GALLERIA
D'ARTE
MODERNA
BOLOGNA

L'OMBRA DELLA RAGIONE
SHADOW OF REASON

L'IDEA DEL SACRO
NELL'IDENTITÀ EUROPEA
NEL XX SECOLO
EXPLORING THE SPIRITUAL
IN EUROPEAN IDENTITY
IN THE 20TH CENTURY

A cura di/Edited by
Danilo Eccher

CHARTA

L'ombra della ragione
L'idea del sacro nell'identità europea
nel XX secolo

Bologna,
Galleria d'Arte Moderna

14 maggio - 29 ottobre 2000
May 14 - October 29, 2000

BOLOGNA dei MUSEI

BOLOGNA
Città Europea della Cultura

Con il contributo di
With the support of

ROLO BANCA

BolognaFiere
Fiere internazionali
di Bologna · Ente Autonomo

Comitato per Bologna 2000

Giorgio Guazzaloca
Sindaco di Bologna, Presidente
Mayor of Bologna, Chairman

Marina Deserti
Assessore alla Cultura del Comune
di Bologna
Cultural Councilman, City of Bologna

Dante D'Alessio
In rappresentanza del Ministro per i Beni e
le Attività Culturali Giovanna Melandri
Acting for Giovanna Melandri, Minister for
Arts and Culture

Vasco Errani
Presidente della Regione Emilia Romagna
President of Regione Emilia Romagna

Vittorio Prodi
Presidente della Provincia di Bologna
President of Provincia di Bologna

Fabio Alberto Roversi Monaco
Magnifico Rettore dell'Università
degli Studi
Chancellor of Università degli Studi

Giancarlo Sangalli
Presidente della Camera di Commercio
Industria e Artigianato
Chairman of Chamber of Commerce
Industry and Handicraft

Comitato istruttore
Investigating Committee

Marina Deserti
Assessore alla Cultura Comune
di Bologna
Cultural Councilman, City of Bologna

Lorenza Davoli
Assessore alla Cultura Regione Emilia
Romagna
Cultural Councilman of Regione Emilia
Romagna

Marco Macciantelli
Assessore alla Cultura Provincia di
Bologna
Cultural Councilman of Provincia
di Bologna

Loretta Ghelfi, Roberto Calari
Delegati CCIAA/Representatives CCIAA

Alessandro Chili
Delegato Regione Emilia Romagna
Representative Regione Emilia Romagna

Giuseppe Maria Mioni
Delegato del Consiglio Comunale
Representative City Council

Consiglieri/Councilors

Umberto Eco
Responsabile del Progetto Comunicazione
Head of Progetto Comunicazione

Enzo Biagi
Consigliere per i rapporti con i media
Councilor for relations media

Luca Cordero di Montezemolo
Consigliere per i rapporti con le imprese
Councilor for business relations

Staff

Fulvio Alberto Medini
Direttore Generale/General Manager

Enrico Biscaglia
Segretario Generale/General Secretary

Marco Zanzi
Coordinamento generale
Direttore Divisione marketing e
comunicazione/General coordinator
Marketing and Communication Department

Ivana Calvi
Tesoreria/Treasury

Giordano Gasparini
Direttore Divisione programmazione
culturale/Head of Cultural Planning
Department

Paolo Trevisani
Direttore Divisione promozione turistica
Head of Tourist Promotion

Galleria d'Arte Moderna di Bologna

Presidente/Chairman
Giorgio Minarelli

Direttore/Director
Danilo Eccher

Consiglio di Amministrazione
Board of Directors
Maria Letizia Costantini Coccheri
Achille Maramotti
Enzo Montanelli
Enea Righi

Comitato Scientifico della mostra
Scientific Committee of the Exhibition
Pier Giovanni Castagnoli
María de Corral
Arne Eggum
Rudi Fuchs
Lóránd Hegyi
Steingrim Laursen
Suzanne Pagé
Dieter Ronte
Daniel Soutif
Vicente Todolí

Curatori/Curators
Dede Auregli
Claudio Poppi

Amministrazione/Administration
Angela Tosarelli Tassinari
(coordinamento/coordinator)
Fabio Gallon
Oriano Ricci
Claudio Tedeschi
Gabriella Iachini

Assistente del Direttore
Assistant to Director
Carlotta Pesce Zanello

Segreteria Organizzativa
Organizing Department
Claudia Casali
Marcella Manni
Alessia Masi

Ufficio Stampa/Press Office
Giuditta Bonfiglioli

Ufficio Pubbliche Relazioni
Public Relations
Giulio Volpe

Ufficio Tecnico
Technical Department
Anna Rossi (coordinamento/coordinator)
Stefano Natali
Luca Campioli
Marco Di Giovanni
Brahim Khanous
Barbara Schweizer
Rino Orsoni

Biblioteca e Servizi Multimediali
Library and Multimedia Services
Stella Di Meo
Angela Pelliccioni
Serenella Sacchetti
Carlo Spada
Pina Panagìa

Centro Studi Arte Contemporanea
Institute of Contemporary Art
Uliana Zanetti

Sezione Didattica
Educational Department
Marco Dallari
Cristina Francucci
Patrizia Minghetti
Ines Bertolini
Maura Pozzati
Silvia Spadoni

Centralino/Receptionist
Anna Maria Franci

Trasporti/Shipping
Constantine, London
Giampaolo Gnudi Trasporti Speciali,
Bologna
Gerlach Art Packers & Shippers BV,
Amsterdam
Gondrand, Torino
Hasenkamp International Transporte,
Monaco
HS ART Service, Wien
Iat International Art Transport, Paris
Kunsttrans Spedition Ges M.B.H., Wien
Maertens International Art Transport,
Brussels
Maxtrans Fine Art Shippers, London
Mobel Transport Danmark A/S,
Copenhagen
MSAS Global Logistic, Oslo
TTI, Barcelona

Assicurazioni/Insurance
AON Artscope, Mülheim
Assicurazioni Generali S.p.A., Agenzia di
Bologna
AXA Nordstern ART Assicurazioni S.p.A.
AXA Nordstern Colonia-Wien
Epoca Insurance Broker s.r.l., Bologna
GDS Correduría de Seguros, Barcelona
Kuhn and Bülow, Berlin
STAI Banco Vitalicio

Materiali di allestimento
Staging objects
Balboni Pubblicità srl, Bologna
Targetti Sankey S.p.A., Firenze

Si ringraziano per la preziosa
collaborazione/We would like to thank for
their precious collaboration
Association Giacometti, Paris
Civico Museo d'Arte Contemporanea,
Milano
Fondazione Lucio Fontana, Milano
Fundació Antoni Tàpies, Barcelona
Fundación "la Caixa", Barcelona
Galleria Civica d'Arte Moderna e
Contemporanea, Torino
IVAM, Valencia
Kunstmuseum Bonn
Louisiana Museum of Modern Art,
Humlebæk
Munch-Museet, Oslo
Musée d'Art Contemporain, Nîmes
Museum Moderner Kunst Stiftung Ludwig,
Wien
S.M.A.K. Stedelijk Museum voor Actuele
Kunst, Gent
Stedelijk Museum of Modern Art,
Amsterdam
Stiftung Museum Schloss Moyland,
Bedburg-Hau
Anthony d'Offay Gallery, London
Farsetti Arte, Prato
Frith Street Gallery, London
Galerie Gmurzynska, Köln
Galerie Yvon Lambert, Paris
Galerie Bernd Klüser, München
Galerie Gerard Piltzer, Paris
Galerie Thaddaeus Ropac, Paris-Salzburg
Galleria Lia Rumma, Napoli-Milano
Galleria Maggiore, Bologna
Galleria Tega, Milano
Guy Pieters Gallery, Knokke-Zoute
Poleschi Arte, Lucca
Tucci Russo, Torre Pellice

E inoltre/Further thanks to
Petra Bachmann; Gabriella Berardi; Nimfa
Bisbe; Carlos Coma; Antoniette d'Aboville;
Alvaro Di Cosimo; Stefano Dugnani; Maria
Ferrador; Marilena Ferrari; Paola Forni;
Sandra Fortó-Fonthier; Nene Grignafini;
Jan Hoet; Chrysanthy Kotrouzinis; Achille
Maramotti; Dale McFarland; Jean Fremon;
Hans Grothe; Maite Martinez; John
McCormack; Beatrice Merz; Daniel
Moquay; Cristina Mulinas; Anna Ottavi
Cavina; Lisa Palmer; Petra Pettersen;
Christoph Schreier; Arturo Schwarz;
Walter Smerling; Jolie Van Leeuwen;
Barbara Weber

Progetto grafico/Design
Gabriele Nason

Coordinamento redazionale/Editorial Coordination
Emanuela Belloni

Redazione/Editing
Elena Carotti
Debbie Bibo

Impaginazione/Layout
Daniela Meda

Traduzione/Translation
Maurizio Boni
Pete Kercher
Judith Mundell
Scriptum, Roma

Ufficio Stampa/Press Office
Silvia Palombi Arte&Mostre

Crediti fotografici
Photo Credits
Jerzy Gladykowski, Warszawa (Miroslaw Balka)

Maurice Dorren; Mario Gastinger Photographics, Postbank, München (Joseph Beuys)

Foto Saporetti, Milano; Andrea Fanni, Torino (Umberto Boccioni)

Sergio Buono, Bologna; Illingenwolf; Dave Morgan, London; Stephen White, Tetsuo Ito (Anthony Cragg)

Peter Cox, Eindhoven (Marlene Dumas)

Planet/Bent Ryberg (Alberto Giacometti)

Margrit Olsen (Anselm Kiefer)

Enzo Ricci, Torino (Richard Long)

Salvatore Licitra, Milano; Attilio Maranzano, Montalcino; Juan Rodriguez, La Coruña; Paolo Pellion, Torino; Marco Fedele di Catramo, Roma; Daniela Steinfeld, Düsseldorf (Mario Merz)

Sergio Buono, Bologna (Giorgio Morandi)

Daniele Regis, Torino; Roberto Tizzi (Claudio Parmiggiani)

Joachim Fliegner, Bremen; Reni Hansen, Bonn; Markus Hawlik, Berlin (Blinky Palermo/Sigmar Polke)

Mario Gastinger Photographics, Postbank München; Zindman/Fremont, New York (Sean Scully)

Juan García Rosell (Antoni Tàpies)

Attilio Maranzano, Montalcino; Paolo Pellion, Torino; Carlo Fei (Alessandra Tesi)

Alex Hartley (Rachel Whiteread)

Salvatore Licitra, Milano; Beppe Avallone (Gilberto Zorio)

Ci scusiamo se per cause indipendenti dalla nostra volontà abbiamo omesso alcune referenze fotografiche.
We apologize if, due to reasons wholly beyond our control, some of the photo sources have not been listed.

Le biografie degli artisti e le schede critiche delle opere sono state redatte da/The biographies of the artists and the critical entries of the works were edited by

D.A. Dede Auregli
G.B. Giuditta Bonfiglioli
C.C. Claudia Casali
M.M. Marcella Manni
A.M. Alessia Masi
A.P. Angela Pelliccioni
C.P.Z. Carlotta Pesce Zanello
G.V. Giulio Volpe

Edizioni Charta
via della Moscova, 27
20121 Milano
Tel. +39-026598098/026598200
Fax +39-026598577
e-mail: edcharta@tin.it
www.artecontemporanea.com/charta

Printed in Italy

Per il corrente anno 2000 Bologna è stata scelta come "Città Europea della Cultura". La Galleria d'Arte Moderna porta il suo contributo con un evento espositivo di grande impegno organizzativo rivolto sia a tracciare una panoramica sull'arte europea dell'ultimo secolo, sia a registrare le ricerche artistiche più promettenti ed interessanti dei giovani artisti europei.

Ci siamo dunque riproposti non solo un'importante esposizione di opere storiche dei grandi maestri, ma anche la valorizzazione e promozione delle risorse attuali.

Sul piano storico la mostra propone un inusuale approccio interpretativo attraverso l'indagine di un clima "spirituale" che ha attraversato e accomunato il linguaggio artistico europeo.

Con rigore culturale e prospettiva internazionale abbiamo dedicato tutti gli sforzi per cercare non solo di presentare autori e opere importanti ma proporre anche un "pensiero estetico", un'occasione per cogliere intrecci inattesi e atmosfere emozionanti di un'arte europea che stiamo reimparando a sentire sempre più nostra.

Ciò che merita sottolineare con orgoglio è come il nostro progetto abbia immediatamente raccolto il consenso di un prestigioso Comitato Scientifico Internazionale che ha attivamente collaborato alla definizione dell'impianto espositivo. Decine di musei europei hanno poi concesso prestiti, alcuni artisti hanno realizzato opere e grandi installazioni appositamente concepite per la mostra, illustri intellettuali hanno dedicato saggi specifici per la pubblicazione del catalogo, tutto ciò a testimonianza del prestigio e della professionalità dimostrati dalla Galleria d'Arte Moderna di Bologna che, a buon diritto, può confermare la sua presenza fra i grandi musei europei.

For the current year 2000, Bologna has been chosen to be the "European City of Culture". The Galleria d'Arte Moderna's contribution is a meticulously organised exhibition aimed at both providing a panorama of European art in the last century and documenting the most promising and interesting artistic projects of young European artists.

We therefore present an important exhibition of historical works of the Great Masters while also standing for the enhancement and promotion of current resources.

On a historical level the exhibition proposes an unusual interpretative approach, through an investigation into a "spiritual" climate which has touched and united the whole of European artistic expression.

With cultural rigour and from an international perspective we have dedicated our every effort to attempting not just to present important authors and works but also to propose an "aesthetic meditation", an opportunity for detecting unexpected connections and the thrilling atmosphere of a European art which we are once more learning to feel is ours.

Something which deserves to be proudly emphasised is how our project immediately gained consensus from a prestigious International Scientific Committee which has actively collaborated in defining the structure of the exhibition. Scores of European museums have agreed to loans, some artists have produced works and large installations purposely conceived for the exhibition, illustrious intellectuals have dedicated specific essays for publication in the catalogue and all this is a testimonial to the prestige and professionalism demonstrated by the Galleria d'Arte Moderna of Bologna which can rightly claim to be one of the great European museums.

Giorgio Minarelli
Presidente Galleria d'Arte Moderna

Sommario / Contents

Sean Scully
Passenger Gray White, 1996

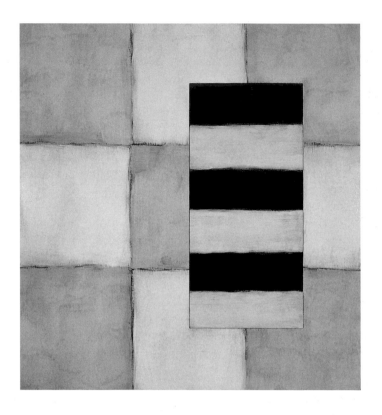

Un impegno per l'Europa

Romano Prodi
Presidente della Commissione Europea

L'ombra della ragione, la mostra organizzata dalla Galleria d'Arte Moderna di Bologna nell'anno in cui questa è tra le città europee della cultura offre un punto di riflessione importante per l'Europa che sta prendendo coscienza della sua specificità anche per quanto riguarda il proprio patrimonio artistico e le istituzioni che lo conservano e lo valorizzano.

La mostra, infatti, intende verificare l'esistenza di una specificità artistica europea nel ventesimo secolo, cioè una specificità storica e formale della pittura europea e più in generale dell'arte europea. Una specificità che pur nelle profonde differenze che connotano le varie culture nazionali identifichi la cultura del vecchio continente distinguendola per esempio da quella americana sua contemporanea.

Tutto ciò tentato coraggiosamente facendo perno sul sentimento del sacro in un arte per molti versi dissacrante quale è quella moderna e contemporanea, ripercorsa da Munch a Duchamp, da Mondrian a Giacometti.

Ogni società affonda le proprie radici nella sua storia, la studia e la protegge, ma deve produrre il proprio presente e pensare al proprio futuro. Così l'arte che si rende rarefatta e tagliente nelle astrazioni di Mondrian o Klee, di Fontana o Palermo, per emanciparsi nelle ricerche contemporanee, deve sapere valorizzare la sperimentazione di nuovi percorsi, sostenendo la curiosità dei giovani artisti e ascoltando le nuove suggestioni.

È forse per questo straordinario incrocio di ricerca e storia, di sperimentazione e di sicurezza, di valori noti e promesse che può rivelarsi il dato costante di una identità culturale europea che parla ormai tutte le lingue e indossa tutti i colori, che riconosce molti volti e abita tutti i luoghi. Forse, come suggerisce il titolo di questa mostra, l'identità europea si riconosce anche nell'emozione di una sacralità che l'arte non può nascondere. L'identità europea è anche l'incanto di una poesia che raccoglie le infinite sfaccettature di un continente che prova ad avere coscienza di sé.

Molto probabilmente è solo un titolo più o meno fortunato di una mostra ma è importante iniziare un consapevole percorso lungo le tracce di una cultura europea che deve ritrovare la propria identità e che deve soprattutto delineare gli scenari futuri di una comunità che sappia riconoscersi e affermare un solidale protagonismo.

L'arte è chiamata a riconoscere e valorizzare le risorse artistiche comuni, ma, oggi in particolare, l'attende anche il compito di tracciare nuovi percorsi, delineare nuovi orizzonti, indicare nuove mete, costruire il patrimonio futuro di una Europa sempre più consapevole della propria identità.

Al problema teorico dell'identità si accompagna tuttavia indissolubilmente un problema di politica culturale, o meglio, con più aderenza alla realtà odierna, una politica delle istituzioni culturali ed artistiche.

L'identità dell'Europa nel proprio patrimonio culturale ed artistico non può essere solo definita concettualmente, ma conservata, protetta, valorizzata e quindi prodotta attraverso specifiche pratiche istituzionali.

Alle varie unità che compongono l'unità europea non può mancare quella delle arti, intesa come rapporto sempre più organico tra le istituzioni artistiche dell'Europa: Musei, Gallerie, Accademie delle Belle Arti, etc.

Da tale rete di rapporti tra le istituzioni che conservano, fanno vivere, valorizzano il patrimonio, insieme a quelle che formano i giovani e che li avviano alla produzione artistica, alla critica d'arte e agli studi di storia dell'arte può rinnovarsi la specificità dell'arte contemporanea europea.

Questa mostra, al cui allestimento hanno collaborato molte Istituzioni artistiche europee, è un passo in questo percorso.

Gilberto Zorio
Alambicco Stein, 1998
Particolare/Detail

A Commitment for Europe

Romano Prodi
President of the European Commission

L'ombra della ragione, the exhibition organised by the Galleria d'Arte Moderna in Bologna in the year in which Bologna is one of the European Cities of Culture, represents an important pause for thought for a Europe which is now becoming conscious of its precise character concerning its artistic heritage and the institutions which preserve and develop it.

The exhibition in fact purposes to substantiate the existence of a precise European character in the twentieth century, that is a historical and formal precise character of European painting and more in general of European art. A precise character which, even in the midst of the profound differences which connote the various national cultures, classifies the culture of the Old Continent distinguishing it, for example, from contemporary American culture.

All this is attempted courageously in an exhibition which includes artists from Munch to Duchamp, from Mondrian to Giacometti, hinging on the sentiment of the sacred in modern-contemporary art which is, in the opinion of many, sacrilegious. Every society has its roots in history. However, while studying and protecting its history it must make its own present and think of its own future. Thus the rarefied and cutting edge abstract art exemplified by Mondrian or Klee, Fontana or Palermo must, in order to be contemporary, be able to make the most of new kinds of experimentation, feeding the curiosity of young artists and listening to new ideas.

And perhaps because of this extraordinary mix of research and history, experimentation and safety, known values and promises, it might turn out to be the common denominator of a European cultural identity which now speaks all the languages and wears all the colours, which recognises many faces and lives everywhere. Perhaps, as the title of this exhibition suggests, European identity also involves a sacredness which art cannot hide. European identity is also an enchanting poetry which embraces the infinite facets of a continent still trying to understand who it is.

Very probably it is no more nor less than the fortunate title of an exhibition, but it is an important beginning on a journey to self awareness following in the footsteps of a European culture which must find its own identity and must, above all, map out the future scenarios of a community which knows who it is and can play a leading international role.

Art is called upon to recognise and exploit shared artistic resources but today in particular it also has the task of finding new directions, opening new vistas, establishing new goals, assembling the future heritage of a Europe which is increasingly aware of its own identity.

Inevitably a problem of cultural politics or rather, of more recent concern, politics of cultural and artistic institutions accompany the theoretical problem of identity.

The identity of Europe's cultural and artistic heritage cannot be defined in merely conceptual terms but preserved, protected, developed and produced by specific institutional procedures.

Of the various elements which make up European unity art must not be neglected, meaning an increasingly organic relationship between the artistic institutions of Europe: museums, galleries, Academies of Fine Arts, etc.

From just such a network of relationships between the institutions which preserve, breathe life into, and enhance our heritage, along with those institutions which train young people and start them off on their artistic careers, not forgetting the art critic and history of art studies, the precise character of European contemporary art may emerge from the ashes.

This exhibition, which has been set up with the help of many European artistic institutions, is a step in the right direction.

Wolfgang Laib
La chambre des certitudes, 1997

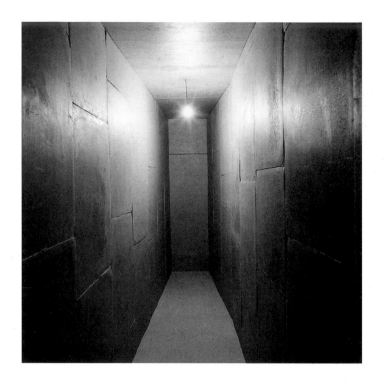

L'ombra della ragione

Danilo Eccher

Può esistere un territorio ombroso, oscurato dalla Ragione, una sorta di "altra faccia della luna" dove il pensiero si rabbuia per una presenza incerta e indefinibile? Non è il luogo dell'assenza che sente la propria orfana solitudine come il pretesto per una deriva vuota e disinteressata, non è neppure la caverna dove rifugiarsi a difendere l'irrazionale alterità. Non è dunque il silenzio di una spiritualità fuggitiva ma nemmeno il rauco vociare di una diversità acclamata. Il luogo che si va definendo è quell'incerto panorama che appare sfocato e lontano, avvolto dall'oscurità di un mistero indecifrabile. È il territorio abitato dall'emozione e dall'incanto, è il paesaggio della poesia, il posto dove la "conoscenza poetica" sussurra le proprie verità e ridisegna un'altra realtà.

Attraversare questo territorio significa seguire fragili tracce che ad ogni passo sembrano spegnersi, labili segnali che guidano il viaggio lungo un pensiero dalle esili forme. Si raccolgono così incerti reperti, tracce e frammenti di presenze ormai lontane che riaffiorano a testimoniare un itinerario meno noto ed evidente ma non privo di sorprese e di fascino. L'analisi storiografica dell'arte del Novecento ci ha abituati ad una sorta di evoluzionismo linguistico che ha individuato nel concetto di "avanguardia" l'origine e il fine di ogni progresso estetico. In tal modo, l'innovazione formale ha rappresentato spesso il fine ultimo della ricerca artistica, alimentando ulteriormente un pericoloso parallelismo con l'ambito della comunicazione e alimentando un gioco di stupore per la cosmesi espressiva. Oppure, concedendo all'indagine sulla meccanica dell'innovazione e della sorpresa un ruolo protagonista la cui centralità ha coinciso con l'atto stesso del fare arte.

Il tragitto che questa mostra propone è in realtà più obliquo e meno lineare, forse anche impraticabile, merita comunque lo sforzo di un tentativo, merita il bagliore di quella curiosità che s'accende d'improvviso e non concede tregua. Ecco allora aprirsi l'esposizione con un'opera singolarmente emblematica come *Melanconia. Laura*, realizzata da Edvard Munch nell'ultimo anno del secolo scorso e densa di una sottile drammaticità che sembra guidarne la composizione fin dentro l'impasto cromatico che appare anch'esso malato, cupo e sofferente. Un dolore discreto, composto, educatamente accettato, garbatamente celato in una narrazione sommessa, priva di sussulti e accattivanti novità espressive. Si accede così in un'ipotesi espositiva volutamente meditativa che trova nella opere di Giorgio Morandi una solida conferma di quest'atmosfera rarefatta e distaccata che non può essere scrutata senza esserne avvolti. Come nella *Natura morta* del 1942 dove la scansione delle bottiglie assume i toni prospettici di un paesaggio incantato e la rappresentazione si dissolve nella faticosa geometria e nella terrosa gradazionalità. In quest'orizzonte di inquietudine metafisica si delineano anche i lavori di Giorgio de Chirico il cui sgomento non è frutto della sorpresa narrativa, bensì di quel magico silenzio che emerge dalle Piazze o dai Trofei, dove si evoca l'assenza, il vuoto, il nulla dell'inespresso.

Parallelamente al tonalismo morandiano si sviluppa l'ascesi costruttivista del *Quadrato bianco su bianco* di Kazemir Malevič e, successivamente, i monocromi di Yves Klein, opere che assorbono con pudore la spiritualità di un racconto che pare ormai superfluo. La superficie pittorica non è più solo il luogo della rappresentazione ma diviene lo specchio magico di una verità dimenticata, spazio irreale che si tende come campo d'energia, come schermo mentale per una visione esclusivamente poetica. È lo stesso spazio che Mondrian esalta teosoficamente nella strutturazione ortogonale e nelle campiture primarie, mentre Lucio Fontana squarcia e trafigge in un *Concetto spaziale* che deve oltrepassare la tela. Da un lato la rarefazione del "fiato sospeso" di un campo pittorico ordinato secondo griglie definite entro cui i colori primari saettano lunghi e pesi ottici; dall'altro lato, lo spazio lacerato come necessità di attraversamento, come sipario, come sottile superficie da infrangere per accedere ad una verità misteriosa.

Il pretesto narrativo, apparentemente sfumato, riemerge nelle opere di Francis Bacon e di Alberto Giacometti, anche se in questo caso, l'angosciosa astrazione dei volti, così come l'acida corrosione dei corpi attuano uno spaesamento rappresentativo ancora più radicale e crudele. La figura si decompone nella tragedia esistenziale del "perdersi nel mondo", la liquefazione dell'immagine nell'assottigliarsi dei corpi filiformi o nelle deformanti mutazioni dei volti, evoca un'emozione interpretativa che trascende la figura. Allo stesso modo, anche Umberto Boccioni aveva scomposto l'immagine nel gesto supremo di trafiggerla con le "linee-forza" dello spazio che la circonda. Lame di luce seguono il movimento della figura sezionandone le carni e conferendo al ritmo narrativo un crescendo esaltante e una dirompente violenza espressiva. Un analogo processo di coinvolgimento complessivo si può cogliere nella poetica di Joseph Beuys, sia pure in un tono più "sciamanico" e quindi più metafisico. Anche per Beuys, i

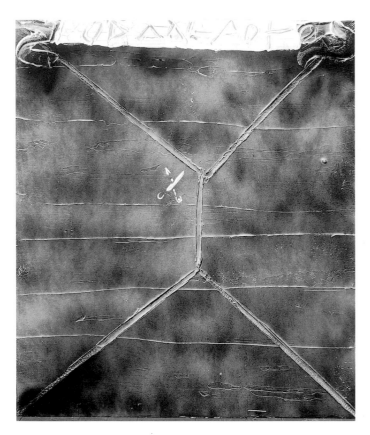

Antoni Tàpies
Empreinte de Ciseaux, 1987

flussi energetici che determinano i ritmi vitali concorrono alla determinazione di un'arte strettamente connessa alla vita, un'arte-comportamento, un'arte-esperienza, un'arte-conoscenza. Si definiscono in tal modo complesse simbologie che da un lato affondano negli oscuri incubi della memoria, dall'altro suggeriscono esoteriche liturgie comportamentali. È proprio in quest'orizzonte che si possono riconoscere anche le opere di Anselm Kiefer e Sigmar Polke da un lato e Christian Boltanski dall'altro. Nei primi domina la tragicità romantica di una memoria storica, ora riletta alla luce di una mitologia incombente e inquietante, ora ricomposta in una visione disordinata e allucinatoria. Dall'altro lato Boltanski restituisce fisicità alla memoria, conferendole un volto o un oggetto, restituendole il corpo tragico di un ricordo. È il ricordo che affiora anche dalle materie magmatiche di Antoni Tàpies: un oggetto o un mobile, un semplice graffito, una croce o un numero, reperti oscuri che affondano e riaffiorano in una materialità primigenia che solo l'emozione dell'arte sa interpretare.

Una materialità che può assumere il volto ironico e trasgressivo di Tony Cragg, con i primi rifiuti industriali o con i più recenti legni bitorzoluti, o con le resine tratta-

te o ancora il bagliore dei vetri, fisicità scultorea che esibisce il proprio corpo nell'irriverenza per un racconto che è ormai svaporato nel fare dell'artista. La centralità materica raggiunge forse il suo culmine nelle opere di Wolfgang Laib dove la scelta materica risulta essa stessa impronta significante: così il polline, la cera, il riso assumono un carattere scultoreo nel proprio valore simbolico e nel conseguente timbro narrativo. È la simbologia di un linguaggio naturale che descrive le proprie ritualità e scopre le proprie magie, è la sciamanica energia dei feltri di Beuys che ricompare nei cerchi di pietra di Richard Long o nei sacri igloo di Mario Merz, o ancora nelle canoe di Gilberto Zorio, come nelle delocazioni di Claudio Parmiggiani. Artisti che viaggiano lungo la dorsale di una spiritualità soffusa e misteriosa, avvolta in un primitivo bisogno naturale che genera struggenti immagini e evoca sorprendenti incanti. Così i sassi di Long, le foglie, le fascine o la frutta di Merz, le pelli e gli acidi di Zorio o ancora le ceneri di Parmiggiani, sono le essenze di un antico rituale alchemico che è ricomparso nell'arte per consentire allo sguardo il volto di un'altra verità.

Lo stesso silenzioso distacco si coglie, per quanto riguarda l'ambito pittorico, nei quadri di Blinky Palermo e in quelli di Sean Scully. Secchi, nitidi, rigorosamente gelidi i primi, più vibranti, emozionanti e poeticamente suggestivi i secondi; sono opere che esprimono, pur in un approccio squisitamente astratto, la dimensione di una racconto mentale articolato, l'immagine di una spiritualità interiore, il cromatismo di un pensiero supremo.

Anche nelle più giovani ed attuali ricerche artistiche europee è possibile percorrere un itinerario interpretativo più esoterico, capace di stimolare il sussurro poetico che accende l'emozione e consente l'abbandono all'incanto. Può essere il caso della serialità dei volti di Marlene Dumas che, non solo formalmente, richiama l'attenzione sulle composizioni fotografiche di Gilbert & George. In entrambi i casi si assiste ad un'ingombrante iconografia, pittorica o fotografica, che occupa integralmente la scena del racconto, esibendo, ora un'ossessiva ripetitività seriale, ora le ritmata suddivisione geometrica dell'immagine, per determinare un violento sconcerto visivo. Sul piano scultoreo, un analogo rigore compositivo si può cogliere nei lavori di Rachel Whiteread che per certi versi si ricollegano alle opere di Susanna Solano da un lato e di Miroslav Balka dall'altro. Sculture e installazioni dall'impaginazione misurata e quasi fredda che celano però una sorprendente umanità: calchi di

spazi disabitati che richiamano la desolazione dell'ambiente reale; gabbie di ferro come crudeli prigioni che si animano della soffice luce e dei profumi delle candele, gelide lamiere che si dispongono come oscure pale d'altare in un silenzio di avvolgente religiosità.

Più complesso può risultare un approccio interpretativo ispirato alla spiritualità nell'analisi delle opere realizzate con il video e con le nuove tecnologie. Anche se margini di riflessione sembrano persistere, in questi casi il dubbio e la cautela devono essere sempre presenti. È la griglia interpretativa che in questo caso subisce forti sollecitazioni per aderire adeguatamente al compito assegnato. Quale spazio assegnare alla dimensione spirituale nel contesto della sperimentazione contemporanea? Il quesito iniziale si ripropone con forza dinanzi alla nuova produzione artistica che pare ritirarsi ad un'indagine poetica. Forse il tentativo di questa mostra s'infrange al cospetto delle opere di Tacita Dean: dei suoi video e delle sue fotografie, o di quelle di Sarah Ciracì: con i suoi ambienti dagli effetti inquietanti; oppure ancora, qualche frammento di pensiero spirituale può emergere dalle mutevoli ed affascinanti installazioni di Alessandra Tesi.

In ogni caso, il breve viaggio che questa mostra propone lungo alcuni itinerari dell'arte europea del Novecento, consente di ripensare alcuni tragitti, di rileggere certi protagonisti, avanzare nuove ipotesi, indicare altri percorsi, consente insomma un ulteriore occasione per soffermarsi su una pagina dell'arte moderna e contemporanea.

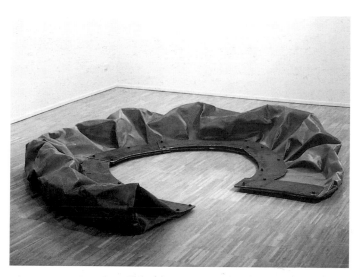

Claudio Parmiggiani
Pane, 1998

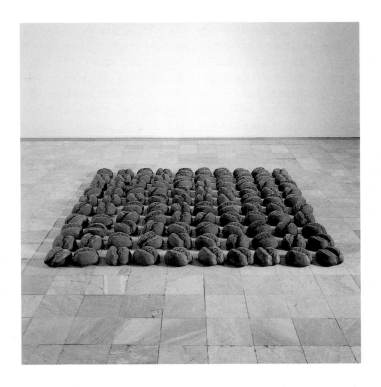

Shadow of Reason

Danilo Eccher

Could there be a shadowy territory, obscured from Reason, a sort of other side of the moon where thought is clouded due to an uncertain and indefinable presence? It is not a place of absence which uses its own orphaned solitude as a pretext for drifting emptily and disinterestedly, neither is it a cave where one can seek refuge to defend one's irrational otherness. It is not therefore the silence of a fugitive spirituality but neither is it the raucous bawling of an acclaimed diversity. The place we are defining is that hazy panorama which appears unfocussed and faraway, shrouded in the obscurity of an indecipherable mystery. It is the territory inhabited by emotion and enchantment, the landscape of poetry, the place where "poetic knowledge" whispers its own truths and elaborates a different reality.

Crossing this territory means following faint traces which with each step seem to melt away, weak signals which guide us on a long journey of a thought which has but a fragile form. Thus we gather dubious finds, traces and fragments of a presence now a long way away which bear witness to a less well-known and obvious itinerary, which is not however lacking in surprise and fascination. Twentieth-century historical analysis of art has accustomed us to a kind of linguistic theory of evolution which has identified the origin and end of every form of aesthetic progress in the concept of "avantgarde". In this way formal innovation has often represented the ultimate aim of artistic research further fuelling a dangerous parallelism with the field of communication and a play of astonishment at expressive propaganda. Or investing the enquiry into the mechanics of innovation with an importance that has coincided with the act itself of making art.

The journey this exhibition proposes, in reality more oblique and less linear, perhaps unfeasible, deserves however an effort at an attempt—the gleam of curiosity which lights up unexpectedly and will not subside. And so the exhibition opens with *Melancholy. Laura* by Edvard Munch, painted in the last year of the last century and dense with a subtle drama which seems to guide the composition within the chromatic impasto which also appears ill, gloomy and tormented. A discrete, poised, politely accepted suffering, elegantly concealed in a mild narrative, lacking in expressive starts and intriguing twists. Thus we enter a deliberately meditative exhibition which finds in Giorgio Morandi solid confirmation of this rarefied and detached atmosphere which one cannot scrutinise without being enveloped in it. Like *Natura morta 1942* in which the arrangement of bottles takes on the perspective tones of an enchanted landscape and the representation dissolves in laborious geometry and earthy shades.

Giorgio de Chirico's works also belong to this vista of metaphysical anxiety. His consternation is not born of narrative wonder, but that magical silence which emanates from *Piazze* or *Trofei* where we feel the absence, the void, the nothingness of the unspoken.

Along with the stress on tonality the rise of Constructivism is a theme developed in Kazimir Malevich's *White on White Square* followed by Yves Klein's *Monochromes*, works which modestly absorb the spirituality of a tale which now seems redundant. Painting is no longer simply a place for representation but becomes the magic mirror of a forgotten truth, an unreal space which is tautened to become a field of energy, a mental screen for an exclusively poetic vision. This is the same space Mondrian theosophically exalts in orthogonal constructions and primary background painting, while Lucio Fontana slashes and stabs in a *Concetto Spaziale* which must reach beyond the canvas. On one hand the rarefaction of the "bated breath" of a painting arranged into defined grids in which primary colours dart optical places and weights; on the other hand the lacerated space as an expression of the necessity to perforate, as the curtain, a thin surface which must be shattered in order to reach a mysterious truth.

The apparently hazy narrative pretext re-emerges in Francis Bacon's and Alberto Giacometti's works, even though in their case the distressing abstraction of the faces and the acid corrosion of the bodies brings about an even more radical and cruel representative disorientation. The figure decomposes in the existential tragedy of "losing ones way in the world", the liquefaction of the image in the tapering of the thread-like figures or the disfiguring mutations of the faces evokes an interpretative emotion which transcends the figure. In the same way Umberto Boccioni too had broken up the image with his supreme gesture of piercing it with the "lines of force" of the space surrounding it. Blades of light follow the movement of the figure, dissecting its flesh and lending a thrilling crescendo and a sensational expressive violence to the narrative rhythm. An analogous process of total involvement is evident in the poetics of Joseph Beuys both in shamanistic and metaphysical terms. For Beuys too the energy fluxes which determine vital rhythms contribute to a definition of art strictly linked to life, an art-behaviour, an art-experience, an art-knowledge. Complex studies of symbols are thus defined

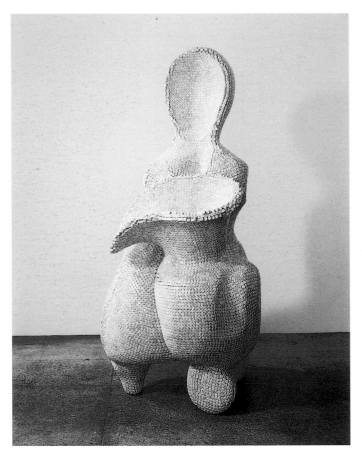

Tony Cragg
Secretions, 1999

ty in the face of a tale which has now vanished. The prominence of matter perhaps reaches its climax in the works of Wolfgang Laib where the choice of materials turns out to be the most meaningful aspect of the work: thus the pollen, the wax, the rice take on a sculptural character with their own symbolic value and consequent narrative ring. The shamanistic energy of Beuys' felts which reappears in Richard Long's stone circles or the sacred igloos of Mario Merz or Gilberto Zorio's canoes and the delocalizations of Claudio Parmiggiani are studies of the symbols of a natural language which describes its own rituals and discovers its own magic. These are artists who travel along the ridge of a suffused and mysterious spirituality, engulfed by a primitive natural need which generates poignant images and evokes surprising incantations. Thus Long's stones, Merz's leaves, fagggots and fruit, Zorio's skins and acids and Parmiggiani's ashes are the essences of an ancient alchemical ritual which has reappeared in art to allow us to glimpse a further truth.

The same silent detachment from the confines of art can be felt in the paintings of Blinky Palermo and Sean Scully. The former are dryer, sharper, more rigidly frozen and cultivated while the latter are more vibrant, exciting and poetically suggestive. These works express, though using in an uniquely abstract way, the nature of a well-constructed mental tale, the image of an inner spirituality, the colourful emphasis of a supreme thought.

Even among the most modern and recent European art movements it is possible to trace a more esoteric interpretative itinerary, able to stimulate that poetic murmur which ignites emotion and allows an abandonment to enchantment. This could be the case of the serial faces of Marlene Dumas which, not only formally, recall the photographic compositions of Gilbert & George. In both cases one witnesses a cumbersome pictorial or photographic iconography which totally occupies the scene of the tale, one moment exhibiting an obsessive serial repetitiveness and the next the rhythmical geometrical subdivision of the image to produce violent visual distress. As for sculpture an analogous compositional rigour can be found in the work of Rachel Whiteread which, in some ways, can be connected to the works of both Susanna Solano and Miroslav Balka. These sculptures and installations have a measured and almost cold content which however hide a surprising amount of humanity: casts of uninhabited places which recall the desolation of the actual environment; iron cages as cruel prisons which come to life in soft lighting and the per-

which, on one hand, are sucked into the obscure nightmares of memory while on the other, are used to suggest behavioural esoteric litanies. It is precisely here that we are able to recognise Anselm Kiefer, Sigmar Polke and Christian Boltanski's work. In the former two the romantic tragic nature of a historical memory dominates, one moment reinterpreted in the light of an incumbent and disturbing mythology, the next recomposed in a chaotic and hallucinatory vision. Boltanski however restores physicality to memory, giving it a face or an object, returning the tragic body of a recollection to it. And it is memory which also surfaces in the jumbled matter of Antoni Tàpies: an object or a piece of furniture, a simple piece of graffiti, a cross or a number, obscure finds which disappear and reappear in a primitive materiality which only the emotion of the art is able to interpret.

A materiality which can assume the ironic and unconventional face of Tony Cragg, with his pioneering industrial waste or with his more recent bumpy pieces of wood, or the treated resins or the gleam of glass, sculptural physicality which irreverently exhibits its own nudi-

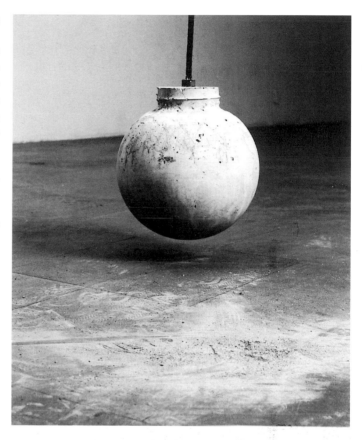

Miroslav Balka
Rampa I, 1994
Particolare/Detail

fume from candles, frozen metal sheets arranged as obscure altar-pieces in a religiously enveloping silence.

An interpretative approach which is based on the theme of spirituality may turn out to be more complicated in an analysis of works produced by video and new technology. Even though the margins of reflection appear to persist in these cases there must always be a measure of doubt and caution. Here the interpretative grid is forced to fit the task it has been given. How much space should be assigned to the spiritual dimension in the context of contemporary experimentation? The initial query returns with force in the face of new art which appears to retreat before poetic enquiry. Perhaps the endeavour of this exhibition stumbles in the presence of the works of Tacita Dean: her videos and photos, or those of Sarah Ciriacì: with her disturbing environments; and yet some fragment of spiritual thought may still emerge from Alessandra Tesi's mutable and fascinating installations.

In any case the brief journey this exhibition proposes into some areas of twentieth-century European Art, allows us to rethink some patterns, re-examine some of its moving spirits, advance new hypotheses and indicate other paths. It ultimately allows us a further opportunity to linger on a page of modern and contemporary art and on some of its exponents.

Tony Cragg
Complete Omnivore, 1993

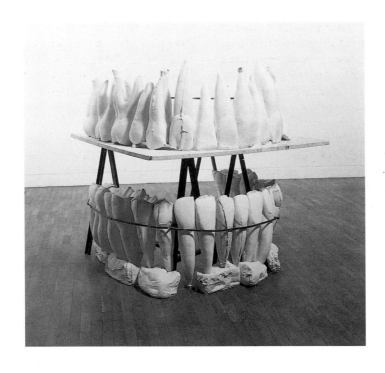

Per *L'ombra della ragione*

Umberto Eco

Mi si consenta di esprimere qualche cauta perplessità sul titolo di questa esposizione e sulla serie di artisti che dovrebbero giustificarlo. Sia chiaro che ci sono alcune affermazioni che non possono mai essere contraddette, o falsificate, come malignamente diceva Popper di quelle della psicoanalisi, perché contraddicendole le si prova ancora una volta. Pertanto dire, come alcuni fanno, che l'arte ci pone in diretto contatto con l'Essere, sempre e comunque, giustificherebbe di porre sotto l'insegna del sacro qualsiasi manifestazione artistica, anche una gioiosa rappresentazione breugheliana di contadini satolli che dormono sotto gli alberi, perché nella misura in cui realizza una qualche forma di bellezza l'artista, unico pontefice infallibile in un universo di mentitori, afferma insieme (teste Keats, con la Bellezza la Verità). Ma se così stanno le cose, anche l'*Olympia* di Manet è una manifestazione del Sacro, e il Sacro può trasparire più in una merenda sull'erba che in una crocifissione.

Diverso invece sarebbe fare l'affermazione iconografica che una certa corrente artistica si pone all'insegna della rivisitazione di un universo religioso, ortodosso o ereticale che sia, e basti pensare ai preraffaelliti o a Redon. Oppure sostenere che l'arte di questo secolo si pone sotto l'insegna dello stravolgimento delle forme tradizionali per vedervi, se non una rinuncia al sacro, almeno una ferma volontà di opporsi alla serie di rappresentazioni del sacro che conoscevamo, da Giotto a Rouault. Col che si sarebbe attuata una ardita equazione tra Sacro e Demoniaco, e anche questa è una affermazione infalsificabile, e dell'ingenuità di chi cerca di contraddirla il Principe delle Tenebre se la ride con noi.

Io mi ricordo di essermi innamorato giovanissimo di Kandinskij prima di aver letto *Dello spirituale nell'arte*, e di non aver visto nei suoi quadri tutto quello che lui pensava si dovesse vedere, ma piuttosto l'esplorazione affascinata e curiosa di un mondo submolecolare, tanto che associavo le sue forme bacteriomorfe alle visioni al microscopio raccontate da Mann nel *Doctor Faustus*. Né ho cambiato idea leggendo poi le affermazioni di poetica di Kandinskij, sapendo per esperienza che gli artisti vanno interpretati guardando le loro opere e non prestando attenzione a quello che dicono – ché se avessero avuto idee chiare e distinte avrebbero filosofato invece di dipingere e scolpire, e sarebbe stata una iattura.

Ma questo vuole dire che Kandinskij, anche se non avesse mai scritto quello che ha scritto, non aveva un proprio senso della sacralità di quello che per me era il suo universo submolecolare?

Ricordo che il secolo ventesimo inizia all'insegna di una poetica che si era delineata già prima nelle opere di Walter Pater, la poetica dell'epifania.

Diceva Pater nella Conclusione al suo *Saggio sul Rinascimento*: "Ad ogni momento una perfezione di forma appare in una mano o in un volto; qualche tonalità sulle colline o sul mare è più squisita del resto; qualche stato di passione o di visione o di eccitazione intellettuale è irresistibilmente reale e attraente per noi – per quel momento solo. Non il frutto dell'esperienza, ma l'esperienza stessa, è il fine... Ardere sempre di questa salda fiamma gemmea, mantenere quest'estasi, è il successo nella vita... Mentre tutto si scioglie sotto i nostri piedi, ben possiamo cercar d'afferrare qualunque passione squisita, qualunque contributo alla conoscenza che collo schiarirsi di un orizzonte sembri metter lo spirito in libertà per un momento, o qualunque eccitazione dei sensi, strane tinte strani colori, e odori curiosi, o opera di mano d'artista, o il volto della persona amica" (tr. Mario Praz).

Sappiamo il partito che ha tratto Joyce da questa idea, e basti pensare alla visione della ragazza-uccello nel *Portrait of the artist as a young man*: "Una ragazza gli stava davanti in mezzo alla corrente: sola e immobile, guardando verso il mare. Pareva una creatura trasformata per incanto nell'aspetto di un bizzarro e bell'uccello marino. Le sue lunghe gambe nude e sottili erano delicate come quelle di un airone e intatte, tranne dove una traccia smeraldina di alga era restata come un segno sulla carne. Le cosce, più piene sfumate come l'avorio, erano nude fin quasi alle anche, dove gli orli bianchi dei calzoncini erano come un piumaggio di soffice peluria candida. Le sottane color ardesia erano audacemente rimboccate alla vita e le pendevano dietro a coda di colombo. Aveva il seno come quello di un uccello, morbido e delicato, delicato e morbido come il petto di una colomba dalle piume scure. Ma i suoi lunghi capelli biondi erano infantili: e infantile, toccato dal miracolo della bellezza mortale, il suo viso. Era sola e immobile e guardava verso il mare; e quando si accorse della presenza di Stephen e dei suoi sguardi adoranti, gli volse gli occhi in una tranquilla tolleranza del suo sguardo, senza mostrare né vergogna né civetteria. Per molto, molto tempo sopportò il suo sguardo e poi con calma ritrasse gli occhi da quelli di Stephen e li piegò alla corrente, agitando leggermente qua e là l'acqua col piede. Il primo lieve sussurro dell'acqua mossa leggera ruppe il silenzio, sommesso e lieve e come un bisbiglio, sommesso come le campane del sonno, qua e là, qua e là: e una fiamma lieve le tremolò sulla guancia.

Gran Dio! – gridò l'anima di Stephen in uno scoppio di gioia profana. [...] Un angelo selvaggio gli era apparso, l'angelo dello giovinezza e della bellezza mortale, un messaggero delle giuste corti della vita, per spalancargli innanzi in un attimo d'estasi le porte di tutte le strade dell'errore e della gloria. Avanti! Avanti! Avanti!" (tr. Cesare Pavese).

Questa attenzione a un'estasi che non si produce di fronte a una manifestazione del soprannaturale la si ritrova anche in autori che alla poetica dell'epifania non hanno mai fatto riferimento. Si veda questo passo nella *Morte a Venezia* di Mann "Sulla nuca e nelle tempie si avvolgevano i ricci della capigliatura; il sole gli illuminava la peluria al sommo della spina dorsale, l'aderente tegumento del busto lasciava trasparire il disegno fine delle costole, la giusta proporzione del petto. Glabro ancora, come di statua, era il cavo delle ascelle; i popliti luccicavano e, col tenue azzurro delle loro vene, facevano apparire il resto del corpo come fatto di materia più chiara. Quale disciplina, quale idea rigorosa si esprimeva in quel corpo sottile e giovanilmente compiuto! [...] Simulacro e specchio! Lo sguardo rapito nell'estasi abbracciava la nobile figuretta ferma laggiù sul lembo dell'azzurro; e in quella visione mirava il bello in sé, la forma come sacro pensiero, la perfezione una e casta che vive nello spirito e di cui la copia, il facsimile umano era lì, lieve e leggiadro, adorabile. Giungeva l'ebbrezza; e impavido, bramoso anzi, l'artista quasi vecchio l'affrontò come la benvenuta" (tr. Enrico Castellani).

Con la poetica dell'epifania si vagheggia a un'estasi che si produce di fronte alle cose di questo mondo. Una volta Renato Barilli ha definito l'epifania come un'*estasi materialistica*, e consento.

È bastato passare dalla contemplazione delle forme immediatamente visibili (un volto, una figura) alla contemplazione delle forme invisibili, e si è avuto l'esempio di un'estasi provocata di fronte alle più sottili e impercettibili venature della materia. Penso a tutta la stagione dell'Informale, a Burri e, tra gli artisti presenti in questa mostra, a Fontana, Tàpies, Klein, e persino alla spiritualizzata materialità delle bottiglie (e delle luci, e della polvere sulle bottiglie) di Morandi.

Ma potrei azzardarmi a suggerire che c'è anche un'estasi geometrica, dove l'epifania si scatena di fronte a pure forme e puri colori, come in Malevič o Mondrian. E (perché no?) nel vedere il mondo come insieme di rapporti dinamici, come in Boccioni. Non mi azzardo sugli altri, la mostra non l'ho concepita io.

C'è dunque un'estasi anche nella scoperta di un subuniverso frattale, e ai credenti raccomando di vedere anche in quest'estasi la meraviglia per un creato insondabile, ai non credenti di avvertire, se vogliono, il brivido della sacralità di fronte alle avventure di una materia che si svela in tutto il suo segreto fulgore.

Se a questo allude (anche) il titolo della mostra, allora lunga vita allo spirituale nell'arte! Se avessi altri languori insoddisfatti andrei a riversarli nelle donne angelicate di Dante Gabriele Rossetti, senza far altra filosofia – ma allora non capirei perché Morandi si estasiava sulle bottiglie (e Cézanne sulle mele), dove per Rossetti certamente il Sacro era assente.

For *L'ombra della ragione*

Umberto Eco

Allow me to gingerly admit to some perplexity concerning the title of this exhibition and the group of artists who are supposed to warrant it. Let it be clear that there are some statements which can never be contradicted or falsified, as Popper maliciously said of psychoanalysis, because by contradicting them you simply prove them all over again. Therefore to say, as some do, that art is always and in any case one with Being, would justify parading any artistic manifestation under the banner of the sacred, even a joyous Breughel-style painting depicting sated peasants dozing under the trees, because in the measure in which he creates any form of beauty the artist, the only infallible pontiff in a universe of liars, affirms both (witness Keats and his Beauty and Truth). But if this is how things stand, Manet's *Olympia* is also a manifestation of the sacred and the Sacred is more evident in a snack on the lawn than in a crucifixion.

A totally different matter is the iconography used by a certain artistic tendency , dictated by a reappraisal of religion, be it orthodox or heretical, and here you only have to think of the pre-Raphaelites or Redon. Or to uphold that this century's art is dedicated to overturning traditional forms in order to see in it , if not a rejection of the sacred, at least a strong wish to oppose the series of representations of the sacred we used to be familiar with, from Giotto to Roualt. Which would have led to a bold equation being made between Sacred and Demonic, and this too is a declaration which cannot be tampered with, and the Prince of Darkness shares our laughter at the naivety of those who try to contradict it .

I remember falling in love with Kandinsky at a very early age before reading *Concerning the Spritual in Art* and not seeing in his paintings all he thought should be seen , but rather the fascinated and curious exploration of a sub-molecular world, so much so I associated his bacterium -morphous forms to the microscope visions described by Mann in *Doctor Faustus*. Neither did I change my mind after reading Kandinsky's poetic affirmations, knowing from experience that artists are understood by examining their work and not by listening to what they say—that if they had clear ideas they would have been philosophers instead of painters and sculptors, which would have been a calamity.

But does this mean that Kandinsky, even if he had never written what he did, had no real sense of the sacredness of what was, for me, his sub-molecular universe?

I recall that the twentieth century begins under the banner of a poetics which had already been outlined in the works of Walter Pater—the poetics of the epiphany.

Pater said in his conclusion to his *Essay on the Renaissance*: "Every moment some form grows perfect in hand or face; some tone on the hills or the sea is choicer than the rest; some mood of passion or insight or intellectual excitement is irresistibly real and attractive to us,—for that moment only. Not the fruit of experience, but experience itself, is the end. A counted number of pulses only is given to us of a variegated, dramatic life. How may we see in them all that is to seen in them by the finest senses? How shall we pass most swiftly from point to point, and be present always at the focus where the greatest number of vital forces unite in their purest energy?"

To burn always with this hard, gem-like flame, to maintain this ecstasy, is success in life. In a sense it might even be said that our failure is to form habits: for, after all, habit is relative to a stereotyped world, and meantime it is only the roughness of the eye that makes two persons, things, situations, seem alike. While all melts under our feet, we may well grasp at any exquisite passion, or any contribution to knowledge that seems by a lifted horizon to set the spirit free for a moment, or any stirring of the sense, strange dyes, strange colours, and curious odours, or work of the artist's hands, or the face of one's friend

We know the conclusion Joyce drew from this idea, just think of the vision of the girl-bird in *Portrait of an Artist as a Young Man*: "A girl stood before him in mid stream, alone and still, gazing out to sea. She seemed like one whom magic had changed into the likeness of a strange and beautiful seabird. Her long slender bare legs were delicate as a crane's and pure save where an emerald trail of seaweed had fashioned itself as a sign upon the flesh. Her thighs, fuller and soft-hued as ivory, were bared almost to the hips, where the white fringes of her drawers were like feathering of soft white down. Her slate-blue skirts were kilted boldly about her waist and dovetailed behind her. Her bosom was as a bird's, soft and slight, slight and soft as the breast of some dark-plumaged dove. But her long fair hair was girlish: and girlish, and touched with the wonder of mortal beauty, her face.

"She was alone and still, gazing out to sea; and when she felt his presence and the worship of his eyes her eyes turned to him in quiet sufferance of his gaze, without shame or wantonness. Long, long she suffered his gaze and then quietly withdrew her eyes from his and

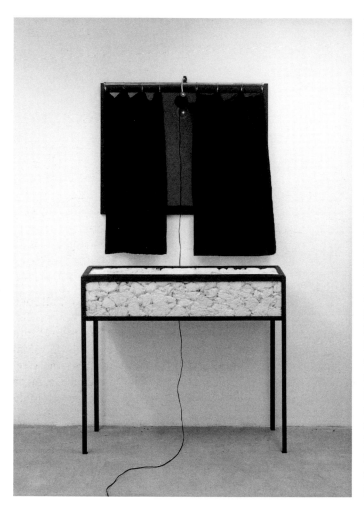

Christian Boltanski
L'Image Hontueuse, 1996

To live, to err, to fall, to triumph, to recreate life out of life! A wild angel had appeared to him, the angel of mortal youth and beauty, an envoy from the fair courts of life, to throw open before him in an instant of ecstasy the gates of all the ways of error and glory. On and on and on and on!"

This attention to a form of ecstasy not instigated by a manifestation of the supernatural can also be seen in the writing of authors who have never once referred to the poetics of the epiphany. Take Mann's *Death in Venice*: "His honey-coloured hair curled in ringlets around his temples and neck, the down on his upper spine gleamed in the sun, the fine contours of his ribs and his even chest emerged through the thin wrapping around his torso, his armpits ran smooth as a statue's, the hollows of his knees glistened and , thanks to their bluish veins, his entire body appeared to be made of some more translucent material . What discipline, what precision of thought was expressed in this youthful body, stretched out in all its perfection! [...] A model and mirror! His eyes took in the exquisite figure there at the edge of the blue and, in his mounting rapture he was convinced that, with this sight, he had apprehended beauty itself, form as divine thought, the one true, absolute perfection, which resides in the realm of the sublime and whose representation and reflection in human form had been placed here, light and fair, to be worshipped. Such was his intoxication, and the aging artist invited it upon himself heedlessly, even greedily." (tr. Jefferson S. Chase)

In the poetics of the epiphany one contemplates an ecstasy produced in the face of worldly things. Once Renato Barilli defined epiphany as *materialistic ecstasy*, and I would agree.

It has been enough to shift from the contemplation of directly visible forms (a face, a figure) to the contemplation of invisible forms to see an example of ecstasy provoked by the most subtle and imperceptible veins of matter. I am thinking of the entire spell of non-representational art, of Burri, and of the artists in this exhibition, Fontana, Tàpies, Klein and even the spiritualised clumsiness of Morandi's bottles (and the light and dust on them).

But dare I suggest that there is also a geometrical ecstasy, where the epiphany explodes in front of pure forms and pure colours, as in the art of Malevich or Mondrian. And (why not?) on seeing the world made up of dynamic relationships as we see in Boccioni's art. I do not dare to comment on the rest. I had nothing to do

bent them towards the stream, gently stirring the water with her foot hither and thither. The first faint noise of gently moving water broke the silence, low and faint and whispering, faint as the bells of sleep; hither and thither, hither and thither; and a faint flame trembled on her cheek.

—Heavenly God! cried Stephen's soul, in an outburst of profane joy.

"He turned away from her suddenly and set off across the strand. His cheeks were aflame; his body was aglow; his limbs were trembling. On and on and on and on he strode, far out over the sands, singing wildly to the sea, crying to greet the advent of the life that had cried to him.

"Her image had passed into his soul forever and no word had broken the holy silence of his ecstasy. Her eyes had called him and his soul had leaped at the call.

Giorgio Morandi
Natura morta, 1941

Giorgio Morandi
Natura morta, 1941

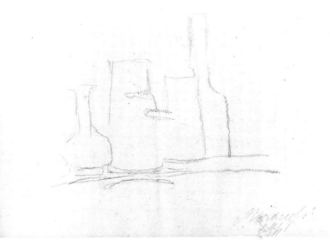

with the conception of this exhibition.

Ecstasy is therefore also to be found in the discovery of a fractal sub-universe and I recommend that the faithful should try to see in this ecstasy the wonder of an unfathomable creation and that non-believers should try to feel, if they wish, the thrill of sacredness in front of the adventures of matter which reveals itself in all its secret splendour.

If this is (also) what the title of the exhibition alludes to, then long life to the spiritual in art! If I had other discontented languor I would go and lavish them on Dante Gabriele Rossetti's angelic women without philosophising further—but then I would never understand why Morandi went into ecstasy over bottles (and Cezanne over apples), while for Rossetti the sacred was certainly absent.

Piet Mondrian
Composizione, 1939

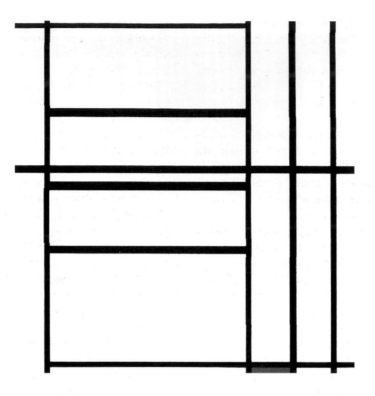

Preghiere vane

María de Corral

Nell'indagine sull'inizio della fine del sacro in Occidente, gli specialisti risalgono alla redazione della Bibbia (più specificamente al Nuovo Testamento), all'abbandono dei sacrifici, umani e animali, e alla sostituzione del Tempio con il corpo intangibile del Cristo; a ciò che José Jiménez Lozano ha descritto come "il giudaismo del deserto, dei profeti e di Gesù"[1].

All'inizio dell'era moderna, questa missione si compie con l'annuncio della morte di Dio, proclamata da Nietzsche nel 1880. Una morte limitata ad una mera "eclissi", secondo Martin Buber, il quale si domanda se si tratti di una morte autentica o della semplice permanenza nell'invisibilità e nel silenzio.

Ritornando più specificamente sul periodo storico evocato dal titolo della mostra con il paradosso dell'"ombra della ragione", è certo che i primi reperti di un mondo paragonabile a quello attuale (i cui giacimenti si trovano in Europa e in America, ma specialmente negli Stati Uniti, anche se qui ci occuperemo esclusivamente di storia europea), compaiono in quello che viene chiamato il Secolo dei Lumi o Secolo della Ragione.

Scoperte scientifiche e geografiche (e la loro raccolta e diffusione per mezzo della stampa) e trasformazioni politiche ed economiche di rango elevato (incluse due rivoluzioni, nell'uno e nell'altro campo: quella francese, che determinerà un sostanziale mutamento della condizione dei cittadini; e quella industriale, che trasformerà molti di loro in operai, creando al contempo le condizioni per la rivoluzione più importante del ventesimo secolo, quella russa), causarono la sostituzione delle idee religiose con idee laiche.

Nel frattempo, la collettività cedeva il passo all'individuo, alla singolarità degli esseri umani.

Scienza della realtà e teologia dell'individualità
Rispetto al primo punto, si chiudeva un processo di secolarizzazione del mondo che, a grandi linee, era cominciato con il razionalismo di Cartesio, Spinoza e Leibniz; aveva fatto progressi con l'empirismo di Bacon e Locke e lo scetticismo di Hume e, dopo il tentativo conciliatore di Kant e la sintesi di Hegel, aveva conosciuto la sua formulazione più esasperata nei testi di Nietzsche e Wittgenstein.

Il *cogito ergo sum* del pensatore e matematico francese non ha messo in discussione, né poteva farlo, l'atto creatore, ma ha concesso una patente di "verità", né rivelata né misterica, al pensiero umano. Francis Bacon ha spezzato la fiducia nella tradizione come garanzia del sapere; John Locke ha invitato a diffidare persino delle percezioni sensoriali. Friedrich Nietzsche ha precluso la possibilità di una conoscenza obiettiva del reale e Ludwig Wittgenstein ha imposto la logica della conoscenza scientifica.

Questa evoluzione culmina, alla fine del ventesimo secolo, in ciò che il filosofo e filologo Agustín García Calvo ha chiamato *Scienza della realtà*: "La realtà è ideale, e qualsiasi cosa sia ideale ha bisogno di fede, ha bisogno di un credo [...] Alla fine dei tempi è accaduto che la religione propriamente detta, nel sistema al quale sottostiamo, non sia altra che la scienza della realtà [...] la modellatrice e la teologa di questa realtà"[2].

Il filosofo Eugenio Trías condivide questo pensiero nel senso che: "Il moderno e il postmoderno hanno coronato un processo che si avverte fin dall'illuminismo: la completa secolarizzazione di tutte le istituzioni e modelli sociali e culturali che configurano la nostra contemporaneità". E conclude: "La ragione è stata elevata, in forma mascherata e inconfessata, ma enormemente efficace, al rango del sacro"[3].

In ciò che tocca il secondo aspetto della questione, la rivelazione dell'individuale come testimone del collettivo, potremmo ben dedurre che, nel processo di investigazione teso a delimitare le componenti che costituiscono l'identità, abbiamo finito per elaborare un'autentica *teologia dell'individualità*. L'aspetto teorico più importante di questa "teologia" è inscritto nella psicoanalisi, della quale conosciamo il vincolo religioso che ha stabilito con il linguaggio e nelle cui origini filologiche García Calvo rintraccia l'esigenza della dissoluzione dell'anima.

Scienza della realtà e teologia dell'individualità pongono il sacro in un ambito esterno a quello della religione, non tanto perché lo confinano in un ghetto, ma per il fatto che, nella modernità, il senso del sacro si sposta verso luoghi geografici lontani (se vogliamo vedere l'intrusione di oggetti di culto estranei all'Occidente, seppure considerati solamente nei loro aspetti formali, come momento germinale delle avanguardie), o verso territori mentali esoterici, come nella teosofia. Il sacro si trasferisce anche nelle profondità e superfici tattili sotto le quali sono custodite le componenti oscure e perverse della condotta umana, ed è accolto nella sostanza costitutiva della materia; si opera quella che Mircea Elíade ha chiamato "ierofanizzazione"[4], cogliamo il suo intervento nelle opere di Beuys o di Tàpies.

In qualche modo l'artista contemporaneo ha oscillato rispetto a questo sentimento, quando gli è stato proprio,

fra la malinconia e l'entusiasmo. Fra la dolce tristezza per un dominio perduto e l'eccitazione provocata dall'ispirazione divina.

Il vuoto e la regola

Un elemento comune alle distinte esperienze contemporanee che legano l'arte alla religione e al sacro (sia chiaro che salvo rarissime eccezioni, e specialmente nella seconda metà del secolo, non c'è stata arte ecclesiastica di particolare valore), è il predominio – direi quasi l'ossessione – del vuoto.

Vuoto figurativo nei distinti versanti dell'astrazione, dai primi tentativi di Kandinskij alle vellutate assenze di Rothko. Vuoto spaziale e abbandono negli ovoidi di Lucio Fontana o nel firmamento blu di Klein. Vuoto interiore nei metafisici, che affidano le loro figure solitarie ad un universo privo di atmosfera. Vuoto animista nel rituale che fa del corpo un'autoreferenziale liturgia in azione.

L'iconoclastia che spicca negli esperimenti artistici con il sacro ci rimanda al principio di questo testo, all'invisibile silenzio di Dio e al decreto, non si sa se rispettato, della sua morte. La grande differenza fra l'uomo del ventesimo secolo e i credenti che lo hanno preceduto è il suo convincimento (specialmente dopo il vertiginoso fallimento morale di due guerre mondiali) che le sue preghiere o non sono ascoltate o sono trascurate.

Preghiere vane quindi, perché morto Dio e limitato l'uomo al suo mero essere, non rimane supplica abbastanza energica, né orecchio che ascolti, né risposta da alcun luogo; non c'è neppure volontà di silenzio, o il sospetto dell'assenza assoluta di un oracolo condiscendente. I modi dell'orazione, preghiera e linguaggio, sono sfere vuote che rimandano unicamente a se stesse[5].

Tuttavia, non ha perso di significato il vocabolario che delimita l'osservanza e le pratiche del sacro: credenza, dogma, simbolo, mistero, rito, estasi, misticismo... Né sono andati persi i suoi tratti principali, perfino, a volte, i più ortodossi. Ci riferiamo ad alcuni degli artisti riuniti in questa mostra, a quelli fra loro che sono passati dalla dedizione di una fede al perseguimento di formule caratterizzanti.

Il simbolo cattolico per eccellenza, la croce, è una forma frequente e reiterata nelle opere di Francis Bacon, di Joseph Beuys o di Tàpies e potremmo citare, fra gli altri, anche Antonio Saura e Arnulf Rainer.

I *Tre studi di figure accanto ad una crocifissione* dell'artista britannico furono dipinti alla fine della Seconda Guerra Mondiale, ed esposti nell'aprile del 1945 (è questo un tema che Bacon aveva già abbordato nel 1933 e al quale tornerà ossessivamente nel 1950, 1962, 1965 e 1988). Secondo i suoi biografi rappresentano le Furie, e sono collegate alla frustrazione e all'amarezza provocate dall'evento bellico[6].

È ampiamente nota la formazione cattolica di Joseph Beuys, il suo allontanamento dalla chiesa, la sua vicinanza alle teorie di Rudolf Steiner, ma anche il suo convincimento che "la persona è indissolubilmente unita a Cristo". Di fatto egli fece della crocifissione l'immagine simbolica dell'unione del sangue con la terra.

La ritualità e la sua funzione catartica sono presenti negli *happening* di Beuys già dagli anni Sessanta, e riguardano specialmente il "celebrante" che si presentava ai convenuti coperto delle sue singolari "vesti talari" (il cappello, i pesanti scarponi, il giubbotto, la camicia e i pantaloni consumati), e convertiva gli strumenti dell'*event* in reliquie agnostiche.

Nello stesso senso, gli studiosi della sua opera hanno ripetutamente segnalato il complicato sistema simbolico seguito dall'artista tedesco. L'identificazione del cervo con Cristo, per esempio, o quella della lepre con le componenti telluriche ed energetiche dell'esistenza[7].

Identificazione energetica, come se il crocifisso fosse equiparabile alla bomba psicotropa o alla fonte di calore capace di elevare lo sciamano.

Ascensione stimolata da forze generate internamente che ben rappresenta l'avventura di Yves Klein, composta fotograficamente, è certo, ma sperimentata in realtà nelle sue carni e nelle sue ossa, in "voli riservati".

La natura ha smesso di essere un paesaggio da contemplare per innalzarsi alla condizione di Tempio, così nelle proposte di Richard Long come nelle cerimonie estatiche di Wolfgang Laib.

Anche la morte (il mortuario e il sepolcrale), nella sua trascendenza e in quel che ha di serbatoio svuotato della memoria, è diventata oggetto tematico di opere come quelle di Christian Boltanski e Rachel Witheread. In quest'ultima, addirittura, lo spettrale sorge e trabocca dagli interstizi della quotidianità; mostra il potere dell'invisibile esistente nella realtà.

La quotidianità convertita in simbolo della trascendenza è il perno di tutta l'opera di Morandi, e un fattore imprescindibile in molti dei pezzi di Tàpies.

Un'ultima, ma non meno importante annotazione: Duchamp e Beuys, pensando di spogliare l'opera d'arte della sua aura, generarono una sacralità nuova, una fede profana, ma attiva.

1. José Jiménez Lozano, *Me aterra lo sagrado*, in "Archipiélago", n. 36, pag. 12.

2. Agustín García Calvo, *Creencia. Vínculo. Más allá*, in "Archipiélago", n. 36, pag. 27.

3. Eugenio Trías, *Religión ilustrada, razón secularizada*, in "Archipiélago", nº 36, pp. 43 e 44.

4. Trasmutazione della materia bruta in un'espressione del sacro. (N.d.T.)

5. La pensa in maniera differente lo scultore Juan Luis Moraza, il quale, in un meraviglioso testo su Malevich, descrive una posizione dominante alla fine del ventesimo secolo: "La comica tragedia contemporanea non poggerà, come pensa Trías, sulla tensione fra la necessità e la ricerca di un centro, di un senso, di una trascendenza e lo svuotamento di tale centro, nucleo fondatore di ogni religione e scienza. Ma fra l'ossessione di trasgredire i limiti (che solo come conseguenza lascia vuoto il centro), e la certezza sempre più forte che ogni periferia contestata si converte in un nuovo centro, ogni trasgressione in un nuovo culto, ogni letteralità in una nuova trascendenza". Nelle stesse pagine, riferendosi al celebre *Quadrato nero* e alle sue successive versioni, lo scultore imposta una critica che si focalizza sull'analisi postmoderna: "Corporeità, tattilità, densità oggettuale nel quadrato nero del 1915 dimostrano una passione classica per la pittura e, allo stesso tempo, contraddicono la spiritualità e il purismo che si suppone caratterizzino la forma suprematista. Se la dottrina suprematista incarna una certa teologia degli specifici, della forma pura, della trasparenza, la letteralità e l'autonomia, eredi del materialismo dialettico, esemplificano anche l'idealismo contemporaneo della situazione creatrice, l'opera totale, la fusione di arte e vita, l'interattività testuale [...] Alla fine, una forma di materialismo utopico in nome del progetto [...] e un candido idealismo in nome del mondo reale: spiritismo e spiritualità finiscono per confondersi".

Juan Luis Moraza, *Culto al eclipse*, in "Revista de Occidente", n. 165, 1995, pp. 87-89.

6. Michael Peppiatt nella sua biografia su Francis Bacon annota: "Bacon credeva che l'enigma fosse l'anima di ogni pittura e che per questa ragione esso dovesse essere preservato a qualunque prezzo da qualsiasi intromissione; di conseguenza pretese che tutti i suoi quadri fossero provvisti di pesanti cornici dorate e protetti da spessi cristalli, come i vecchi capolavori che pendevano, con il loro imperturbabile mistero, all'interno di chiese oscure e musei".

Michael Peppiatt, *Francis Bacon. Anatomía de un enigma*, Barcelona, Editorial Gedisa, 1999.

7. Laura Arici, nella sua analisi di *The Secret Block for a Secret Person in Ireland*, pubblicata nel catalogo della retrospettiva di Beuys al Museo Nacional Centro de Arte Reina Sofia, Madrid, 1994, segnalava: "A seconda della lettura che se ne dà, alchemica, religiosa, mitologica o etnologica, la stessa stampa acquisisce un diverso significato". Nell'intervista telefonica con Caroline Tisdall (l'unica dichiarazione dell'artista a proposito di *The Secret Block*), Beuys spiegò la figura del cervo come un segno dei tempi di pericolo e sofferenza. Lo si può vedere come accompagnatore dell'anima; quando desiderò che arrivasse la sua morte, scoprì in esso il simbolo della resurrezione.

"Che si tratti dei motivi del cervo, della lepre, del cigno, delle api o della *Warm Time Machine*, del paesaggio o della donna, essi si comprendono sempre in virtù della conoscenza della mitologia, della religione, dell'alchimia, dell'etnologia, delle scienze naturali o degli scritti di Rudolf Steiner, tutti elementi che possono essere utilizzati in maniera plausibile come sostegno dell'interpretazione".

Giorgio de Chirico
Cavalli sulla spiaggia, 1930

Vain Prayers

María de Corral

In their investigations into the end of the sacred in the Western World, specialists accuse the publication of the Bible (and more specifically the New Testament), the abandonment of sacrifices, human and animal, and the substitution of the Temple with the intangible body of Christ; what José Jiménez Lozano has described as "Judaism of the desert, the prophets and Jesus."[1]

At the beginning of the modern age, this mission was accomplished with the announcement of the death of God, made by Nietzsche in 1880. A death limited to a mere "eclipse" according to Martin Buber, who wonders if this is an authentic death or simply permanent invisibility and silence.

Returning more specifically to the historical period evoked by the title of the exhibition with its paradoxical "shadow of reason", it is certain that the first signs of a world similar to our present one (signs which burgeon in Europe and America but especially in the United States, although here we will deal exclusively with European history) were already evident in the Age of Enlightenment or Reason.

Scientific and geographical discoveries (and their diffusion in print) and high level political and economic transformations (including two revolutions: the French revolution which will determine a substantial change in the condition of its citizens; and the industrial revolution which will transform many of them into factory workers, creating at the same time the conditions for the most important revolution of the twentieth century, the Russian one) caused religious ideas to be replaced by secular ones.

In the meantime collectivity surrendered to individuality and the uniqueness of human beings.

The Science of Reality and Theology of individuality
A process of global secularisation ended which had more or less begun with the rationalism of Cartesio, Spinoza and Leibniz; followed by Bacon and Locke's empiricism and Hume's scepticism. After Kant's attempt at conciliation and Hegel's synthesis, it eventually found its most vehement expression in the texts of Nietzsche and Wittgenstein.

The *cogito ergo sum* of the French thinker and mathematician did not (and wouldn't have been allowed to) call into question the act of creation but conceded that human thought might contain some neither transparent nor mysterious "truth". Francis Bacon broke faith with tradition as guarantee of knowledge; John Locke invited people to mistrust even sense perceptions. Friedrich Nietzsche barred the possibility of an objective consciousness of reality and Ludwig Wittgenstein set out his logic of scientific knowledge.

This evolution culminates at the end of the twentieth century in what the philosopher and philologist Agustìn Garcia Calvo called the Science of Reality: "Reality is ideal and anything ideal needs faith, a creed [...] In the end it turns out that religion in the true sense of the word, in the system we are subject to, is none other than the science of reality [...] which standardises and theologises this reality."[2]

The philosopher Eugenio Trìas shared this thought in the sense that: "The modern and post-modern have crowned a process which was perceived during the Age of Enlightenment: the complete secularisation of all social and cultural institutions and models which go to make up our contemporary society". And he concludes: "Reason has been elevated, in a masked and unconfessed form, to the rank of sacred."[3]

As far as the second aspect of the question is concerned, the revelation of the individual as collective witness, we can easily deduce that, as a result of an investigation meant to identify the components which make up identity, we are able to elaborate an authentic *theology of individuality*. The most important theoretical aspect of this theology is inscribed in psychoanalysis, from which we learn of the religious bond it has established with language and in whose philological origins Garcìa Calvo traced the necessity for the dissolution of the soul.

The Science of reality and theology of individuality place the sacred in a non-religious environment, not because they ghettoise it but because, in modern times, the sense of sacred has moved towards faraway geographical destinations (if we wish to regard the intrusion of foreign cult objects, though merely considered for their formal aspects, as the seed of the avant-garde), or towards esoteric mental territories, like theosophy. The sacred moves into the depths and tactile surfaces which guard the obscure and perverse components of human behaviour, and is mustered in the constituent substance of matter. What Mircea Elìade has called "hierophanticism"[4] comes into play and we see it in the works of Beuys or Tàpies.

In a certain sense the contemporary artist oscillates between melancholy and enthusiasm in his treatment of this sentiment (when he feels it). Between sweet sadness for a lost dominion and the excitement produced by divine inspiration.

The void and the rule

An element common to those clear modern instances in which we see art linked to religion and the sacred (let it be said that apart for extremely rare exceptions, and especially in the second half of the century, there has been no ecclesiastical art of particular value), is the pre-dominance of – I would even say obsession with – the void.

A figurative void on the distinct slopes of abstraction, from the first experiments of Kandinsky to the velvety absences of Rothko. Spatial void and abandonment in Lucio Fontana's ovoids and Klein's blue firmament. An inner void in the paintings of the metaphysicals who deliver their solitary figures to a universe bereft of atmosphere. An animist void in the ritual which turns the body into a self-referential litany in action.

The iconoclasm conspicuous in artistic experiments with the sacred takes us back to the beginning of this text, to God's invisible silence and his death warrant, which may or may not have been executed. The huge difference between twentieth-century man and the believers who preceded him, is his conviction (especial-ly after the staggering moral defeat of two World Wars), that his prayers are either unheard or ignored.

Vain prayers then, because with the death of God and the limitation of man to mere being, there is no plea strong enough nor sympathetic ear nor reply to be had; there is not even the will of silence or the suspicion of the total absence of any indulgent oracle. Prayers and supplications are dead ends.[5]

However, the vocabulary which defines the obser-vance and practices of the sacred has not entirely lost its meaning: belief, dogma, symbol, mystery, rite, ecstasy, mysticism etc...neither have its major or even, in places, its most orthodox traits disappeared. We refer to some of the artists brought together for this exhibition and to those of them who have passed from the observance of a faith to the pursuit of characteristic formulas.

The Catholic symbol par excellence – the cross – is a frequent and reiterated shape in the works of Francis Bacon, Joseph Beuys or Tàpies and we could also cite the works of Antonio Saura and Arnulf Rainer.

The *Three Figure Studies next to a Crucifixion*, by the British artist, were painted at the end of the Second World War and exhibited in April 1945 (this is a theme Bacon had already approached in 1933, returning to it obsessively in 1950, 1962, 1965 and 1988). According to his biographers they represent the Furies and are linked to the frustration and bitterness provoked by the war.[6]

Joseph Beuys' Catholic education, his estrangement from the church, his propinquity to the theories of Rudolph Steiner are widely noted, but so is his belief that "man and Christ are indissolubly united". In fact he made the crucifixion the symbol of the union of blood and earth.

Rituality and its cathartic function are visible in the Beuys "happenings" dating from the sixties and espe-cially concern the "celebrant" who comes before those present dressed in his singular priest's outfit (the hat, heavy boots, jacket, shirt and shabby trousers), to con-vert the event's elements into agnostic relics.

In the same way scholars of his work have repeatedly pointed out the complicated system of symbols used by the German artist. The identification of the deer with Christ for example, or the hare with the telluric and ener-gy-giving elements of existence.[7] As if the crucifix were comparable with the psychotropic bomb or the source of heat able to elevate the shaman.

This ascension is stimulated by the same internally generated forces which clearly typify Yves Klein's pro-jects, photocomposed certainly, but made real in flesh and bones.

Nature has ceased to be a landscape to contemplate. Instead it now rises to the status of a Temple in both Richard Long's work and the ravishing ceremonies of Wolfgang Laib.

Even death (the mortuary and the sepulchral) with all its being transcendent and a tank drained of memories, has become the theme of works like those of Christian Boltanski and Rachel Whiteread. In the latter the spectral even reaches up to and spills from the cracks in the

everyday showing the power of the invisible which exists behind what we know of as reality.

Everydayness converted into a symbol of transcendence is the pivot of all Morandi's pieces and an inescapable factor in many of Tàpies' works.

A last but no less important annotation: Duchamp and Beuys, thinking to strip the work of art of its aura, generated a new sacredness, a profane but deep faith.

1. José Jiménez Lozano, "Me Aterra lo sagrado", *Archipiélago*, n. 36, p. 12.
2. Agustìn Garcìa Calvo, Creencia. "Vìnculo. Màs allà", *Archipiélago*, n. 36, p. 27.
3. *Eugenio Trìas*, "Religion Ilustrada, razòn secularizada", *Archipiélago, n. 36, pp. 43-44*
4. Transmutation of raw material into an expression of the sacred.
5. Juan Luis Moraza has a different opinion on the matter. In a marvellous piece on Malevich he describes a dominant stance at the end of the 20th century. "The contemporary comic tragedy will not be pegged, as Trìas thinks, on the tension between the need and the search for a centre, a sense and transcendence and the emptying of this centre, original nucleus of every religion and science. But between the obsession with transgressing the limits (which only leave the centre empty as a consequence), and the increasing certainty that every disputed perimeter becomes a new centre, each transgression becomes a new cult, the prosaic becomes the sublime." In the same pages, referring to the celebrated *Black Square* and its subsequent versions, the sculptor sets out a critique which focuses on post-modern analysis: "The corporeality, tactility, density of the 1915 black square shows a classic passion for painting and at the same time contradict the spirituality and purism which one supposes characterise the Suprematist form. If the Suprematist doctrine embodies a certain theology of specifics, of pure form, of transparency, literalness and autonomy, heirs of dialectic materialism, it also exemplifies the contemporary idealism of the creative situation, the whole work, the fusion of art and life, textual interaction [...] In the end a form of Utopian materialism in the name of the project [...] and a candid idealism in the name of the real world: spiritualism and spirituality end up becoming blurred."
Juan Luis Moraza, "Culto al eclipse", *Revista de Occidente*, n. 165, 1995, pp. 87-89.
6. Michael Peppiatt in his biography of Francis Bacon notes: "Bacon believed enigma to be the soul of every painting and for this reason it had to be preserved from intrusion at any price; consequently he demanded that all his paintings be furnished with heavy golden frames and protected by thick glass, like the old masterpieces which hang, in their imperturbable mystery, inside obscure churches and museums."
Michael Peppiatt, *Frances Bacon. Anatomìa de un enigma*, Barcelona, Editorial Gedisa, 1999.
7. Laura Arici, in her analysis of *The Secret Block for a Secret Person*, published in the catalogue of the Beuys retrospective at Museo Nacional Centro de Arte Reina Sofia, Madrid, 1994, announced: "According to the reading one gives, alchemical, religious, mythological or ethnological, the same print acquires different meanings." In the telephone interview with Caroline Tisdall (the only comment the artist ever made about *The Secret Block*) Beuys explained the figure of the deer as a sign of times of danger and suffering. It can be seen as the soul's companion; when he desired death to come, he discovered the symbol of resurrection in it. "Whether it's the motif of the deer, hare, swan, bees, or, as in *Warm Time Machine*, the landscape or woman, they are always understood by virtue of a knowledge of mythology, religion, alchemy, ethnology, natural sciences or the writings of Rudolph Steiner, all elements which can be plausibly used to corroborate an interpretation.

Tony Cragg
Sub Committee, 1991

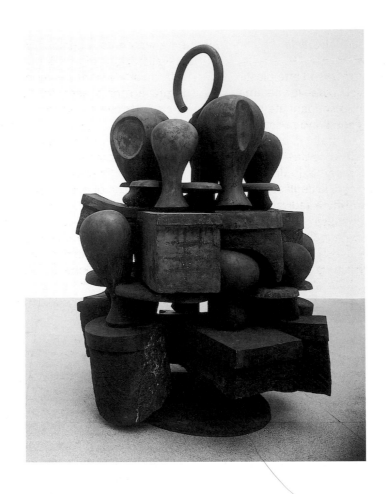

Modelli di spiritualità nell'arte europea nel contesto dell'espansionismo universalista e delle esperienze esistenziali individuali

Lóránd Hegyi

Unio mistica – Visioni di armonia universale
Piet Mondrian e Kasimir Malevič
"L'illustrazione dell'equilibrio attraverso l'arte plastica è di grande rilievo per l'umanità. Rivela come la vita umana sia basata sull'equilibrio, pur essendo condannata nel tempo allo squilibrio. Dimostra come l'equilibrio possa diventare sempre più vivo dentro di noi. La realtà ci appare tragica solo a causa dello squilibrio e della confusione delle sue apparenze", scrive Piet Mondrian parlando dei confini del neoplasticismo,[1] che vanno ben al di là degli aspetti immanenti dell'arte. Dato che l'artista rifiuta radicalmente ogni forma possibile di funzione mimetica e rappresentativa dell'arte, e elimina dall'universo delle immagini i dettagli del mondo visibile, nonché le caratteristiche particolari, fisiche e materiali della realtà oggettiva, si origina un sistema plastico astratto, che, secondo Piet Mondrian, manifesta l'universo come costruzione spirituale.

L'aspetto formale dell'immagine "astratto-reale" era caratterizzato da alcuni principi formali, coloristici, compositivi e costitutivi dell'immagine stessa stessa. Dal 1917 Mondrian creò i suoi dipinti utilizzando esclusivamente linee orizzontali e verticali, colori primari non mescolati, quali il rosso, il blu e il giallo, su un'omogenea base bianca con assi nere. Rifiutava ogni ammorbidimento di questo inflessibile sistema: i quadri astratti di Mondrian apparivano a alcuni dei suoi contemporanei estremamente rigidi, più frutto della teoria che del sentimento. Alcuni consideravano il pittore pignolo, dottrinario, nel suo inflessibile obbligo all'angolo retto e ai colori primari non mescolati. Ci dicono che ruppe i rapporti con un amico artista, che aveva osato inserire una diagonale nel sistema fisso di linee verticali e orizzontali. "Dopo la tua arbitraria correzione del neoplasticismo", scrisse a Van Doesburg, "ogni collaborazione, di qualunque tipo per me, è diventata impossibile", e si ritirò dal comitato della rivista "De Stijl," organo delle loro idee progressiste.[2]

L'arte "astratto-reale", come Piet Mondrian definì coerentemente l'astrazione geometrica neoplasticista, rappresenta la verità generale dell'equilibrio eterno, atemporale, spirituale, che costituisce la base del cosmo.

L'immagine "astratto-reale" manifesta una struttura di base stabile, eterna, atemporale, quasi "oggettiva", liberata da tutti gli elementi arbitrari, soggettivi, modello spirituale dell'universo. Quando Mondrian nel corso di un lungo processo liberò i propri dipinti dagli elementi mimetici e dai momenti soggettivi, espressivi e emozionali, lo fece nella convinzione di potersi avvicinare maggiormente, in tal modo, alle verità basilari dell'universo. In questo senso, le immagini non figurative "astratto-reali" sono contemporaneamente oggettivazioni di costruzioni soggettive, visualizzazioni di verità non visibili, spirituali, universali, relative alla visione del mondo, e modelli intelligibili di una futura armonia assoluta da raggiungere in arte e nella società attraverso la teoria neoplasticista. Mondrian vedeva la propria arte come manifestazione di regolarità universale e, al contempo, mezzo morale di strutturazione di una nuova società.

Il neoplasticismo possiede anche una vocazione educativa, dato che quest'arte pura, anti-individualista, impersonale, antigerarchica, non figurativa, che anela all'assoluto, vuole cambiare gli uomini, preparare i fruitori alla percezione dell'armonia universale. Il compito morale dell'arte "astratto-reale" non è altro che la creazione di consapevolezza, la trasmissione della percezione plastica della principale armonia universale; il rifiuto, quindi, di ogni forma di individualismo, di particolarismo, di egoistica gerarchia. Con questa intenzione scrive Yves-Alain Bois: "Il principio del neoclassicismo è una reminiscenza quasi dialettica di Hegel, che Mondrian chiama anche "principio generale dell'equivalenza plastica". Non coinvolge solamente le arti plastiche o le arti in quanto tali, ma tutte le attività umane, l'intera produzione culturale, l'intera esistenza sociale. È un apparente dualismo, che dovrebbe dissolvere ogni particolarità, ogni centro, ogni gerarchia. Ogni armonia non doppia, non costituita da 'un'opposizione equivalente', è una pura illusione. 'Quanto non determinato dal proprio contrario è vago, individuale, tragico'. Avviene una sorta di ritorno ai principi tradizionali della composizione. I testi scritti da Mondrian negli anni Venti fanno riferimento a un riposo universale e a un equilibrio assoluto, e sognano una futura società perfettamente equilibrata, dove ogni elemento sia "determinato". Mondrian considera ogni sua tela neoplastica modello teorico e microscopico di un macrocosmo ancora a venire"[3].

Se colori e forme, linee e superfici perdono il proprio riferimento alle realtà visibili, tangibili, oggettive, materiali, e la struttura rappresentativa, apparentemente, si riferisce solo a se stessa, ciò non presuppone un isolamento dell'immagine "astratto-reale" come fenomeno visivo dalla complessità dell'esistenza. È una contraddizione solo apparente il fatto che l'arte "astratto-reale" non abbia riferimenti alle realtà immanenti all'arte, alle realtà "esterne", e che rivendichi comunque la manifestazione dell'armonia universale e delle regolarità spirituali del cosmo: proprio in virtù di questo universalismo e di questa pretesa di totalità, l'immagine "astratto-reale" deve liberarsi di tutti i momenti puramente particolari, frammentari, individuali, frutto del caso e arbitrari della natura, compresa la natura uma-

na, per poter visualizzare le realtà generalmente valide, sovraindividuali, atemporali e assolute dell'esistenza spirituale.

L'arte "astratto-reale" manifesta la "verità assoluta", l'armonia universale che l'uomo non può mai vedere e comprendere nel mondo concreto, frammentario, reale, segnato da casi e destini individuali, diviso in interessi diversi e forze contrastanti. L'immagine "astratto-reale" comunica l'esperienza dell'ultima, definitiva, assoluta armonia, che, secondo Mondrian, esiste nell'universo. L'immagine "astratto-reale" non vuole riflettere il frammentario, il particolare, l'individuale, bensì l'unità universale e l'armonia assoluta. Per tale motivo egli osserva l'arte "astratto-reale" come manifestazione di unità di vita, arte, e universo; proprio per questo necessita di un "puro linguaggio artificiale", nel quale possano apparire immediatamente le regolarità di tale unità universale. "È un fatto di grande importanza che "De Stijl", il vero frutto dell'*art pour l'art*, si fosse occupato dei rapporti tra arte e vita e non considerasse più l'arte uno stato di completa libertà, piena di privilegi, ma priva di ogni responsabilità". "De Stijl", guardò, tuttavia, alla questione dei rapporti dell'arte con la vita da un punto di vista diverso da quello usuale. Il suo punto di partenza su tale argomento, come anche per altri, è la concezione dell'unità universale, di un'essenziale omogeneità di arte, vita e universo: "[arte astratto-reale] "

crea un sistema di vita, riflesso nell'espressione artistica. In generale l'uomo considera troppo spesso un'opera d'arte alla stregua di un oggetto di lusso, qualcosa di piacevole, persino decorativo, che si affianca alla vita. Ma arte e vita sono una cosa sola: sono entrambe espressione di verità" (Mondrian, in "De Stijl", II, p. 49). Da questo punto di vista, la subordinazione dell'arte a attività parziali della vita è impossibile, e l'arte è a sua volta impegnata nella manifestazione della vita in generale.[4]

Con argomenti molto simili, Kasimir Malevič rifiuta ogni forma di rappresentazione della realtà concretamente esistente, visibile, tangibile, materiale, e aspira a una forma di astrattezza radicale.

L'imitazione della realtà fisica nel mondo visibile delle cose è da considerare per Mondrian, esattamente come per Malevič inganno, illusione, allontanamento dall'armonia generale dell'equilibrio assoluto. Se Malevič plaude alla scomparsa di tutte le differenze nella vita sociale e politica, se saluta con favore la dissoluzione delle classi sociali, delle nazioni in lotta solo in nome dei propri interessi particolari, delle religioni differenti e antagoniste, è perché egli scorge in questo processo la realizzazione delle idee suprematiste di parità assoluta e compensazione universale. Come Mondrian, anche Malevič, vede nell'individualismo una forza contraria all'armonia universale.

La categoria suprematista del nulla comprende in Malevič uno stato di equilibrio universale, una perfetta, metaforica suddivisione del carico. Malevič parla di "suprematismo come bianca astratta parità", dove per lui astrattezza non è sinonimo della sola forma astratta, non figurativa, e il monocromismo suprematista non indica solamente il colore bianco, bensì la strategia volta al raggiungimento dell'assoluta mancanza di differenze. "L'astrattezza suprematista è come il 'nulla', in pratica non applicabile all'essere e alla verità dell'uomo in tutte le sue azioni […]. Nello stato di equilibrio risiede l'intera infallibilità e l'essere della realtà cosmica, in essa dimora il mondo reale"[5].

Il suprematismo tenta di riportare la cultura ai principi fondamentali visti come realtà universali, cosmiche, eterne, impersonali, e elimina quindi tutte le differenze politiche, religiose, nazionali che si manifestano in modo ugualmente pregnante nell'arte mimetica, nell'imitazione delle singole cose particolari, nell'espressione delle emozioni individuali e molto personali. "Nella bontà, nell'amore e nella fratellanza vedo l'aspirazione alla parità, o per dirla altrimenti, alla suddivisione dell'onere. […] Senso e obiettivo della monumentalità è quello di mettere al sicuro il volto individuale, in modo che la sua integrità non venga frammentata. La monumentalità è il tentativo dell'individuo di preservarsi dalla dissoluzione nella generale uguaglianza della massa. Accumulando peso, l'individuo crede di poter raggiungere una cittadella nella quale l'intoccabile 'io' si sentirà indubbiamente sicuro. Una monumentalità di questo tipo non esiste solo in arte, bensì in ogni nazione, popolo, in ogni singola cultura, in sintesi, in tutto ciò che si vuole preservare dallo scioglimento o dalla distruzione. La distruzione di una tale 'cittadella' deve quindi essere compito di ogni uomo. In questo senso, il socialismo evidenzia, nelle intenzioni, un obiettivo assolutamente giusto, dato che con la realizzazione dell'uguaglianza generale, anche le differenze di nazionalità, popoli e culture scompariranno, avanzando alla pura astrattezza"[6].

Come controproposta alla "cittadella" dell'individuo, Malevič elabora il proprio *Progetto di architettonica*, in questo caso non si tratta di un'architettura concretamente utilizzabile, bensì della concretizzazione dell'astratta ripartizione di pesi, secondo l'insegnamento suprematista. "Così, per esempio, l'architetto si darà da fare per sistemare gli elementi costruttivi, in modo che l'uomo non li percepisca come oneri. Anche in tutti gli altri campi l'uomo si sforza di ridurre il peso di cui si è fatto carico, se possibile, cerca addirittura di liberarsene. Nell'immaginazione di

ogni uomo è presente, in forma diversa, la soluzione dei problemi di peso, e questo contribuisce alla nascita dei fenomeni oggettivi. Da ciò capisco che tutto conduce sempre all'astrattezza suprematista, al nulla liberato"[7].

In questi bianchi modelli architettonici appare un nuovo mondo fittizio strutturato secondo le regolarità del suprematismo. L'architettura metaforica di Kasimir Malevič era al contempo rappresentazione dello stato effettivo, eterno, immodificabile nell'essere cosmico e ideale dell'umanità, e insegnamento formativo, verso esempi morali e estetici di astrattezza, volti al mutamento della situazione attuale, nonché indicazione di una via d'uscita dalla limitatezza della vita reale, materiale, determinata da valori negativi.

In questo senso, l'astrattezza è al contempo manifestazione dell'effettivo, vero, eterno stato dell'umanità e ideologia rivoluzionaria, il cui obiettivo è la ricreazione dell'effettivo stato ideale. L'*Architettonica*, plasmata in gesso bianco, consta effettivamente di rappresentazioni, oggettivazioni sculturee dell'idea di astrattezza. Qui risiede un'interessante e paradigmatica contraddizione, definibile a due livelli, riguardante non solo il suprematismo di Kasimir Malevič, bensì l'intera arte moderna dall'epoca del romanticismo.

Un livello è quello puramente estetico che si riferisce alla definizione di astrazione e realtà nell'arte: se Malevič struttura le proprie costruzioni bianche geometrico-astratte come rappresentazione, come oggettivazione della sua concezione di astrattezza, le forme astratte così originatesi fungeranno da oggetti reali, che modellano un insegnamento estetico e morale. In questo senso, gli oggetti reali sono "solo" modelli paradigmatici, "solo" oggetti dimostrativi pedagogici, che ricevono la propria legittimazione non come opere d'arte autonome, ma come veicoli di tra-

sferimento teorico, dotati di una funzione didattica. L'astrattezza viene manifestata negli oggetti reali, esistenti fisicamente, utilizzati come elementi dimostrativi.

In tal modo, la forma astratta, ossia la bianca formazione cosmica, volutamente atemporale della *Architettonica* svolge paradossalmente una funzione figurativa. La rappresentazione del mondo realmente esistente e visibile viene eliminata dall'arte astratta; la mimesi come compito estetico viene definitivamente abbandonata da Malevič. Mondrian, nella sua teoria del neoplasticismo, aveva bandito dalla propria opera artistica la rappresentazione di oggetti reali non solo per motivi estetici bensì morali, dato che la rappresentazione di singoli oggetti poteva abbracciare unicamente le caratteristiche particolari dei singoli esseri, ma non la generale regolarità. Malevič, a sua volta, elimina radicalmente la funzione mimetica dell'arte come riproduzione di singoli oggetti che si differenziano attraverso le rispettive caratteristiche fisiche, dato che la rappresentazione oggettiva potrebbe evidenziare solo un mondo suddiviso per specie differenti, e non l'interezza universale, immateriale, atemporale, immutabile, spirituale. Secondo Malevič, la rappresentazione degli oggetti conduce alla conservazione degli interessi contrastanti, delle differenze materiali, delle suddivisioni negative in piccoli raggruppamenti o classi alienate in lotta, svincolate dall'esperienza spirituale dell'unità. Per tale motivo, egli plaude alla rivoluzione che intendeva sciogliere le classi sociali, rappresentanti di interessi diversi. Faceva questo nello spirito dell'internazionalismo che fraternizzava le nazioni in lotta, distruggeva le religioni in conflitto e voleva sostituirle con una visione cosmica, universale del mondo, evoluzione gigantesca dell'astrattezza, sua espansione radicale agli ambiti sociali, politici della vita.

A livello filosofico questa contraddizione rappresenta la problematica della funzione sociale dell'arte moderna. Da un lato, l'artista moderno tenta di liberarsi dalla vita reale, limitata, determinata da condizioni sociali, politiche, economiche e di manifestare nella propria arte sistemi di valori alternativi. Dall'altro, egli aspira alle possibilità di rappresentazione artistica della verità, alle caratteristiche effettive, vere, eterne dell'umanità, alle regolarità generali dell'esistenza. Il primo obiettivo presuppone un'attitudine artistica attivistica, che muti il mondo, e in tempo di rivoluzione lo migliori come nel futurismo, nel dadaismo o nel produttivismo. Il secondo obiettivo, invece, richiede un atteggiamento artistico oggettivante, che analizzi le vere regolarità, e che rappresenti la realtà nel suo senso più profondo, portando alla luce le strutture nascoste dell'esistenza.

Per soddisfare questo obiettivo morale e estetico, l'artista modifica costantemente il proprio linguaggio, che rappresenta per lui l'unica possibilità di uscire, in parte, dalla situazione reale, esistente nella concretezza, e indicare un mondo alternativo o addirittura costruirlo nella realtà (questo è l'artista rivoluzionario d'avanguardia). D'altro canto ciò gli consente di oggettivare le vere regolarità e le strutture profonde non visibili attraverso un'osservazione consueta del mondo reale, e di manifestare l'immagine reale dell'uomo e del mondo (questo è l'artista eterno, l'obiettivo a cui tende l'artista al di là della rivoluzione).

Quando Malevič presentò i bianchi modelli architettonici come oggetti "reali", oggettivò la visione di astrattezza; non solamente dando alla forma astratta una valenza tridimensionale, fisica, corporea, bensì anche visualizzando e concretizzando l'immagine di un mondo immateriale, fittizio-immaginario, esistente solo come immagine. L'*Architettonica* funge da forma artistica volta alla percezione estetica, da manifestazione di un contenuto intelligibile, ma anche da presentazione di un nuovo mondo, astratto, cosmico, che incarna l'armonia cosmica e l'equilibrio universale.

Paradossalmente l'*Architettonica* è al contempo mimetica e astratta; una "annunciazione" dell'ordine futuro, nuovo, che si originerà solo in tale periodo, secondo i principi del suprematismo. Rappresenta un annuncio dell'interpretazione dei valori di astrattezza, una profezia artistica, visionaria, e un oggetto reale, una forma d'arte che può veicolare, attraverso le proprie caratteristiche specifiche, messaggi estetici.

L'*Architettonica* è quindi allo stesso tempo astratta (immateriale, priva di funzione, inutilizzabile, atemporale, acorporea) e reale (oggettiva, funzionale, utilizzabile, orientata al futuro, materiale, tangibile). Per questo motivo Malevič poté definirla opera artistica, modello, oggetto dimostrativo, e al contempo manifestazione del mondo spirituale intelligibile, "oggetto di culto" dell'astrattezza.

In una foto documentaria del funerale di Malevič dell'anno 1935, si scorge il carro funebre che sorregge la bara, decorata nella parte anteriore con un "oggetto figurativo" davanti al refrigeratore: il *Quadrato nero* dipinto sulla pietra. Come per il modello in legno della Terza Internazionale di Wladimir Tatlin, anche il *Quadrato nero* venne convertito in oggetto dimostrativo. Il noto modello in legno di Tatlin, che visualizzava la vittoria dell'internazionalismo e della rivoluzione mondiale, la nascita di una società senza classi e lo sviluppo della "tecnica liberatrice", venne issato come icona, spesso plasmata anche da artisti d'avanguardia, in occasione di grandi e festose dimostrazioni di mas-

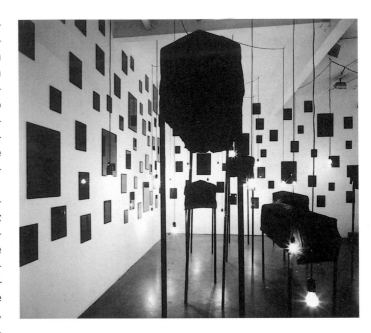

sa, all'inizio degli anni Venti. Il *Quadrato nero* di Malevič, in un periodo politico completamente diverso, nello stalinismo avanzato, venne issato come icona del suprematismo, "oggetto sacro" dell'astrattismo, nuova religione, e "oggetto di culto" di un piccolo gruppo che rappresentava l'arte astratta e che vedeva l'attività di Malevič come profezia. Questa nuova funzione dell'opera d'arte, questo secondo livello semantico-metaforico conferisce all'opera d'arte un ruolo sociale nel quale non è solo l'oggetto materiale, fisico, a oggettivare il messaggio artistico originale, in questo caso quello suprematista, a irradiarlo nella sua forma sensoriale; l'oggetto stesso diventa qui elemento di culto, coinvolge uno specifico gruppo di persone nel processo pseudorituale di percezione e dimostrazione. Questa riconversione conduce al sacrificio di sé, nascostamente insito e latente nell'avanguardia, ossia all'abbandono dell'autonomia ottenuta nel XIX secolo con la teoria dell'"art pour l'art", mettendo in primo piano la funzione utile dell'arte come educazione, strumento e metodo di cambiamento del mondo, ossia "salvezza". Così, l'opera astratta diventa un oggetto d'uso reale e funzionale.

Riconvertendo il *Quadrato nero* in pietra tombale è possibile osservare un riposizionamento. L'oggetto è, al contempo, simbolo di un'esistenza artistica, di un lavoro a vita, scudo araldico dell'artista del suprematismo, "logo personale", e, come tale, oggetto utilizzabile, funzionale, "cosa utile", adempiente una funzione chiaramente definita, e manifestazione artistica dell'astrattismo, che, secondo

Kasimir Malevič, non conosce scopi utilitaristici, non accetta oggetti concreti, utili, utilizzabili, bensì manifesta l'armonia universale, l'equilibrio cosmico, il "nulla".

L'ipersensibilità come comunicazione di esperienze spirituali
Lucio Fontana e Yves Klein

Il percorso seguito da Fontana verso la perfetta realizzazione figurativa della più intensa esperienza spaziale, intesa come metafora di interiorizzazione e presa di coscienza dello spazio universale, attraverso il movimento, non è stato affatto rettilineo. Il ritorno frequente a rappresentazioni tradizionali, figurative del corpo umano e in generale, nel senso classico e convenzionale, alla forma chiusa, mostra che Lucio Fontana portò avanti non solo le idee futuristiche della nuova arte totale, di esperienza dinamica della vita, bensì fece confluire nelle proprie creazioni la tradizione classica dell'unità sensoriale e della coerenza formale, nonché i linguaggi stilistici delle diverse tendenze neoclassiciste degli anni Venti o Trenta, rappresentati in Italia da Valori Plastici o Gruppo Novecento. Forse proprio in virtù di questi forti legami con certe idee formali classico mediterranee e delle esigenze di armonia nelle sue innovazioni radicali e sperimentali riuscì a muoversi con incredibile sicurezza e sovranità. La sua aspirazione a definire l'opera d'arte mezzo di interiorizzazione e di sperimentazione del movimento lo condusse a localizzazioni spaziali, e a svincolare con luce e colore le qualità visive e le impressioni sensoriali dal quadro, proiettandole sull'intero spazio circostante. Questa esperienza dinamizzata dello spazio ha completamente stravolto il concetto di quadro, senza che per questo si perdessero determinati elementi figurativi o si mettesse in dubbio la qualità figurativa, coloristica, sensoriale dell'opera d'arte. In questo modo riuscì anche a definire nuovamente la dimensione temporale dell'arte e a rendere soggetto del quadro il movimento nello spazio, nel proprio svolgimento temporale.

La perforazione e il taglio della tela, come esplosione della superficie dell'immagine, portatrice di una rappresentazione illusionistica dello spazio e imitazione della realtà visibile, sono una prosecuzione coerente della dinamizzazione dell'opera d'arte, ma anche una sorta di canalizzazione degli esperimenti artistici sul terreno della nuova definizione del quadro. Così, esso diventa contemporaneamente una nuova forma autonoma, chiusa di comunicazione pittorico-sensoriale delle esperienze esistenziali universali e un "concentrato", o addirittura un modello dimostrativo, di una nuova idea dell'opera d'arte introver-

sa e spirituale, liberata dalle richieste futuristico-totalitarie di assolutezza. Questo atteggiamento non pretestuoso, che pone un forte accento sulla qualità sensoriale, sul valore intrinseco del quadro e sulla spiritualità dell'arte di Lucio Fontana, ha fortemente impressionato la giovane generazione di artisti che nella seconda metà degli anni Cinquanta cercava nuove vie d'uscita dall'arte informale, caratterizzata esclusivamente da azioni individuali e da un drammatico egoismo. Nonostante la critica artistica dell'epoca collegasse spesso le creazioni di Fontana degli anni Quaranta e Cinquanta all'arte materiale e all'Informel gestuale, la sua arte di fatto manifesta maggiori legami con la spiritualità dei pionieri dell'astrazione, Kasimir Malevič o Piet Mondrian. Fontana pose, però, al centro della propria estetica l'irradiazione magico-sensoriale e il materialismo spiritualizzato dell'immagine. Il *Bianco suprematismo* di Malevič presenta certe somiglianze con l'intensa sensualità della materialità pura, spiritualizzata di Fontana, dove l'immagine concreta è liberata da tutti i momenti naturalistici legati alla realtà e alla riproduzione del mondo tangibile. L'irradiazione della pura sensibilità materiale funge da intensificazione della semplice "esperienza universale", in cui luce e colore, spirito e materialità sono legati nella dinamizzazione assolutizzata dello spazio. Fontana spiritualizza la propria arte, non attraverso la smaterializzazione, bensì al contrario attraverso la quasi magica intensificazione della materialità.

Osservando un quadro di Fontana dovremo confrontarci al contempo con un principio attivista, attraversamento di diversi livelli spaziali (eredità futurista), e un principio classico-contemplativo di interpretazione delle immagini, dove il fruitore si trova di fronte a una struttura semantica chiusa, distanziata da lui. La scoperta e la sperimentazione della struttura spaziale fittizia immaginaria implica un processo dinamico, mentre l'immagine, in quanto unità, mantiene ancora la propria coerenza e integrità. In tal senso l'arte di Lucio Fontana presenta quei nuovi principi estetici, che vennero poi ulteriormente sviluppati nell'opera di un Yves Klein o di un Piero Manzoni o anche parzialmente dagli artisti del Gruppo Zero. Questi nella loro opera presentano ugualmente tale ambivalenza, un atteggiamento nascostamente attivista e espansionista, e un evidente scontro spirituale, contemplativo, intellettuale con la struttura semantica dell'immagine.

Mentre nell'avanguardia classica il principio attivista espansionistico è sempre stato connesso all'utopia radicale del cambiamento e della ricostruzione totale del mondo, i giovani artisti a cavallo tra gli anni Cinquanta e Sessanta interpretavano l'espansionismo come il trasferimento

Joseph Beuys
Senza titolo (Werkliste, doppelt gekreuzt), (1963)

metaforico di determinati sistemi di valori estetici al mondo materiale reale.

La perfezione poetica dell'arte di Lucio Fontana avanza sensibilmente in questa direzione di proiezione metaforica. In essa l'artista ha coniugato gli elementi fecondi, creativi e utopici dell'avanguardia radicale con un nuovo spiritualismo e con un linguaggio artistico metaforico-intellettuale. In tal modo ha esercitato molteplici influenze sui suoi contemporanei, in particolare sui giovani artisti che hanno conosciuto le sue creazioni, pur con un leggero ritardo, nell'ambito dell'arte materiale e informale. Essi non hanno inteso il nuovo spiritualismo nel contesto della reinterpretazione delle considerazioni universalistiche sull'arte quale prosecuzione di una grande corrente intellettuale del XX secolo. Forse l'interpretazione autentica della creazione e della teoria artistica di Lucio Fontana è stata possibile quando la critica d'arte in genere, nell'ambito delle tendenze artistiche, delle correnti stilistico-formali, nonché dei modelli di sviluppo evoluzionistico-lineari, si è liberata da una mentalità chiusa e ha percepito in modo sensibile la posizione individuale delle singole personalità artistiche nel reale ambiente storico-intellettuale. Pertanto, l'arte di Lucio Fontana viene apprezzata oggi quale fenomeno incredibilmente ricco, vario, caratterizzato da molteplici contraddizioni e diverse direzioni di sviluppo, avente un ruolo storico centrale nell'espansione dell'arte del dopoguerra.

L'arte di Yves Klein, scomparso nel 1962, sposa una complessità appassionante a una feconda contraddittorietà. Egli incarna, insieme, l'attitudine al nouveau réalisme per eccellenza, e una concezione mistico-esoterica dell'arte, che attinge al proprio patrimonio magico-allegorico.

Yves Klein ha iniziato dalla pittura monocromatica, nella quale concretizzava l'esperienza mistica dello spazio come tema principale della sua arte. "Nel 1955 Yves Klein espose a Parigi per la prima volta dipinti completamente monocromi (le pitture monocrome di Malevič, Tatlin e Rodčenko vennero riscoperte solo in seguito). Che mirasse a una sorta di esperienza mistica dello spazio, Klein lo lasciò intendere in occasione di una mostra, in cui decise di presentare alcune sale della galleria completamente vuote (1957); in particolare, il colore blu, anche se appariva in un oggetto qualsiasi, aveva la funzione di trasmettere tale esperienza"[8].

I dipinti monocromi blu, bianchi, rossi e dorati esercitano una forte influenza mistica e un'espansione spaziale; il quadro si dilata dal suo supporto (tela) nella sala, nello spazio che lo circonda, metaforicamente nello spazio cosmico. Tale carattere espansionistico si riferisce al conflitto di Klein con la funzione e l'essenza dell'arte: ogni quadro, ogni oggetto possiede una forza mistica che coinvolge il mondo in una contemplazione estetica orientata ai valori, mediante la quale viene illuminata l'essenza dell'esistenza umana in modo cosmico-universalistico. Willy Rotzler descrive il rapporto tra l'arte di Yves Klein e il tachisme che negli anni Cinquanta ha raggiunto l'apice assoluto nell'Action Painting: "Anche se Yves Klein non aveva niente a che vedere con il *tachisme*, possedeva il dono del 'gesto'. Gesto che trapelava quando si serviva di spugne intinte di colore blu, per creare 'sculture di spugna, che montava su appositi cavalletti o incorporava in dipinti monocromi. [...] Di gesto, di 'happening', si trattò anche nel 1959 quando dipinse di blu modelle nude che rotolandosi su tele bianche lasciavano l'impronta del proprio corpo; in queste A*ntropometrie* il corpo si autorappresenta. Gesto 'concettuale' ci fu anche quando, nel novembre del 1959, accettò a pagamento della sua opera 'une zone de sensibilité picturale immaterielle' alcuni grammi di oro zecchino che poi gettò nella Senna, mentre l'acquirente bruciava la ricevuta di Klein"[9].

Egli cercò di manifestare tale "sensibilità pittorica immateriale" in tutti i propri dipinti e oggetti. Quando dipingeva un oggetto di blu, ampliava il suo ambito di competenza, il campo di riferimento dell'arte, creando un collegamento mistico tra gli oggetti e la fonte artistico-creativa. "Il blu era per Klein un colore spirituale. Egli si ricollegava, in tal modo a una tradizione storica, anche se prettamente tedesca, che spaziava dal Fiore blu (Blaue Blume) del romanticismo al Cavaliere azzurro (Blaue Reiter). L'identificazione del colore blu con la lontananza e il sogno ha sicuramente un fondamento empirico. È infatti una leg-

ge della prospettiva cromatica che gli oggetti in lontananza, sia che si tratti di montagne o del cielo, appaiono blu. Era quindi insito in Klein il lasciarsi alle spalle la concretezza e la fisicità, lo scegliere colori che in base all'effetto prodotto, possedessero una tendenza immanente all'immateriale: blu innanzi tutto, sempre il blu, e l'oro. Egli non solo sceglieva questi colori, ma si abbandonava a loro; era suo desiderio immergervisi come in un mare di percezioni. Per tale motivo non ammetteva forme o linee. Il suo anelito era rivolto alla 'pura sensibilità'".[10]

Tale "pura sensibilità" significava per Yves Klein una possibilità di oggettivare l'essenzialità della vita, paradossalmente attraverso la contemporanea smaterializzazione e l'ipersensibilizzazione del materiale. Da una parte cerca di eliminare il carattere concreto e la realtà quotidiana, fisica, tangibile degli oggetti e di opere quasi irrazionali e mistiche; dall'altra tende a presentare forme puramente immateriali, non più esistenti nell'ambito della tangibilità ottico-fisica: "corpi estranei" radiosi e mistici, che evocano un livello più alto, immateriale, spirituale dell'esistenza e che sono stati creati dalla stessa materia "immateriale" di cui è fatto l'universo cosmico, trascendentale.

I colori simbolici uniscono questi oggetti irrazionali come fossero membri di una società segreta. I colori oro, blu, rosso e bianco uniformano i diversi oggetti, annullano la loro originaria concretezza, aboliscono i tratti caratteristici concreti, presenti nel contesto originario, e conferiscono loro una nuova "sensibilità immateriale" spirituale e cosmico-trascendentale che, frazione di un tutto, si riferisce al tutto universale.

L'ambiguità dell'oggetto in quanto tale è di grande importanza: da una parte Klein vuole rappresentare questa "pura sensibilità" spirituale in modo totalmente immateriale, libero dalla concretezza e dalla materialità fisica, dall'altra opera con una nuova sensibilità mistica radicalizzata, che sottolinea appunto il carattere oggettivo del dipinto. Vuole mettere in tal modo in secondo piano la forma tradizionale della tavola e conferire al dipinto stesso un carattere irrazionale, enigmatico e mistico, quasi fosse un meteorite proveniente da un pianeta lontano e sconosciuto. Distrugge la materialità convenzionale del consueto dipinto su tavola per dare vita a una inedita mistica sensibilità del nuovo oggetto. "La sua ricerca dell'assoluto faceva sì che il suo pensiero si concentrasse su concetti quali purezza, vuoto e immaterialità, portandolo infine a operare con elementi totalmente immateriali, come fuoco e aria. Materialità e immaterialità! Quando Yves Klein scoprì il colore blu come colore simbolico spirituale, gli si presentò dapprima un problema tecnico: come si poteva raggiungere l'estrema purezza del colore senza che questa venisse compromessa dall'azione di un legante. Tale operazione gli riuscì nel 1960, lo stesso anno in qui per la prima volta mostrò un quadro monocromatico di colore oro. Era quindi costantemente interessato alla parte tecnica della sua attività, anche se questa trascendeva poi nello spirituale".[11]

Identificazione della vita e dell'arte – Metafora della scomparsa
Roman Opalka

Forse ha un risvolto contraddittorio il fatto che l'opera di Roman Opalka acquisisca sempre maggiore trascendenza, si espanda nella sfera metafisica. Che si allontani dalla vita quotidiana, dalla nostra circoscritta particolarità privata, che perda sempre più il carattere temporale e spaziale, che la sua competenza metaforica, i suoi riferimenti estetici, le sue connotazioni etiche si diffondano in un numero di ambiti maggiori, che la forma della sua arte, manifestazione della strategia universalistica individuale, elaborata nel corso di tutta una vita, si avvicini in modo sempre più radicale a un equilibrio suprematistico privo di compromessi, pur attribuendo al luogo della nascita, del lavoro, del rituale estetico una sempre maggiore importanza. In realtà non è una contraddizione che il processo, per definizione infinito dell'origine dell'opera specifica di Opalka, nonostante la sua rivendicazione di competenza universale, necessiti anche di un luogo terreno. Quanto più l'artista si allontana da un luogo concreto, quale ad esempio una città, con il suo microclima intellettuale, un paese caratterizzato da legami emozionali, ricordi storici e esperienze soggettivo-personali, tanto più si distanzia, in senso metaforico da limiti e frontiere apparentemente necessari; quanto più rifiuta tutti i possibili contesti reali e banali, tanto più gli diviene caro il luogo della sua attività, l'atelier, l'officina, la casa, la dimora tranquilla e isolata che, quale microcosmo intellettuale, universo personale ideato per l'atto creativo, gli dà la possibilità di lavorare indisturbato. Non è una contraddizione nemmeno il fatto che questo universo, per eccellenza e dal punto di vista storico, possa essere solo individuale, perché proprio l'assenza delle idee sull'universo, percepibili a livello collettivo, legittimate da strutture di valori comuni e interiorizzate nella prassi sociale, provoca il sorgere di strategie universali individuali, come risposta etica e estetica a questa sfida.

La vertiginosa, quasi sacrale stabilità del lavoro, questa pressoché incredibile rigorosità, coerenza e ascesi creano un'aura enigmatica intorno all'atelier, sempre luogo metaforico della metamorfosi. La vita di Roman Opalka viene trasformata in questo spazio, in modo quasi rituale,

in un'opera d'arte. L'atto della metamorfosi avviene nell'atelier; i diversi strumenti di lavoro del processo creativo e della documentazione dello stesso, che è qui parte integrante dell'opera nella sua totalità, vengono trasformati in oggetti rituali. L'assenza di una patria intellettuale e emotiva per la sua arte si esprime e si genera in questo luogo simbolico di metamorfosi spirituale.

L'arte di Roman Opalka è priva di connotazioni temporali e spaziali; egli non agisce in nome di una minoranza di tipo nazionale, etnico, religioso o sociologico, ma aspira consapevolmente a una posizione totalmente indipendente, universalistica. Questa indipendenza intellettuale, estetica è chiaramente e per necessità relativa, poiché una indipendenza assoluta non solo è impossibile dal punto di vista storico e ontologico, ma anche eticamente inaccettabile. La sua indipendenza estetica, nonché etica e politica, esprime il rifiuto di rappresentare piccoli gruppi particolari con obiettivi ristretti, limitati e pragmaticamente realizzabili, sia che questi vengano sopravvalutati enfaticamente, come succede per la nazione, la religione, un movimento politico, un gruppo o una classe sociale, sia che si tratti di microculture moralmente legittimate, sottoculture, minoranze, gruppi marginali.

La produzione di Roman Opalka prese le mosse negli anni Sessanta dal suprematismo di Kasimir Malevič, dall'unismo di Wladyslaw Strzeminski, ma anche dalle nuove esperienze dell'arte concettuale e processuale. La sua opera si colloca in un certo qual senso tra l'est e l'ovest, tra la mistica e la pragmatica, tra la trascendenza e lo strutturalismo, ma in linea di principio si tratta di qualcos'altro. Opalka ha riportato l'arte alla sua fonte, senza urlarlo o salire in cattedra. Ha preso molto sul serio l'idea che arte e vita siano allo stesso tempo qualcosa di identico e di fondamentalmente diverso (di nuovo una contraddizione solo apparente), portando *ad absurdum* questa scoperta semplice e fondamentale, e anche qui sta la sua genialità artistica. L'ha messa al centro della sua opera creativa, trovando mezzi espressivi adeguati. Non voleva fare un'arte concettuale, presentare autoriferimenti tautologici, realizzare un processo di smaterializzazione; non voleva nient'altro che dimostrare, per tutta una vita, questo oggettivo e tuttavia radicale tentativo di identificazione. In tal modo è riuscito a prendere definitivamente distanza dal percorso nazionale dell'avanguardia polacca, e dalle vincolanti impronte etiche della morale artistica statale o dell'Europa dell'est, senza però mettere in dubbio la realtà della determinazione storico-culturale, e tematizzando le proprie idee individuali come un artista senza patria, la cui casa è ovunque e in nessun luogo.

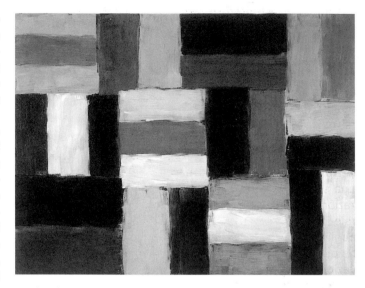

A tale proposito, il lavoro di Roman Opalka può essere interpretato come una lotta eroica per la grande generale metafora. Il rapporto tra vita e arte, tra la personalità dell'artista e la sua opera, tra l'autorealizzazione estetica e l'autodistruzione privata racchiude in sé sempre qualcosa di metaforico per eccellenza. L'arte è eternamente una metafora della vita e allo stesso tempo una strategia contro la limitatezza di quest'ultima. Il mondo per principio atemporale e immanente dell'artefatto artistico nasce dalla complessità dei processi della vita, anche se l'arte è intesa e realizzata come "mondo opposto", autonomo rispetto alla stessa. Le strutture immanenti del quadro non sono, in linea di principio, quelle della vita, e i processi teleologici della vita vengono determinati da un obiettivo finale estetico (visione, utopia, "sogno"), che esiste solo nella finzione, nell'idea artistica senza compromessi, e al quale tutta al creazione artistica, coerente e inarrestabile, si avvicina nel corso degli anni. Il fruitore conosce questa visione osservando i quadri. Solo durante tale osservazione riesce a ricostruire, nell'immaginazione, la perfetta visione dell'artista. La ricostruzione dell'utopia artistica significa metaforicamente l'autorealizzazione intelligibile del ricevente, poiché attraverso la comprensione e l'interiorizzazione, egli acquisisce un'altra dimensione di pensiero, una visione che lo cambia. Al contempo avviene la scomparsa dell'artista, quale persona privata, divenuto irrilevante nella complessità e validità universale della visione. L'artista è colui che ha una visione, e che sparisce in un momento particolare, metaforico, come soggetto privato e particolare, nell'atto di trasmettere il proprio messaggio. Il suo sacrificio è parte dell'atto di consegna della sua visione al mondo.

L'artista e il fruitore dei dipinti si muovono parallelamente l'uno verso l'altro. Ciò conferisce alla componente temporale un significato "tecnico", mistico e straordinario. La contemplazione di un dipinto, anche di un unico quadro, dell'opera di Roman Opalka, richiede sempre un processo temporale, una certa durata. Dall'inizio alla fine di un quadro di Opalka l'occhio non segue solo la serie di numeri, ma anche il processo lavorativo, ferma restando l'identicità di aspetto formale e processo temporale. L'atto dell'osservare implica la ricostruzione della struttura interna e del processo temporale di nascita del quadro. Guardare una serie di quadri corrisponde a moltiplicare l'interiorizzazione derivante dalla ricostruzione del processo temporale. Il ricevente si identifica con l'artista; il movimento degli occhi ripete il movimento della mano. Il tempo divicne quindi la principale questione metodologica dell'osservazione del quadro, la quale, paradossalmente, suscita nel contempo due diversi livelli interpretativi.

Da una parte, il quadro viene osservato come incarnazione di un processo lavorativo, dove il termine "processo lavorativo" è qui carico di significato non solo estetico ma anche etico. Questo lavoro gigantesco viene portato avanti per anni con ascesi, autocontrollo, pazienza e coerenza, nonostante il risultato finale non sia visibile nella sua perfetta tangibilità sensoriale. La scomparsa processuale delle differenze, nel senso della tendenza suprematistica all'inconsistenza e all'equilibrio, si traduce sulla superficie sensoriale del quadro concreto nella scomparsa della forma come principio estetico di base. I numeri bianchi dipinti sulla superficie del quadro, che diviene sempre più chiara, tendono a uno stato in cui la differenza tra sfondo bianco e numeri bianchi non sia otticamente più realizzabile. In questo momento scompare la forma estetica come esteriorità concreta, visualmente definita, di creazione artistica. Roman Opalka sacrifica la forma per poter formulare la silenziosa, spirituale metafora senza tempo dell'unità, dell'equilibrio e dell'armonia universale. Sacrifica tutto ciò che differenzia un artista da un altro, ciò che costituisce la ricchezza di un artista. Egli lavora a questo equilibrio bianco, a questa armonia universale con incredibile coerenza e instancabile forza.

Dall'altra parte Il quadro suggerisce anche l'idea di un'esistenza completamente indipendente dalla vita, dai processi fisici e materiali, dagli sforzi, dalle aspirazioni e dai programmi, che non è in relazione con la sua origine, con il lavoro dell'artista, con l'attività umana legata al tempo e con la morale. Il quadro si è staccato dal processo di creazione temporale, alienandosi da se stesso, per manifestare la differenza di principio tra vita e arte.

Questo sembra ora essere in contraddizione con la tesi precedentemente formulata, ovvero che il dipinto possa essere interpretato come processo lavorativo nel corso del tempo. In linea di principio, la ricchezza enigmatica dell'opera di Roman Opalka si fonda proprio su questo paradosso: il quadro è sia un triste momento fugace di un processo eterno, volto alla comprensione della verità e dell'essenza dell'esistenza, che un oggetto fisico-reale, atemporale, autonomo, spirituale, che reca in sé un'immagine complessiva dell'esistenza, indipendentemente dai processi temporali. Mentre la prima interpretazione va di pari passo con l'interiorizzazione della vita come processo, e quindi racchiude un insegnamento morale (come ad esempio una nuova metafora della vanità dopo l'epoca eroica dell'utopismo avanguardista), la seconda interpretazione manifesta qualcosa di veramente e profondamente atemporale, antropologico, che raffigura l'oggettivazione della visione dell'esistenza spirituale al di là della morale e dello sviluppo, del lavoro e della libertà.

Il fruitore si muove, come già accennato, parallelamente all'artista. Segue il processo della nascita di una metafora formale, che incarna il processo di scomparsa delle differenze. I quadri che ammiriamo presentano i risultati dei passi compiuti in tale processo; l'osservatore deve saper leggere da questa successione la possibile tendenza dell'atteggiamento spirituale che ne costituisce il fondamento. Come l'artista vede davanti a sé solo una frazione del processo totale, così anche il fruitore vede sempre solo un frammento del continuo avvicinamento alla visione dell'equilibrio assoluto e dell'unità universale. La differenza di principio tra l'artista e il fruitore sta nel fatto che l'artista ha una visione, a cui egli perennemente si avvicina, mentre il fruitore deve ricostruire internamente questa visione, a partire dalle immagini che gli sono già note. L'artista concepisce la propria opera dal punto di arrivo e si avvicina alla sua finzione. Il fruitore, mentre guarda il dipinto, raccoglie le proprie esperienze e le fonde per ricostruire la visione.

Accanto a tutte le peculiarità di forma e contenuto della produzione di Roman Opalka, sicuramente unica nella sua radicalità e coerenza senza pari, non bisogna tralasciare l'esame dei collegamenti con i fenomeni storici e gli sviluppi della storia dell'arte. La presentazione estetica dell'identità di vita e opera è divenuta essa stessa programma dell'arte, ovvero dell'attività artistica. Da qui sono derivate le trasformazioni radicali della definizione di contenuto e chiaramente anche del linguaggio formale individuale, non più determinato da un *sensus communis* visuale, perlomeno negli ultimi due secoli. A partire dal Romantici-

smo, la questione del contenuto e delle indagini metodologiche della forma, gravida di contenuto, è divenuta il fulcro della creazione artistica. Il contenuto dell'opera d'arte, è stato definito, da un lato, sempre più scoperta di nuovi, sconosciuti livelli di esperienza, dall'altro presentazione di nuovi segnali, che siano in grado di trasmettere tali nuovi livelli di esperienza. Con la dissoluzione del nesso esistente tra immagine e testo, ovvero tra mondo fittizio, plastico-visivo e commenti mentali e culturali, che, sia per il creatore sia per il fruitore dell'arte, quale struttura di base ontologica, affonda le proprie radici nel passato mitologico, la funzione di autodeterminazione del quadro ha preso il posto della funzione rappresentativa delle strutture storico-culturali.

Uno dei possibili modelli di autodeterminazione è la tautologia, che riduce la funzione dell'opera d'arte all'identificazione del veicolo e dell'essere veicolato, dell'oggetto (oggetto materiale) e del soggetto (teoria). I primi fenomeni dell'avanguardia radicale presentano modelli puristici come prototipi di funzione tautologica: i ready-made di Marcel Duchamp, il suprematismo di Kasimir Malevič o i programmi di Man Ray palesavano già le dimensioni intellettive di una nuova arte spirituale, nella quale l'opera fungeva "solo" da oggetto dimostrativo delle osservazioni tautologiche sull'arte. Solo se si considerano queste opere nel contesto socioculturale, la loro funzione diviene rilevante; il nesso tradizionale tra il contenuto e la forma del quadro non esiste più.

In queste prime dimostrazioni di contemplazione tautologica dell'arte, l'individuo rimase inequivocabilmente escluso dal processo artistico smaterializzato e intellettualizzato. Forse l'unica eccezione è costituita dal *Merz-Bau* di Kurt Schwitters, ove il lungo processo di creazione (raccolta e sovrapposizione dei diversi materiali) stimolò una totale identificazione tra artista e opera d'arte. Nelle opere di Kurt Schwitters risulta già evidente la bellezza del passato e la poesia latente del caso.

Questa intimità, questo tratto personale nascosto, guida anche il lavoro di Roman Opalka, i cui quadri di numeri, nonostante le loro caratteristiche formali e metodologiche ridotte ad absurdum, presentano una totalità poetica di tipo ideologico-spirituale. Il modello è sorprendentemente semplice pur nella sua incomprensibile complessità. I diversi livelli di significato delle sue creazioni si riferiscono, da un lato, a alcune questioni fondamentali dell'arte europea, a ambiti contenutistici ancor più che formali, dall'altro alle questioni esistenziali dell'artista come personalità, come individuo particolare, che può manifestare il senso della vita solo nel contesto dell'arte da lui stesso creata e

da lui dipendente. Su questo secondo piano, l'arte di Roman Opalka è un'allegoria tormentosamente bella e enigmaticamente ricca dell'artista e riconduce in quanto tale alle questioni esistenziali più semplici e originarie della vita. Importante è non solo il perché l'artista dipinge quadri, ma innanzi tutto in che modo l'opera assorbe in sé la vita e manifesta la sua realtà spirituale come validità autonoma, universale e atemporale.

La vita dell'artista Roman Opalka è, da una parte, nient'altro che un processo infinito, nell'ambito della vita umana, di produzione pittorica, ovvero del dipingere numeri, dall'altra parte il processo di creazione dei quadri corrisponde allo scorrere della vita dell'artista. Il personale sparisce e cresce allo stesso modo. Quanti più quadri vengono creati, tanto più evidente si manifesta la presenza dell'artista, ma tanto più invisibili diventano i suoi numeri, i quali costituiscono l'unica documentazione del suo lavoro e della sua vita. Il mondo autonomo del dipinto viene confrontato con la vita, l'autonomia della superficie del quadro viene interpretata come allegoria. La scomparsa delle differenze tra vita e opera d'arte va di pari passo con la scomparsa delle differenze tra sfondo e forma che vi è impressa, tra tempo immanente del quadro e tempo della vita al di fuori del quadro stesso. I dipinti testimoniano la nascita della tautologia assoluta; la loro struttura di base si fonda su di un modello tautologico, ove tuttavia la tautologia viene interpretata come una grande allegoria universale e enigmatica. L'artista ci rivela la nascita dell'unità spirituale, ci fa interpretare intellettualmente il modello del processo di creazione e percepire le sue connotazioni in diverse direzioni, conserva tuttavia il segreto della contemporaneità di nascita e morte, di rinuncia all'individuo particolare e acquisizione di una esistenza spirituale del poeta. Come scrisse una volta Kasimir Malevič sul profondo significato del suprematismo quale atteggiamento spirituale, l'individuo scompare come ego, per passare a una nuova forma di perfezione spirituale, e come nella sua vita e nella sua opera, l'immanenza del quadro era inscindibile dal suo destino personale e dalla sua propria esistenza, la produzione artistica di Roman Opalka è un'allegoria dell'esistenza spirituale dell'artista.

La memoria enigmatica – la sacralità dello spazio
Susana Solano e Rachel Whiteread
Con la sua estrema introversione e la rigorosa limitatezza della struttura plastica formale, l'arte di Susana Solano sembra essere una prosecuzione fortemente spirituale, sensoriale e spesso drammatica di certe tendenze minimalistiche. In particolare, le proporzioni non convenziona-

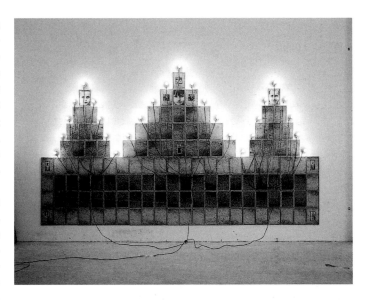

li di "piccolo" e "grande", di "alto" e "basso" confondono la percezione estetica tradizionale e rendono più difficoltosa la determinazione della posizione del fruitore nei confronti della scultura. Susana Solano sceglie, come spesso fanno anche gli artisti della Minimal Art, una dimensione in cui l'altezza della scultura non consente all'osservatore una posizione definita e "comoda". Egli viene costretto a percepire le caratteristiche oggettive, fisiche e misurabili, senza idealizzazione e pathos, senza identificazione con la *Gestalt*: deve osservare le vere dimensioni come realtà, come unica "verità", libera da aneddoti e confronti.

Questa sfida razionalistica, "illuministica", addirittura didattica, diella percezione dei rapporti plastici oggettivi, come scoperta della verità, viene relativizzata in Susana Solano tramite una seconda strategia nascosta, mediante la quale viene messa in dubbio l'onnipotenza dei sistemi esatti. Il rapporto tra la scultura e chi la guarda diventa contraddittorio, poiché l'artista opera contemporaneamente lo straniamento e l'empatia. Il fruitore viene costretto a studiare la struttura formale come un'unità scultorea autoriflettente, chiusa in sé e che si manifesta in modo quasi tautologico, dove i nessi formali chiaramente definiti sembrano non presentare alcuna corrispondenza con il mondo esterno. Allo stesso tempo, la scultura trasmette anche determinate associazioni e possibilità di riferimento che permettono una potenziale "espansione" contenutistica dell'intera struttura semantica. Susana Solano cerca, con questo secondo livello interpretativo, di incorporare nella struttura totale l'"ambiente spirituale" potenziale e fittizio, con tutti i suoi riferimenti alle connotazioni temporali, storiche e mitologiche e a determinati momenti letterari "drammaturgici" e "attivistici". Questo significa che la struttura scultorea funge, anche, da "palcoscenico" di un'azione drammatica, da "luogo" dell'azione, da "spazio" di un processo temporale. In tal senso l'immedesimarsi diventa all'improvviso straordinariamente importante.

A tale proposito appare chiaro quello che Susana Solano intende dicendo che "l'arte non esisterebbe senza la mistica dell'inspiegabile. L'arte è nostalgia, riflessione e estasi intellettualizzata".[12]

Tale estasi, che a prima vista non è per nulla evidente, si sviluppa nella drammaturgia nascosta, nata dal processo di interiorizzazione delle strutture spaziali quali "luogo" di una certa azione. Viene data vita nella nostra fantasia alle forme geometriche della composizione, spazi interni e esterni, unità spaziali quasi architettoniche: le azioni vengono proiettate nelle forme geometriche, in particolare viene attribuito un forte significato

all'attraversamento degli spazi.

Questo aspetto della "scultura animata" viene ulteriormente avvalorato da diversi elementi: Susana Solano lavora volentieri con materiali effimeri, come il fuoco (le candele) o l'erba (per esempio nel 1987 alla Documenta 8 di Kassel).

La dialettica dei materiali trasparenti e opachi, il rapporto tra le pareti reticolate e quelle piene della costruzione rafforzano l'"effetto drammaturgico". Lo spazio interno è spesso completamente chiuso a chi guarda; le pareti a grata sottolineano l'impossibilità di entrare e di uscire, e quindi la corrispondenza distorta tra le unità spaziali. Vi sono punti in cui le diverse pareti si fondono o dove la costruzione (la gabbia) si apre. La dialettica degli elementi trasparenti e opachi della costruzione implica anche un "simbolismo architettonico" celato, in cui certe forme possono essere interpretate come dettagli architettonici (porta, finestra, ponte, volta, cantina ecc.). Questo livello di significato narrativo viene valorizzato solo in modo discreto, poiché l'oggettività materiale e l'immobilità atemporale, la quasi architettonica stabilità e il puro linguaggio geometrico delle forme dominano l'intera struttura.

La severa geometria appare non in una smaterializzazione intellettuale, didattica o spirituale, bensì in una presenza dominante della pesante e inevitabile materialità sensoriale, in cui le singole forme geometriche vengono spesso determinate, dal punto di vista ottico, dai materiali portanti (effetti cromatici, superficie dei diversi materiali ecc.).

Le costruzioni di Susana Solano possono essere inter-

pretate alla luce del discorso dialettico tra lo spazio (quasi "ambiente vuoto" oppure ambiente urbano o naturale) e l'arte plastica (forma, massa, oggetto, corpo, architettura). La chiara limitazione dell'ambito "scultura" dall'ambito del "mondo esteriore", dal settore della "non scultura", conferisce ai lavori di Susana Solano un carattere dominante quasi solenne, molto autocratico, un atteggiamento quindi rappresentativo e autoritario che, caratterizzato dai ricordi della storia dell'arte, viene spesso identificato con la monumentalità (o "classicismo"). Da una parte emerge una discrepanza carica di tensione tra le pure strutture formali geometriche, oggettive e costruite in modo razionale, che mettono in primo piano l'analisi fenomenologica della forma e i "quasi spazi" fittizio-immaginari, che fungono da "luogo" dell'azione. Dall'altra parte è possibile notare un'ulteriore ambivalenza tra la chiusura e l'apertura, tra il carattere monumentale e quello dell'azione. Il carattere monumentale si riferisce allo status della scultura, come totalmente autonoma, spirituale, autolegittimante e concretizzata nella forma materiale, sensoriale. Il carattere dell'azione rende le costruzioni "palcoscenici" di determinate azioni, interpretabili come i "teatri" dei processi drammaturgici, in cui la legittimazione della forma è determinata da questo contenuto fittizio-immaginario e narrativo-simbolico dell'azione proiettata. A tale proposito, Eugenio Trias ha completamente ragione quando osserva che l'originalità della scultura di Susana Solano sta nell'unione e armonizzazione dei tre diversi principi scultorei; ovvero, quello del rapporto con lo spazio architettonico e urbano e con l'ambiente, quello della piena autonomia e compattezza della scultura, nonché quello della forma, determinata dalle azioni teatrali, drammaturgiche.[13]

In particolare, il terzo principio domina nei lavori in cui si manifesta una certa narratività, e l'accenno a eventi drammatici, mediante la segnalazione dell'"utilizzabilità", quindi di efficienza. L'"utilizzabilità" implica determinate funzioni, azioni, possibili relazioni con l'oggetto; le strutture spaziali assumono il significato di "architettura" o di "oggetti" e vengono offerti per l'"utilizzo fittizio". Qui emergono in primo piano la fantasia e l'integrazione immaginaria degli elementi, fisicamente presenti, e il fruitore intraprende il suo "cammino" immaginario nel labirinto delle forme geometriche.

Paradossalmente, le forme sono semplici e pure. Senza celare nulla, si schiudono al primo sguardo. La loro semplicità lascia poco spazio all'oscuro, al mistico, al narrativo; e tuttavia la composizione specifica dei motivi a grata, delle pesanti piastre di ferro, degli elementi convessi in metallo e dei materiali effimeri suscitano un effetto che implica

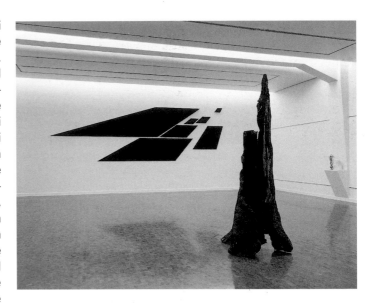

un'azione drammatica occulta, una drammaturgia misteriosa, un'azione imprevista ma necessaria.

Susana Solano definisce questo momento l'"estasi intellettualizzata". La sorpresa e l'attesa, gli eventi prevedibili e le azioni implicite suggeriscono qualcosa di rituale, solenne, arcaico senza tuttavia presentare alcuna forma di arcaismo. Il simultaneo accenno a qualcosa di primitivo e lo straniamento, questa insolita simbiosi del solenne, cerimoniale e del banale, "quasi funzionale", provoca una ambivalenza carica di tensione che rende molto ardua l'individuazione del "luogo" degli oggetti. Ogni oggetto può essere interpretato come materia sacra, come parte di un culto ma anche come banale oggetto di uso comune nella vita quotidiana. Armadi, tavoli, letti, porte, pareti o recinti determinano il mondo materiale di Susana Solano; ma queste cose, apparentemente banali, prive di significato, vengono al tempo stesso definite parti integranti di una sconosciuta e non identificabile architettura cerimoniale e atemporale. Sono contemporaneamente oggetti di culto, la cui funzione è caratterizzata dai loro significati spirituali e metaforici; oggetti rituali, che possono recitare la loro parte in una drammaturgia misteriosa, e frammenti banali della vita quotidiana a noi ben nota, che non ha segreti e non conosce pathos.

Visto da questa angolazione, il mondo artistico di Susana Solano è misterioso eppure chiaro, atemporale e caduco, solenne e privo di pathos, spiritualmente impersonale e ancora concretamente materico. Calma atemporale, silenzio arcaico, eterna immobilità dominano la scultura, ma contemporaneamente il pathos viene relativizzato, il

solenne banalizzato, il silenzio dei pesanti oggetti disturbato da possibilità di movimento e di azioni fittizio-immaginarie. L'immobilità implica un movimento rituale misterioso ma non irrazionale, anzi addirittura "necessario", il quale suggerisce che gli oggetti possono essere collegati tra di loro, solo e esclusivamente in una determinata forma della drammaturgia cerimoniale. Quindi non l'arbitrio del fruitore, non la fantasia o la semplice "empatia" riempie la composizione materiale degli oggetti con una azione fittizia, ma una volontà quasi "oggettiva", alla quale sia il fruitore sia l'artista sono allo stesso modo assoggettati. Ciò conferisce alle sculture una validità arcaica, atemporale, universale, la quale, tuttavia, viene immediatamente relativizzata e limitata dalla banalità concreta e quasi svalutata come "prodotto accessorio" della dimensione estetica.

La sensazione di apprendere qualcosa di "necessario", di "inevitabile", di vedere qualcosa di "mistico", e contemporaneamente di sperimentare il silenzio degli oggetti semplici rende l'arte di Susana Solano complessa e sconcertante. Si tratta qui della interiorizzazione dei diversi rapporti nei confronti dello spazio (nella dialettica tra spazio "vuoto" e "riempito") e dell'oggetto (nella sua contemporanea banalità e misteriosa contraddittorietà) nonché della consapevolezza delle diverse possibilità di strategie interpretative. Ma il mondo scultoreo di Susana Solano non è assolutamente qualcosa che si configura come "modello", o qualcosa di "didattico", anche se lei parla volentieri di una vocazione "educativa" nascosta. Non vuole assolutamente ridurre l'opera d'arte nella sua complessità formale e contenutistica con la sua molteplicità di riferimenti alla semplice dimostrazione di diversi tipi di metodologie di osservazione e traduzione. La dominanza sensoriale dei singoli oggetti ispira una stabilità quasi arcaica, anche se le nostre possibilità di movimento sono determinate dalle rispettive condizioni spaziali. In tal senso, non siamo "liberi"; siamo rinchiusi nella situazione oggettiva, siamo costretti a riconoscere il potere della realtà. Le condizioni spaziali fungono in pratica da leggi, da validità coercitive atemporali e impersonali, anche se sono state oggettivate in cose semplici, quasi neutrali dal punto di vista formale. La forza della personalità artistica di Susana Solano risiede nel fatto che essa riesce comunque a operare in modo superbo in questa situazione – ben conoscendo le caratteristiche intrinseche –, senza illusioni, sempre spezzando le catene delle determinismo, in una situazione di conflitto permanente che, tuttavia, non assume mai toni teatrali esagerati od un pathos eccessivo. Susana Solano crea, partendo da questo stato, sculture che concretizzano la loro posizione autonoma nel mondo sensoriale materiale

come una realtà inevitabile nei confronti dell'osservatore. Le reazioni del fruitore, che, con le dovute integrazioni fittizio-immaginative, si immedesimerà nella situazione scultorea, sono sempre determinate dalla struttura complessiva dei livelli di significato metaforico.

La dimensione enigmatica nel rapporto tra memoria e spazio, ovvero la spiritualità dello spazio, si trova al centro delle opere di Rachel Whiteread. La capacità di riempire lo spazio effettivamente presente, nella sua sostanza fisica, anche se non riusciamo a vederlo, non essendo esso tangibile, sperimentabile; una forma materica nel senso classico, quindi visibile e sperimentabile dall'"esterno", anche se in questo caso essa costituisce l'oggettivazione dello spazio "negativo", "vuoto" che circonda la forma "positiva": si tratta di un'ambizione artistica che non pone solo questioni ontologiche, ma che si riferisce anche all'attività artistica come fenomeno etico. La forma viene qui definita intervento nella casualità ontologica. Creare una forma di entità classica, operare con le strategie estetiche, quali per esempio l'oggettivazione del passato, il conflitto con l'eternità degli eventi e il collegamento temporale dell'origine, la smaterializzazione e privazione della funzione, quale l'atto di riabilitazione della forma fisico-sensoriale come unità spirituale dell'essere e dell'apparire, della *Gestalt* e della storia della propria creazione, in cui la forma nella casualità ontologica può derivare solo da questo intervento: tutte queste decisioni sono connesse al processo di creazione della forma di Rachel Whiteread. In una situazione in cui tutte le altre possibilità di creazione della forma sono esaurite, sia i tentativi di definizione minimalista sia l'assolutizzazione materiale empirico-sensistica, Rachel Whiteread cerca di trovare una via "autentica", totalmente chiara, priva di complicazioni, dove la metodologia e l'osservazione della forma, la tecnica di lavoro e il risultato finale siano identici. La sua scultura è chiara, assolutamente "vera", "innocente" e al tempo stesso gravida di riferimenti alle conseguenze metodologiche del suo lavoro, nonché alla storia della scultura degli ultimi trent'anni, dalla Minimal Art all'inizio degli anni Ottanta.

I lavori di Rachel Whiteread sono di una semplicità sconcertante, danno forma a una insolita mancanza di complessità dell'idea di fondo, della chiarezza formale, della calma, e oppongono resistenza a ogni classificazione in un sistema ideologico meccanicamente limitato. La chiarezza e la trasparenza vengono accompagnate da una poesia silenziosa incredibilmente fine, esoterica e da una sobria intimità. Così abbiamo da una parte una semplicità formale, che definiamo spesso "puristica", anche se è il

risultato della trasparenza; dall'altra la sconcertante molteplicità dei riferimenti che potremmo definire "riflettenti", "analitici" o anche "mitologici", anche se manifestano solo le molteplici conseguenze della prosecuzione del pensiero. In tale contesto scrive Christoph Grunenberg: "Le sculture di R. Whiteread ci appaiono anche manifestazioni plastiche della memoria. Nora scrive: 'Si imprimono nella memoria il concreto, lo spazio, il gesto, il quadro e l'oggetto... I luoghi della memoria, sono innanzitutto 'resti'. I materassi, i tavoli, le vasche da bagno e gli spazi architettonici possiedono, accanto alla materialità e all'oggettività, una dimensione storica, poiché forniscono una testimonianza del mondo in cui viviamo. Le sue sculture sono manifesti contro la 'deritualizzazione' del mondo, contro la perdita della memoria e della riflessione in una società che 'per sua natura pone il nuovo prima del vecchio, il giovane prima dell'anziano, il futuro prima del passato'".[14]

La sintesi propostaci da Grunenberg colloca l'elemento di opposizione alla "deritualizzazione" al centro della produzione artistica di R. Whiteread. In effetti, tutte le sculture di Rachel Whiteread sono monumenti che tematizzano le questioni ontologiche. La temporalità e la visualizzazione degli spazi nascosti, quali la parte interna di un armadio o di una vasca da bagno, sono, in questo processo, inscindibilmente collegati gli uni agli altri.

La sorprendente semplicità formale scaturisce dal fatto che il punto di partenza e il risultato da un lato, lo stampo e l'oggetto dall'altro, sono identici. La tecnica rende possibile far procedere di pari passo la creazione della forma artistica con la distruzione dell'oggetto originale. Solo il tempo, ovvero solo il ricordo, produce una differenza ontologica tra i due oggetti: in tal modo, l'arte di Rachel Whiteread viene definita come oggettivazione del processo del ricordo, e la sua scultura, come oggetto della memoria.

Il ruolo di straordinaria importanza che la memoria riveste nel processo creativo conduce l'interpretazione della sua arte alla riflessione del rituale. L'arte, come prodotto dell'oggetto che può opporre resistenza alla sua scomparsa. L'oggettivazione della caducità viene definita qui come rituale. La lontananza dai propri oggetti e la visualizzazione degli spazi interni delle dimensioni architettoniche mostrano che R. Whiteread, consapevolmente, sottolinea il carattere rituale del suo lavoro, e cerca di definire la scultura luogo specifico della memoria collettiva.

1. Piet Mondrian, *Plastic art and pure plastic art, 1937 and other essays (1941-1943)*, Wittenborg-Schultz Inc., New York, 1945, p. 15.

2. Meyer Schapiro, *Mondrian - Order and Randomness in Abstract Painting (1978)*, in Meyer Schapiro, *Mondrian. On the Humanity of Abstract Painting*, Georg Braziller, New York, 1995, p. 25.

3. Yves-Alain Bois, *The Iconoplast*, in Yves-Alain Bois, Joop Joosten, Angelica Zander Rudenstine, Hans Janssen, *Piet Mondrian*, Leonardo Arte - National Gallery of Art - The Museum of Modern Art, New York, 1994, p. 315.

4. H.L.C. Jaffé, *De Stijl 1917-1931. The Dutch Contribution to Modern Art*, The Belknap Press of Harvard, University Press Cambridge, Massachusetts and London, England, 1986, p. 128.

5. Kasimir Malevič, *Suprematismus - Die gegenstandslose Welt*, Verlag M. DuMont Schauberg, Köln, 1962, p. 174.

6. Kasimir Malevič, *Suprematismus - Die gegenstandslose Welt*, Verlag M. DuMont Schauberg, Köln, 1962, p. 175.

7. Kasimir Malevič, *Suprematismus - Die gegenstandslose Welt*, Verlag M. DuMont Schauberg, Köln, 1962, p. 175.

8. Cor Blok, *Geschichte der abstrakten Kunst 1900-1960*, Köln, 1975, p. 154.

9. Willy Rotzler, *Objektkunst - Von Duchamp bis zur Gegenwart*, Köln, 1975, p. 128.

10. Werner Schmalenbach, *Bilder des 20. Jahrhunderts*, Prestel Verlag, München, 1986, p. 294.

11. Werner Schmalenbach, *Bilder des 20. Jahrhunderts*, Prester Verlag, München, 1986, p. 295.

12. Catalogo dell'esposizione di Susana Solano, Museo Nacional Centro de Arte Reina Sofia, Madrid, 1993, p. 42.

13. Eugenio Trias, *Fiesta de la inteligencia y los sentidos*, in Catalogo dell'esposizione di Susana Solano, Museo Nacional Centro de Arte Reina Sofia, Madrid, 1933, p. 32

14. Christoph Grunenberg, *Stumme Tumulte der Erinnerung*, in Catalogo dell'esposizione di Rachel Whiteread, Kunsthalle Basel, 1994, p. 23

Models of Spirituality in European Art in the Context of Universalistic Expansionism and Individual Experience

Lóránd Hegyi

Unio mystica – Visions of universal harmony
Piet Mondrian and Kasimir Malevich

"The clarification of equilibrium through plastic art is of great importance for humanity. It reveals that although human life in time is doomed to disequilibrium, notwithstanding this it is based on equilibrium. It demonstrates that equilibrium can become more and more living in us. Reality only appears to us tragical because of the disequilibrium and confusion of its appearances", wrote Piet Mondrian about the dimensions of Neo-Plasticism that went so far beyond the aspects immanent to art.[1] By radically refuting all possible forms of art's representative, mimetic function, by eliminating the details of the visible world and the particular physical, material properties of concrete reality from the world of image, the artist paves the way for the rise of a plastic system bereft of objects which—according to Mondrian—manifests the universe as a spiritual construction. The formal appearance of the "abstract-real" image was marked by a series of principles of form, of colour, of composition and of image constitution. From 1917 onwards, Mondrian constructed his paintings exclusively with horizontal and vertical lines, with unmixed primary colours—red, blue and yellow—on a homogeneous white background with black axes. He declined to allow this rigorous system to loosen up in any way: "Mondrian's abstract paintings appeared to certain of his contemporaries extremely rigid, more a product of theory than of feeling. One thought of the painter as narrow, doctrinaire, in his inflexible commitment to the right angle and the unmixed primary colours. We learn that he broke with a fellow artist and friend who had ventured to insert a diagonal in that fixed system of vertical and horizontal lines. "After your arbitrary correction of Neo-Plasticism", he wrote to van Doesburg "any collaboration, of no matter what kind, has become impossible for me", and withdrew from the board of the magazine *De Stijl*, the organ of their advanced ideas."[2]

"Abstract-real" art, as Piet Mondrian so coherently dubbed his Neo-Plastic geometric abstraction, represents the generally valid truth of the principal, eternal, timeless, spiritual equilibrium of the cosmos. The "abstract-real" painting manifests a stable, eternal, timeless, quasi "objective" basic structure, freed of all subjective, voluntary elements and observed as a spiritual model of the universe. When, in a long process, Mondrian freed his paintings from their mimetic elements and from their subjective, expressive, emotional moments, he did so because he was convinced that this method would bring him closer to the underlying truths of the universe. In this sense, his non-representative, "abstract-real" paintings are objectivisations of non-objective constructions, i.e. visualisations of invisible, spiritual, universal truths of a world-view and at the same time intelligible models of a future absolute harmony, to be achieved and constructed in art and society by means of the Neo-Plasticist theory. Mondrian considered his art to be the manifestation of universal conformity and, at the same time, the moral means for forming a new society. This explains why Neo-Plasticism also has an educational vocation, as the aim of this pure, anti-individualistic, impersonal, anti-hierarchical, non-representative art that strives for the absolute is to change people, almost to prepare the observer for realising universal harmony. "Abstract-real" art's moral task is no less than raising awareness and enabling the plastic realisation of universal harmony in principle or, as the case may be, the denial of all forms of individualism, particularism and of egoistic hierarchy. It is in this sense that Yves-Alain Bois has written: "The principle of Neo-Plasticism is a dialectic roughly reminiscent of Hegel, which Mondrian also calls the 'general principle of plastic equivalence'. It involves not merely the plastic arts or even the arts as such, but all human activity, all cultural production, all social existence. It is an apparent dualism meant to dissolve all particularity, all centre, all hierarchy; any harmony that is not double, not constituted by an *equivalent opposition* is merely an illusion. Whatever is not *determined by its contrary is vague, individual, tragic.* A certain return to traditional principles of composition occurs. Mondrian's texts of the twenties refer to a universal repose and absolute balance, and dream of a perfectly equilibrated future society where every element will be *determined.* Mondrian considers each of his Neo-Plastic canvases as the theoretical and microcosmic model of a macrocosm yet to come."[3]

When colours and forms, lines and surfaces, lose their reference to visible, tangible, concrete, material realities and only—apparently—refer to themselves, this by no means signifies an isolation of the "abstract-real" painting as a visual phenomenon from the complexity of existence. It is only apparently a contradiction to say that "abstract-real" art contains no references to the "external" realities not immanent to art and yet lays claim to manifesting the universal harmony and the spiritual conformities of the cosmos: it is precisely because of this universalism and because of this claim to totality that the "abstract-real" painting must shake off all the purely particular, purely fragmentary, purely individual, purely random and purely voluntary moments of nature—including human nature—in order to be able to visualise the generally valid, supra-indi-

vidual, timeless, absolute realities of spiritual existence.

"Abstract-real" art manifests the "absolute truth", the universal harmony that mankind can never see and understand in the fragmentary, concrete, material world, a world divided into differing interests and mutually conflicting forces, where chance and individual fates leave their stamp. The "abstract-real" painting conveys the experience of the ultimate, definitive, absolute harmony that—according to Mondrian—exists in the universe. The "abstract-real" painting does not aim at reflecting back the fragmentary, the particular, the individual, but universal unity and absolute harmony. This is why Mondrian saw "abstract-real" art as a manifestation of the unity of life, art and the universe: this was why he needed a "pure" artistic language, in which the conformities of this universal unity could appear unrestricted. "It is a fact of great importance, that *De Stijl*—very much the offspring of 'L´art pour l´art'—had engaged itself with the problem of the relationship of art and life and that it did no longer consider art as a state of complete freedom, endowed with privileges, but without any responsibility. *De Stijl*, however, approached the question of art's relation to life from a different point of view than the usual one. Its starting point, in this matter as well as in others, is its conception of universal unity, of an essential homogeneity of art, life and the universe: '[abstract-real art] produces a process of life, which is reflected in artistic expression. In general, man considers a work of art too much as an article of luxury, as something pleasant, even as a decoration, as something besides life. But art and life are one: art and life are both expressions of truth.' (Mondrian, in *De Stijl*, II, p. 49) From this point of view a subordination of art under part of life's activities is impossible and art, in its turn, is concerned with the manifestation of life as a whole."[4]

Kasimir Malevich employed a very similar logic to refute all forms of representation of the really existent, visible, tangible, material reality and strive for a form of radical non-objectivity. Aping physical reality, the visible world of things, was a lie for Mondrian, just as it was for Malevich, an illusion, a removal from the generally valid harmony of absolute equilibrium. When Malevich argued in favour of the disappearance of all differences in social and political life, when he called for the dissolution of all social classes, of the nations that struggle against each other and only represent their own particular interests, of the various reciprocally competing religions, he saw this process as the achievement of the suprematist ideas of absolute sameness and universal equilibrium. Like Mondrian, Malevich also saw individualism as the opposing force to universal harmony.

In Malevich, the suprematist category of nothingness contains a condition of universal equilibrium, a complete—metaphorical—distribution of the weight. Malevich speaks about "suprematism as non-objective white sameness", by which he by no means intends us to understand non-objectivity as merely a non-objective abstract form, nor suprematist monochrome as merely the colour white: rather, he refers to the suprematist strategy of achieving a complete lack of difference. "As a practically non-applicable 'nothingness', suprematist non-objectivity becomes mankind's being and truth in all its dealings. [...] It is in the condition of equilibrium that we should seek the whole infallibility and being of cosmic reality, where the real world can be found."[5]

Suprematism tries to conduct culture to the basic principles that it considers to be the universal, cosmic, eternal, impersonal truths, and for this purpose it eliminates all the political, religious or national differentiating traits that are so evidently manifest in mimetic art, in the copying of individual, particular things, in the expression of individual, particular, purely personal emotions. "In goodness, love and brotherhood, I see the aspiration to sameness, in other words, to sharing the load. [...] The meaning and purpose of monumentalism is to guarantee the individual countenance, so that its integrity cannot be fragmented. Monumentalism is the individual's attempt to fend off his dissolution in the general sameness of the mass. By piling on the weight, the individual believes he can erect a citadel in which his indisputable ego can feel safe. Monumentalism of this kind can be found not just in art, but in every nation, in every people, in every individual culture, in a word, in everything that wants to defend itself against dissolution or destruction. The destruction of such 'citadels' must therefore be the task of every human being. In this sense, socialism shows a thoroughly correct aim in its approaches, as the achievement of general sameness should also mean the disappearance of all differences between nationalities, peoples and cultures, which means leaving the way open for pure non-objectivity."[6]

As a counterproposal to the "citadels" of self-representing individualism, Malevich developed his *Architekton* project, which was not a concretely usable architecture, but an objectivisation of the non-objective distribution of weight, in the sense of suprematist teaching. "Thus the architect, for example, takes care to array the construction elements so that man does not perceive them as a weight. In all other fields, also, man always takes care to reduce the load that he has taken on, if possible even to free himself of it. The question of the solution of the problem of weight resides in

Anselm Kiefer
Wach im Zigeuneerlager und wach im
Wustenzelt. Es rinnt uns der Sand aus den
Haaren, 1997

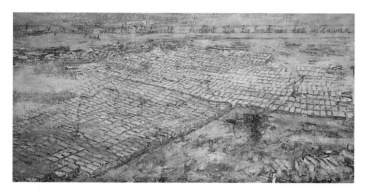

the imagination of each of those men, albeit in a different form, which also contributes to the generation of objective manifestations. What I see in this, time and again, is that everything leads to suprematist non-objectivity, as the liberated nothingness."[7]

In these white architectural models, a fictional "new world", shaped to the conformities of suprematism, is enshrined. Kasimir Malevich's metaphorical architecture was the representation of humanity's real, eternal, ideal cosmic condition, unalterable in its being, and at the same time a trail-blazing teaching of non-objectivity, complete with moral and aesthetic examples and ready to be followed, whose purpose was to change the real current situation and light up a way out of the restriction of real, material life determined by negative values.

In this sense, non-objectivity is both the manifestation of humanity's real, true, eternal condition and at the same time a revolutionary ideology, whose aim is to reproduce the actual ideal conditions. Shaped in white plaster, the *Architektona* are actually representations, plastic objectivisations, of the idea of non-objectivity. And in this there is an interesting oxymoron, paradigmatically definable on two planes, relevant not only to Kasimir Malevich's Suprematism, but also to all modern art since the age of Romanticism.

One of these planes is the purely aesthetic, concerned with the definition of abstraction and reality in art: if Malevich shaped his white geometric-abstract formations as a representation, as the objectivisation of his conception of non-objectivity, the abstract forms thus created actually acted as real objects that modelled an aesthetic and moral teaching. In this sense, the real objects were "only" paradigmatic models, "only" objects of educational demonstration, whose legitimacy derived not from any autonomous existence as works of art, but from their being objects that conveyed theories and thus fulfilled a didactic function. Non-objectivity was thus manifested in real, physically

existing objects whose purpose was to act as demonstrative objects.

Abstract form, i.e. the white *Architekton* conceived intentionally as a timeless cosmic function, was thus paradoxically vested with a representative function. The representation of the really existing, visible world was thus eliminated from non-objective art: Malevich definitively abandoned mimesis as an aesthetic task. Just as Mondrian, in his theory of Neo-Plasticism, had outlawed the representation of real objects from artistic activity, not only for aesthetic but also for moral reasons, because the representation of individual objects could only grasp different beings' particular properties, but not their generally valid conformities, Malevich also radically eliminated art's mimetic function, the representation of individual objects that differ by virtue of their physical properties, because the objective representation could only depict a world shared out between different species and not the universal, intellectual, timeless, inalterable, spiritual wholeness. According to Malevich, the representation of objects leads to the entrenchment of conflicting interests, of material differences, of the negative division into estranged little groups or classes, all struggling against each other and removed from the intellectual experience of unity. That is why Malevich welcomed the Revolution, whose intention was to dissolve the social classes representing different interests; which, in the spirit of Internationalism, forged brotherhood between the different nations fighting against each other; which wanted to abolish the mutually antagonistic religions and replace them with a single, universal, cosmic world-view—like a gigantic unfolding of non-objectivity, like its radical dissemination into the social and political spheres of life.

On the philosophical plane, this oxymoron poses the question of modern art's social function. On the one hand, the modern artist tried to break out of the limitations of real life as determined by social, political and economic factors and to manifest alternative world systems in his art. On the other hand, he aspired to the possibility of the artistic representation of the truth, of humanity's actual, true, eternal properties, of the general conformities of existence. While the first of these aims presumed an activist artistic attitude, bent on changing the world—and in times of revolution on improving the world—such as we find in Futurism, in Dadaism or in Productivism, the second of these aims called for an objectivistic artistic approach that would analyse the true conformities, represent reality in its profoundest sense and throw light on the concealed structures of existence.

In order to achieve these moral and aesthetic aims, the

artist would change his language constantly, as this is the only possibility he has on the one hand of breaking out of the true situation of reality and of showing up or even building a reality in an alternative world (this is the revolutionary avant-garde artist), while on the other hand objectivising the true conformities and the profound structures that are invisible to the conventional view of the real world and manifesting the true image of humanity, the true image of the world (this is the "eternal artist", the aim of the artist beyond the revolution).

When Malevich presented his white architectural models as "real" objects, he objectivised his vision of non-objectivity; not only because he had given abstract form a three-dimensional, physical, corporal dimension, but also because he had visualised and objectivised his vision of a fictional-imaginative, immaterial world that only exists in the imagination. For aesthetic realisation, the *Architekton* acted as artistic form, as the manifestation of an intelligible content, but also as a presentation of the new, non-objective world that incarnates cosmic harmony and universal equilibrium. Paradoxically, the *Architekton* was mimetic and abstract at the same time; a "pre-announcement" of the new, future, universal order that would only come about in the future and would be constructed according to the principles of Suprematism, of the conception of values of non-objectivism—in other words an artistic, visionary prophecy—and at the same time a real object, an artistic form whose specific properties enabled it to convey aesthetic messages.

The *Architekton* was therefore abstract (non-objective, non-functional, unusable, timeless, bodiless, immaterial) and at the same time real (objective, functional, usable, future-oriented, material, concrete). That is why Malevich was able to define it as a work of art, a model, an object of demonstration and at the same time as a manifestation of the spiritual, intelligible world, as a "cult object" of non-objectivity.

A documentary photograph of Malevich's funeral in 1935 shows that the hearse bearing the coffin was decorated with an "image object" in front of the radiator: no less than the *Black Square* painted on stone. Just like the wooden model of Vladimir Tatlin's *Monument to the III International*, the function of the *Black Square* was also modified to make it an object of demonstration. During the early twenties, Tatlin's celebrated wooden object, which visualised the victory of internationalism and world revolution, the rise of the classless society and the development of "liberating technology", was carried as an "icon" in several large, celebratory, mass demonstrations, often co-organised by avant-garde artists. In a completely different political period, that of evolved Stalinism—Malevich's *Black Square* was carried as the "icon" of Suprematism, as the "holy object" of the non-objectivity that acted as a new religion and was revered as the "cult object" of a small group representing abstract art that considered Malevich's work to be prophetic. This new function of the work of art, this second metaphorical plane of meaning, lends the work a social role, so that not only does the material, physical object objectivise the originally artistic—in this case the Suprematist—message and transmit it in its meaningful form, but the object also becomes a cult object that also involves a specific group of people in the quasi-ritual process of awareness and demonstration. This change in function points to the "self-sacrifice" latent in the avant-garde, concealed and inherent, i.e. to the renunciation of the autonomy won in the nineteenth century by the "L'art pour l'art" theory, and puts the function served by art—as education, as a means and a method for changing the world, or as "healing"—in the foreground. Thus does the abstract work of art become a real, functional, consumer object.

As the *Black Square* was recycled as a gravestone, a repositioning becomes feasible. The object is at one and the same time the symbol of an artistic life, a signal of a life-long opus, a coat of arms of the Suprematist artist, i.e. a "personal logo"—and as such a usable, functional object, a "usable thing", an object that fulfils a clearly defined function—and an artistic manifestation of non-objectivity which—according to Kasimir Malevich—knows no utilitarian aim, accepts no concrete, useful, usable objects, but manifests universal harmony, the cosmic equilibrium, "nothingness".

Hypersensitivity as the Conveyance of Spiritual Experiences
Lucio Fontana and Yves Klein

Lucio Fontana's way to the complete painterly achievement of the intensified experience of space as a metaphor of interiorisation and consciousness of universal space through movement was by no means a straight line. His frequent return to traditional figurative representations of the human body and in general to the closed form—in the classical, conventional sense—shows that Fontana not only perpetrated the Futuristic ideas of the new total art of dynamic life experiences, he also allowed the classical tradition of the meaningful unity and coherence of form and even the stylistic formulae of the various Neo-Classical tendencies of the twenties and thirties, such as Italy's Valori Plastici (Plastic Values) or the Novecento Group, to flow into

his creativity. Maybe it was precisely because of this strong link to certain classical Mediterranean ideas of form and needs for harmony that he was capable of moving with such incredible certainty and sovereignty in his radical experimental innovations. His aspiration to define the work of art as the medium for interiorising and experiencing movement in space led him to create spatial installations, where he could use light and colour to free painterly qualities and meaningful impressions from the surface of the painting and project them into the entire spatial environment. This dynamic spatial experience changed the meaning of the term "painting" completely, without giving up certain painterly elements and without questioning the painterly colour-sense quality of the work of art. In this way, he was also able to redefine art's time dimension and make the temporal progression of movement in space into the content of a painting.

Perforating and cutting through the canvas as a penetration through the surface of the painting as the support of an illusion of representation of space and simulation of visible reality is a coherent protraction of the dynamisation of the work of art, but also a certain channelling of artistic experiments in the terrain of the newly definable painting surface. And so the painting surface took the form at one and the same time of a new, autonomous, self-enclosed form for conveying the painterly meaning of universal existential experiences and of a "concentrate"—or even a model for a demonstration object—of a new, introverted and spiritual total opus idea, set free from Futurist and totalitarian claims of absoluteness. This unpretentious attitude, which put great store by the meaningful quality and the intrinsic value of the painting, and the spirituality of Lucio Fontana's art made the most profound of impressions on the younger generation of artists who spent the second half of the fifties searching for new ways out of Informel art, exclusively impregnated as it was by individual gesticulation and dramatic reference to the ego. Although the art critics of the day often lumped Fontana's forties and fifties creativity together with material art and the gestual Informel, his art actually displayed far more intellectual relations with the spirituality of the pioneers of abstraction, such as Kasimir Malevich or Piet Mondrian, even though Fontana placed the meaningfully magical radiation and the spiritualised materialism of his painting very forcefully in the fulcrum of his aesthetic. Malevich's *White Suprematism* reveals certain similarities with the intensified sensuality of Fontana's pure, spiritualised materialism, so that the material quality of the painting is freed of all naturalistic moments in any way related to visible nature and the restitution of the tan-

gible world. The radiation of this pure sensitivity for material acts as an intensification of "pure, universal experiences", so that light and colour, spiritualism and materialism, are bound together by the absolute dynamic of the space. Fontana did not spiritualise his art by dematerialising it, but on the contrary by almost magically intensifying its materialism.

The observation of a painting by Fontana involves at the same time a certain "active ingredient", which consists of passing through several layers of space (this is actually an inheritance from the Futurists) and a contemplative, classical principle of interpretation, in which the observer stands in front of a closed meaning structure that is set a certain distance from him and which he experiences from the position of the traditional recipient. Discovering and experiencing the fictional spatial structure involves the dynamic principle, while the painting continues to maintain its coherence and integrity as a unit. In this sense, Lucio Fontana's art presented those new aesthetic principles that then went on to further development in the work of an Yves Klein or a Piero Manzoni, or to some extent also of the artists in the Zero Group. These artists also have this ambivalence in their creativity, a concealed activistic and expansionistic attitude and an evident, spiritual, contemplative, intellectual dialogue with the structure of the painting's meaning. While in the classical avant-garde the activistic, expansionistic principle was always related to the radical Utopia that strove to change the world and create it completely anew, the younger artists of the late fifties and early sixties interpreted expansionism as the metaphorical transmission of certain aesthetic systems of values to the concrete-real world.

The poetic completeness of Lucio Fontana's art pulls very strongly in this direction of metaphorical projection, as the artist combined the fruitful, creative, Utopian elements of the radical avant-garde with a new spiritualism and a metaphorical-intellectual artistic language. In this way, he exerted several influences on his contemporaries at the same time, especially on young artists, who got to know his creativity in connection with material art and dramatically Informel art—to a certain extent with a slight delay—and did not necessarily understand the new spiritualism in the context of the new interpretation of the universal view of art as the continuation of a great intellectual flow of twentieth century art. Maybe it only really became possible for them to interpret Lucio Fontana's creativity and his theory of art authentically when art critique in general started moving away from thinking within a framework of tendencies in art and of formal-stylistic trends, and of the construction of the linear model of evolutionary development, and became

more acutely aware of the individual positions adopted by single artists in their real historical and intellectual environments. This has led to Lucio Fontana's art now being treasured as an incredibly rich, multi-faceted phenomenon that bears the mark of many contradictions and several channels of development, so that it occupies a position of crucial significance for the development of post-war art.

There is an exciting complexity and fruitful inconsistency in the art of Yves Klein, who died in 1962. He represented a *Nouveau Réalisme* attitude par excellence and at the same time an esoteric-mystical approach to art whose roots go back to the magical-allegorical reserves of meaning in art. Yves Klein started out with monochrome painting, objectivising the mystical experience of space as his art's main theme. "In 1955, Yves Klein showed completely monochromatic paintings for the first time in Paris (the monochrome paintings dating back to Malevich, Tatlin and Rodchenko were only to be rediscovered at a later date). With an exhibition of empty gallery rooms in 1957, Klein let it be known that his aim was a sort of mystical experience of space; the colour blue was supposed to convey this experience particularly well, even by appearing on a random object."[8]

Klein's blue, white, red and gold monochrome paintings contain a strong mystical radiation and a spatial expansion, so that the painting spreads out from its support (the canvas) into the room, into the spatial environment—metaphorically into the cosmos. This expansionistic character refers to Klein's dialogue with the function and the being of art: each painting, each object has a mystical force, capable of incorporating the world into an aesthetic, world-oriented contemplation and thus of illuminating the being of human existence at a cosmic-universal level. Willy Rotzler described the relationship between Yves Klein's art and Tachism, which had reached its absolute apex in the fifties with Action Painting: "Although Yves Klein had nothing to do with Tachism, he had the gift of the 'gesture'. It was a gesture when he applied sponges soaked in blue colour onto supports as 'Sponge Sculptures' or incorporated them into monochrome paintings. [...] It was also a gesture when he painted nude models blue and let them roll over stretched white canvas as a happening in 1959; in these *Anthropometries*, the body represents itself. And it was a 'conceptual' gesture when he accepted a few grams of gold dust in November 1959 as payment for *Une zone de sensibilité picturale immaterielle*, and then tossed it into the Seine, while the art buyer burnt Klein's receipt."[9]

Klein tried to manifest this "immaterial painterly sensitivity" with all his paintings and objects. When he painted objects blue, he expanded his competence, almost the area of reference of art, and built a mystical bridge between objects and their artistic-creative source. "Blue was an intellectual colour for Klein. This put him in an—admittedly mainly German—historical tradition that goes from Romanticism's *Blue Flowers* to the *Blue Horseman*. There are thoroughly empirical grounds for identifying the colour blue with distance and dream, as it is a law of colour perspective that things at a distance, such as mountains or the sky, appear to be blue. So choosing colours was close to Yves Klein's tendency to leave the material and physical dimensions behind him: above all blue, time and again blue, and gold. He did not just choose these colours, he gave himself up to them: he strove to plunge into them, like a sea of sensitivity. That is why he would tolerate no forms and no lines. His yearning was for 'pure sensitivity'."[10]

For Yves Klein, this "pure sensitivity" meant a chance to objectivise the quintessence of life, paradoxically by dematerialising material and at the same time hypersensitising it. On the one hand, he tried to eliminate objects' concrete character and their everyday, physical, tangible reality and to create mystical objects with an almost irrational effect, while on the other hand he tended to present purely immaterial formations that no longer existed in the field of physical and optical perceptibility: beaming, mystical "foreign bodies" that referred to another, higher, intangible, spiritual plane of existence and were themselves made from the same "immaterial" material as the cosmic, transcendental universe. The symbolic colours bound these irrational objects together as though they were members of a secret society. The colours gold, blue, red and white unified the different objects, abolishing their original concreteness, sweeping aside the material properties they had possessed in their original context and giving them a new spiritual, cosmic-transcendental, "immaterial" sensitivity that referred—like a fraction of the whole—to the universal whole.

In this context, the dual meaning of objectivity is very important: on the one hand, Klein wanted to represent this spiritual "pure sensitivity" completely immaterially, freed of concreteness and physical materialism; on the other, he worked with a new, mystical, radicalised sensitivity that actually underscored the painting's character as an object, in order to push the traditional form of the canvas support into the background and thus be able to instil in the painting an irrational, enigmatic, mystical character—such as that of a meteor from a far-off, unknown planet, for example. He destroyed the traditional, conventional materialism of the ordinary painting, in order to create a new, mystical

sensitivity for the new object. "His claim to absoluteness set Klein's thought circling around such terms as purity, emptiness and immaterialism, leaving him ultimately to work with totally immaterial elements such as fire and air. Materialism and immaterialism! When Yves Klein discovered the colour blue as an intellectually symbolic colour, the first thing he had was a technical problem: how could he achieve the colour's greatest possible purity, without influencing it by including a binding agent? He succeeded in 1960, in the same year in which he also showed a monochrome painting in gold. So he was always interested in the technical side of his work, even though he then transcended it into the spiritual dimension."[11]

Identifying Life and Art – Metaphors of Disappearance
Roman Opalka

Maybe it sounds like a contradiction in terms to say that Roman Opalka's work is gaining increasingly in transcendence, is stretching further out into the metaphysical sphere, is drawing further away from our everyday life, from our restricted, private particularity, that it is becoming increasingly timeless and homeless, that his metaphorical competence, his aesthetic references and his ethical connotations are spreading into ever-greater fields, that the form of his art on which he has worked all his life—the manifestation of his individual, universal strategy—is ever more radically approaching an uncompromising settlement of a Suprematist and Unist kind, and that even so the place where the work and the aesthetic ritual are generated is becoming increasingly significant. And yet it is in fact no contradiction that the by definition never ending process of the generation of Opalka's specific work also needs an earthly location, in spite of its claim to universal competence. The further the artist goes away from a concrete place, such as a town with its intellectual micro-climate, a country with its emotional conditions, historical memories and personal subjective experiences, the further he moves away—in the metaphorical sense—from all apparently obligatory frameworks and frontiers, the more he refutes all possible real and commonplace contexts, the more important does the place of his activity become for him—his atelier, his workshop, his study, his house, a quiet, isolated home that enables him to work undisturbed—as a microcosm, as an individual universe shaped for the act of creation. Nor is it a contradiction to say that this universe can be par excellence and historically only individual, as the very absence of any collectively perceptible ideas of the universe, legitimated by collective value structures and interiorised in collective social practise, provokes the gen-

eration of individual universe strategies as ethical and aesthetic responses to this historical challenge.

The breathtaking, almost sacred stability of the work, this almost incredible rigour, coherence and asceticism form an enigmatic aura around the atelier, which is always a metaphorical location of metamorphosis. In this space, Roman Opalka's life is transformed—almost ritually—into a work of art. The act of metamorphosis takes place in the atelier, while the various tools used in the creative process and its documentation, which in this case constitutes an integral part of the work of art as a whole, are transmuted into ritual objects. The intellectual, emotional homelessness of his art is formulated and generated in this metaphorical location of intellectual transubstantiation.

Roman Opalka's art is timeless and homeless: he does not act in the name of a national, ethnic, religious or sociological minority of any kind, but strives consciously to achieve a completely independent, universalistic position. This intellectual, aesthetic independence is naturally and necessarily relative, as an absolute independence would be not only historically and ontologically impossible, but also ethically unacceptable. His intellectual, aesthetic—but also ethical and political—independence means refusing to represent small particular interest communities with narrow—restricted and pragmatically negotiable—aims and objectives, many of whose values are pathetically overestimated, such as nation, religion, a political movement, a social group, class, morally legitimated micro-cultures, sub-cultures, minorities and marginal formations.

In the sixties, Roman Opalka used Kasimir Malevich's Suprematism and Wladyslaw Strzeminski's Unism, but also

the new experiences of conceptual and procedural art, as his starting points. Although, to a certain extent, his work stands midway between East and West, between mystique and pragmatism, between transcendence and structuralism, his main leitmotif is elsewhere. Opalka has taken art back to its source, without declaring it loud and didactically. He took the idea very seriously that sees art and life as identical and yet fundamentally different (once again, only an apparent contradiction) and took this simple, basic acknowledgement—and herein lies his artistic genius—to the degree of absurdity. He put it in the fulcrum of his creativity and found the suitable means for expressing it. He did not want to create conceptual art, he did not want to imagine any tautological self-references, nor bring about any process of de-materialisation: he wanted nothing more than to demonstrate this concrete and yet radically metaphysical attempt at identification—throughout his life. In this way, he succeeded in moving away definitively both from the national trend of the Polish avant-garde and from the binding ethnic impressions of national or Eastern European artistic morals, without questioning the reality of historical cultural determination and, as a sovereign, homeless artist, who is at home everywhere and nowhere, to take his own individual ideas as a theme.

In this sense, Roman Opalka's work can be seen as a heroic struggle to interpret the great metaphor of generalised validity. The relationship between life and art, between the artist's personality and his œuvre, between aesthetic self-realisation and private self-destruction, always contains something metaphorical par excellence. Art is always a metaphor of life and at the same time also a strategy against its restrictiveness. The principal, timeless and immanent world of the artistic artefact arises from the complexity of the life process, even when art is understood and achieved as an autonomous "counter-world" to life. The painting's immanent structures are in principle not the same as those of life and their teleological processes are determined by an ultimate aesthetic aim (vision, Utopia, "dream") that only exists in fiction, in the uncompromising artistic imagination, and approaches the entire oeuvre as years go by, coherently and ceaselessly. The observer learns from this vision by observing the paintings. It is only during the process of observing that he is able to reconstruct the artist's vision in his own imagination. Reconstructing an artist's Utopia means metaphorically the recipient's intelligible self-realisation—as he achieves a further dimension of thought by means of the act of understanding and interiorising, he obtains a vision and is changed by it—and at the same time the artist's disappearance as a private person, as he has become irrelevant for the complexity and universal validity of his vision. The artist is the vehicle of the vision: he disappears in the act of conveying his message, in other words in a very special, metaphorical moment, as a private, particular subject. His self-sacrifice is part of the act of conveyance.

Artists and observers move in parallel. This endows the time element with a mystical and at the same time extraordinarily "technical" significance. With Roman Opalka's work, observing a painting always calls for a certain amount of time, a temporal lapse, even when there is only one painting to be observed. From the beginning to the end of an Opalka painting, the eye not only follows the order of numbers, but at the same time also observes the process used to create the work, so that the formal appearance is identical with the temporal lapse. The act of observing involves the reconstruction of the internal structure and of the temporal lapse of the painting's creation. Observing a series of paintings is tantamount to multiplying this interiorisation of the reconstruction of the temporal lapse. The recipient identifies with the artist, the way the former's eyes move repeats the way the latter's hand moved. So the period of time that passes becomes the main methodological question in observing the painting, which paradoxically generates two different layers of interpretation at the same time.

On the one hand, the painting is observed as the embodiment of a creative process, with the term "creative process" in this case having not only an aesthetic, but also an ethical significance. This gigantic work must be done for decades with asceticism, self-control, patience and coherence, even though the final result is not destined to be seen in its sensibly tangible completeness. The disappearance of the differences during the process—in the sense of the Suprematist drive towards non-objectivity and to equilibrium—applied to the sensible surface of the concrete painting, means the disappearance of form as the main aesthetic principle. The white numbers painted on the surface of the painting as it becomes lighter and lighter tend towards a condition in which the difference between the white background and the white numbers is no longer optically discernible. That is the moment when the aesthetic form as the sensibly tangible, visually defined manifestation of artistic creativity disappears. Roman Opalka sacrifices form in order to be able to formulate the silent, timeless, spiritual metaphor of unit, of balance and of universal harmony. He gives up everything that differentiates one artist from another, everything that makes the wealth of an artist. He works incredibly coherently and with tireless strength

towards this white balance, towards this universal equilibrium.

On the other hand, however, the painting also suggests an existentialism that is completely independent of life, of material, physical processes and of human efforts, strivings and programmes, an existentialism that is unrelated to its creation, to the artist's work, to time-bound human activity and to morals. The painting has broken free of its time-bound process of creation and become estranged from itself, in order to manifest the principal difference between life and art. This now appears to conflict with the hypothesis formulated above, that the painting can be interpreted as the process of creation by the temporal lapse. In principle, however, the enigmatic wealth of Roman Polka's oeuvre is built on precisely this paradox: the painting is both a sadly fleeting moment of an eternal process, in order to be able to grasp the truth and the being of existence, and also a physically real, timelessly existing, autonomous, spiritual object that—regardless of temporal lapses—bears an overall image of existence within itself. While the first interpretation proceeds with the interiorisation of life as a process and thus conceals a moral teaching within itself (such as a new metaphor of vanity after the heroic epoch of avant-garde Utopianism), the second interpretation manifests something really and profoundly timeless, something anthropological, that represents the objectivisation of the vision of spiritual existence beyond morals and development, beyond work and freedom.

As we already mentioned, the observer moves in parallel with the artist. He follows the process of the creation of a formal metaphor that embodies the process of the disappearance of differences. The paintings exhibited present the results of the steps taken in this process: the observer has to read the possible tendency of the underlying intellectual attitude from this sequence. Just as the artist always only sees a fraction of the whole process in front of himself, also the observer only ever sees a fragment of the never-ending approximation to the vision of the absolute settlement and of universal unity. The difference in principle between the artist and the observer is that the artist has a vision to which he draws ever closer, while the observer has to reconstruct this vision internally out of paintings already known to him. The artist conceives his work from his destination and draws closer to his own fiction. The observer collects his experiences in the course of observing the painting and adds them to a reconstruction of the vision.

Of all the characteristics of form and content of Roman Opalka's opus, which certainly stands unequalled in its rad-

ical attitude and unexampled coherence, its connections with historical phenomena and art historical developments should not be neglected. The aesthetic presentation of the identity of life and work itself became the programme of his art or of his artistic activity. What followed was the radical alteration of the definition of contents and of course also of his individual language of form—no longer determined by a visual "common sense"—at least in the last two centuries. Ever since Romanticism, the question of contents and of the methodological investigations of that form that conveys the contents has moved to occupy centre stage of artistic creativity. The contents of the work of art have been defined increasingly as the discovery of new, unknown planes of experience and on the other hand considered as the presentation of new sign structures that could convey these new planes of experience. With the dissolution of the nexus that served as the underlying ontological structure for both those who created art and those who observed it, a nexus that was rooted in the mythological past, a nexus between image and text, or between a fictional, visual-plastic world and its mental, cultural commentary, the painting's function of self-determination took over from the representation function of structures given by cultural history.

One of the possible models of self-determination is tautology, which reduces the work of art's function to identifying the conveyor and the conveyed, the object and the subject (theory). The first phenomena of the radical avant-garde presented purist models as prototypes of this tautology function: Marcel Duchamp's ready-mades, Kasimir Malevich's Suprematism or Man Ray's photogrammes already showed the intellectual dimension of a new spiritual art, in which the work of art "only" functioned as an object of demonstration of a tautological observation of art. It is only when these works of art are observed in their cultural and sociological context that their function as works of art becomes relevant; in this case, the traditional relationship between the painting's content and the painting's form no longer exists.

In these first demonstrations of the tautological observation of art, the individual's role was clearly excluded from the dematerialised and intellectualised artistic process. Possibly the only exceptions to this rule are found in Kurt Schwitter's Merz Construction, whose long process of creation (collecting and layering the widest possible varieties of materials) called for the artist to identify with the work of art completely. The beauty of the ephemeral and the latent poetry of chance is already striking in Kurt Schwitter's oeuvre.

This intimacy, this concealed personal dimension, also

informs Roman Opalka's work, as his number paintings have a poetic totality of a world-view, spiritual kind, despite their formal and methodological idiosyncrasies taken to the extreme. The model is surprisingly simple and yet inconceivably complex. The different planes of meaning in his oeuvre refer on the one hand to certain underlying questions in European art, in areas of form, but even more so of content, and on the other hand to existential questions of the artist as a personality, as a special individual who can only deploy the meaning of life in the context of the art that he has created himself and that depends on him. On this second level, Roman Opalka's art is a painfully beautiful, enigmatically wealthy allegory of the artist and as such leads us back to the simplest and most original of existential questions of life. The question is not only why the artist paints pictures, but above all how the work of art embodies life in itself and manifests its spiritual reality as an autonomous, timeless, universal validity.

The life of the artist Roman Opalka is on the one hand—in the framework of human life—none other than an unending process of painting production, or if you like of painting numbers, while on the other hand the process whereby the paintings are created is actually the process of the passage of the artist's life. The personal dimension disappears and grows to the same extent. The more paintings are created, the more evident the artist's presence becomes, yet the less you see his numbers, which represent the only documentation of his work, of his life. The autonomous world of painting is confronted with life, the autonomy of the painting's surface is interpreted as an allegory. The disappearance of differences between life and work goes hand in hand with the disappearance of the difference between the background and the form applied to it, between the time immanent to the painting and the time of life outside the painting. The paintings narrate the creation of absolute tautology, their underlying aesthetic structure is built on a tautological model, and yet tautology is intended as a great, universal, enigmatic allegory. The artist shows us the creation of intellectual unity before our very eyes, he lets us interpret the model of the process of creation intellectually and realise its connotations in different directions, but he keeps the secret of the contemporaneousness of creation and disappearance, of the particular individual's yielding and the artist's acquisition of a spiritual existence for himself. Just as Kasimir Malevich once wrote about the most profound significance of Suprematism as a spiritual attitude, entailing the individual's disappearance as an ego in order to transform into a new form of intellectual completeness, and just as what happened immanent to his

painting was inseparable from his personal fate and his personal existence in his life and work, Roman Opalka's painterly creativity is also an allegory of the artist's spiritual existence.

Enigmatic Remembrance – The Sacredness of Space
Susana Solano and Rachel Whiteread
With its extreme self-containment and the rigorous formal restriction of its plastic formal structure, Susana Solano's art seems to incarnate a strongly spiritual, sensitive and often dramatic continuation of certain minimalist tendencies. In particular, her unconventional proportions of "little" and "big", of "high" and "low" confuse the traditional aesthetic consciousness and make it more difficult for the observer to form an opinion about her sculpture. Like many Minimal artists, Susana Solano chooses a dimension in which the sculpture's height leaves the observer incapable of adopting any unequivocal, "convenient" position. The observer is in fact obliged to come to terms with the actual, measurable, physical facts, without any idealisation or pathos, without identifying with the *Gestalt*: he has to observe the true dimensions as reality, as the only "truth", free of anecdotes and comparisons.

This rationalistic, "enlightening", even didactic challenge to ponder on objectively plastic relationships almost as though they were the discovery of the truth is rendered relative by a concealed second strategy in Susano Solano, which questions the omnipotence of exact systems. The relationship between the observer and the sculptor becomes contradictory, because the artist uses alienation and at the same time empathy as her tools. The observer is obliged to study the structure of form as a self-contained, self-reflecting, almost tautologically manifest sculptural unit, whose clearly defined formal coincidences do not appear to correspond with the outside world in any way. At the same time, the sculpture nevertheless conveys certain associations and potential references that enable the entire structure of its significance to expand its content potentially. With this second plane of interpretation, Susana Solano tries to bind the potential and fictional "intellectual" environment—with all its references to temporal, historical and mythological connotations and certain "dramatic", "activist" literary moments—into the overall structure. This means that the sculptural structure functions—also—as the "stage" for a dramatic action, as the "location" for a happening, as the "space" for a temporal process, which suddenly endows the empathy with extraordinary importance. In this sense, it is clear what Susana Solano means when she says "Art would not exist without the mystique of the

unexplainable. Art is nostalgia, reflection and intellectualised ecstasy."[12]

This ecstasy—far from evident at first sight—unfolds in the concealed drama that takes place in the process of the interiorisation of the spatial structures as the "locations" of certain happenings. The composition's geometric forms are inhabited in our imagination as indoor and outdoor spaces, as quasi-architectural spatial units: actions are projected into the geometric forms and the act of crossing spaces takes on an especially strong significance.

This aspect of "inhabited sculpture" is supported by a variety of moments: Susana Solano enjoys working with ephemeral materials, such as fire (candles) or grass (as in the Documenta 8 in Kassel in 1987, for example). Similarly, the dialectic between transparent and opaque materials and the relationship between the barred and the full walls in her constructions strengthen the "dramatic" effect. The internal room is often completely closed to the observer, the barred walls stress the impossibility of entering and exiting and thus the disturbed correspondence between the spatial units. There are places where the different spaces flow into each other or where the construction (the cage) opens. The dialectic between the transparent and the opaque elements in the construction also involves a concealed "architectural symbolism", in which certain forms can be interpreted as architectural details (doors, windows, bridges, vaulted ceilings, cellars etc.). This narrative plane of significance is very reserved about coming to the fore, as it is concrete objectivity and timeless immobility, quasi-architectural stability and pure geometric language of form that dominate the overall structure. Strong geometry does not appear in an intellectual, didactic or spiritual dematerialisation, but in a dominant presence of heavy, unavoidable, sensitive materialism, in which the individual geometric forms are often determined optically by the materials that convey them (colour effects, the surface of the various materials etc.).

Susana Solano's constructions can be interpreted in the light of the dialectic discourse between space (the almost "empty environment", or the urban or natural environment) and plastic (form, mass, object, body, architecture). The clarity of the demarcation between the area of "sculpture" and the area of the "outside world", the terrain of "non-sculpture", gives Susana Solano's works an almost festive, very autocratic, domineering character, in other words a representative, authoritarian attitude, that we—under the influence of art historical memories—often identify with monumentalism (or the "classics"). On the one hand, we have here an exciting discrepancy between the objective, rationally constructed, purely geometric formal structures, which focus on the phenomenological analysis of form, and the fictional imaginative "quasi-spaces" that act as "locations" of happenings. On the other hand, we can observe a further ambivalence between closed and open, between the character of the monument and the character of the action. The character of the monument refers to the sculpture's status as a fully autonomous, self-legitimating, intellectual structure, objectivised in material, sensible form. The character of the action enables the constructions to be interpreted as the "stages" of certain actions, as "showplaces" of dramatic processes, as the process of shaping is legitimised by this fictional imaginative, narrative symbolic content of the projected happening. In this light, Eugenio Trias is quite right when he states that the originality of Susana Solano's sculpture consists of her combining together and harmonising three different sculptural principles, which are the principle of sculpture's relationship with the architectural and urban space, with its surroundings, the principle of the sculpture's complete autonomy and self-containment, and the principle of the process of shaping determined by dramatic, theatrical actions.[13]

It is the third of these principles that dominates in particular in the works that manifest a certain narrative and a hint of dramatic happenings, by signalling "usability", i.e. functionalism. "Usability" implies certain functions, actions and possible relationships with the object; the meaning of spatial structures is transformed to make them into "architecture" or "objects" offered for "fictional use". The focus is now on imagination and the imaginary extension of the factual, physically present, material elements, while the observer starts his imaginary "walk" through the labyrinth of geometric forms. Paradoxically, the forms are simple and purist: in no way are they shaped to conceal or mislead; they open at first sight, their simplicity leaves little space for obscurity, for mystique, for the story-teller's narrative; and yet the specific composition of the barred elements, the heavy steel plates, the convex metal elements and the ephemeral materials generate an effect that implies a concealed dramatic action, a secret drama, an unexpected and yet necessary happening.

This is the moment that Susana Solano calls "intellectual ecstasy", when surprise and expectation, the predictable happenings and the implied actions suggest something ritual, festive and archaic, yet without manifesting any archaic form. The simultaneous intimation of something archaic and alienation, this remarkable symbiosis of the festive, the ceremonial and the commonplace, "quasi-functional", generates an exciting ambivalence that makes it extremely dif-

ficult to identify the "location" of the objects. Every object can be interpreted as a sacred object, as part of a cult, but also as a commonplace, everyday consumer object. Cupboards, tables, beds, doors, walls or fences define Susana Solano's concrete world, yet these commonplace things that apparently have no message to convey are at the same time defined as components of an unknown ceremonial, timeless and unidentifiable architecture. They are cult objects, whose function is determined by their spiritual, metaphorical meanings, ritual artefacts that are allowed to play their role in a secret drama, and commonplace fragments of the everyday life we all know so well and that holds no secret or pathos for us.

Seen in this light, Susana Solano's artistic world is secretive and yet obvious, timeless and yet transient, festive and yet bereft of pathos, impersonally spiritual and yet concretely material. Timeless peace, archaic silence, eternal immobility dominate the plastic situation, and yet at the same time the pathos is relative, the festive is commonplace, the silence of the heavy objects is disturbed by fictional imaginary possibilities of movement and action. The immobility implies a secretive, yet not irrational, but actually apparently "necessary" ritual movement, which suggests that the objects can be related to each other only and exclusively in a certain form of ceremonial drama. So it is not the observer's willpower, not imagination or mere "empathy", that fills the concrete composition of the objects with a fictional action, but an almost "objective" will, to whose power the observer and the artist alike are equally subject. This gives the sculptural situation an archaic, timeless, universal validity that is immediately rendered relative and restricted again by concrete banality and devalued almost to the status of a "by-product" of the aesthetic dimension.

The feeling that you are experiencing something "necessary" and "unavoidable" and observing something "mystical", yet at the same time experiencing the silence of simple objects, is what makes Susana Solano's art so complex and so confusing. What is happening here is the interiorisation of different relationships with space (in the dialectic of "empty" and "full" space) and with the object (in its simultaneously commonplace and secretive incompatibility), while raising awareness about the different possibilities of strategies of interpretation. Yet Susana Solano's sculptural world is by no means a "model" or something "didactic", even though she is keen on talking about a concealed "educational" vocation. Under no circumstances does she want to reduce the work of art, in its complexity of form and contents, with its multiple references, to the

mere demonstration of different types of methods of observation and interpretation. The meaningful dominance of individual objects hints at an almost archaic stability, while our possibilities of movement are determined by the spatial conditions of the moment. This means that we are not "free": we are imprisoned in given situations, forced to acknowledge reality. The spatial conditions act ultimately as laws, as timeless, impersonal, forceful validities, even when they are objectivised in simple, formally almost neutral things. The force of Susana Solano's artistic personality is here: in this situation—well aware as she is of determination—she is nevertheless capable of working with complete sovereignty, without illusions, always breaking out of determinism, in a permanent situation of struggle that is yet never theatrically exaggerated or pathetically overdone. Susana Solano uses this condition to create sculptural situations that objectivise their autonomous positions vis-à-vis the observer in the sensual, concrete world as an unavoidable reality. The reactions of the observer who wants to empathise with fictional imaginative "integrations" in the sculptural situation are always determined by the overall structure of the metaphorical planes of meaning.

Rachel Whiteread's work focuses on the enigmatic dimension of the relationship with the memory of space or the spiritualism of the space. The ability to fill space that is actually there, in its physical presence, even if we cannot see it—in other words cannot grasp it, discover it, experience it; a form in the classical style filled with material, in other words a form that can be seen and experienced from "outside", although it is in this case the objectivisation of the "negative", "empty" space that surrounds the "positive" form: this is an artistic ambition that not only poses ontological questions, but also treats the artist's activity as an ethnic phenomenon. Shaping form is defined here as an intervention in ontological causality. Creating a form of a

classical entity, operating with aesthetic strategies, such as for example the objectivisation of transitoriness, the dialogue with the timelessness of the result and the temporal dependency of creation, de-materialisation and de-functionalisation, like the act of rehabilitating the physical, meaningful form as an intellectual unit of appearance and being, of *Gestalt* and with a history of its own creation, where the form can only come about as a consequence of this intervention in ontological causality: all these decisions are involved in Rachel Whiteread's process of the creation of form. In a situation in which all other possibilities of formal creation are exhausted, the minimalist attempts of definition like the empirical-sensual absoluteness of material, Rachel Whiteread tries to identify a completely clear, uncomplicated, "real" way, where methodology and observation of form, working methods and final results are identical. Her sculpture is clear, absolutely "true", "blameless" and at the same time full of references to the methodological consequences of her work, just as to the last thirty years of the history of sculpture, from Minimal Art to the beginning of the eighties.

Rachel Whiteread's works are confusing in their simplicity, they illustrate an unusual lack of complication in the underlying idea, formal clarity and peace, and offer opposition to every form of classification in a mechanically demarcated ideological system. Clarity and transparency are accompanied by an incredibly fine, esoteric, silent poetry and sufficient intimacy. And so we experience on the one hand a formal simplicity that we often describe as "purist", although it is the ultimate result of transparency, and on the other hand the confusing multiplicity of references that we could call "reflective", "media-analytical" or also "mythological", although they only manifest the countless consequences of further thought. In this connection, Christoph Grunenberg has written: "Whiteread's sculptures also affect us as plastic manifestations of our memory. Nora

wrote that 'Memory clings to the concrete, to space, to the gesture, to the image and the object. [...] Types of memory are primarily remains.' Alongside their concrete existence and objectiveness, mattresses, tables, bath tubs and architectural spaces also have a historical dimension, as they make a statement about the world we live in. Her sculptures are manifestos against the 'de-ritualisation' of the world, against the loss of memory and reflection in a society that 'by its nature raises the new over the old, the young over the elderly, the future over the past'."[14]

This summary of Grunenberg's writing focuses on the moment of resistance to "de-ritualisation" in Whiteread's oeuvre. In fact, all Rachel Whiteread's sculptures are monuments that take the ontological questions of existence as their theme. The temporal dimension and the visualisation of concealed spaces—such as the inside of a cupboard or a bath tub—are inseparably intertwined in this process. The surprising formal simplicity arises from the fact that the starting point and the result, on the one hand, and the mould and the object on the other are identical. The technique makes it possible for an artistic form to proceed from the destruction of the original object. Only time, in other words only memory, draws an ontological distinction between the two objects: that is how Rachel Whiteread's art is defined as the objectivisation of the process of memory and her sculpture as the object of memory.

This role of memory—so extraordinarily important in the artistic process—leads her art to be interpreted in terms of the reflection of ritual. Art as the creation of the object that can offer resistance to disappearance. In this case, the objectivisation of transitoriness is defined as a ritual. The removal of the actual objects and the visualisation of the internal spaces of architectural dimensions illustrates that Whiteread stresses this ritual character intentionally and tries to define sculpture as the specific location of the collective memory.

1. Piet Mondrian, *Plastic art and pure plastic art, 1937 and other essays* (1941-1943), Wittenborg-Schultz Inc., New York 1945, p. 15.
2. Meyer Schapiro, *Mondrian – Order and Randomness in Abstract Painting*, 1978, in Meyer Schapiro, *Mondrian. On the Humanity of Abstract painting*. George Braziller, New York 1995, p. 25.
3. Yves-Alain Bois, *The Iconoclast*, in Yves-Alain Bois, Joop Joosten, Angelica Zander Rudenstine, Hans Janssen, *Piet Mondrian*, Leonardo Arte – National Gallery of Art – The Museum of Modern Art, New York 1994, p. 315.
4. H.L.C. Jaffé, *De Stijl 1917-1931. The Dutch Contribution to Modern Art*. Belknap Press of Harvard, University Press Cambridge, Massachusetts, and London, England, 1986, p. 128.
5. Kasimir Malevich, *Suprematismus – Die gegenstandslose Welt* (*Suprematism – The non-objective world*), Verlag M. DuMont Schauberg, Cologne 1962, p. 174.

6. Ibid., p. 175.
7. Ibid., p. 175.
8. Cor Blok, *Geschichte der abstrakten Kunst 1900-1960*, Cologne 1975, p. 154.
9. Willy Rotzler, *Objektkunst – Von Duchamp bis zur Gegenwart*, Cologne 1975, p. 128.
10. Werner Schmalenbuch, *Bilder des 20. Jahrhunderts*, Prestel Verlag, Munich 1986, p. 291.
11. Ibid., p. 295.
12. In *Susana Solano, Catalogue of the Exhibition*, Museo Nacional Centro de Arte Reina Sofia, Madrid 1993, p. 42.
13. Eugenio Trias, "Fiesta de la inteligencia y los sentidos", in *Susana Solano, Catalogue of the Exhibition*, op. cit., p. 32.
14. Christoph Grunenberg, *Stumme Tumulte der Erinnerung*, in *Rachel Whiteread, Catalogue of the Exhibition*, Kunsthalle Basel 1994, p. 23.

Gilberto Zorio
Canoa che sale + stella, 1998
Particolare/Detail

"Lo spirito soffia dove vuole"

Gianni Vattimo

"Lo spirito soffia dove vuole" – questa espressione evangelica è forse quella che più di tutte caratterizza la presenza e il significato del termine, e di quelli che vi si collegano, come spiritualità, ma anche: spiritosità, spiritosaggine, nella costituzione dell'identità europea. In una sede come questa può risultare superfluo ripetere la storia del peso che ebbe lo "spirituale" nella nascita dell'avanguardia artistica novecentesca, e nella determinazione del suo complessivo carattere espressionistico. Leggere insieme lo scritto di Kandinskij e il *Geist der Utopie* di Ernst Bloch, ma anche *Essere e tempo* di Heidegger, significa collocarsi al centro di tutto il movimento delle idee dei primi decenni del secolo che ancora determina la nostra problematica attuale (giacché sarebbe difficile separare da questa tradizione e dalle sue istanze filosofi oggi decisivi come Juergen Habermas, con la sua idea dell'agire comunicativo distinto dall'agire puramente strumentale o "strategico"; o come Emmanuel Lévinas e il suo quasi discepolo Derrida, con la loro insistenza sull'apertura all'altro), molto al di là delle vicende delle arti visive. Ma sia guardando alla storia delle avanguardie e delle loro poetiche, sia considerando le tematiche più generali del dibattito filosofico di oggi, il significato e il ruolo dello spirito sembra proprio potersi definire in base alla sentenza evangelica. E dunque anche in base alla sua essenza espressionistica: più che una entità qualificata da tratti non materiali, lo spirito è principio di disordine, di rottura delle forme stabili, una ventata che rinnova e, spesso, redime, nella misura in cui però rompe e dissolve l'esistente e le sue strutture consolidate. In questo senso esso è anche pensato, spesso esplicitamente, come l'altro dalla ragione. Dunque spirito come termine caratteristicamente irrazionalistico, con tutto ciò che questa qualifica porta con sé nella tradizione del Novecento, anche dal punto di vista politico? Come sarebbe possibile, però, metter d'accordo una concezione esclusivamente o prevalentemente irrazionalistica dello spirito, con il senso che pure è costitutivo del termine nella tradizione hegeliana, anch'essa molto radicata e presente nella nostra cultura? In Hegel, spirito non è solo lo spirito assoluto, il culmine del sistema, il punto in cui la realtà raggiunge la piena identità tra la sua esistenza mondana e la sua autocoscienza – una specie di Dio che è tutto in tutti, un mondo dove ognuno è pienamente cosciente e pienamente libero. Difficile da pensare, certo, anche per Hegel. E Marx aveva cercato di intenderlo e di farlo intendere meglio identificandolo con la realizzazione di una società libera dall'alienazione, dalla divi-

sione del lavoro, dallo sfruttamento e dal dominio. Ma anche questo sforzo di capire e di pensare in concreto lo spirito assoluto hegeliano non è tanto riuscito, come si sa. E forse non per colpa del termine spirito, ma per colpa dell'aggettivo assoluto. Se lo spirito deve divenire assoluto alla maniera di Hegel, non si vede chi davvero ne possa essere il portatore: le obiezioni esistenzialistiche a Hegel insistettero sempre, fin da Kierkegaard, sulla ridicola sproporzione della sua pretesa, di essere colui che compiva la filosofia e che in fondo incarnava in se stesso la coscienza di Dio. È ovviamente assai dubbio che Hegel si pensasse davvero in questi termini enfatici, ma sta di fatto che la sua teoria non sembrava poter dar adito ad altri esiti. Quanto a Marx, anche in lui i guai sembrano esser derivati dalla pretesa di assolutezza – lo stato del socialismo reale è finito in assolutismo non solo per colpa di una cattiva interpretazione o di una messa in pratica imperfetta della dottrina.

Lo spirito hegeliano sembra dunque concepibile e "praticabile" solo nella forma di spirito oggettivo: termine con il quale Hegel chiamava il mondo delle forme della cultura, le istituzioni, insomma i prodotti dell'attività per l'appunto spirituale dell'umanità del passato e di oggi.

Come possono stare insieme questi due concetti di spirito – quello in certo senso dionisiaco della rivolta espressionista contro le forme irrigidite, o anche della rivoluzione contro il dominio e lo sfruttamento – e il significato "apollineo" che sembra caratterizzare lo spirito oggettivo? Probabilmente, in un modo che è difficile da teorizzare chiaramente, ma che tutti in qualche misura viviamo. Ogni rivoluzione, a cominciare dalla parola stessa, si pensa anche sempre come una restaurazione: di una condizione originaria indebitamente soppressa e che funge da norma che deve essere recuperata, di un ordine naturale giusto da cui per l'avidità e la cattiveria di qualcuno ci siamo allontanati, ecc. È insomma in nome di valori che troviamo nel nostro passato, anche solo allo stato di possibilità abortite o represse, che muoviamo contro le strutture attuali stabilite. Anche lo spirito che soffia dove vuole ha una essenza profondamente nostalgica – quella stessa per cui lo spirito hegeliano, in altre pagine del suo testo, si alza al tramonto come la civetta di Minerva.

Del resto, anche le avanguardie espressioniste del nostro secolo sono andate in cerca di altre eredità spirituali, culturali, a cominciare dalle maschere africane. E la parola evangelica che parla dello spirito come libertà e principio di distruzione-rinnovamento, a sua volta ci è

Joseph Beuys
*Senza Titolo (Plan des Konzentrazionslagers
Birkenau),* (1963)

tramandata da una tradizione che si pensa sempre come "secondaria" rispetto a una tradizione più antica, e comunque come risposta a un appello che viene da qualcun altro, il Dio della Bibbia. Gesù Cristo si presenta come colui che realizza, certo in modo piuttosto rivoluzionario, a giudicare dalla sua fine, profezie che provengono dal passato. Non è un caso, poi, che una dottrina rivoluzionaria come il marxismo ereditasse anche da Hegel la fede nella dialettica. Cioè l'idea che attraverso la rivoluzione si dovesse ricostruire un intero – quello costituito appunto da tesi e antitesi unite nella sintesi. È in fondo in nome di un tutto che esige, merita, impone di essere ricomposto che il proletariato marxiano avrebbe legittimato la violenza della propria rivolta. Benché la dialettica, in questi termini metafisici, abbia ormai pochi seguaci, un elemento di totalità rimane nella nozione dello spirito anche e soprattutto in quanto lo contrapponiamo alla, o lo distinguiamo dalla, ragione. La totalità a cui Hegel e anche Marx, sia pure in termini diversi, pensano non è ormai altro per noi che lo spirito oggettivo, l'insieme dei valori storici, cioè di quelle forme spirituali che hanno resistito nel tempo e verso le quali, certo non solo per questo ma forse soprattutto per questo, noi ci sentiamo "impegnati". Ogni agire razionale, che sia diretto a conservare le strutture esistenti o sia invece mosso dal proposito di distruggerle per sostituirle con altre, si legittima solo in quanto è animato da uno spirito – da un riferimento ai valori, si direbbe anche. Ma se i valori sono tutti e soltanto "spirito oggettivo", cioè eredità storica, come si può dare novità, rivoluzione, o persino puro e semplice contrasto tra comportamenti razionali diversi?

Ci sono probabilmente modi diversi di richiamarsi

allo spirito; anzi, ad esso si richiamano esplicitamente solo coloro che non sono soddisfatti del suo darsi come "ragione" – come struttura riconosciuta, partecipata collettivamente e pacificamente da una certa società o comunità specifica (per esempio, dalla comunità degli studiosi di una certa disciplina). L'interpretazione "spirituale" delle scritture, nella storia dell'esegesi, era quella che opponeva alla comprensione letterale una lettura più "profonda" – più fedele a un significato complessivo che comprendeva, oltre alla lettera, il senso morale, il senso allegorico e quello anagogico: insegnamenti per la vita, simbologie e allegorie, promesse per l'altra vita.

Lo spirito soffia dove vuole, potremmo dire, perché, come il vento, viene di lontano. Quando si pensa e si atteggia troppo sul modello della ragione – della logica rigorosa, della continuità esplicita con ciò che già è – finisce per tradire la propria vocazione; e magari suscita contro di sé quel suo parente prossimo, molto prossimo, che è il motto di spirito, l'umorismo, l'ironia: è stato Ernst Bloch a dire che Gesù Cristo è più simile a un clown che a un eroe tragico classico... Soprattutto, lungo tutta la tradizione occidentale, egli è sempre apparso più simile a un artista che a un filosofo o a uno scienziato. Il che sembra interpretabile solo nel senso che lo spirito, in quanto distinto dalla ragione, si esprime e si lascia esperire nell'arte e nella religione più che nel pensiero riflesso e nel mondo della logica.

Se non si vuole tornare a contrapposizioni care alla cultura di inizio secolo – spirito contro ragione, anima contro forme, *Kultur* contro *Zivilisation*, ecc. – si dovrà ricordare che la distinzione tra ragione, come dominio della logica, dell'esperimento, della dimostrazione, e spirito, come esperienza dell'essere gettati in un orizzonte che ci è già sempre dato e che però è storicamente mutevole – come un'eredità più che come una essenza o natura – si è andata sempre più assottigliando, fino quasi a dissolversi, nella cultura della seconda metà del Novecento. Di qui le insistenti e ricorrenti analogie tra arte e scienza, tra filosofia e poesia, e il pervasivo ritorno della religione e persino della mitologia (penso alla psicologia junghiana, per esempio) nella cultura recente. La ragione acquista una consapevolezza sempre più accentuata della propria "spiritualità" – si rende conto cioè di essere anch'essa gettata in orizzonti (l'epistemologia parla di "paradigmi") che non sono costruiti in base ad argomentazioni logiche e a dimostrazioni rigorose, ma sono fatti esistenziali entro i quali già, e sempre, una cultura, una generazione, anche una comunità

scientifica, si trova a fare esperienza. Il rapporto, e la differenza, tra ragione e spirito, nel senso che questi termini hanno avuto nella tradizione, viene progressivamente meno. Con conseguenze che non toccano solo la nozione e funzione della ragione, ma anche i territori una volta riservati allo "spirito". Forse, per esempio, la pervasività ma anche la perdita di confini dell'estetico e dell'arte a cui assistiamo hanno a che fare con questa trasformazione. L'arte e la religione restano ancora fenomeni distinti dal sapere intellettuale e discorsivo perché attingono a zone più remote della nostra eredità spirituale, mentre la ragione e i concetti definiti ne mettono in atto le strutture più evidenti, esplicitamente condivise, ma anche superficiali. E tuttavia questa distinzione sembra anch'essa sempre più incerta. Se, insomma, nel passato arte e religione erano i luoghi in cui si apriva la verità originaria, si inauguravano cioè, come insegna Heidegger, i paradigmi dentro ai quali poi si sarebbero mossi scienze razionali e pensiero discorsivo, oggi in molti casi sono proprio certi ambiti delle scienze quelli che sembrano raggiungere i confini dello spirituale più remoto e originario: i buchi neri della cosmologia non sono "oggetti" nel senso tradizionale e realistico del termine, e lo stesso si può dire forse dell'immagine della realtà – se si può chiamare immagine – che trasmette la fisica quantistica.

Alla luce di considerazioni come queste, il titolo dello scritto programmatico kandinskiano – *Lo spirituale nel-*

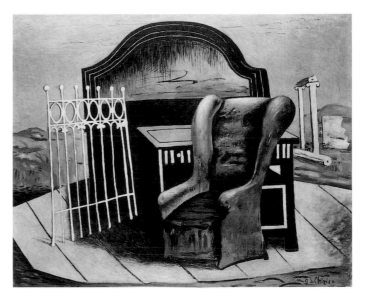

l'arte – acquista una portata che va molto al di là dei confini dell'arte figurativa; e conferma che anche e soprattutto nell'avanguardia artistica di inizio secolo si è annunciato un processo di trasformazione, e forse consumazione, della "realtà" in cui oggi siamo totalmente coinvolti. La libertà dello spirito è anche una "perdita di peso" che non sappiamo ancora interpretare pienamente, ma che abbiamo ragione di credere molto vicina a quello che in passato si usava chiamare cammino di emancipazione.

"The spirit blows where it will"

Gianni Vattimo

"The spirit blows where it will"—this evangelical expression is perhaps the one which best defines the presence and the significance of the "spirit" and those terms connected to it—like spirituality and other variations on the word—in the making of the European identity. It might be superfluous here to reiterate the importance of the role of the "spiritual" in the birth of the twentieth-century artistic avant-garde and in the determination of its overall Expressionist character. Reading the writings of Kandinsky and the *Geist der Utopie* of Ernst Bloch but also Heidegger's *Being and Time* means, however, that we are obliged to place at the hub of everything the movement of ideas of the first decades of the century which still have an influence today (since it would be difficult to detach from this tradition and its instances influential philosophers such as Juergen Habermas, with his idea of communicative action distinct from purely instrumental or "strategic" action; or like Emmanuel Lévinas and his quasi-disciple Derrida, with their insistence on opening up to others). And we are not only speaking of the field of visual arts. But both looking at the history of the avant-garde and its poetics, and considering the more general themes of today's philosophical debate, the significance and role of the spirit appears to define itself precisely in that evangelical sentence. And therefore also in terms of its Expressionistic essence: rather than an entity qualified by non-material traits, the spirit is the principle of chaos, of a breakdown of established forms, a blast of wind which renews and often redeems, in the measure however in which it breaks and dissolves the existing and consolidated structures. In this sense it is also thought, often explicitly, to be the opposite of reason. Therefore is spirit irrationalist, with all this implies in twentieth-century tradition, from the political point of view too? How is it possible to reconcile an exclusively or predominantly irrationalist conception of the spirit with the yet constituent sense of the term according to Hegel, it too deeply rooted and present in our culture. In Hegel spirit is not just absolute spirit, the apex of the system, the point in which reality achieves full identity between its worldly existence and its self-consciousness—a kind of God which is everything to everybody, a world where everybody is fully conscious and totally free. Difficult to conceive of, even for Hegel. And Marx had tried to suggest it and to let it suggest itself by identifying it better with a society free from alienation, from the division of labour, from exploitation and domination. But even this effort to understand and to think of the absolutely

Hegelian spirit in concrete terms was not a great success, as we know. And perhaps it wasn't the fault of the word "spirit", but the fault of the adjective "absolute". If the spirit is to become absolute in the manner of Hegel it is impossible to see who might really be the carrier: there were always loud existential objections to Hegel starting with Kierkegaard, who challenged ridiculously disproportionate claims, that he was the one who invented philosophy and that he was basically the God's consciousness incarnate. It is obviously quite doubtful that Hegel really thought this in such emphatic terms, but it is nevertheless true that his theory did not appear to brook other interpretations. As for Marx his problems also appear to have derived from the claim of absolutism—the state of real socialism ended in totalitarianism not only due to a poor interpretation or an imperfect implementation of the doctrine.

The Hegelian spirit therefore seems conceivable and "practicable" only in the guise of objective spirit: the term which Hegel coined for the universe of cultural forms, institutions, the products of humanity's past and present spiritual activity.

How can these two concepts of spirit coexist—the to some extent Dionysiac one of the Expressionist revolt against rigid forms, or the revolution against domination and exploitation—and the "Apollonian" meaning which seems to characterise the objective spirit? Probably in a way which is difficult to theorise clearly but which we all to some extent know from experience. Every revolution, beginning with the word itself, is always thought of as something of a restoration: of an original lawful condition undeservedly suppressed which must be recuperated—a just, natural order which, due to someone's greed and meanness, we have deviated from, etcetera. It is, in short, in the name of values we dredge up from our past even if they were only aborted or repressed possibilities, that we move against current established structures. Even the spirit which blows where it will has a deeply nostalgic essence—the same for which the Hegelian spirit, on other pages of his writings, rises at sunset like Minerva's owl.

Moreover, even the Expressionist avant-garde movements of our century went in search of other spiritual and cultural legacies beginning with African masks. And the evangelical word which speaks of the spirit as freedom and principle of destruction/renewal, in its turn is handed down to us by a tradition we think of as "secondary" compared to more ancient traditions, and however as a response to appeal which comes from some-

one else: the God of the Bible. Jesus Christ is the one who fulfils prophesies made in the past, albeit in a rather revolutionary manner, judging by his end. It was no chance that a revolutionary doctrine like Marxism inherited faith in dialectic from Hegel. That is the idea that through revolution they might construct a whole— constructed by theses and antitheses united in a synthesis. It is after all in the name of a whole that demanded, deserved and insisted on being recomposed that the Marxian proletariat legitimised the violence of their revolution. Though dialectics, couched in these metaphysical terms, now has few disciples, an element of totality remains in the notion of the spirit also and chiefly to the extent we counterpoise it to or distinguish it from reason. The totality which Hegel and Marx, though using different terms, had in mind, is now nothing but the objective spirit to us; that is the body of historical values or those spiritual forms towards which we feel "committed" perhaps chiefly because they have resisted in time. Each rational action—be it aimed at preserving existing structures or be it, on the other hand, stirred by the desire to destroy them in order to substitute them with others—can only be legitimised by how much it is animated by a spirit—by reference to values one might also say. But if values are all and only "objective spirit", that is historical legacy, how can we create something new, revolutionise or even create a pure and simple contrast between different rational behaviours?

There are probably different ways of appealing to the spirit; indeed only those who are not satisfied with its exchange with "reason" explicitly appeal to it—as recognised structure, collectively and peacefully participated in by a certain society or community (for example, the community of students of a certain discipline). The "spiritual" interpretation of the scriptures in the story of the exegesis, was that which opposed a "deep" reading to a literal comprehension—more loyal to an overall significance which included, in addition to the letter, the moral sense, the allegorical sense, the analogical sense: teachings for life, symbols and allegories, promises for the next life.

The spirit blows where it will, we could say, because like the wind, it comes from a long way off. When one thinks and poses using the model of reason too much— rigorous logic, explicit continuity with what is already there—they end up betraying their personal vocation; and perhaps incites against themselves that very close relative which is the motto of wit, humour, irony: it was Ernst Bloch who said that Jesus Christ is more like a clown than a tragic classical hero... Above all, throughout the entire Western tradition, he has always resembled more an artist than a philosopher or a scientist. This can be understood only in the sense that the spirit, in so much as it is distinct from reason, expresses itself and allows itself to be put to the test in art and religion more than in contemplative thought and the world of logic.

If we do not wish to return to counter positions dear to the early-twentieth-century culture—spirit against reason, soul against form, Kultur against Zivilisation etc... we must remember that the distinction between reason, as dominion of logic, experiment, demonstration, and spirit, as experience of being thrown on a horizon which is always a given but historically mutable— like a legacy rather than an essence or nature—has got slighter and slighter, until it has practically dissolved in the culture of the second-half of the twentieth century. It is from this that the insistent and recurring analogies between art and science, philosophy and poetry and the pervasive return of religion and even mythology we see in recent culture, spring (I'm thinking of Jungian psychology for example) to mind. Reason acquires an increasingly accentuated awareness of its own "spirituality"—it too realises it has been thrown on the horizon (epistemology speaks of "paradigms" which are not constructed on the basis of logical arguments and rigorous demonstrations, but are essential facts which a culture, a generation, even a scientific community

already/always finds itself experiencing). The relationship and the difference between reason and spirit, in the sense these terms have traditionally held, gradually diminish. With consequences which not only affect the notion and function of reason but also that territory once exclusive property of the "spirit". Perhaps for example, the pervasiveness but also the loss of the boundaries between aesthetics and art which we are now witnessing, have something to do with this transformation. Art and religion remain phenomena distinct from intellectual and discursive knowledge because they belong to more remote areas of our spiritual inheritance, while reason and defined concepts bring more evident, explicitly shared but also superficial structures into play. And, however, even this distinction appears increasingly tenuous. If, in the past, art and religion were places where original truth was to be found, that is, as Heidegger taught, the place of paradigms within which rational sciences and discursive thought would move, today in many cases it is certain fields of science which appear to reach the most remote and original boundaries of the spirit: the black holes of cosmology are not "objects" in the traditional and realistic sense of the term and the same can be said perhaps of the image of reality—if it can be called image—which quantum physics transmits.

In the light of considerations like these, the title of Kandisky's general policy statement—*Concerning the Spiritual in Art*- acquires an impact which goes way beyond the confines of figurative art and confirms that even and principally in the artistic avant-garde at the beginning of the century a process of transformation and maybe consummation was being heralded of the "reality" in which we are today totally involved. The freedom of the spirit is also an "unburdening" which we are unable to fully understand yet, but which we have reason to believe is very close to what we used to call in the past: the path to emancipation.

L'OMBRA DELLA RAGIONE
SHADOW OF REASON

Francis Bacon

Miroslav Balka

Joseph Beuys

Umberto Boccioni

Christian Boltanski

Sarah Ciracì

Tony Cragg

Giorgio de Chirico

Tacita Dean

Marcel Duchamp

Marlene Dumas

Lucio Fontana

Alberto Giacometti

Gilbert & George

Anselm Kiefer

Yves Klein

Wolfgang Laib

Richard Long

Kazimir Malevič

Mario Merz

Piet Mondrian

Giorgio Morandi

Edvard Munch

Blinky Palermo

Claudio Parmiggiani

Sigmar Polke

Sean Scully

Susana Solano

Antoni Tàpies

Alessandra Tesi

Rachel Whiteread

Gilberto Zorio

Francis BACON

Nasce a Dublino nel 1909 da famiglia inglese. Nel 1925 si trasferisce a Londra, con un lavoro impiegatizio. Nel 1928 a Parigi si dedica ad interventi di decorazione. La visita alla mostra di Picasso presso la Galleria Rosenberg lo spinge a iniziare a dipingere. Ritorna a Londra dove nel suo studio espone tappeti, mobili e acquerelli di sua ideazione. Inizia da autodidatta a dipingere ad olio. Nel 1933 partecipa a due collettive e la rivista "Art Now" recensisce una sua *Crocifissione*. Il collezionista Michael Sadler gli acquista un'opera. Nel 1934 organizza con scarso successo la prima personale, dopodiché interrompe momentaneamente l'attività artistica. Nel 1936 presenta un'opera per la mostra *International Surrealist Exhibition* alle New Burlington Galleries di Londra, che viene rifiutata. Nel 1937 partecipa alla mostra *Young British Painters* dove conosce Graham Sutherland. Tra il 1941 e il 1943 vive nello studio di Millais. Ritenuto non idoneo al servizio militare è reclutato per il servizio civile: passa un periodo di depressione che gli fa distruggere alcuni lavori. Tra il 1945 e il 1946 partecipa a collettive con Sutherland, Moore e Freud a Londra, e a Parigi alla mostra organizzata dall'Unesco, con le opere *Figure in a landscape* (1945), *Figure Study II* (1945). Incontra Erica Brausen che diventa il suo agente. È in questo periodo che Bacon inizia uno studio dettagliato sulla figura umana, dove attraverso lenti e graduali processi di dissolvenza e di dilatazione prospettica, l'artista giunge a una completa trasfigurazione, messaggio di un'angoscia e di un disagio psicologici prima che formali: si tratta di documenti inquietanti e critici sulla società e sull'uomo contemporanei.

Tra il 1946 e il 1950 risiede a Montecarlo. Nel 1948 inizia la serie di *Teste,* tra le quali il dipinto sul papa, *Head VI,* e l'uomo con la scimmia, *Head VII,* traendo modelli per i suoi ritratti dalle foto di Eadweard Muybridge. Nel 1949 tiene una personale alla Galleria Hannover di Londra, organizzata da Erica Brausen. Tra le diverse mostre del 1950, sono da segnalare quelle di New York e di Pittsburgh. Nel 1951 dipinge il *Ritratto di Lucien Freud,* e inizia la serie dei *Papi*, tratto da uno studio su *Innocenzo X* di Velázquez. Tiene la sua prima personale a New York, al Durlacher Bros. Nel 1954 rappresenta la Gran Bretagna alla XXVII Biennale di Venezia, con Freud e Nicholson. Nel 1955 tiene la prima retrospettiva all'Institute of Contemporary Arts di Londra. La Galerie Rive Droite di Parigi gli organizza la prima personale nel 1957, a cui ne seguirà un'altra a Londra nella quale espone la serie *Van Gogh*. Nel 1958 tiene personali in gallerie private di Torino, Milano, Roma. Nel 1959 partecipa a Documenta II di Kassel e alla V Biennale di San Paolo. Nel 1962 la Tate Gallery di Londra gli dedica la prima retrospettiva che passerà a Mannheim, Torino, Zurigo, Amsterdam. Dipinge *Three Studies for a Crucifixion,* acquistato dal Guggenheim Museum di New York, e stringe amicizia con Alberto Giacometti. Nel biennio 1963-64 sono da segnalare la retrospettiva al Guggenheim di New York e la partecipazione a Documenta III di Kasel. Gli anni Settanta sono segnati da esposizioni in Europa e negli Stati Uniti. Nel 1983 espone in Giappone opere degli anni 1945-82. Negli ultimi dieci anni della sua vita espone nei più importanti musei statunitensi ed europei. Muore a Madrid nel 1992.
(C.C.)

Man in blue IV, 1954
Olio su tela/Oil on canvas
198x137 cm
Museum Moderner Kunst Stiftung Ludwig, Wien

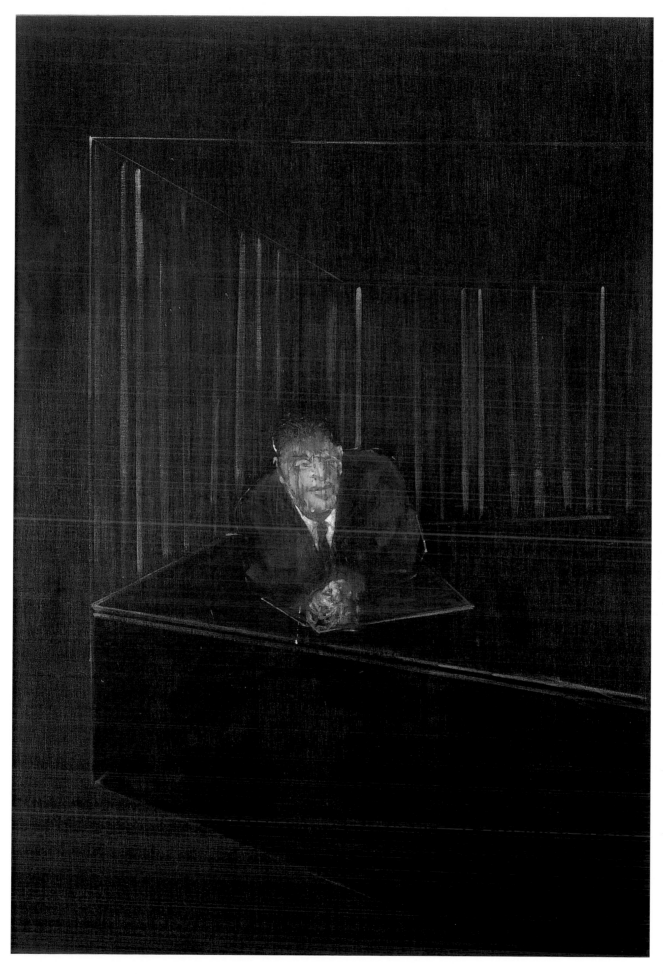

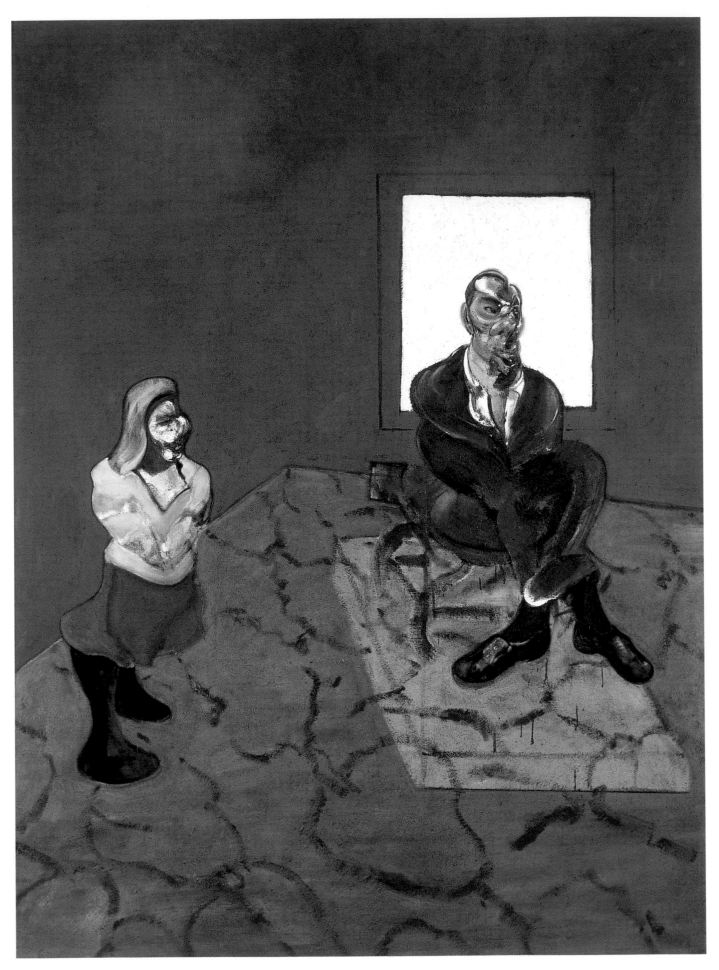

Man and child, 1963
Olio su tela/Oil on canvas
198x147 cm
Louisiana Museum of Modern Art,
Humlebæk
Donazione/Gift: Ny Carlsbergfondet

Born in Dublin in 1909 to English parents. In 1925 he moves to London where he works as a clerk. In 1928 in Paris he works as a decorator. A visit to the Picasso exhibition in the Rosenberg Gallery inspires him to take up painting. He returns to London where he exhibits his rugs, furniture and watercolours in his workshop. Self-taught, he begins to paint in oils. In 1933 he takes part in two group exhibitions and the magazine *Art Now* reviews his *Crucifixion.* The collector Michael Sadler buys one of his works. In 1934 he organises his first solo exhibition which has little success. Momentarily he suspends his artistic activity. In 1936 he exhibits a work at the *International Surrealist Exhibition* in the New Burlington Galleries in London, which is rejected. In 1937 he takes part in the *Young British Painters exhibition* where he meets Graham Sutherland. From 1941 to 1943 he lives in Millais' studio. Judged unfit for military service he is recruited for voluntary work and suffers a bout of depression which prompts him to destroy some of his work. From 1945 to 1946 he takes part in group exhibitions with Sutherland, Moore and Freud in London, and in Paris at the show organised by Unesco with his works *Figure in a Landscape* (1945), *Figure Study II* (1945). He meets Erica Brausen who becomes his agent. It is at this time that Bacon begins a detailed study of the human figure, where through a slow and gradual process of fading and dilation of perspective, the artist achieves a complete transfiguration, more a message of psychological anguish and discomfort than anything formal, they are troubling and critical documents on society and contemporary man. From 1946 to 1950 he lives in Montecarlo. In 1948 he begins the

Heads series, among which we find a painting of his father, *Head VI,* and man with monkey, *Head VII,* taking models for his portraits from the photos of Eadweard Muybridge. In 1949 he holds a solo exhibition at the Hannover Gallery in London, organised by Erica Brausen. Among his various exhibitions in 1950 the important ones are New York and Pittsburgh. In 1951 he paints *Portrait of Lucien Freud,* and begins the series of *Popes,* based on a study of *Innocenzo X* by Velázquez. He holds his first one-man exhibition in New York at Durlacher Bros. In 1954 he represents Great Britain at the XXVII Venice Biennale, with Freud and Nicholson. In 1955 he holds his first retrospective at the Institute of Contemporary Arts in London. The Galerie Rive Droite in Paris organises the first solo exhibition in 1957, followed by a second in London where he shows his series *Van Gogh.* In 1958 he holds solo exhibitions in private galleries in Turin, Milan and Rome. In 1959 he takes part in Documenta II in Kassel and the V Biennale of San Paolo. In 1962 the Tate Gallery of London assigns him his first retrospective which will subsequently travel to Mannheim, Turin, Zurich, Amsterdam. He paints *Three Studies for a Crucifixion,* purchased by the Guggenheim Museum in New York and makes friends with Alberto Giacometti. Of the years 1963 and 1964, his retrospective at the Guggenheim in New York and his participation at Documenta III are worthy of note. The seventies are marked by exhibitions in Europe and the United States. In 1983 he exhibits works from 1945–82 in Japan. In the last ten years of his life he exhibits in the most important North American and European galleries. He dies in Madrid in 1992. (C.C.)

Three studies of George Dyer, 1969
Olio su tela/Oil on canvas
36x30 cm ciascuno/each
Louisiana Museum of Modern Art,
Humlebæk

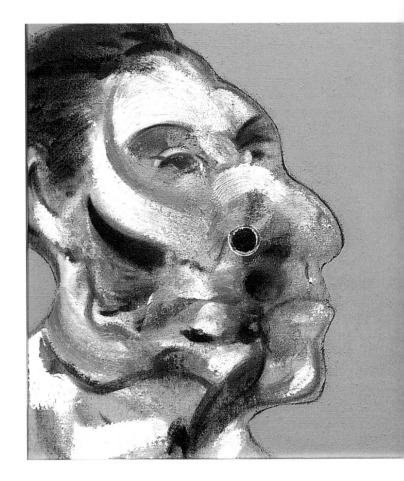

In Francis Bacon il ritratto è tanto
ricorrente quanto per nulla encomiastico o
narrativo. La scelta frequente del trittico,
talora a figura intera, mira a scongiurare la
visione mimetica tradizionale tramite una
plurima angolazione. Ben oltre questo
espediente compositivo, il tratto pittorico
asciutto e deformante – su un'immagine
spesso setacciata dal filtro essenziale della
memoria, o dallo scatto fotografico
preferito alla posa a meglio evidenziare il
relativismo del vedere contemporaneo –
persegue l'intima energia di persone
sempre conosciute dall'artista, provocando
un'impressione di carne straziata situabile
in una "zona d'indiscernibilità ... tra
l'uomo e l'animale" (Deleuze). Non c'è
peraltro la violenza di una pennellata
espressionista, bensì lo spasmo di
un'anima inquieta e ben avvinghiata al
corpo che si impone al pennello. Dal 1963
Bacon e George Dyer sono legati da
un'intensa relazione. Nel 1969 i Three
studies of George Dyer – unico soggetto
ad essere ritratto anche post mortem in tre
trittici – anticipano di due anni il suicidio di
questo in una stanza d'albergo a Parigi,
alla vigilia di una grande retrospettiva di
Bacon al Grand Palais. (G.V.)

In Francis Bacon the portrait is as recurrent
as it is not in the least laudatory or
narrational. His frequent choice of
triptychs, occasionally of whole figures,
aims to avoid the traditional camouflaged
vision by using multiple angulation. Much
more importantly than this compositional
expedient, the dry and distorting paint
stroke—on an image often sifted by the
essential filter of memory, or the camera's
shutter favoured over the pose to better
emphasise the relativism of the modern
way of seeing things—is pursued by the
intimate energy of people the artist knows;
provoking the impression of mangled
meat which can be placed in an
"'indistinguishable' zone.... between man
and animal" (Deleuze). However we do not
find the violence of an Expressionist brush
stroke, merely the spasm of a restless soul
held tightly to the body which is needed to
hold the brush. From 1963 Bacon and
George Dyer are involved in an intense
relationship. In 1969 the Three Studies of
George Dyer—the only subject to be
portrayed posthumously in three
triptychs—anticipate by two years his
suicide in a hotel room in Paris on the eve
of a large Bacon retrospective at the Grand
Palais. (G.V.)

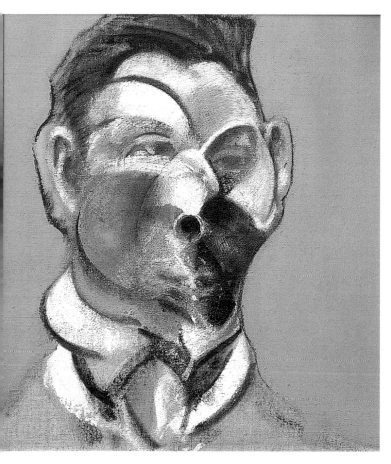 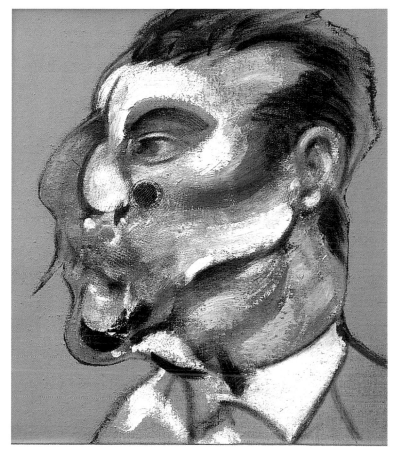

Miroslav Balka

Nasce a Varsavia nel 1958. Dal 1980 al 1985 studia all'Accademia d'Arte di Varsavia dove allestisce la sua prima mostra personale nel 1984. Al passato e alla storia l'artista dedica parte della sua poetica che culmina negli anni Ottanta in opere dal carattere "figurativo", per lo più sculture melanconiche e gravi. Come molti artisti polacchi, fino alla caduta del governo comunista nel 1989 il lavoro di Balka non è ufficialmente riconosciuto dalle autorità. Negli anni Novanta il suo lavoro prende un carattere astratto-concettuale, basato su interventi estremamente minimali. Le sue opere sono costituite da materiale di recupero, oggetti trovati in cantieri, su cui l'artista interviene solo minimamente in modo da non alterare il significato originario e storico dell'oggetto stesso. L'artista limita il suo intervento, su questi oggetti prescelti, ad applicazioni di materiali essenziali quali la pietra, il metallo, il legno, che vengono assemblati in maniera estremamente semplice e naturale, quasi dando l'impressione che possano essere nuovamente utilizzati. Per avere un'idea delle sue opere, basta pensare a *190x60x11, 190x60x11,* un letto in pietra, scaldato da fili elettrici (il titolo si rifà alle dimensioni del letto in centimetri), oppure a *190x60x54, Ø 9x1* che possiede piccoli tubi che rilasciano gas, liquidi o materiali solidi come il sale o la cenere. Il sale è una sostanza vitale che indica l'esistenza della vita, simbolo del sudore (il lavoro) e delle lacrime (il lutto). Le ceneri sono il residuo di qualcosa che è stato utilizzato ma che non esiste più, simbolo di transitorietà. Sebbene in molte sue installazioni venga applicato un simbolismo altamente letterario e religioso, nei più recenti lavori minimalisti affiora la poetica della vita e della morte, risultato di un dialogo tra spettatore, spazio architettonico e richiami storici alla vita. A partire dal 1988 i lavori di Balka sono stati esposti in numerose mostre, oltre che in Polonia, anche in Olanda, Gran Bretagna, Stati Uniti, Germania, Italia e Austria. Nel 1992 importante è stata la sua partecipazione a Documenta IX di Kassel. Nel 1998 partecipa alla collettiva *Minimal Maximal* al Neues Museum Weserburg di Breme. Attualmente vive e lavora tra Varsavia e Otwock, nella immediata periferia della capitale polacca. (C.C.)

Born in Warsaw in 1958. From 1980 to 1985 he studies at the Warsaw Art Academy where he puts on his first solo exhibition in 1984. The artist dedicates part of his work to history which culminates in the 1980s with "figurative" works, mostly melancholic and serious sculptures. Like many Polish artists, until the fall of the Communist government in 1989, the work of Balka is not officially recognised by the authorities. In the 1990s his work takes on an abstract-conceptual character, based on extremely minimal interventions. His works are made from scrap materials, objects found on building sites, which the artist changes only minimally so as not to alter the original, historical significance of the object itself. The artist limits his work on these chosen objects to applications of essential materials like stone, metal, wood which are assembled in an extremely simple and natural way, almost giving the impression that they can be used again. To have an idea of his work, just think of *190x60x11, 190x60x11,* a stone bed, heated by electrical wires (the title refers to the size of the bed in centimetres), or *190x60x54, Ø 9x,* which has small tubes which release gas, liquids or solid materials like salt or ash. Salt is a vital substance which indicates the presence of life, symbol of sweat (work) and tears (mourning). Ashes are the residue of something which has been in use but which no longer exists, symbol of transitoriness. Even though a highly literary and religious symbolism is applied to many of his installations, in his most recent minimalist works the poetics of life and death emerge, the result of a dialogue between spectator, architectonic space and historical rallies to life. Since 1988 the works of Balka have been shown in numerous exhibitions, not only in Poland but also in Holland, Great Britain, the United States, Germany, Italy and Austria. In 1992 he is an important exhibitor at the Kassel Documenta IX. In 1998 he takes part in the group exhibition *Minimal Maximal* at Neus Museum Weserburg of Bremen. He currently lives and works between Warsaw and Otwock, just outside the Polish capital. (C.C.)

Pause, 1996
Acciaio, cavi termoelettrici, feltro,
cenere/Steel, thermoelectric cables, felt,
ash
190x240x30 cm; 2x(60x30x9) cm;
2x(35x14x13) cm; 3 unità/pieces, 5
elementi/elements

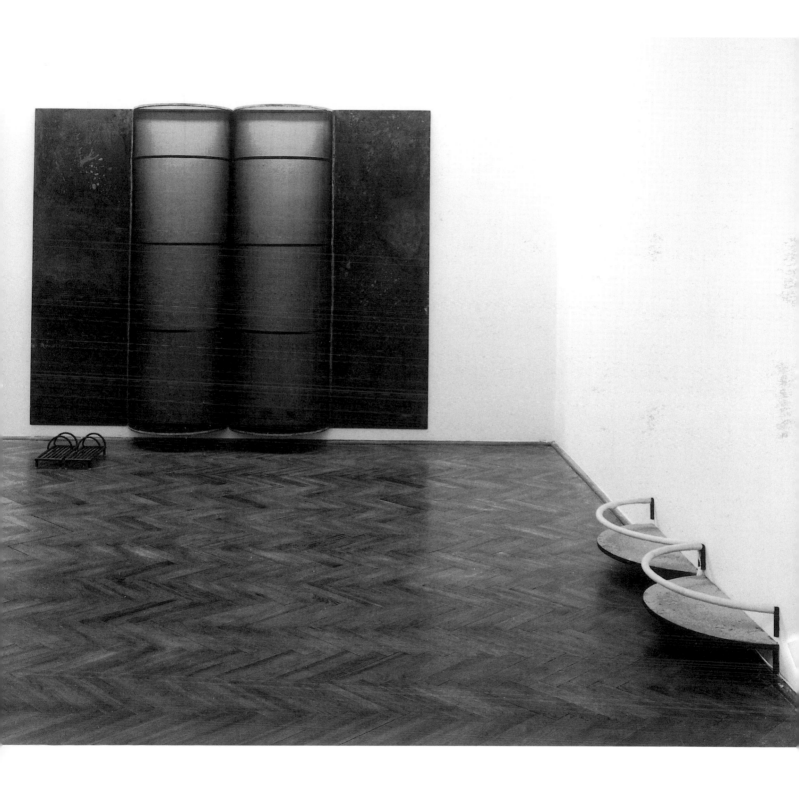

Good God, 1990
Legno, calcestruzzo, cenere, aghi di pino,
cavi termoelettrici, feltro/wood, concrete,
ashes, pine needles, heating cables, felt
164x64x94 cm; 253x60x28 cm; 60x15x8;
3 unità/pieces
Collection of Contemporary Art Fundación
"la Caixa", Barcelona

Il peso trascendente della memoria, intesa come passato storico ed anche personale, attraversa tutta l'opera di Balka. Le vicende tragiche della nazione polacca e, conseguentemente, il disagio e la malattia che hanno colpito il mondo familiare dell'artista vengono trasfigurati come icona monumentale in Pause. Pausa, come estremo appello alla riflessione e alla meditazione, come speranza di ricostruzione. Nella scarna ed austera essenzialità dell'ambiente ricostruito dall'artista si riconoscono i simboli di un luogo dedicato alla preghiera con immediati riferimenti alla religione cattolica, che Balka ha frequentato da fanciullo. Il maestoso altare-tabernacolo, gli inginocchiatoi, gli stessi materiali usati dall'artista, quali la cenere e il feltro, tutto concorre a creare un'atmosfera greve e malinconica, dove governano religione e morte. (G.B.)

The transcendent weight of memory, intended as historical and personal past is a theme in all of Balka's work. The tragic events of the Polish nation and consequently the hardship and disease which devastated the artist's family are transfigured into a monumental icon in Pause. Pause, as an urgent plea for reflection and meditation, as a sign of hope in regeneration. In the lean and austere rudimentary environments reconstructed by the artist one recognises symbols of places dedicated to prayer with marked references to the Catholic church, where Balka worshipped as a child. The majestic altar-shrine, the priedieu, the very materials used by the artist such as ash and felt, all contribute to creating an oppressive and melancholy atmosphere, where religion and death govern. (G.B.)

Good God, 1990
Legno, calcestruzzo, cenere, aghi di pino, cavi termoelettrici, feltro/Wooden, concrete, ashes, pine needles, heating cables, felt
164x64x94 cm; 253x 60x28 cm; 60x15x 8 cm; 3 unità/units
Collection of Contemporary Art Fundación "la Caixa", Barcelona

Dry aquaductes, 1990
Legno, barra di stagno/Wood, bar of tin
Centrum of Sculpture, Oronsko

Ø 51x4,85x43x49, 1998
Acciaio, legno, sale, corda/Steel, wood,
salt, rope
Ø 51x4,85x43x49 cm
The National Museum of Art, Osaka

2x(Ø60x190), 1997
Budello, alluminio/Gut, aluminium
Ø 60x190 cm
Collezione privata/Private collection

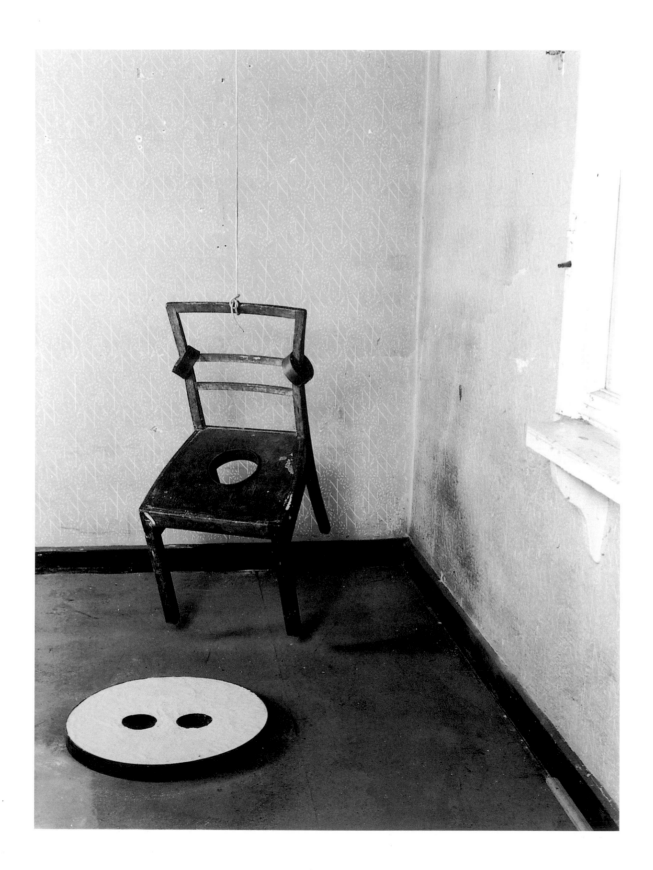

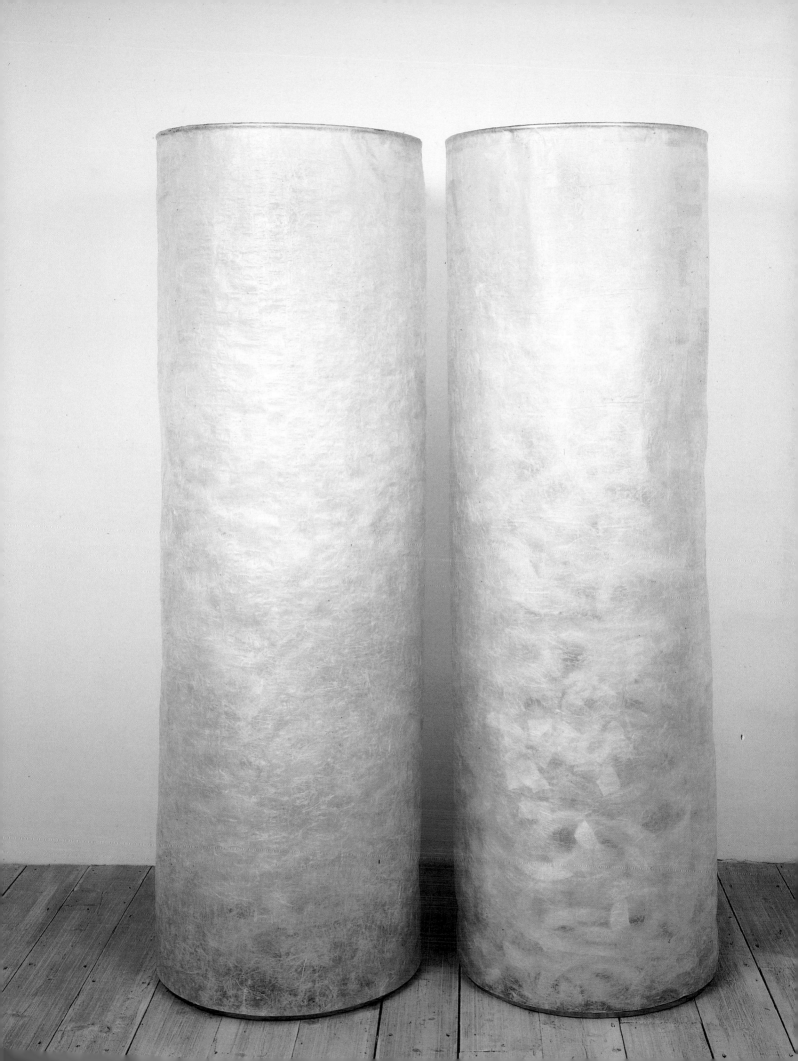

JOSEPH BEUYS

Nasce a Krefeld in Germania, nel 1921. Inizia gli studi di medicina, interrompendoli però a causa dell'arruolamento nella Luftwaffe, dove viene utilizzato come operatore radio e pilota, rimanendo ferito, più volte, in operazioni militari. Nel 1943 precipita con il suo aereo in Crimea e viene raccolto, in fin di vita, da una tribù di tartari che lo rianimano cospargendolo di grasso, avvolgendolo nel feltro e alimentandolo con latte di orsa e miele. Questa è un'esperienza che sarà elemento di riflessione nella sua opera. Nel 1947 si iscrive all'Accademia d'Arte di Düsseldorf, seguendo i corsi di scultura e laureandosi nel 1951. Nel 1953 tiene la sua prima personale presso l'abitazione dei fratelli Van der Grinten, vicino a Kleve. Nel 1961 gli viene assegnata la cattedra di scultura monumentale all'Accademia d'Arte di Düsseldorf. Nello stesso anno viene coinvolto in alcuni eventi Fluxus da Georg Maciunas, con cui organizza il *Festum Fluxorum Fluxus* all'Accademia d'Arte di Düsseldorf, presentando la sua prima azione fluxus dal titolo *Siberian Symphony, 1st Movement*. Nel 1964 partecipa al Festival d'Arte dell'Istituto di Tecnologia di Aachen e organizza la performance *Il silenzio di Marcel Duchamp è sopravvalutato* che viene trasmessa in diretta dalla televisione tedesca. Fonda il Partito studentesco nel 1967 e nel 1971 occupa gli uffici amministrativi dell'Accademia di Düsseldorf per protestare contro la limitazione dell'ammissione imposta agli studenti. Nello stesso anno si interessa all'"Organizzazione per la democrazia diretta attraverso il referendum" e nel 1974 con Heinrich Böll alla "Libera Università Internazionale per la Creatività e per l'Interdisciplinarità" (FIU). Tiene la prima performance in Scozia, ad Edimburgo, nel 1974 in una fabbrica della Forest Hill, ponendo attenzione alle origini medievali del sito. La sua popolarità e la sua influenza soprattutto sui giovani artisti tedeschi aumentano grazie alle sue presenze alle Biennali di Venezia (1976, 1980 e 1984) e a Documenta di Kassel (1977 e 1982). È del 1974 la sua celebre performance con un coyote vivo alla René Block Gallery di New York dal titolo *I like America and America likes me*. La retrospettiva del Guggenheim Museum di New York nel 1979 lo fa conoscere al pubblico statunitense. Il suo impegno in campo sociale ed ecologico lo spinge ad ideare un sistema politico, diffuso attraverso conferenze ed eventi dimostrativi, oltre che nelle opere e nelle performance, e lo spinge a candidarsi, con scarsi risultati, per il Partito dei Verdi alle elezioni del Parlamento Europeo nel 1979. Nel 1980 visita Edimburgo e tiene conferenze su temi quali l'energia nucleare, l'educazione, i diritti umani e la democrazia. Nel 1985 realizza la sua ultima installazione al Museo di Capodimonte, a Napoli, dal titolo *Palazzo Reale*. Beuys muore a Düsseldorf nel 1986. (C.C.)

Table with transformer, 1985
Bronzo/Bronze
99x58x56,5 cm
Courtesy Anthony d'Offay Gallery, London

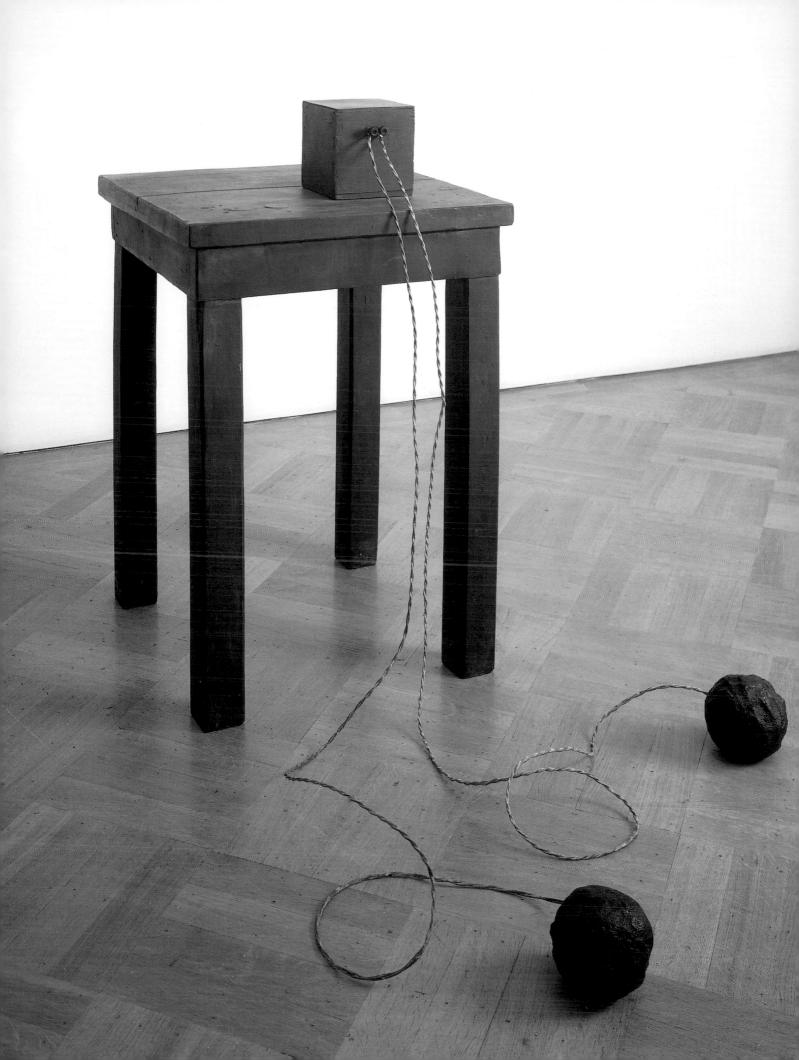

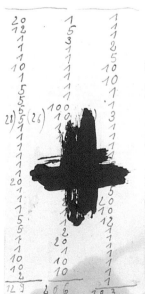

Doppelt gekreutze Summen, 1963
Inchiostro, colori ad olio su cartone/Ink,
oils on cardboard
41x6,2 / 6,7cm
Museum Schloss Moyland, Bedburg Hau

*Senza Titolo. (Funksignale, doppelt
gekreuzt),* (1941-63)
Matita, inchiostro, colori ad olio su
carta/Pencil, ink and oils on paper
29,7x21,1 cm
Museum Schloss Moyland, Bedburg Hau

Born in Krefeld in Germany in 1921. He begins to study medicine, interrupting his studies to enlist in the Luftwaffe, where he is a radio operator and pilot, wounded on more than one occasion during military operations. In 1943 his aeroplane goes down in the Crimea and he is picked up barely alive by a tribe of Tartars who bring him back to life by smearing him with grease, wrapping him in felt and feeding him with bear's milk and honey. This experience will be reflected in his work. In 1947 he enrols at the Dusseldorf Art Academy, attending courses in sculpture and graduating in 1951. In 1953 he holds his first solo exhibition at the home of the Van der Grinten brothers, near Kleve. In 1961 he is assigned a post teaching monumental sculpture at the Dusseldorf art Academy. In the same year he is involved in some Fluxus events by Georg Maciunas, with whom he organises the *Festum Fluxorum Fluxus* at the Dusseldorf Art Academy, presenting his first Fluxus action with the title *Siberian Symphony, 1ˢᵗ Movement.* In 1964 he participates in the Art Festival at the Institute of Technology of Aachen and organises the performance *The Silence of Marcel Duchamp is Overrated* which is broadcast live on German television. He founds the Student Party in 1967 and in 1971 occupies the administration building of the Dusseldorf Academy to protest against restrictions on student admission. In the same year he takes an interest in the "Organisation for direct democracy through referendums" and in 1974 with Heinrich Boll in the "Free International University of Interdisciplinary Creativity" (FIU). He gives his first performance in Edinburgh in Scotland in 1974, in a factory in Forest hill, drawing attention to the medieval origins of the site. His popularity and influence, above all with young German artists, increase thanks to his presence at the Venice Biennale (1976, 1980 and 1984) and at the Kassel Documenta (1977 and 1982). In 1974 we see his famous performance with a live coyote at the René Block Gallery of New York with the title *I like America and America likes me.* The retrospective at the Guggenheim Museum of New York in 1979 introduces him to the North American public. His social and environmental commitment prompts him to conceive of a political system which he articulates in conferences and exhibitions, as well as works and performances, and leads him to stand as a candidate, unsuccessfully, for the Green Party in the European Parliament elections of 1979. In 1980 he visits Edinburgh and holds conferences on themes like nuclear energy, education, human rights and democracy. In 1985 he holds his last installation at the Capodimonte Gallery in Naples, with the title *Palazzo Reale.* Beuys dies in Dusseldorf in 1986. (C.C.)

(Qfo) (?) Kann ich sofort landen? Sie können sof. landen.

Qfp Meine Positionslich... ...sser Betrieb.

Qfq lande... ...erung ausser Betrieb.

Qfr (?) Ist m. Fahrgestell beschädigt? Fahrgestell beschädigt.

Qfs att Setzen Sie das Lande-Feuer in Betrieb!

Qfs nav Setzen Sie Navigations fluct feuer in Betrieb!

(Qfs nep) Setzen Sie das AF in Betrieb!

Qft Vereisungsgefahr besteht zwischen ... u. Haben Sie Vereisungsgefa
 u. ... m Höhe über meer in Geg. von ... fahr beobachtet?
Qft mil Keine Vereisungsgef.
Qft nav ob Beobachtungen üb. Vereisungsgef. fehlen f. die Geg. von

Qfu (?) Wie ist die mw. Landerichtung? Die mw. Lander. ist ... Grad

Qfv (?) In welcher Ri. sind d. Landebahnfeuer Die Landebahnfeuer sind in ...
 aufgestellt? Grad aufgestellt.

(Qfw) (Sind d. Landebahnfeuer [grün, weiss, rot] ausgestellt?

Qfx Ich arbeite mit Festantenne

Qga Ich l. u. d. QBA-Verfahren - kann ich u.d. QGA Verf. landen?

Qgb Sie können nicht nach dem QGA Verfahren landen

Qgc (?) Können Sie meine Landung leiten? Ich kann Ihre Landung nicht
 leiten bleiben Sie ausser-
 halb der Landezone.

Qgd luftfahrthindernisse

Qge Sie befinden sich nach Fü-peilung in mw Richtung ... Grad (ate)
 und in ... km Entfernung von der Peilfunkstelle stelle.
Qgf Sie befinden sich nach Fü-peilung in mw Richtung
 ... Grad und in ... km entfernung zur Peilfunkbetrieb.
 stelle.

Qgg* S. l. u. d. QGG Verfahren? Kann ich nach dem QGG-Verfahren?

Qgg mil* Sie können nicht nach dem QGG Verf. landen.

Qgh S. landen d. QGH Verfahren Sie können usw ...
Qgi Sie können nicht n. QGH landen.

Qgj Wenig funken, ich bin mit anderen Fluge. beschäftigt.

Qgk Fliegen Sie in ... m Höhe So, dass Ihre mw. Peilung ... Grad beträgt

(Qgl) (kann ich in den Nahverk... ...Sie können usw ...
 einfliegen
(Qgm) Verlassen Sie ... Verkehrsbezirk

Sieben Evolutionare Schwellen, 1985
Sette pezzi di feltro, ciascuno con morsetto
nero/Seven pieces of felt
Dimensioni varie/Various dimensions:
70,5x21 cm, 66x16,4 cm, 38x28 cm,
61x15,8 cm, 65x27,3 cm, 64x16 cm,
74,5x22 cm
Collezione/Collection Klüser, München

Generatore di calore e, dunque, propulsore di energia vitale, il feltro rappresenta uno dei materiali più importanti nell'opera di Joseph Beuys. In particolare, esso si lega ad un preciso episodio della vita dell'artista, che costituisce uno spunto di riflessione fondante nella elaborazione del suo sistema filosofico. Precipitato con uno "Stuka" in Crimea nel 1943, Beuys viene salvato dal congelamento da una tribù nomade di tartari che lo avvolge nel feltro delle coperte militari dopo avergli cosparso il corpo di grasso. Il carattere taumaturgico dei materiali è legato alla presa di coscienza del loro profondo significato all'interno della storia personale dell'artista. Da quel momento, infatti, in tutta l'opera di Beuys ricorrono costantemente elementi come il grasso, il feltro, i simboli militari e sanitari. Nello stesso abbigliamento egli adotta una precisa e determinata simbologia, indossando quasi costantemente un cappello di feltro. A Beuys preme evidenziare in primo luogo la valenza simbolico-funzionale degli oggetti e dei materiali che impiega nell'atto messianico di liberarli dalle insidie dell'inautenticità. Attraverso la ricerca e l'esposizione dei campi energetici come oggetti d'arte, egli attiva quel dialogo costante ed imprescindibile tra l'uomo e la natura, che è andato ricercando e predicando in tutta la sua arte. (G.B.)

Generator of heat and therefore propeller of vital energy, felt represents one of the most important materials in Joseph Beuys' work. In particular it is linked to a precise episode in the artist's life, which is an important cue for the reflection which forms the basis of his philosophy. When his "Stuka" crashes in the Crimea in 1943, Beuys is saved from freezing to death by a nomadic tribe of Tartars who wrap him in the felt of military blankets after smearing his body with grease. The magical nature of materials is bound to a realisation of their deep significance in the artist's personal life. From that moment on in fact, elements like grease, felt, military and health symbols constantly recur in all Beuys' works. Even his choice of clothes is symbolic. He almost always wears a felt hat. Beuys is keen to emphasise above all the symbolic-functional value of the objects and materials he uses with his Messianic act of freeing them from the traps of ersatz. Through research into and exposure to energy-giving fields like art objects, he activates that constant and unavoidable dialogue between man and nature, which he has searched for and preached in all his art. (G.B.)

UMBERTO BOCCIONI

Umberto Boccioni nasce a Reggio Calabria nel 1882. Nel 1901 lascia la famiglia e si trasferisce a Roma dove lavora come cartellonista. Conosce Gino Severini e insieme frequentano lo studio di Giacomo Balla. Dopo i soggiorni a Parigi, in Russia e a Venezia, dove si iscrive alla Accademia di Belle Arti, nel 1908 si stabilisce a Milano e qui incontra Previati che lo mette in rapporto con l'arte simbolista. Sarà dall'approfondimento culturale di fonti letterarie, filosofiche, scientifiche, da Nietzsche a Bergson, nonché dalla matrice simbolista che Boccioni svilupperà la sua teoria del futurismo. Nel 1910 entra in contatto con Marinetti e firma il *Manifesto dei pittori futuristi* e il *Manifesto tecnico della pittura futurista*. Tra le opere di questo periodo sono da segnalare *La città che sale* (1910), che indica il punto di partenza delle nuove ricerche sulla compenetrazione simultanea tra spazio e oggetto, *Visioni simultanee* (1911) e i due cicli degli *Stati d'animo: Gli addii, Quelli che vanno, Quelli che restano* (1911). Nel 1912 scrive il *Manifesto tecnico della scultura futurista* e nel 1914 pubblica la raccolta di scritti teorici *Pittura, scultura futuriste*. Tutta la poetica di Boccioni è incentrata sulla necessità di esprimere attraverso la pittura e la scultura la civiltà moderna come "frutto del nostro tempo industriale", come dichiarava il *Manifesto tecnico della pittura futurista*, in cui si puntualizzava il carattere dinamico dell'arte inserita nella realtà contemporanea. Molto dello spirito dei manifesti della pittura futurista sarà ispirato dalle teorie sul dinamismo plastico di Boccioni che si connota come dinamismo simultaneo di sensazioni e stati d'animo contenuti nella memoria. La simultaneità come "sintesi di quello che si ricorda e di quello che si vede", poggia sul concetto, derivato da una diretta lettura e interpretazione della filosofia di Bergson, della "riproduzione successiva del moto" per cui anche un corpo fermo si muove, non meno di uno che si sposta, in quanto parte del dinamismo universale. Alla simultaneità come insieme di ricordo e visione viene associata la "simultaneità d'ambiente", cioè la scomposizione degli oggetti e la fusione delle loro singole parti con lo spazio circostante attraverso "linee di forza". Sono linee rette o curve, intese come forze dinamiche che "esprimono un'agitazione caotica di sentimenti" e coinvolgono lo spettatore, lo pongono al centro del quadro per renderlo partecipe della vita quotidiana e sociale del tempo. Nella scultura Boccioni troverà la sintesi più diretta delle sue teorie: in *Forme uniche nella continuità dello spazio* (1913) è evidente come corpo e spazio costituiscono una sola struttura dove i due elementi, volgendosi in opposte direzioni, ma con la medesima intensità, costruiscono il movimento. Sia il corpo in corsa che l'aria circostante sono in moto e creano fra loro un attrito in cui il corpo umano si deforma. Come scrive Boccioni questa scultura "è la manifestazione dinamica della forma, la rappresentazione dei moti della materia nella traiettoria che ci viene dettata dalla linea di costruzione dell'oggetto e della sua azione". L'attività artistica e teorica di Boccioni si conclude il 16 agosto del 1916 quando, arruolatosi volontario in guerra insieme ad altri futuristi, muore durante un'esercitazione per una caduta da cavallo. (A.P.)

Gli addii – Stati d'animo I, 1911
Olio su tela/Oil on canvas
70x96 cm
Civico Museo d'Arte Contemporanea,
Milano

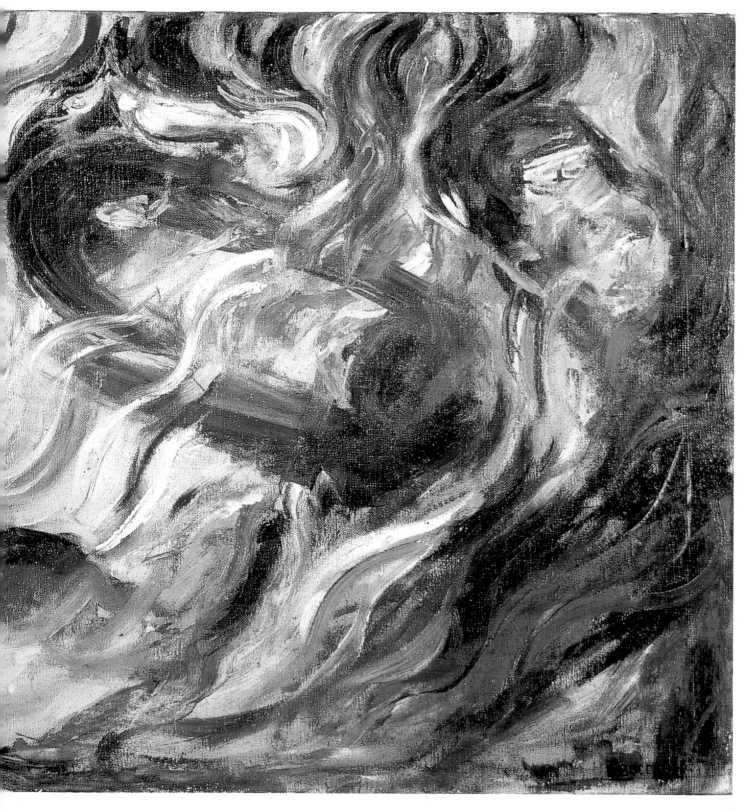

Quelli che vanno – Stati d'animo I, 1911
Olio su tela/Oil on canvas
71x95,5 cm
Civico Museo d'Arte Contemporanea,
Milano

Born in Reggio Calabria in 1882. In 1901 he leaves his family and moves to Rome where he works as a poster designer. He meets Gino Severini and they are both frequent visitors to Giacomo Balla's studio. After stays in Paris, Russia and Venice where he enrols at the Accademia di Belle Arti, he settles in Milan in 1908, and meets Previati who introduces him to Symbolist art. It is from a study of literary, philosophical and scientific sources, from Nietzsche to Bergson, as well as the Symbolist background that Boccioni develops his theory of Futurism. In 1910 he meets Marinetti and signs the *Manifesto dei pittori futuristi* and the *Manifesto tecnico della pittura futurista*. Of his work of this period it is worth noting *La città che sale* (1910), which marks the point of departure for renewed research into the simultaneous deep penetration of space and object. *Visioni simultanee* (1911) and the two cycles of *Stati d'animo: Gli addi, Quelli che vanno, Quelli che restano* (1911). In 1912, he writes the *Manifesto tecnico della scultura futurista* and in 1914 he publishes his collection of theoretical writings *Pittura, scultura futurista*. The entire poetics of Boccioni is focussed on the necessity of expressing modern civilisation through painting and sculpture as "fruit of our industrial times", as he declared in the *Manifesto tecnico della scultura futurista*, in which he emphasised the dynamic character of art within contemporary reality. Much of the spirit of Futurist painting manifestos is inspired by Boccioni's theories of plastic dynamism which he defines as the simultaneous dynamism of sensations and states of mind contained in the memory. Simultaneity as "synthesis of what you remember and what you see", leans on the concept, derived from a direct reading and interpretation of Bergson's philosophy, of the "successive reproduction of movement" due to which even a static body moves, no less than one which changes position, as it is part of universal dynamism. To simultaneity as union of memory and vision he associates "simultaneity of atmosphere", that is the decomposition of objects and the fusion of their single parts with the surrounding space through "lines of force". These are straight or curved lines, understood as dynamic forces which "express a chaotic agitation of sentiments" and involve the spectator, placing him at the centre of the painting to allow him to participate in the everyday and social life of the time. In sculpture Boccioni finds the purest synthesis of his theories: in *Forme uniche nella continuità dello spazio* (1913), it is evident how body and space make up a single structure where the two elements, moving in opposite directions but with equal intensity, make up movement. Both the running body and the surrounding air are in movement and between them create friction which deforms the human body. As Boccioni writes, this sculpture is "the dynamic manifestation of form, the representation of the motions of material in the trajectory which is dictated to us by the line of the construction of the object and its action". Boccioni's artistic and theoretical activity ends on the 16th of August 1916, when, having enlisted as a volunteer soldier together with other Futurists, he dies after falling from a horse during military manoeuvres. (A.P.).

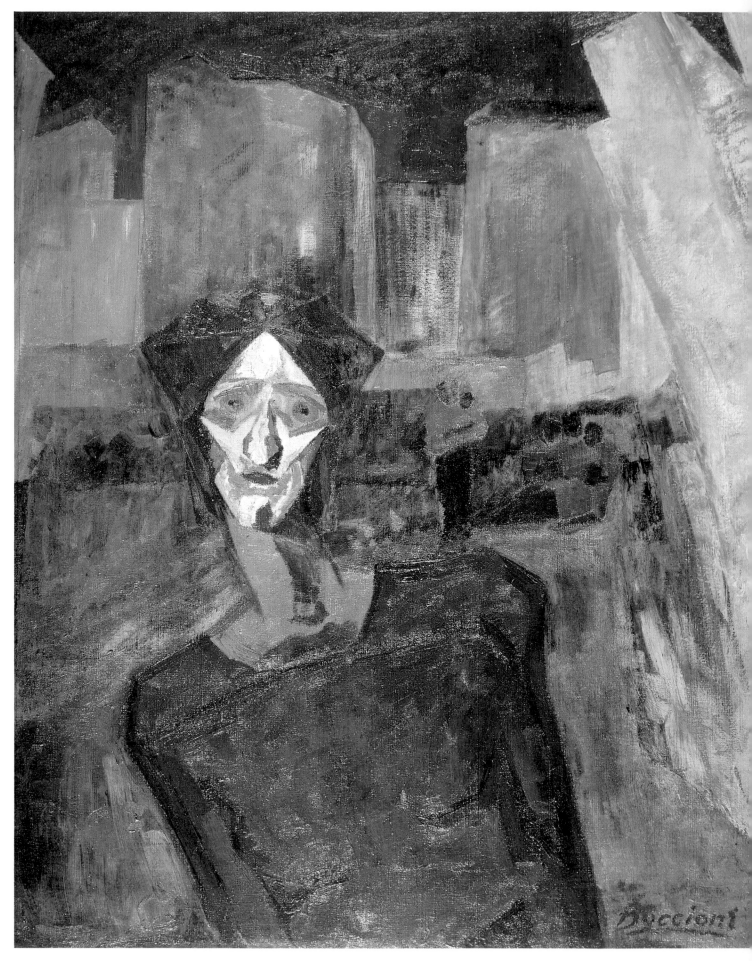

Notturno in periferia, 1911
Olio su tela/Oil on canvas
100x120 cm
Galleria Civica d'Arte Moderna e
Contemporanea, Torino

L'opera ha suscitato molti dubbi da parte della critica sia per ciò che riguarda la datazione, dapprima attribuita al 1907, sia per il titolo, identificato precedentemente da Valsecchi, nel 1950, con il dipinto Periferia. Essa appartiene ad un particolare periodo di studio in cui Boccioni inizia a sperimentare soluzioni formali che richiamano echi simbolisti ed espressionisti, con qualche accenno anche cubista. L'artista ritrae una inquietante figura femminile, rappresentata all'interno di una spettrale e desolante architettura, popolata da un gruppo insignificante ed ignoto di persone. Si tratta della fase precedente la stesura del trittico degli Stati d'Animo, in cui l'artista accenna all'utilizzo di un linguaggio strettamente analitico, caratterizzato da colori freddi, intensi e dal tono violento. Il dipinto compare per la prima volta in un'esposizione, presumibilmente a Milano, datata 1939, come risulta da un'etichetta apposta sul retro dell'opera stessa (C.C.).

This work raised many doubts in the minds of critics both concerning the date, first attributed to 1907, and concerning the title, previously identified by Valsecchi in 1950 with the painting Periferia.
It belongs to a particular period of study in which Boccioni begins to experiment with a formal style which brings forth Symbolist and Expressionist echoes with a passing nod to Cubist art. The artist portrays a disturbing female figure, surrounded by spectral and desolate architecture, populated by an insignificant and anonymous group of people. It belongs to the phase which precedes the triptych Stati d'Animo, in which the artist hints at the use of a strictly analytical language, characterised by cold, intense colours with a violet hue. The painting appears for the first time in an exhibition, presumably in Milan, dated 1939, as we know from a label on the back of the work itself. (C.C)

Quelli che restano – Stati d'animo I, 1911
Olio su tela/Oil on canvas
71x96 cm
Civico Museo d'Arte Contemporanea,
Milano

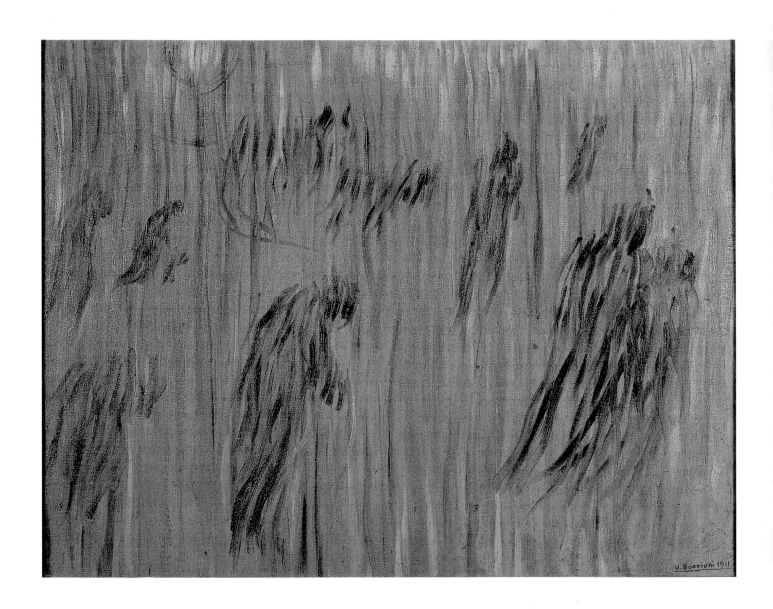

Nudo Simultaneo, 1915
Olio su tela/Oil on canvas
52x82 cm
Courtesy Farsetti Arte, Prato

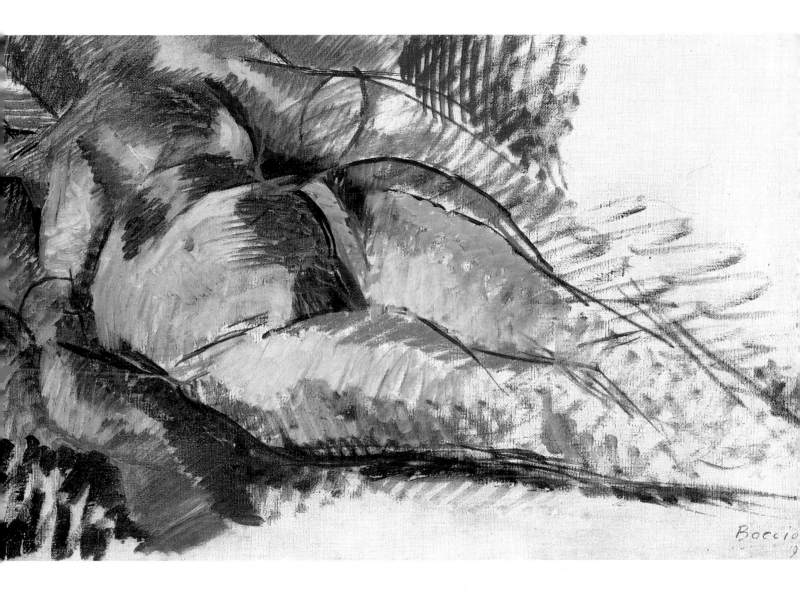

CHRISTIAN BOLTANSKI

Monument Odessa, 1989
Fotografie in bianco e nero, scatole metalliche, lampadine/Black and white photographs, tins, bulbs
Installazione di dimensioni variabili/Variable dimensions installation
Courtesy Galerie Yvon Lambert, Paris

Nasce a Parigi nel 1944 dove attualmente vive. Gli inizi della sua attività artistica mostrano un'attenzione alla pittura e al tema della storia, con riferimenti al dramma dell'olocausto. Dal 1969 Boltanski introduce l'elemento della "scatola", simbolicamente contenitore della memoria, del ricordo, del passato, al di là della quotidianità oggettuale cui è deputato, che prende forma monumentale nell'installazione *Fabrication et présentation de 200 boîtes de biscuits, dont chacune contient un moment de ma vie,* dove ritorna imponente il motivo storico-biografico. Sempre dal 1969 prende forma l'idea della mail art, dove l'arte diviene "lavoro postale", fatto per corrispondenza. Il concetto di "documentazione inventariale" legato alla vita dell'uomo diviene costante di molti altri lavori come nei recenti che vedono protagonista la raccolta di oggetti perduti dai passeggeri del Grand Central Terminal di New York o quelli appartenenti agli operai di una fabbrica di Halifax. Legato all'idea di appropriarsi di una dimensione personale e della realtà ad esso collegata, è il progetto *Saynètes Comiques* del 1974, dove l'artista immagina di essere il comico Karl Valentin e recita in due spettacoli a Düsseldorf e a La Rochelle. Nel 1975 partecipa alla Biennale di Venezia con l'opera *Le voyage de noces.* Nel 1988 collabora con il Centro de Arte Reina Sofia di Madrid con un'opera che raccoglie immagini di persone assassinate tratte dalla rivista di cronaca nera "El Caso". Nel 1993 il pubblico diviene protagonista di *Dispersion,* distruggendo una grande raccolta di vestiti usati, dove traspare il legame con il passato, la vita trascorsa, la morte, la riflessione sulla transizione dell'uomo dallo stato di soggetto a quello di oggetto. Nel 1994 si avvicina alla fotografia: nella mostra alla Kunsthalle di Klagenfurt *Do it* presenta immagini di alunni di una scuola dell'omonima cittadina austriaca. Boltanski è affascinato anche dalle costruzioni architettoniche abbandonate, simbolo un tempo di una realtà vivente ed ora documento storico dell'attività umana: nel 1996 in una fabbrica tessile in disuso di Tilburg allestisce un'opera di centinaia di scatole in latta su cui si aprono piccoli spazi funebri. Nella personale del 1997 l'artista presenta a Villa delle Rose, a Bologna, pavimenti coperti di fiori, scansie con vestiti usati, grandi contenitori in legno simili a bare coperte da drappi, opere che richiamano nuovamente l'idea della memoria. (C.C.)

Born in 1944 in Paris where he currently lives. The beginnings of his artistic activity show an attention to historical painting and themes, with references to the tragedy of the Holocaust. In 1969 Boltanski introduces the "box" element, symbolic container of memory, memories and the past, besides its routine practical use, which takes monumental shape in the installation entitled *Fabrication et présentation de 200 boîtes de biscuits, dont chacune contient un moment de ma vie*, where the historical-biographical motif becomes once more imposing. From 1969 the idea of mail art takes shape, where art becomes "postal work", done by correspondence. The concept of "inventoried documentation", linked to a person's life becomes a constant theme in many other works like the recent ones which have as their principal theme the collection of passengers' lost property at the Grand Central Terminal of New York or objects belonging to factory workers in Halifax. The 1974 project *Saynètes Comiques* stems from the idea of appropriating an individual's space and reality. The artist imagines he is the comedian Karl Valentin and acts in two shows in Dusseldorf and La Rochelle. In 1975 he takes part in the Venice Biennale with the work *Le voyage de noces.* In 1988 he collaborates with the Centro de Arte Reina Sofia in Madrid with a collection of pictures of murdered people from the scandal sheet "El Caso". In 1993 the audience participates in *Dispersion,* destroying a large pile of second hand clothes, where the link with the past, a life lived, death and a meditation on the transition of man from subject to object is evident. In 1994 he approaches photography: the exhibition at the Kunsthalle in Klagenfurt *Do it* is a collection of pictures of school pupils from the same Austrian town. Boltanski is also fascinated by abandoned architectonic constructions, once a symbol of a living reality and now a historical document of human activity: in 1996, in a disused textile factory in Tilburg, he sets up hundreds of tin boxes which open into small funereal spaces. In his solo exhibition at the Villa delle Rose in Bologna in 1997, the artist presents floors carpeted with flowers, shelves of second hand clothes, large wooden containers similar to coffins covered in drapes, works which recall once again the idea of memory. (C.C.)

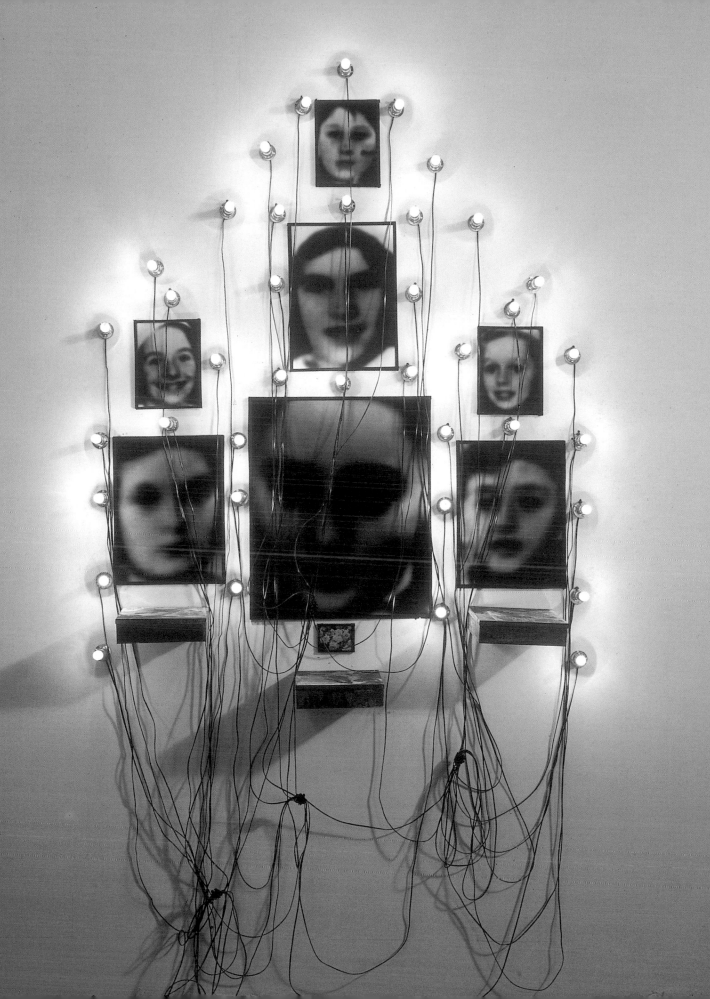

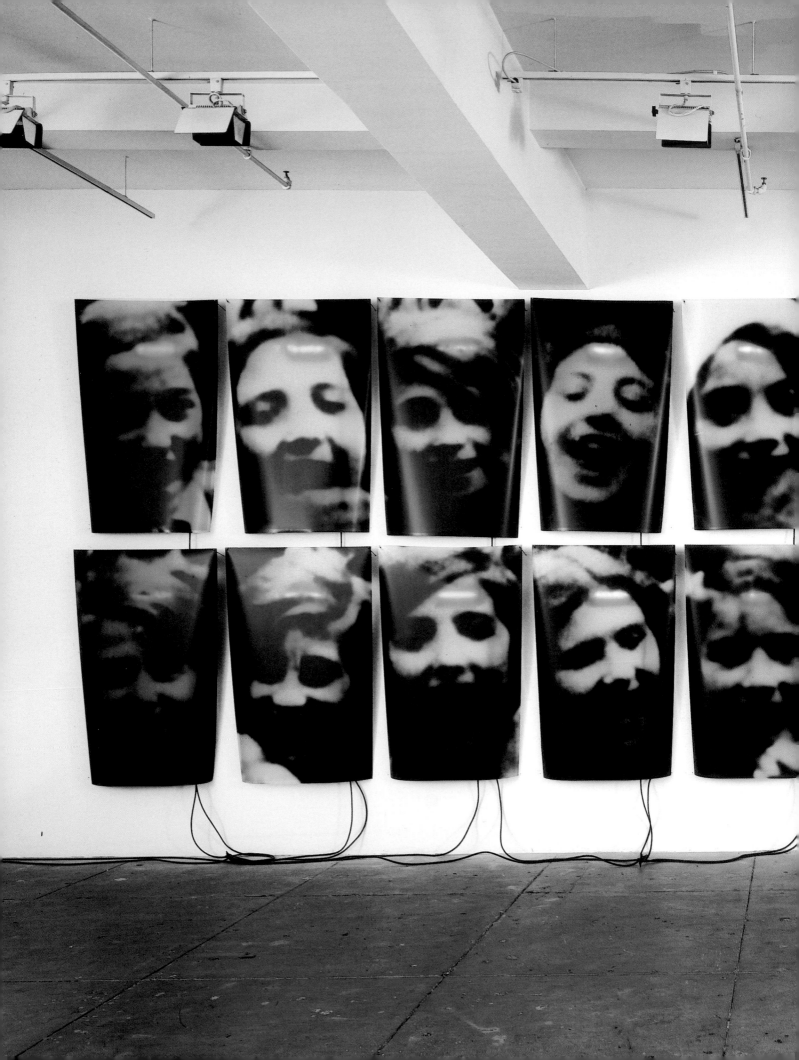

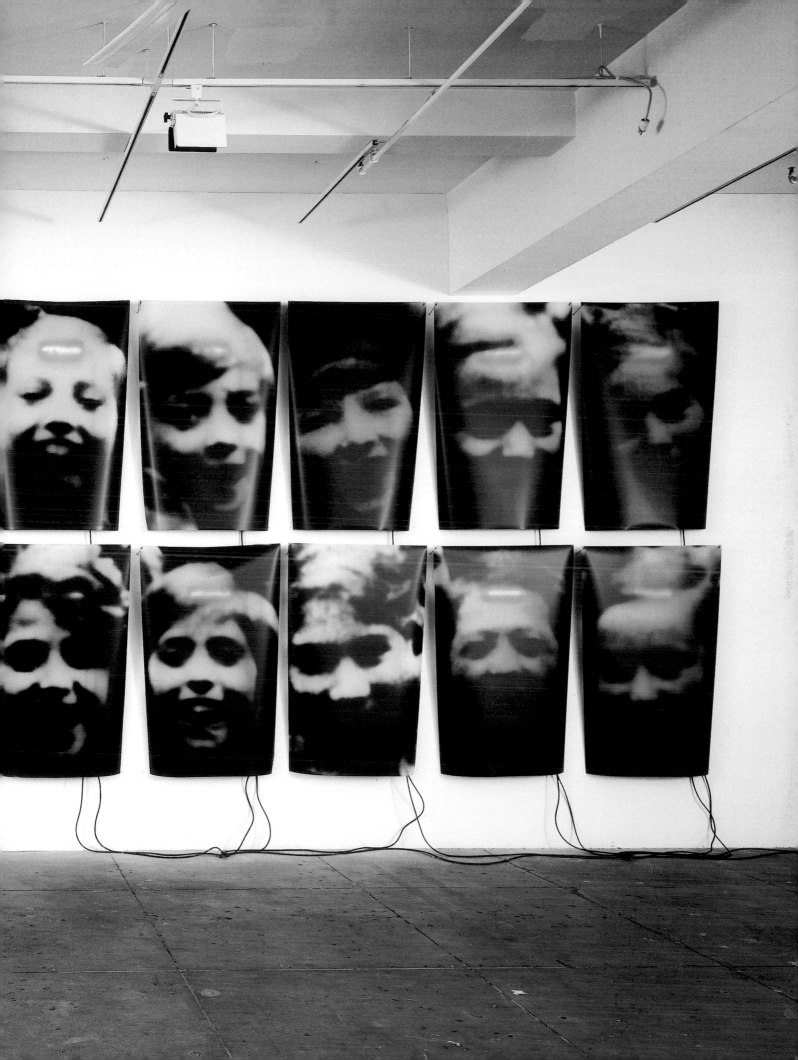

p.102/103
*Jewish School of Grosse
Hamburgerstrasse in Berlin in 1939,* 1994
Fotografie in bianco e nero, lampade
fluorescenti, ventilatore/Black and white
photographs, fluorescent lamps
Installazione di dimensioni
variabili/Variable dimensions installation
Courtesy Galerie Yvon Lambert, Paris

The work people of Halifax, 1995
Indumenti usati/Second-hand clothes
Installazione di dimensioni
variabili/Variable dimensions installation
Courtesy Galerie Yvon Lambert, Paris

Les Regards, 1996
Fotografie in bianco e nero su pergamena,
ventilatore/Black and white photographs
on parchment, fan
Installazione di dimensioni
variabili/Variable dimensions installation
Galleria d'Arte Moderna, Bologna

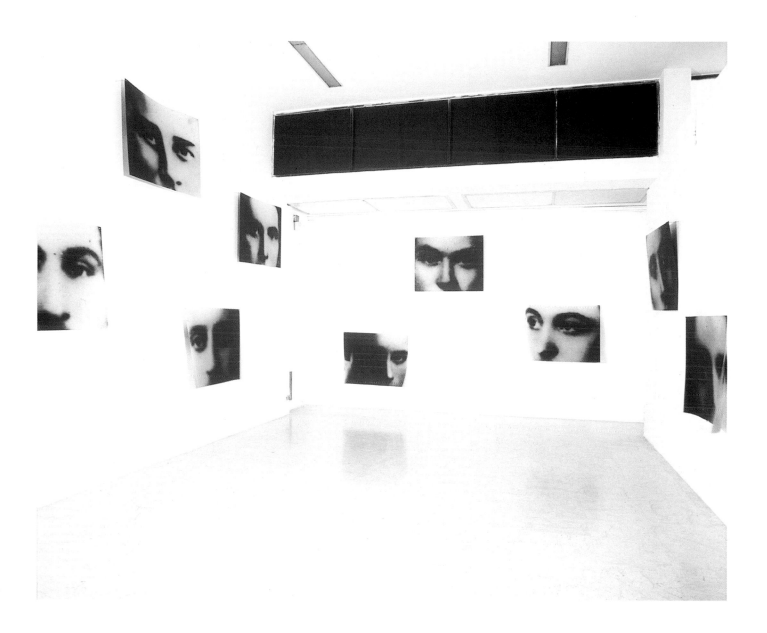

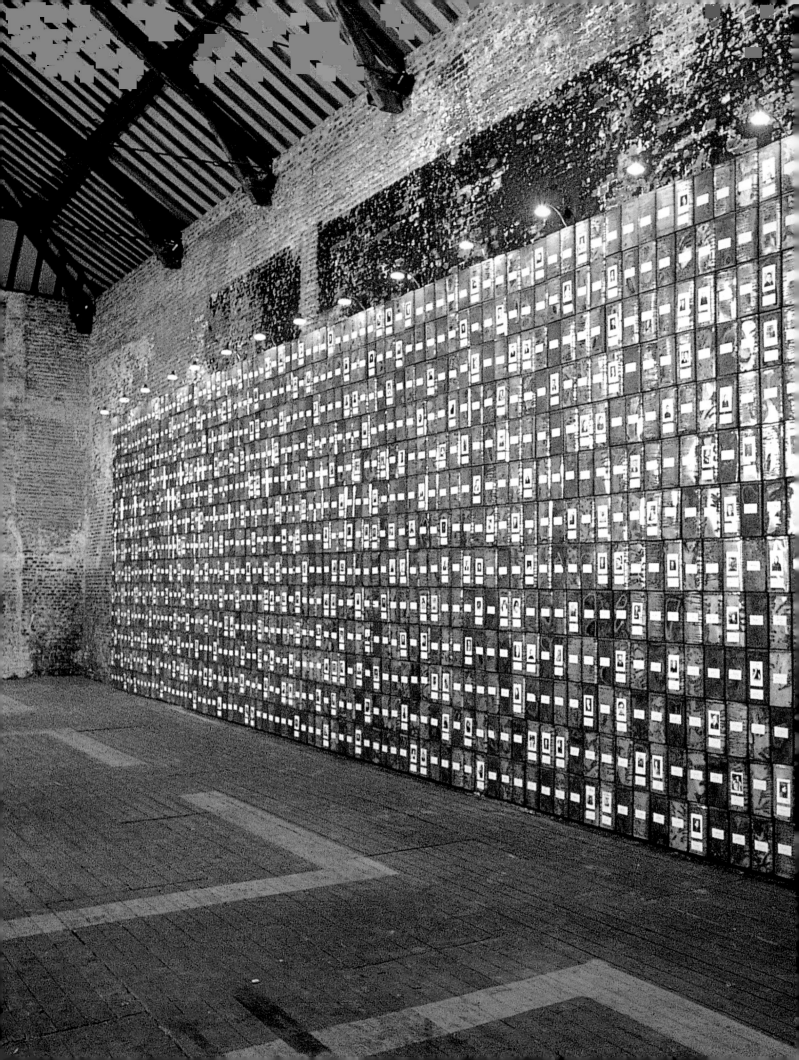

Les Registres du Grand Hornu, 1997
Fotografie in bianco e nero, scatole
metalliche, lampadine/Black and white
photographs, tins, bulbs
Installazione di dimensioni
variabili/Variable dimensions installation,
Mons, Belgique
Courtesy Galerie Yvon Lambert, Paris

Dal 1969 Boltanski introduce nel suo
immaginario artistico l'elemento della
"scatola" di metallo, che diviene
simbolicamente contenitore della
memoria, del ricordo, del passato, al di là
della quotidianità oggettuale cui è
deputato; la scatola è utilizzata dall'artista
anche come semplice involucro delle sue
pubblicazioni, dei suoi cataloghi e dei suoi
libri. La scatola diviene raccoglitore di
"reliquie" appartenenti ad un soggetto per
cui il ricordo impone la dimensione
soggettiva, al di là dell'immediata realtà
narrativa, per immergersi nelle solitarie
riflessioni del pensiero individuale.
"Inventariare" diviene esigenza primaria
dell'uomo per ricordare l'esistenza di
qualcuno che non è più presente o
riportare alla mente situazioni piacevoli o
spiacevoli che si sono vissute. L'artista
stesso afferma: "la grande storia è nei
libri, ma la piccola storia è molto fragile.
All'inizio del mio lavoro, il primo tentativo
che ho fatto è stato quello di custodire la
mia vita dentro scatole di biscotti, di
preservare tutto dentro l'equivalente di un
forziere". Le scatole sono sempre
accompagnate da una serie di immagini
nell'accezione storico-documentativa che
connota l'intero percorso artistico di
Boltanski. Si tratta di una riflessione
sull'identità e sull'unicità umana.
L'immagine fotografica, rigorosamente in
bianco e nero, è un rimando ad un
presente attivo, in un coinvolgimento
diretto, in un abbandono emozionale,
quasi un ripensamento del proprio stato
esistenziale. (C.C.)

In 1969 Boltanski begins to introduce the
metal "box" element into his artistic work.
This becomes the symbolic container of
memory, memories and the past, besides
its everyday practical function. The box is
also used by the artist as a simple
packaging for his publications, catalogues
and books. The box becomes a storage
method for "relics" belonging to a subject
for whom memories impose a subjective
dimension, besides their immediate
narrative reality, in order to implant
themselves in the solitary reflections of
individual thought. "Making inventories"
is essential to remembering the existence
of someone who is no longer there or to
calling to mind pleasant or unpleasant
situations which have been experienced.
The artist himself affirms: "History is to be
found in books but small histories are very
fragile. At the beginning the first thing I
tried to do was to guard my life in biscuit
tins, to keep everything inside the
equivalent of a strongbox". The boxes
have always been accompanied by a
series of images of historical-documentary
significance which connote Boltanski's
entire artistic career. These are meditations
on human identity and uniqueness. The
photographic image, rigorously black and
white, is a rally to the active present, to
direct involvement, to emotional abandon,
almost a change of mind about one's own
existential state. (C.C.)

Nasce a Grottaglie nel 1972, studia all'Università di Bologna presso il DAMS. A Milano, insieme ad altri studenti, realizza la prima importante mostra allo Spazio Via Farini dal titolo *We are moving*. Nel frattempo decide di abitare insieme agli altri dieci giovani artisti negli ex-locali commerciali di Via Fiuggi dove, per due anni, pur lavorando separatamente, sviluppano progetti e discutono d'arte, organizzano incontri con personaggi del mondo dell'arte, senza, tuttavia, avere alcuno scopo programmatico. Nel 1995 partecipa alla collettiva alla Galleria Massimo De Carlo ed ancora allo Spazio Via Farini, al Museo Nazionale di Seoul, a Perugia e al Trevi Flash Art Museum. La prima personale è del 1997 (con Martino Coppes) da Alberto Peola a Torino; quindi partecipa a diverse collettive a Bologna, Ginevra, Milano. Dal 1999, poi, la sua presenza alle varie esposizioni in Italia e all'estero aumenta notevolmente (la più recente *Atmosfere Metropolitane* all'Open Space, Milano, curata da Roberto Pinto). Attraverso l'uso delle più contemporanee tecnologie Sarah Ciracì opera una rielaborazione di immagini prese da riviste, libri e cataloghi, giungendo ad una purificazione del luogo fisico fotografato cui sottrae gli elementi reali, azzerando ogni punto di riferimento sia visivo che sonoro per crearne di nuovi. Attraverso la creazione di ambienti con pavimenti interamente ricoperti da elementi artificiali e, a parete, immagini a 360 gradi che mostrano paesaggi lunari (presentate anche nel 1999 allo Spazio Aperto della Galleria d'Arte Moderna di Bologna), l'artista cerca di tranquillizzare le sensorialità troppo provate dalle incessanti stimolazioni della società contemporanea. (A.M.)

Born in Grottaglie in 1972, she attends DAMS at the University of Bologna. As soon as she arrives in Milan she and other students put on a successful exhibition in Via Farini with the title *We are Moving*. Meanwhile she decides to move in with ten other young artists and they inhabit buildings which once housed offices and shops in Via Fiuggi. For two years, although working separately, they work on projects, discuss art and organise meetings with celebrities from the art world, without any particular project in mind. In 1995 she takes part in the group exhibition at the Massimo de Carlo Gallery and again at Spazio Via Farini, the National Museum of Seoul, Perugia and Trevi Flash Art Museum. Her first solo exhibition takes place in 1997 (with Martino Coppes) at the Alberto Peola in Turin; she then takes part in various group exhibitions in Bologna, Geneva, Milan. Since 1999 the number of her attendances at various shows in Italy and abroad has significantly increased (the most recent *Atmosfere Metropolitane* at the Open Space, Milan, directed by Roberto Pinto. Using the most current technologies Sarah Ciracì reworks pictures culled from magazines, books and catalogues, achieving a purification of the physical place captured on film from which she removes real elements, zeroing every point of reference, be it visual or audio, in order to create new ones. By creating spaces with floors entirely carpeted with artificial elements and putting 360° images showing lunar landscapes on the walls (also exhibited in 1999 at the Spazio Aperto della Galleria d'Arte Moderna of Bologna), the artist attempts to soothe the senses which have been worn out by the incessant stimuli of contemporary society. (A.M.)

Immersione osmotica, 1999
Diapositive proiettate su gommapiuma/Transparencies projected on foam rubber
4x4x2 m
Studio Barbieri, Venezia

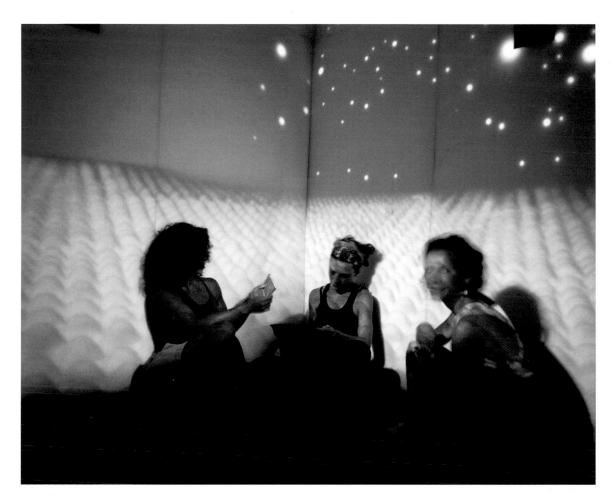

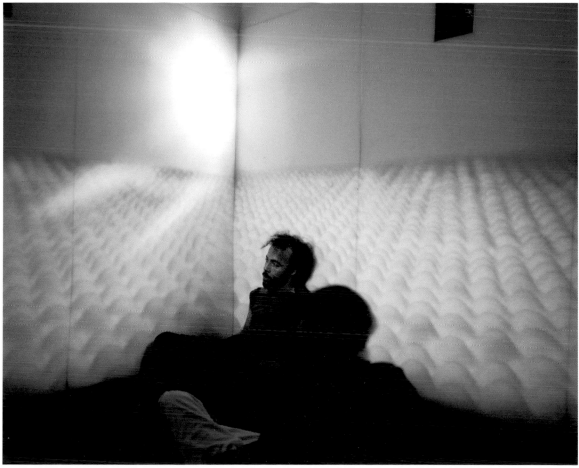

Trebbiatori celesti, 1999
Animazione 3D – durata 2 min./3D
animation – duration 2 min.
Realizzato con/Realized with Maox
Occoffer
Galleria Emi Fontana, Milano

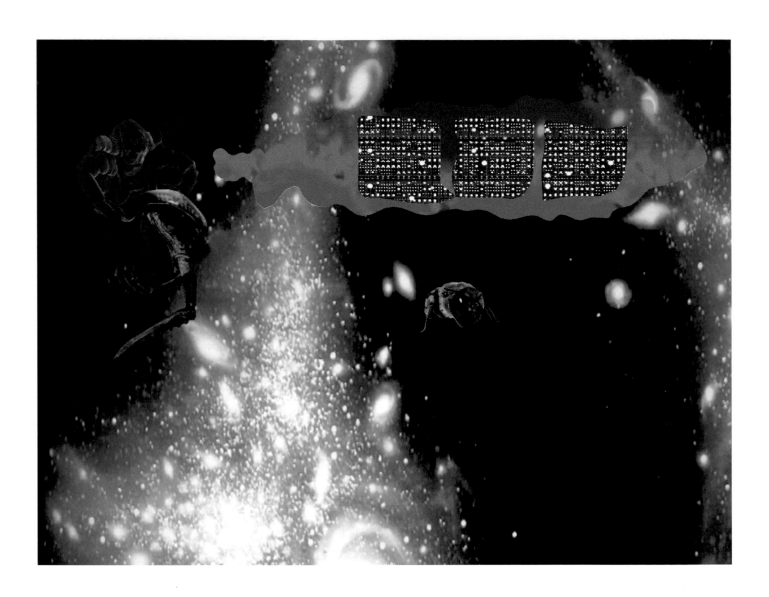

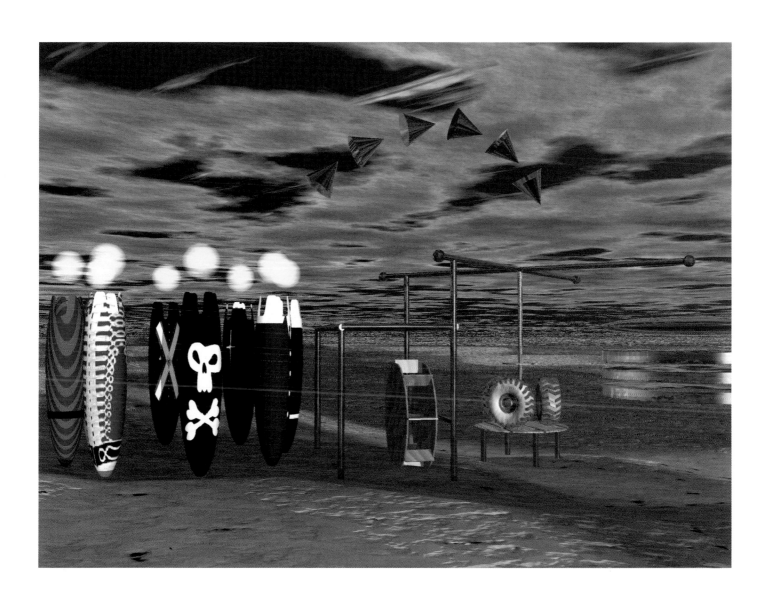

Tra poco tutto finirà, 1998
Proiezioni di diapositive su muro/
Transparencies projected on the wall
Dimensioni variabili/Variable dimensions
Spazio Aperto, Galleria d'Arte Moderna,
Bologna

*In questa occasione l'artista crea un
ambiente con quattro grandi tele dipinte a
colori fluorescenti che, alla luce
normalmente bianca, risultano bianche
anch'esse, ma, se illuminate dalla luce
"nera" di Wood, appaiono uno alla volta i
fotogrammi tratti dalle sequenze del
filmato originale girato sull'atollo l'estate
in cui fu fatta esplodere la prima bomba
atomica. Così si rivela la sequenza
esplosiva, dall'inizio fino alla formazione
del fungo, in uno spazio astratto, più
mentale che fisico come sospeso in un
vuoto temporale, che inizialmente può
placare mentre solleva disagio e
inquietudine. Sono sentimenti
contraddittori che, del resto, si ritrovano
anche davanti ad altre opere degli anni
passati, opere spesso realizzate prendendo
le immagini "già fatte" da cataloghi e
riviste, privandole della presenza umana
eppure riuscendo ad offrire una riflessione
sulla totale artificialità del mondo, e
dunque della "natura", quale è oggi, per
nostra opera. (D.A.)*

*On this occasion the artist creates an
environment using four large canvases
painted in fluorescent colours which are
blank in normally white light but, when
illuminated by Wood's "black" light,
appear one by one to be frames lifted from
the sequence of original film shot on the
atoll the summer the first atomic bomb
was exploded. Thus the sequence of the
explosion is seen, from the start right up
to the formation of the mushroom cloud,
in an abstract space which is more mental
than physical as if it were suspended in a
temporal void, initially soothing but then
causing alarm and anxiety. These
contradictory sentiments are familiar from
looking at other past works often produced
by cutting ready-made images from
catalogues and magazines, removing the
human element yet still managing to offer
a reflection on the total artificiality of the
world and therefore of "nature", as it is
today due to us. (D.A.)*

112

Trebbiatori celesti, 1999
2 diapositive in dissolvenza/2 fading slides
Galleria Emi Fontana, Milano

Questione di tempo, 1996
Legno e trivelle di metallo/Wood and
screw auger
Dimensioni variabili/Variable dimensions
Galleria d'Arte Moderna, Torino

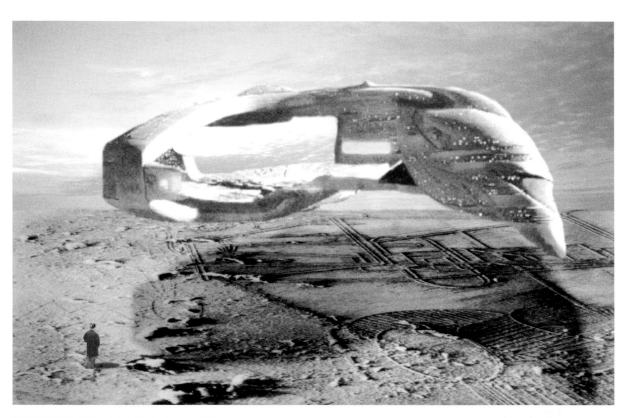

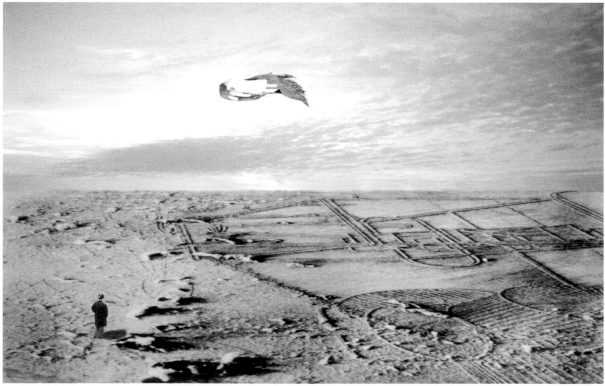

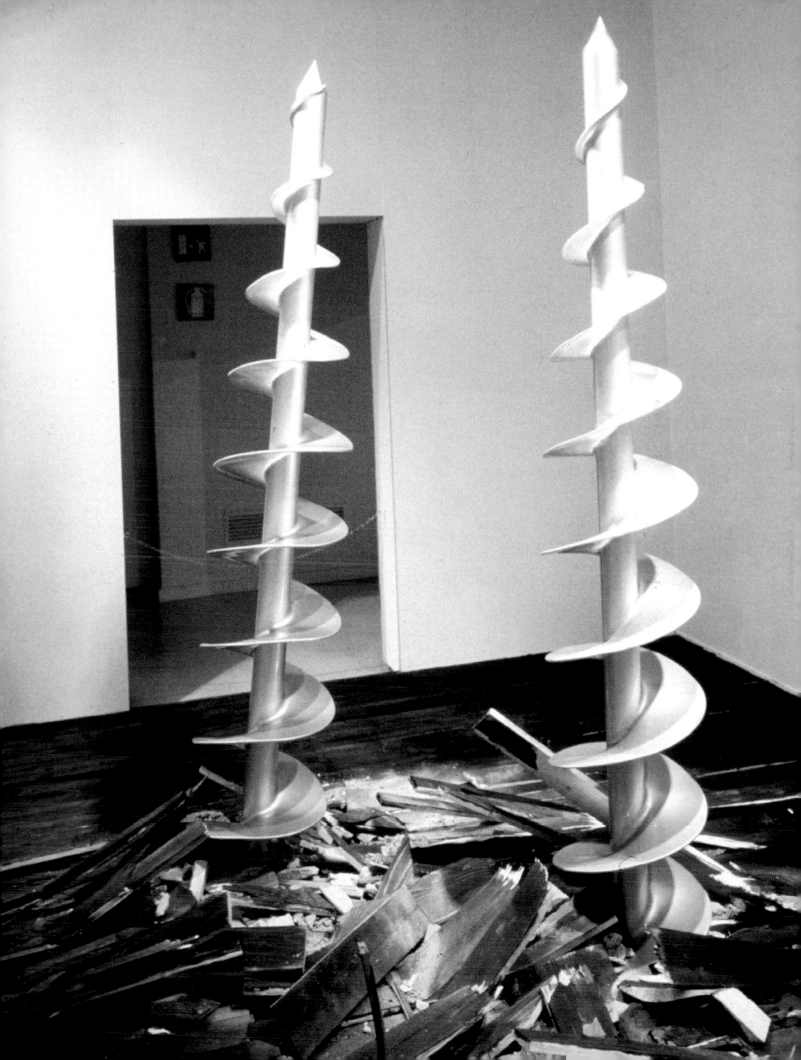

Tony CRAGG

Nasce a Liverpool nel 1949. Negli anni 1966-68 lavora come tecnico di laboratorio presso la Natural Rubber Producers Research Association e nel frattempo matura un interesse per le arti che lo porta a frequentare il Gloucester College of Art e ad approfondire gli studi diplomandosi al Royal College of Art a Londra. Nei suoi primi lavori, all'inizio degli anni Settanta, si fa fotografare accanto al disegno della sua figura tracciata sulla spiaggia. Il suo utilizzo della fotografia risulta essere emblematico del lavoro, che si rivolge ad un tentativo di rappresentazione visiva delle materie lavorando sul rapporto tra corpo e immagine. La ricerca che compie è tra i materiali di rifiuto della società, tra elementi naturali come rocce o alberi oppure gli ibridi magmatici prodotti dalle industrie, trovando linfa per il proprio lavoro, negli anni tra il 1971 al 1973, nella dialettica tra materia organica e inorganica, tra "alto" e "basso" sempre giocando sul filo dell'autoritratto. Nel 1978 si trasferisce a Wuppertal, in Germania, nella zona industriale della Ruhr ed inizia ad utilizzare nei suoi lavori gli scarti come risultato di un processo di disgregazione della forma, frammenti di spazzolini da denti, di tubi, di piatti ordinati per colore che si trasformano in sculture. Attraverso la raccolta di residui di plastica crea figure ed immagini come l'aeroplano *Flugzueg* (1979) oppure *Redskin* (1979) che si trasformano in elementi cromatici per sculture a muro. Dall'inizio degli anni Ottanta comincia a lavorare con una gamma più vasta di materiali concentrando talvolta la sua attenzione su un oggetto soltanto, come ad esempio in *Green, Yellow, Red, Orange and Blue Bottles* (1982), dove la bottiglia diviene spunto per l'immaginazione, essendo un recipiente di fluidi allo stesso tempo dotato di una forza artistica nella sua capacità di contenere ed evocare sostanze segrete. Contenitore di una immaginaria ricchezza, la bottiglia dona vita a una molteplicità di figure composte da frammenti di acciaio, legno, ferro oppure vetro, granito o gesso e polistirolo, che si concretizzano in lavori come *Eroded landscape* (1987). Partecipa alla Biennale di Venezia nel 1988, dove gli viene riconosciuta una menzione speciale ed in quello stesso anno vince il Turner Prize, premi che sanciscono l'importanza internazionale del suo lavoro. Dopo le opere basate sull'assemblaggio di scarti e frammenti il lavoro di Cragg si rivolge all'idea di compattezza portata dall'utilizzo di un unico materiale che viene lavorato per costituire nuove forme, a questo scopo inizia a fondere vetro, bronzo, acciaio ed alluminio. Negli anni Novanta la sua attenzione si concentra sulla creazione di sculture dalle forme umane, come ad esempio *The Complete Omnivore* (1993), una serie di denti realizzata in gesso e montata a richiamare la loro disposizione nella mandibola. Il suo interesse è sempre stato rivolto al significato dell'oggetto, sia di materia organica sia realizzato dall'uomo: scopo del suo lavoro sembra essere quello di indagare i rapporti tra le leggi che governano la natura e quelle stabilite dagli uomini. La Galleria Civica di Arte Contemporanea di Trento allestisce una sua personale nel 1994; nel 1996 espone al Centre Georges Pompidou di Parigi, mentre la Lenbachaus di Monaco propone i suoi lavori nella personale *Anthony Cragg* del 1998. Si dedica alla realizzazione di sculture di grandi dimensioni, che vedono l'utilizzo del legno e del metallo, come ad esempio in *Congregation* (1999). Nel febbraio 2000 la Tate Gallery di Liverpool presenta una selezione di opere degli ultimi anni in *A New Thing Breathing. Recent works by Tony Cragg*. (M.M.)

Spectrum, 1985
Plastica/Plastic
Courtesy Galerie Buchmann, Köln-Lugano

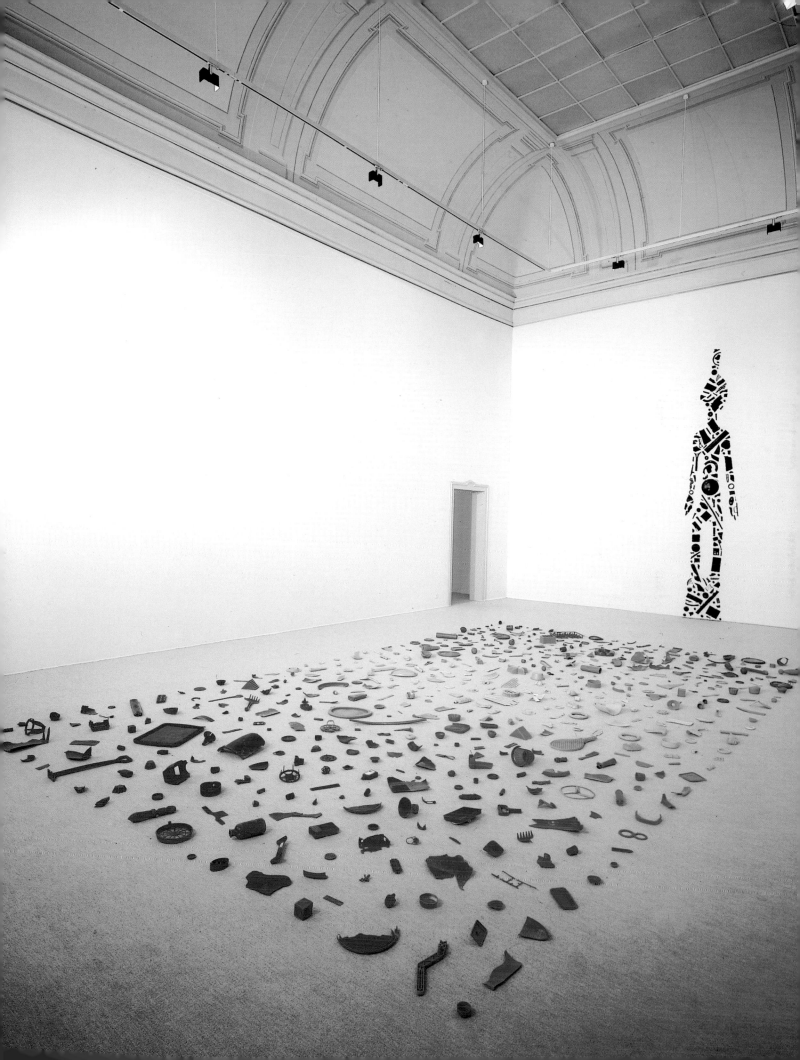

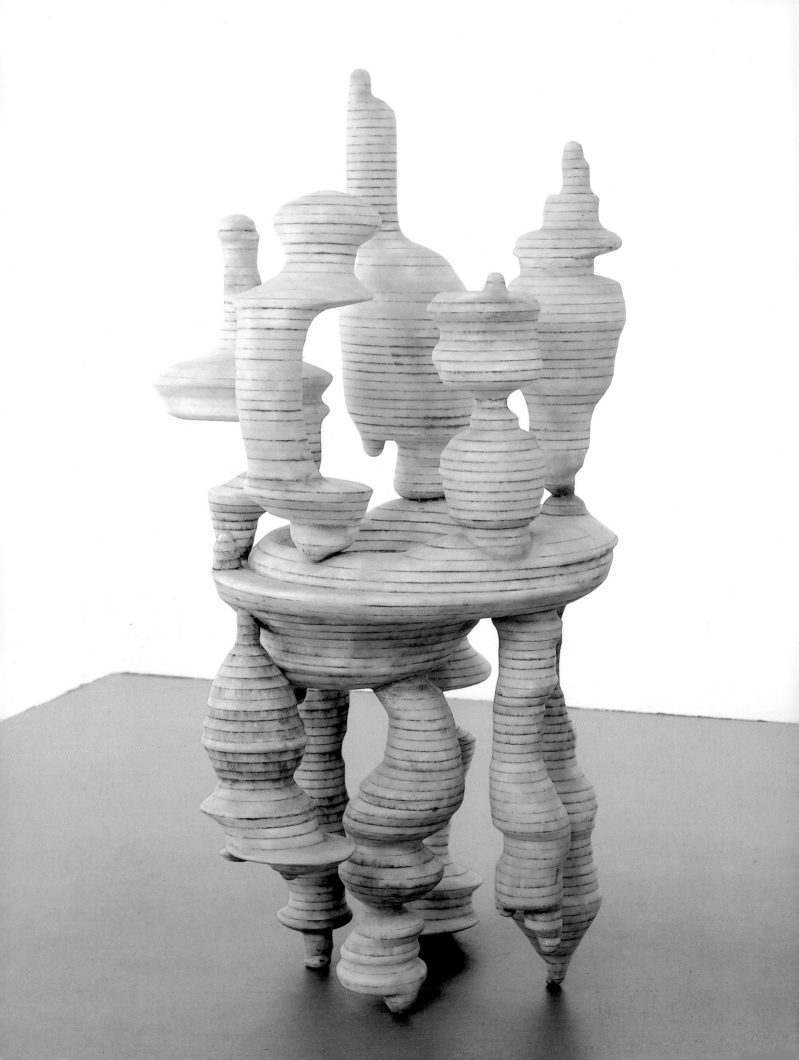

Flotsam, 1996
Fibra di vetro/Glass fibre
202xØ110 cm
Courtesy Buchmann Galerie, Köln-Lugano

Born in Liverpool in 1949. In the years 1966-68 he works as a laboratory technician at the National Rubber Producers Research Association and in the meantime matures an interest in art which leads him to attend the Gloucester College of Art and to continue his studies eventually graduating from the London Royal College of Art. In his first works at the beginning of the seventies he has himself photographed next to a drawing of his silhouette traced on a beach. His use of photography becomes emblematic of his work which becomes an attempt at visual representation of matter working on the relationship between body and image. He researches the rubbish left by society, natural elements like rocks or trees or the chaotic hybrids produced by industries, finding lymph for his work in the years between 1971 and 1973 in the dialectic between organic and inorganic matter, between "high" and "low", continuing to play with the idea of self-portrait. In 1978 he moves to Wuppertal in Germany to the industrial area of the Ruhr and begins to use waste in his work as the result of the process of the break up of form: fragments of toothbrushes, tubes, plates ordered by colour which are transformed into sculptures. By collecting fragments of plastic he creates figures and images like the aeroplane *Flugzueg* (1979) or *Redskin* (1979) which are transformed into chromatic elements for wall sculptures. From the beginning of the eighties he begins to work with a wider range of materials concentrating from time to time on a single object like for example *Green, Yellow, Red, Orange and Blue Bottles* (1982), where the bottle is a cue for the imagination, at one and the same time a recipient of fluids and endowed with artistic strength in its ability to contain and evoke secret substances. Container of imaginary richness, the bottle breathes life into a multiplicity of figures composed of fragments of steel, wood, iron or glass, granite, plaster or polystyrene, which take shape in works like *Eroded Landscape* (1987). He takes part in the Venice Biennale in 1988 where he is given a special mention and in the same year wins the Turner Prize, awards which confirm the international importance of his work. After his works based on assembling waste and fragments, Cragg turns to the idea of compactness produced by using a single material which is worked on in order to create new forms. For this purpose he begins to melt glass, bronze, steel and aluminium. In the nineties he concentrates on making sculptures with human shapes, like for example *The Complete Omnivore* (1993), a series of teeth made of plaster and mounted according to their position in the jaw. He has always been interested in the significance of the object, both organic and man-made: the purpose of his work appears to be that of investigating the relationship between the laws which govern nature and those established by men. The Galleria Civica d'Arte Contemporanea di Trento organizes a solo exhibition in 1994. In 1996 he exhibits at the Centre Georges Pompidou in Paris while the Lenbachaus in Munich show his work in the solo exhibition *Anthony Cragg* in 1998. He now dedicates his time to making sculptures on a large scale, which involve the use of wood and metal, like for example *Congregation* (1999). In February 2000 the Tate Gallery of Liverpool exhibits a selection of his works from the last few years in *A New Thing Breathing. Recent works by Tony Cragg.* (M.M.)

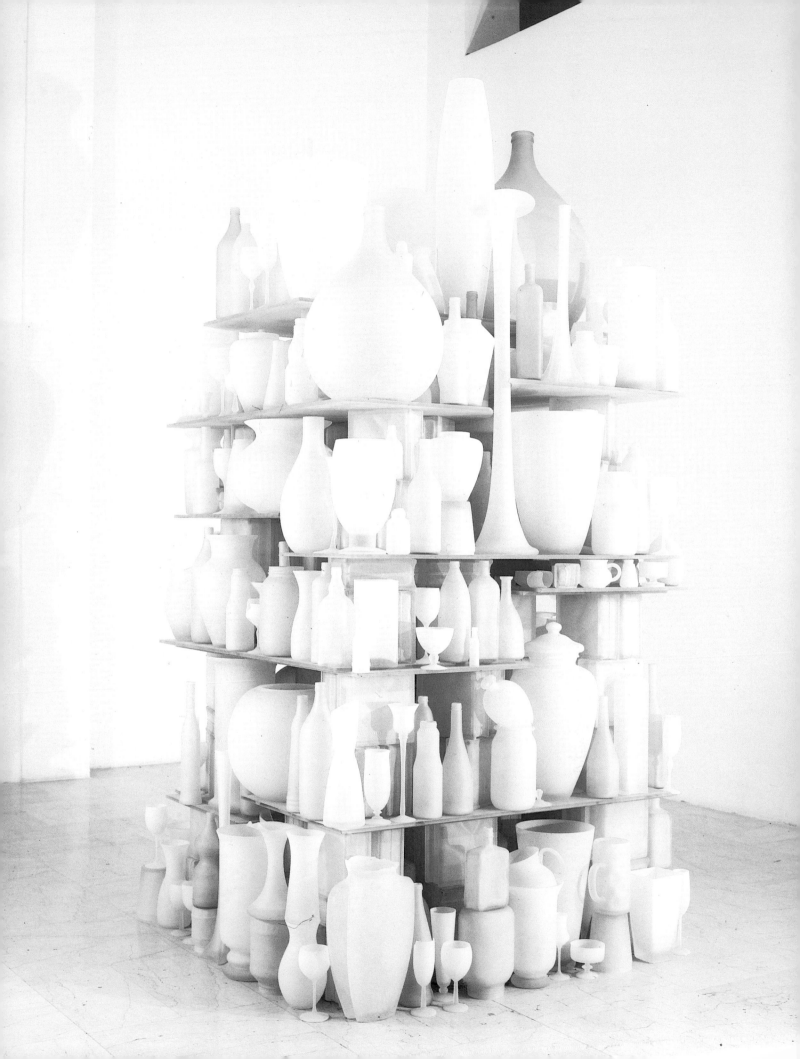

Eroded Landscape, 1999
Vetro/Glass
250x150x150 cm
Galleria d'Arte Moderna, Bologna

*Pacific,*1998
Vetro/Glass
214x145x215 cm
Courtesy Lisson Gallery, London

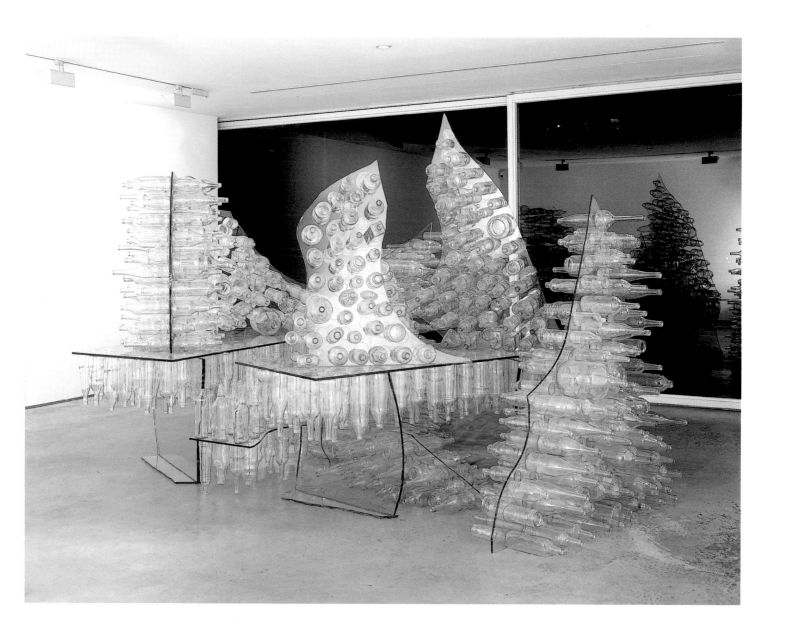

Congregation, 1999
Legno e ganci di metallo/Wood and metal hooks
280x290x420 cm

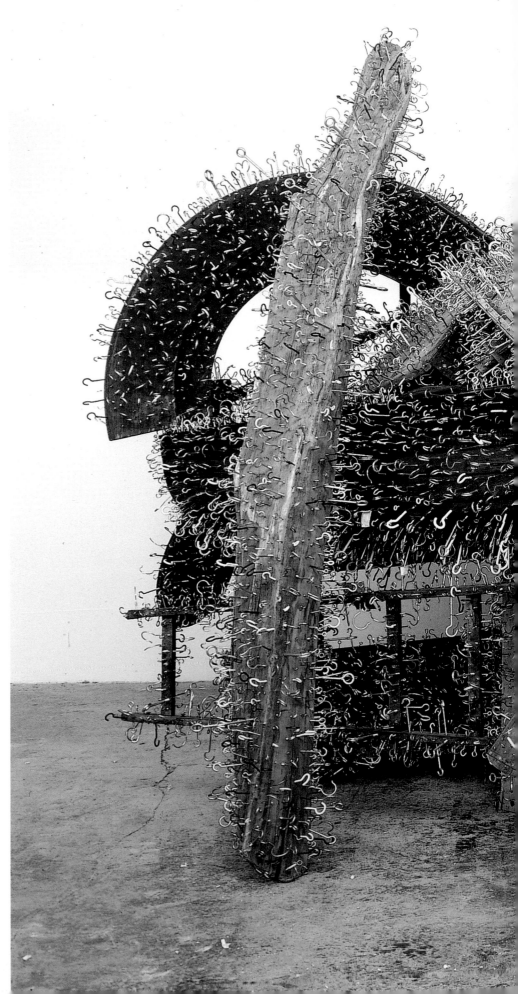

Tony Cragg esprime il sentire di una materia molteplice e multidimensionale, grazie alla rara capacità di condividerne il respiro. Il suo sguardo sembra posarsi sul confine onirico o alchemico tra la materia e il corpo ovvero l'interno e l'esterno, che è a dire tra conscio ed inconscio. L'artista innesca un flusso materico capace di illuminare gli enigmi dell'uomo. Già dal 1977 la misura equilibrata e lineare del primo Cragg lascia spazio all'irrompere di una visione polimorfa e disgregante, come avviene per l'assemblage di residui industriali, altrove deposti in guisa di autoritratto o perfino di paesaggio nel segno di una esplosione delicatamente riassorbita. La barca, quale deriva del pensiero contemporaneo, perdita di una centralità teorica che produce decenni di sgomento, sembra offrire la possibilità di una ricomposizione del disordine in un processo conoscitivo fondato sull'analisi linguistica della materia, che se nell'Informale urlava, ora, immobile dopo la tempesta, stilla gocce di verità in assoluto silenzio. Una miriade di escrescenze metalliche screzia la pelle dell'opera, ad impedirne forse l'esperienza tattile capace di distoglierci dalla percezione essenzialmente visiva dell'oggetto, poiché solo l'occhio può ricondurre ad ordine il caos. (G.V.)

Tony Cragg expresses the feel of a multiple and multidimensional material. Thanks to his rare ability to share its breathing. His gaze appears to come to rest on the dream-like or alchemical boundary between matter and body or the interior and exterior, which is to say the conscious and unconscious. The artist triggers a flow of matter able to shed light on man's enigmas. Already back in 1977 the balanced and linear art of the early Cragg had given way to the flood of polymorphous and disintegrating visions, like his assemblage of industrial waste, elsewhere laid down in the guise of self-portraits or even landscapes in sign of a delicately reabsorbed explosion. The boat, as drift of contemporary thought, loss of a theoretical centre which produces decades of dismay appears to offer the chance to clear up the chaos in a cognitive process founded on the linguistic analysis of the material which screamed aloud in Non-Representational Art but now, still paralysed in the aftermath of the storm, oozes drops of truth in total silence. A myriad of metallic protuberances mottle the skin of the piece, preventing us perhaps from using touch which might distract us from the essentially visual perception of the object; because only the eyes can recreate order from chaos. (G.V.)

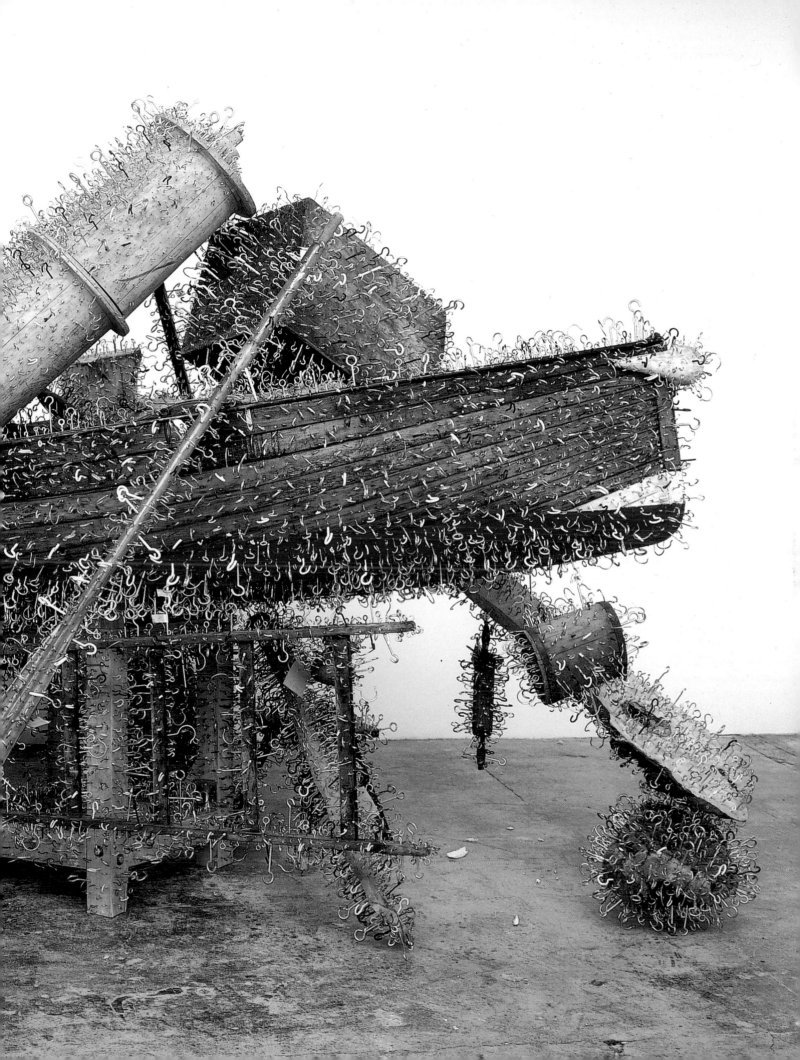

Giorgio DE Chirico

Nasce a Vòlos, in Grecia, nel 1888 da genitori italiani. Iniziati gli studi ad Atene, completa la propria formazione culturale a Monaco di Baviera insieme al fratello Andrea che successivamente avrebbe adottato lo pseudonimo di Alberto Savinio. Il contatto con la cultura tedesca si rivela determinante per il suo percorso artistico: nasce in quegli anni l'interesse per la filosofia nietzschiana, per il simbolismo e per la pittura di Arnold Böcklin e Max Klinger. A Parigi dal 1912, partecipa alle prime esposizioni presso i Salons. Frequentando Guillaume Apollinaire (che per primo parlò nelle sue *Soirée de Paris* dei "paesaggi metafisici" di de Chirico) conosce, fra gli altri, Ardengo Soffici, Fernand Léger, Constantin Brancusi, André Derain e Georges Braque. Rispetto ai protagonisti delle avanguardie, de Chirico mantenne sempre un atteggiamento polemico, sviluppando un linguaggio autonomo che lo condurrà all'elaborazione della pittura metafisica. Tornato in Italia allo scoppio della prima guerra mondiale, viene destinato ad un reggimento di fanteria di stanza a Ferrara. Le ricorrenti crisi depressive lo rendono "inadatto alle fatiche della guerra", può quindi svolgere un servizio ausiliario presso l'ospedale militare che gli consente di continuare a dipingere. L'impressione prodotta dall'architettura di Ferrara risulta essenziale per lo sviluppo della sua visione. Nel clima particolare e rarefatto di quella città ebbe origine la pittura metafisica. "Per il Maestro

Giorgio de Chirico – scriveva egli stesso nel 1976 – Metafisica vuol dire al di là delle cose fisiche: guardando certi oggetti e anche pensando, appaiono delle forze, degli aspetti e delle prospettive che noi comunemente conosciamo, quindi questo procura al pittore che ha il dono o la specialità di sentire e vedere queste cose 'al di là delle cose fisiche' di immaginarsi un soggetto che può essere un soggetto che si vede nell'interno di una camera oppure di Piazza d'Italia" Durante il soggiorno a Ferrara (1916-1917) produce capolavori come *Le muse inquietanti*, *Ettore e Andromaca*, *Il Trovatore* e una serie di interni metafisici. Fondendo immagini sorte da universi fantastici e onirici con oggetti tratti dalla realtà quotidiana, de Chirico crea atmosfere ed ambienti magici ed enigmatici, immersi in un silenzio quasi palpabile. Nelle opere del periodo metafisico, un alone di mistero avvolge le forme e gli oggetti appartenenti alla sfera del quotidiano, raggelati in un'inquietante e atemporale immobilità e collocati in uno spazio definito mediante architetture vuote e inabitabili. L'influenza del suo mondo poetico è determinante per l'opera di Carlo Carrà, suo compagno all'Ospedale militare dal gennaio alla primavera del 1917. Dal 1918, trasferitosi a Roma, collabora con il fratello Savinio e Carrà alla rivista d'arte "Valori Plastici" che proclamava la necessità di una rilettura formale della tradizione pittorica italiana del Trecento e Quattrocento ed attorno alla quale si sviluppò un movimento

artistico che accolse, oltre a Carrà e de Chirico, Giorgio Morandi, che aveva precedentemente partecipato alla stagione metafisica, Ardengo Soffici e gli scultori Roberto Melli e Arturo Martini.
Nel 1924 de Chirico partecipa per la prima volta alla Biennale di Venezia. Nel corso degli anni Venti i Surrealisti, che lo avevano eletto loro maestro durante il periodo metafisico, lo rinnegano e conducono una sorta di ostruzionismo verso la sua recente produzione. A partire dal 1926 espone in Italia ed all'estero con il gruppo del Novecento italiano le cui premesse si trovavano già in Valori Plastici e nella pittura metafisica. Nel 1935, dopo che la Quadriennale romana gli aveva dedicato una sala, si reca a New York e nel 1939 nuovamente a Parigi intento ad una pittura realistica che venne definita "magniloquente" e "barocca". Continuò a lavorare fino a tarda età ricorrendo spesso all'autocitazione, ripetendo le proprie immagini in un continuo passaggio dalla pittura e dal disegno alla scultura. La sua ricerca ha attraversato la storia dell'arte, mediante l'uso della citazione e della ripresa di modelli linguistici del passato, in un dialogo incessante con la scultura greca, la pittura rinascimentale italiana o del Seicento francese e con la pittura romantica tedesca. Nel 1975 fu nominato Accademico di Francia. Nel 1976 ottenne la Croce di Grande Ufficiale della Repubblica Federale Tedesca. Morì a Roma nel 1978 all'età di novant'anni. (C.P.Z.)

La grande torre, 1915
Olio su tela/Oil on canvas
81,5x36 cm
Courtesy Farsetti Arte, Prato

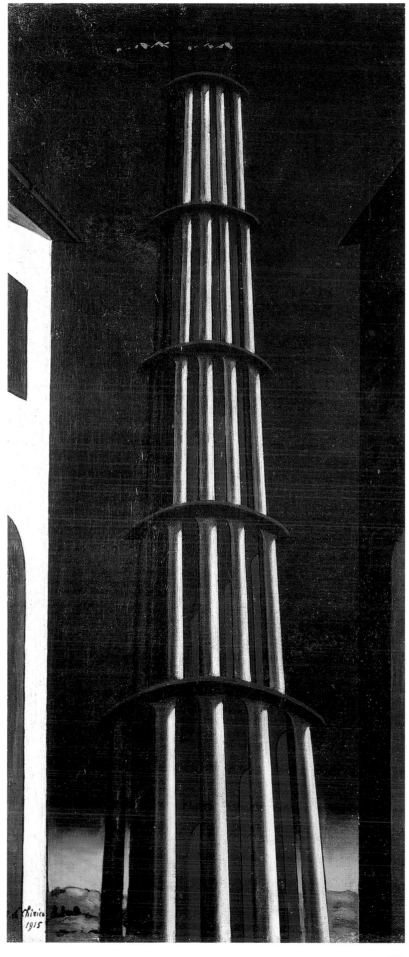

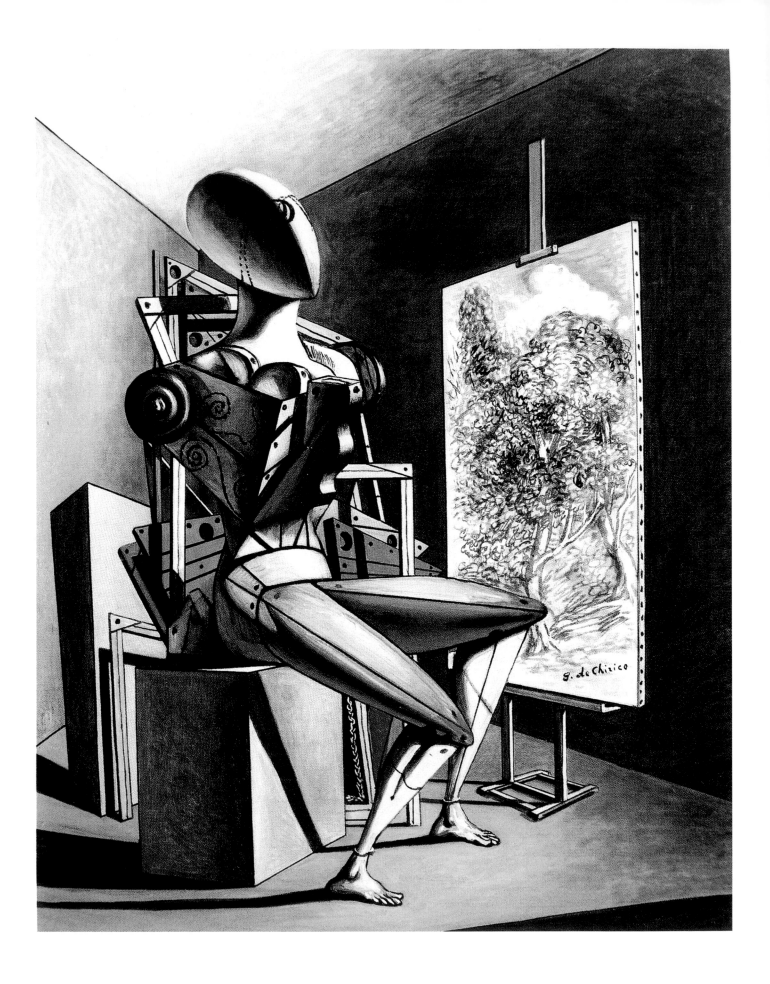

Il pittore paesista, 1918
Olio su tela/Oil on canvas
100x79 cm
Courtesy Farsetti Arte, Prato

Born in Vòlos, Greece in 1888 to Italian parents. Begins to study in Athens completing his cultural education in Munich of Bavaria with his brother Andrea who will later adopt the pseudonym Alberto Savinio. The contact with German culture turns out to be decisive for his artistic development: in those years we find the birth of the interest in Nietzsche's philosophy, Symbolism and the paintings of Arnold Bocklin and Max Klinger. In Paris in 1912 he takes part in the first Salon exhibitions. Associating with Guillaume Apollinaire (who first spoke in his *Soirée de Paris* of the "metaphysical landscapes" of de Chirico) he meets, among others, Ardengo Soffici, Fernand Léger, Constantin Brancusi, André Derain and Georges Braque. Compared to the leading players of the avant-garde movement de Chirico always maintains a polemical attitude, developing an independent language which will lead him to his elaboration of Metaphysical Painting. Returning to Italy on the outbreak of the First World War de Chirico is sent to an infantry regiment stationed in Ferrara. Recurring attacks of depression render him "unsuitable for the exertions of war" and so he becomes an auxiliary at the military hospital which allows him to continue to paint. The impression he has of the architecture of the city of Ferrara proves to be essential to the development of his vision. In the particular and rarefied atmosphere of that city where

Metaphysical Painting originated. "For Maestro Giorgio de Chirico–he himself writes in 1976–Metaphysical means beyond the physical: when looking at and thinking about certain objects, strengths, aspects and perspectives appear which we commonly know, this then allows the painter, who has the gift or the special quality of feeling and seeing these things 'beyond physical things' to imagine a subject which can be a subject seen inside a room or in Piazza d'Italia". During his stay in Ferrara (1916-1917) he produces masterpieces like *Le muse inquietanti, Ettore* and *Andromaca, Il Trovatore* and a series of metaphysical interiors. Fusing images springing from imaginary and dream-like universes with everyday objects de Chirico creates magical and enigmatic atmospheres and worlds, immersed in an almost palpable silence. In his work of the metaphysical period an aura of mystery envelops the forms and objects belonging to the everyday sphere, frozen in a disturbing and a temporal stillness and placed in a defined empty and uninhabitable space. The influence of his poetic world is decisive for the work of Carlo Carrà, his companion at the military hospital from January to the spring of 1917. From 1918, having moved to Rome, he works with his brother Savinio and Carrà on the art magazine *Valori Plastici* which announced the need for a formal reinterpretation of the Italian painting tradition of the fourteenth and fifteenth century and

around which an artistic movement grew up which embraced, in addition to Carrà and de Chirico, Giorgio Morandi (a former metaphysical), Ardengo Soffici and the sculptors Roberto Melli and Arturo Martini. In 1924 de Chirico participates for the first time in the Venice Biennale. In the twenties the Surrealists who had elected him their mentor during the metaphysical period, disown him and carry out a sort of stonewalling of his recent work. In 1926 he begins to exhibit in Italy and abroad with the Italian Novecento group whose premises could already be seen in *Valori Plastici* and in Metaphysical painting. In 1935, after the Roman Quadrennial dedicated a room to him, he goes to New York and in 1939 he is in Paris again intent on a realistic painting which will be defined "grandiloquent" and "Baroque". He continued to work into his old age, often quoting and repeating himself in a continuous passage from painting and drawing to sculpture. His artistic production continued to have its foundations in the history of art, through quoting and recuperating past linguistic models, in a continuous dialogue with Greek sculpture, Italian Renaissance or seventeenth century French painting and with German Romantic painting. In 1975 he was appointed to the French Academy. In 1976 he obtained the Cross of the Great Official of the German Federal Republic. He died in Rome in 1978 at the age of ninety. (C.P.Z.)

Piazza d'Italia, 1959 ca.
Olio su tela/Oil on canvas
40x50 cm
Collezione privata/Private Collection
Courtesy Galleria Tega, Milano

L'opera, come tante altre nella produzione dell'artista, è scandita da filari di arcate e lunghe ombre. Un'aria rarefatta congela lo spazio e perfino il movimento del treno e del suo sbuffo sullo sfondo. Il tempo stesso è dimenticato e l'orologio campeggia in alto solo a ricordarne l'immobilità. Vengono rappresentati ancora una volta il mistero e l'insensatezza del vivere entro i contorni della prospettiva che in antico accompagnavano i soggetti del mito. Oggi l'immagine prospettica e razionale fa invece da paradossale contrappunto al non senso, dispone regole per un gioco senza fine e senza un fine. Rimane la citazione di sé e della propria abilità tecnica, la presenza forte di un'artista che come ogni altro, ovunque e sempre, sta di fronte al circolare ed emblematico quesito dell'esistenza, all'enigma che quasi giustifica una ripetizione seriale delle opere, o si vorrebbe potesse spiegare la loro abusata falsificazione. L'eterna attesa di una risposta rimane come delusa da un alone di luce non vera. (G.V.)

The work, like many other works by de Chirico, is marked by rows of arches and long shadows. A rarefied air freezes the space and even the movement of the train and its puff in the background. Time itself is forgotten and the clock stands out above only to remind us of its immobility. Once again the mystery and senselessness of living are represented, within perspective boundaries which in ancient times accompanied the figures of myths. Today the perspective and rational image acts instead as a paradoxical counterpoint to non-sense laying out rules for an endless and aimless game. It remains a self quotation of its technical skills, the strong presence of an artist who, like all other artists, always and everywhere stands before the circular and emblematic question of existence, the enigma which almost justifies a serial repetition of the works, or explains their excessive imitation. The eternal wait for a reply is, as it were, disappointed by a halo of false light. (G.V.)

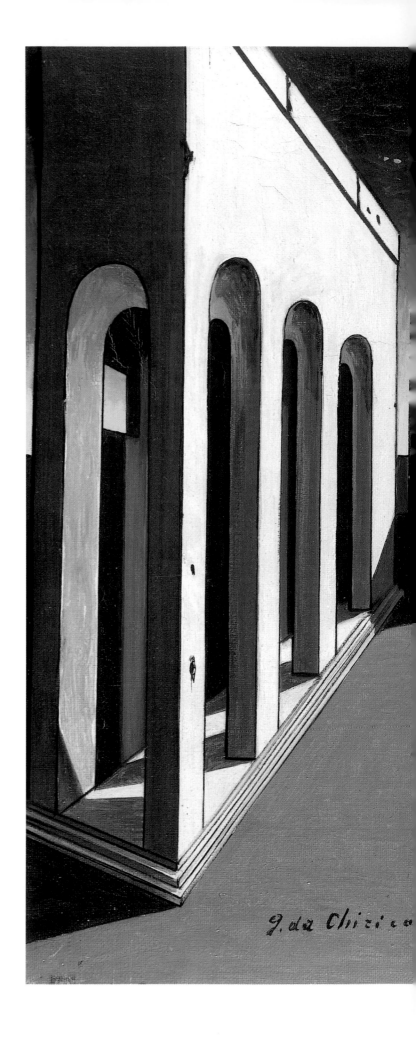

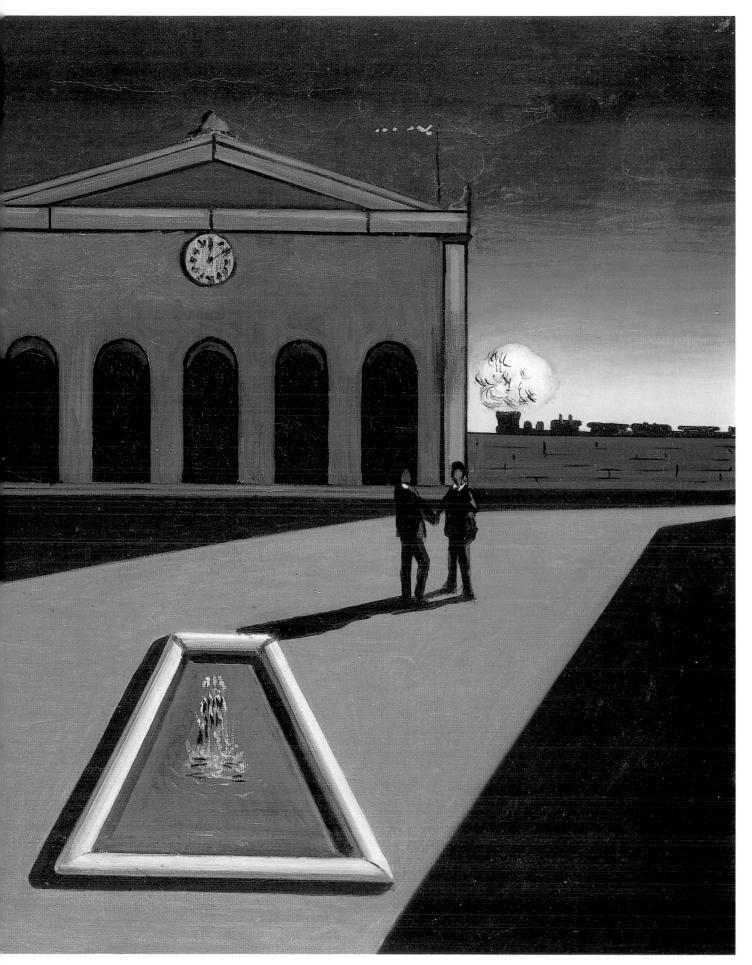

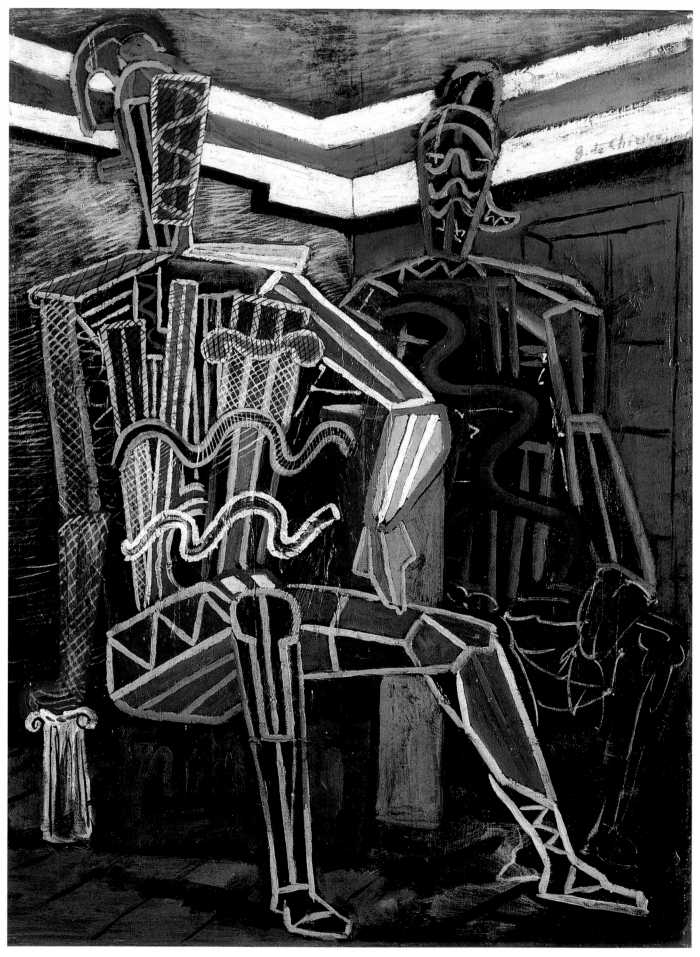

Due archeologi in un interno, 1925-1926
Olio su tela/Oil on canvas
80x60 cm
Courtesy Farsetti Arte, Prato

I gladiatori, 1928
Olio su tela/Oil on canvas
92x73 cm
Courtesy Galleria Maggiore, Bologna

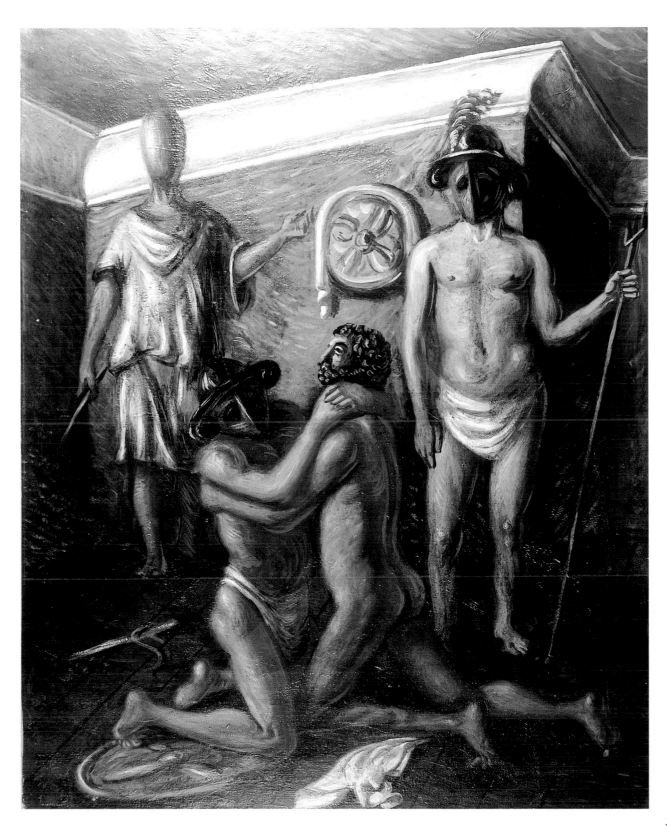

Tacita Dean

Nasce nel 1965 a Canterbury. Tra il 1985 ed il 1988 frequenta la Falmouth School of Art, negli anni 1989-90 la Supreme School of Fine Art di Atene e dal 1990 al 1992 studia alla Slade School of Art di Londra. Formatasi come pittrice colloca il suo lavoro tra il mondo dell'arte e quello della produzione cinematografica e con la scelta del film come mezzo di espressione primario si pone in modo equidistante tra le convenzioni artistiche e quelle cinematografiche, mostrando la tendenza a presentare nel suo lavoro svariati punti di vista. La maggior parte dei primi lavori di Tacita Dean si presenta come allegoria dell'oggetto artistico, si veda ad esempio *The story of Beard* (1992), confutando l'idea che questo debba essere necessariamente costituito di materiali "nobili"; quello che conta è l'idea dell'oggetto come qualcosa di elusivo e fantastico. Del 1994 è la sua prima personale, allestita presso la Galerija Skuc di Lubiana in Slovenia, mentre l'anno successivo, nel 1995, *Clear Sky* e *Upper Air* sono presentati alla Frith Street Gallery di Londra. Sempre nel 1995 realizza *A Bag of Air*, della durata di meno di tre minuti è una sorta di film-documentario, basato sull'annuncio, dato da una voce fuori campo, che facendo alzare una mongolfiera durante il mese di marzo "…puoi catturare una borsa di plastica… intossicata dall'essenza della primavera". I suoi lavori più recenti si caratterizzano per un maggiore rigore e sobrietà e per l'abbandono di toni fantastici e giocosi a favore dell'elemento fattuale. In *Girl Stowaway* (1994) lo spettatore segue una sequenza muta di una donna su

una barca a vela, solo il titolo fornisce indizi su come relazionarsi a questa figura, uomo o donna, creando allo stesso tempo l'impressione che qualcosa debba essere rivelato, deludendo le aspettative dello spettatore con il mancato scioglimento dell'enigma. Nel 1996 è sancita l'importanza del suo lavoro dalla personale allestita alla Tate Gallery di Londra, ed in questi anni la sua attenzione si concentra in modo più specifico sulla tecnica filmica e sul suono. Tacita Dean allude sempre ad una dimensione narrativa che in realtà non si concretizza, come in *Disappearance at Sea (Cinemascope)*, 1996, ispirato alla storia del velista amatoriale Donald Crowhurst, protagonista, nel 1968, di un tentativo di regata solitaria attorno al mondo. La struttura formale del film è ottenuta utilizzando una lente anamorfica, allo scopo di dilatare il senso dello spazio e la percezione temporale dell'osservatore. Eliminando l'oggetto nel corso della narrazione crea un'allegoria del fotogramma cinematografico stesso, facendo diventare il fenomeno della proiezione il soggetto del film stesso. In una seconda versione di questo lavoro, *Disappearance at Sea (Voyage de Guérison)*, 1997, riprende, con la cinepresa montata direttamente sulla cima rotante del faro, la luce rifratta all'interno di St. Abb's Head, aumentando l'effetto ipnotico della pellicola. La versione del 1996 di *Disappearance at Sea* viene selezionata nella *short list* del Turner Prize del 1998, stesso anno in cui l'ICA di Philadelphia allestisce la personale *Tacita Dean*. (M.M.)

A Bag of air, 1995
16 mm, film in bianco e nero, optical
sound, voce fuori campo/ 16 mm black
and white film, optical sound, voice-over
durata/duration: 3 min.
Courtesy Frith Street Gallery, London

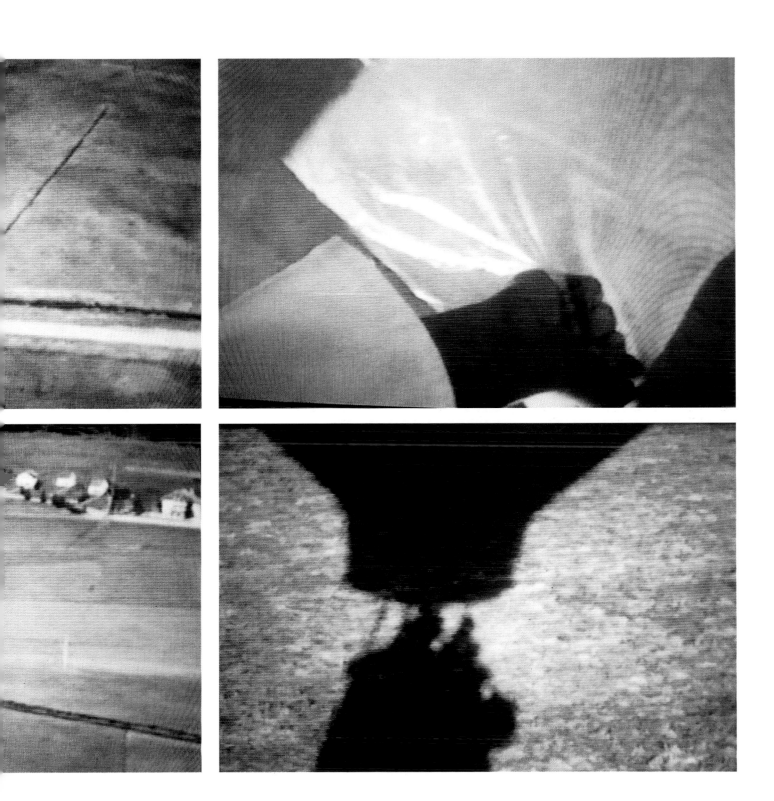

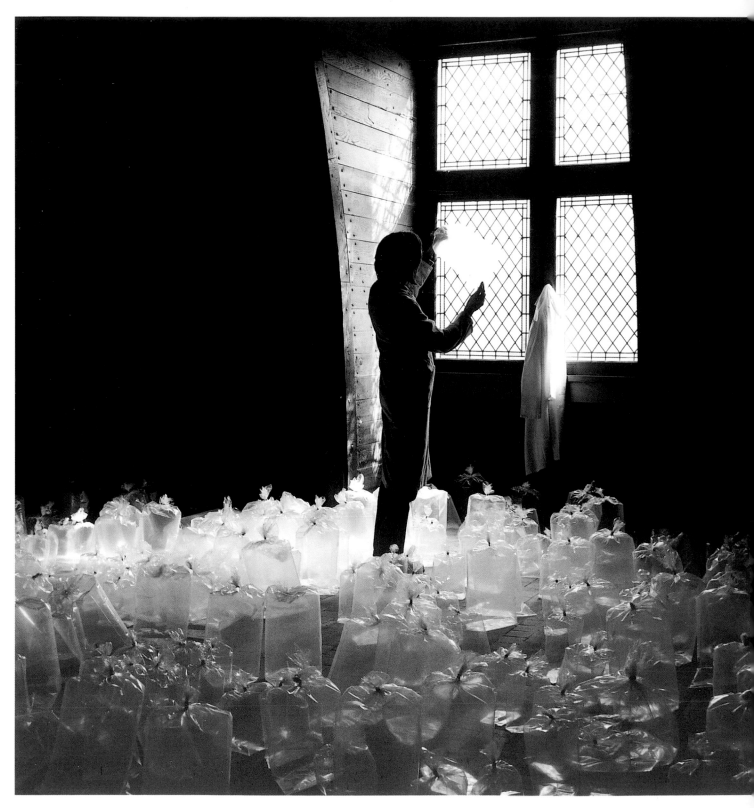

Palais Jacques Coeur, 1995
Fotografia a colori/Color photograph
80x80 cm
Courtesy Frith Street Gallery, London

Born in 1965 in Canterbury. From 1985 to 1988 she attends the Falmouth School of Art, from 1989-90 the Supreme School of Fine Art in Athens and from 1990 to 1992 she studies at the Slade School of Art in London. Trained as a painter her work is somewhere between the art world and film-making and, by choosing film as a chief means of expression, she places herself halfway between artistic and film conventions, showing a tendency to present various points of view with her work. The majority of Tacita Dean's early works appear to be allegories of the artistic object, *The Story of Beard* (1992), refuting the idea that this must necessarily be made of "noble" materials. What counts is the idea of the object as something elusive and fantastic. In 1994 she has her first solo exhibition, held at the Galerija Skuc in Ljubliana in Slovenia, while in the following year, 1995, *Clear Sky* and *Upper Air* are exhibited at the Frith Street Gallery in London. In 1995 she also produces A *Bag of Air*, a sort of film documentary lasting less than three minutes hinging on the off-screen announcement that by launching a hot-air balloon during the month of March "....you can capture a plastic bag... heady with the essence of Spring." Her most recent work is characterised by more rigour and sobriety and by her abandon of fantastic and playful tones in favour of the factual element. In *Girl Stowaway* (1994), the spectator follows a mute sequence of a woman on a sailboat. Only the title gives any clues as to how to approach this figure, man or woman, creating at the same time the impression that something is about to be revealed, only to disappoint the expectations of the spectator by omitting to solve the riddle. In 1996 the importance of her work is confirmed by the solo exhibition held at the Tate Gallery in London and at this time she concentrates more specifically on film and sound techniques. Tacita Dean constantly alludes to a narrative dimension which does not take shape in reality, like *Disappearance at Sea (Cinemascope)* (1996) inspired by the story of an amateur yachtsman David Crowley, who, in 1968, attempted to sail single-handedly around the world. The formal structure of the film is achieved by using an anamorphic lens whose purpose is to dilate the observer's sense of space and his perception of time. Eliminating the object while it is being narrated creates an allegory of the film frame itself, making the phenomenon of projection the subject of the actual film. In a second version of this piece *Disappearance at Sea (Voyage de Guerison)* (1997) she films, with the camera mounted on the very top of the rotating lighthouse, the light refracted inside St. Abb's Head, increasing the hypnotic effect of the film. The 1996 version of *Disappearance at Sea* is shortlisted for the Turner Prize in 1998, the same year the ICA holds the solo exhibition *Tacita Dean*. (M.M.)

Gellért, 1998
Immagini da/Images taken from
film a colori, 16 mm/16 mm color film
durata: 6 min.; edizione di 4/duration: 6
min.; edition of 4
Courtesy Frith Street Gallery, London

Gellért, 1998
Serie di 4 fotografie a colori/Sequence of 4
color photographs
38x59 cm
Edizione di 8/Edition of 8
Courtesy Frith Street Gallery, London

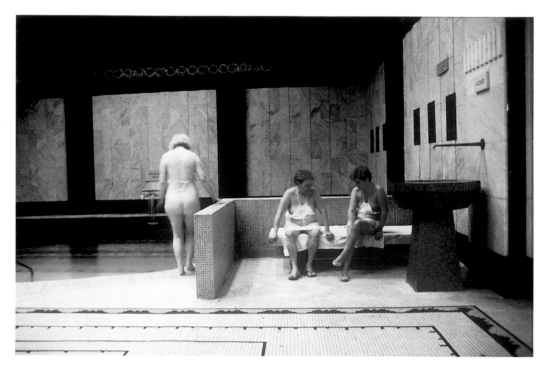
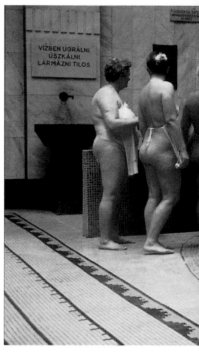
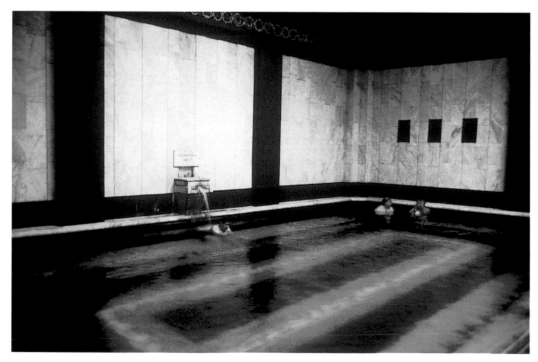

Realizzato nelle vasche termali dell'Hotel Gellért a Budapest, il film è stato in parte ispirato al dipinto di Lucas Cranach Der Jungbrunnen (La fonte dell'eterna giovinezza) del 1546, che Tacita Dean vede per la prima volta nel 1986. Come nel dipinto il film allude alle proprietà curative e ringiovanenti dell'acqua e del vapore, alla sua forza purificatrice ed al gesto rituale dell'abluzione. Allo stesso tempo forte è il riferimento a modi diversi di relazionarsi con la temporalità, tanto che l'opera può essere letta come un tentativo di sviscerare il rapporto tra passato e presente. Sempre viaggiando al limite tra verità e finzione, storia e mito, il film prende la forma della scoperta immaginaria. Girata con lo stile del documentario, la storia risulta in realtà enigmatica e sembra alludere alle molteplicità di approccio ed esperienza del reale dell'uomo, spesso filtrate dagli schemi conoscitivi, dalle credenze o dalle aspettative. (M.M)

Shot in the thermal baths of the Gellért Hotel in Budapest, the film was partly inspired by Lucas Cranach's painting Der Jungbrunnen (The source of eternal youth) in 1546, which Tacita Dean sees for the first time in 1986. As in the painting the film alludes to the curative and rejuvenating properties of water and steam, its purifying strength and the ritual gesture of ablution. At the same time there is a strong reference to different ways of relating to time, so much so that the work could be read as an attempt to dissect the relationship between past and present. Balancing on a thin line between fact and fiction, history and myth, the film takes on the shape of an imaginary path to discovery. Filmed in documentary style, the story turns out to be enigmatic and seems to allude to the multiplicity of approach and experience in the reality of man, often filtered by cognitive schemes, beliefs or expectations. (M.M.)

Disappearance at Sea, 1996
16 mm, film a colori anamorfico, optical
sound/ 16 mm anamorphic color film
durata/duration: 14 min.
Courtesy Frith Street Gallery, London

Bubble House, 1999
Fotografia a colori/Color photograph
99x147,5 cm
Edizione di 6/Edition of 6
Courtesy Frith Street Gallery, London

Marcel Duchamp

L.H.O.O.Q rasée, s.d./undated
Carta da gioco/Playing card
20,3x12,7 cm
Louisiana, Museum of Modern Art,
Humlebaek

Nasce a Blainville-Crevon, Rouen, in Francia nel 1887 in una famiglia di artisti. Dal 1907 al 1910 a Parigi si dedica alla realizzazione di vignette satiriche per le riviste *Le rise, Le Sourise, Le Courrier Français.* Nel 1912 presenta al Salon des Indépendants il dipinto *Nu descendant un escalier n. 2,* frutto del suo interesse per le esperienze futuriste, che viene rifiutato dalla giuria esaminatrice. Dal 1913 al 1923 si dedica alla realizzazione della sua famosa opera *La mariée mise à nu par ses célibataires, même.* Nel 1915 si reca a New York, per rimanervi il resto della vita, dove conosce Man Ray, con il quale collaborerà nel circolo dadaista, realizzando nel 1919 la *Tonsura,* la fotografia della sua nuca rasata, con una stella scolpita. Nel 1917 fonda la Society of Independent Artists Inc., per la quale propone di esporre, sotto lo pseudonimo di R. Mutt, il famoso orinatoio, *Fountain,* che viene rifiutato. Duchamp comincia a trattare oggetti comuni come opere d'arte già a partire dal 1913 con la ruota montata su sgabello, lo scolabottiglie, la pala, il pettine o l'attaccapanni, trasmettendo all'oggetto quotidiano la riflessione sul criterio di attribuzione di artisticità. È il contesto in cui si trova l'opera d'arte che fonda la qualità stessa dell'opera. L'utilizzo dei ready-made inoltre serve all'artista per la sua personale raffigurazione alchemica, per un'iconografia strettamente ermetica e simbolica. La complessa iconografia duchampiana si manifesta anche nel ritratto della Monna Lisa, con o senza baffi, dal titolo *LHOOQ* del 1919 che richiama la figura alchemica dell'unione degli opposti, del femminile e del maschile che viene riproposta con il suo alter ego femminile *Rose Sélavy,* travestendosi lui stesso da donna, riconciliazione delle opposte identità sessuali. Tale performance viene fotografata da Man Ray nel 1921. La dimensione magico-occulta si riscontra nella sua ultima opera *Etant donnés: 1.La chute d'eau, 2.Le gaz d'éclairage,* lungo lavoro di riflessione artistica dalla metà degli anni Trenta al 1966, opera scoperta ed esposta solo dopo la sua morte. Nel 1926 realizza *Anemic Cinéma* in collaborazione con Marc Allegret e Man Ray. Tra gli anni Venti e gli anni Quaranta si dedica solo al suo grande hobby: gli scacchi, partecipando a numerosi tornei internazionali. Nasce nel 1935 l'idea del "museo portatile", la famosa *Boîte en valise,* che raccoglie tutte le sue opere miniaturizzate, simbolo del suo rifiuto e disprezzo per il concetto di opera "originale" e del suo ironico distacco dalla sua stessa opera d'arte. Nel 1938 allestisce l'*Exposition Internationale du Surrealisme* alla Galerie de Beaux Arts di Parigi, con Breton, Eluard, Dalì, Ernst, Man Ray, sospendendo 1200 sacchi di carbone su un braciere. Nel 1959 viene pubblicata la sua prima monografia, scritta da Robert Lebel e nel 1966 si tiene alla Tate Gallery di Londra la prima grande retrospettiva, successivamente al Musée d'Art Moderne de la Ville de Paris e al Musée des Beaux Arts di Rouen. Muore a Neuilly il 2 ottobre 1968 e viene inumato nella tomba di famiglia di Rouen: sulla sua lapide è scolpita la sua frase immortale "D'altronde sono sempre gli altri che muoiono". (C.C.)

Born in Blainville-Crevon (Rouen) in France in 1887 to a family of artists. From 1907 to 1910 in Paris he devotes himself to drawing satirical vignettes for the magazines *Le Rise, Le Sourise, Le Courrier Français*. In 1912 at Salon des Indépendants he submits the painting *Nu descendant un escalier n.2,* the result of his interest in the Futurist experience which is rejected by the board of examiners. From 1913 to 1923 he concentrates on completing his famous work *La mariée mise à nu par ses célibataires, même*. In 1915 he goes to New York where he remains for the rest of his life, and where he meets Man Ray, whom he works with in the Dadaist circle, producing *Tonsura* in 1919, the photograph of his shaved nape, with a sculptured star. In 1917 he founds the Society of Independent Artists Inc., for which he proposes to exhibit (using the pseudonym R. Mutt) his famous urinal, which is rejected. From 1913 Duchamp begins to treat common objects as works of art with his wheel mounted on a stool, bottle drainer, shovel, comb or clothes hanger, using the everyday objects as a meditation on the criteria of attributing artistic value. This is the context in which we find the work of art which establishes the quality of the work itself. The ready-made is moreover useful to the artist for its individual alchemic symbolisation and strictly hermetic and symbolic iconography. The complex Duchampian iconography is also shown in his portrait of the Mona Lisa, with or without a moustache, with the title *LHOOQ* in 1919, which recalls the alchemic figure of the union of opposites, the female and male which are once more proposed by his female alter ego *Rrose Sélavy*, dressing up in woman's clothing, reconciling opposite sexual identities. This performance is photographed by Man Ray in 1921. The magic-occult dimension is also found in his last work *Etant donnés: 1. La Chute d'eau, 2. Le gaz d'éclairage*, a lengthy work of artistic reflection from the mid-thirties to 1966, a work which was discovered and shown to the public only after his death. In 1926 he produces *Anemic Cinéma* working in tandem with Marc Allegret and Man Ray. In the twenties and the forties he dedicates himself to his great hobby: chess, participating in numerous international tournaments. The idea of the "portable museum", the famous *Boîte en valise* comes to him in 1935. Into this he puts all his miniature works, symbol of his rejection of and disgust with the concept of the "original" work and his ironic detachment from his own artwork. In 1938 he sets up the *Exposition Internationale du Surrealisme* at the Galerie des Beaux-Arts in Paris with Breton, Eluard, Dalì, Ernst, Man Ray, suspending 1200 bags of coal from a brazier. In 1959 his first monograph is published, written by Robert Lebl and in 1966 his first great retrospective is held at the Tate Gallery in London, followed by others at the Musée d'Art Moderne de la Ville de Paris and at the Musée des Beaux-Arts in Rouen. He dies in Neuilly on the 2nd of October 1968 and is buried in the family tomb in Rouen: on his tomb there is carved the immortal phrase: "On the other hand, it's always other people who die". (C.C.)

rasée

L.H.O.O.Q.

Porte - Bouteilles, 1914 – 1964
Ferro zincato/Galvanized iron
59x37 cm
Collezione/Collection Arturo Schwarz,
Milano

Duchamp inizia ad attribuire all'oggetto di uso comune il significato di opera d'arte già a partire dal 1913, in un complesso e vario itinerario iconografico che comprende elementi come l'orinatoio, la ruota montata sullo sgabello, lo scolabottiglie, la pala, il pettine e l'attaccapanni, per citarne solo alcuni tra i più famosi. Questa azione se da un lato può apparire dissacrante e irriverente nei confronti dell'opera d'arte, dall'altro invece concede all'arte stessa nuove possibilità interpretative: l'artista trasferisce all'oggetto quotidiano la riflessione sul criterio di attribuzione di artisticità che in questo caso per Duchamp si sposta dall'ambiente quotidiano degli oggetti di uso comune alle istituzioni deputate al riconoscimento dell'opera d'arte, come i musei e le gallerie. Il ready-made è una importante riflessione sulla contestualizzazione dell'opera d'arte, caratterizzante il valore stesso dell'opera. Duchamp non modifica la struttura dell'oggetto proveniente dalla quotidiana realtà ma interviene sul loro nome, aggiungendone simbolicamente significati o interpretazioni, come nel caso della semplice pala che viene intitolata "anticipo per il braccio rotto" o l'attaccapanni che è rinominato "trabocchetto". (C.C.)

Duchamp begins to attribute the significance of a work of art to everyday objects as early as 1913, in a complex and varied iconographic itinerary which includes such items as the urinal, the wheel mounted on the stool, the bottle drainer, the spade, the comb and the clothes hangers, to mention but a few of the most famous ones. Although his work may appear on the one hand to irreverently scoff at works of art, on the other hand it offers art itself new interpretative possibilities: the artist uses the everyday object as a reflection on the criteria of the application of the artistic label which, in this case, for Duchamp shifts from the everyday world of objects-in-use to the institutions in charge of recognising works of art like museums and galleries. The ready-made is an important meditation on the contextualising of works of art, characterising the value of the work of art itself. Duchamp does not modify the structure of the everyday object he finds but works on its name, symbolically adding meanings or interpretations, as in the case of the simple spade which is given the title In Advance of Broken Arm *or the clothes hangers which are renamed* Snare. *(C.C.)*

Pliant de voyage, 1916 – 1964
Fodera per macchina da scrivere
Underwood/Cover of typewriter
Underwood
23 cm alt./high
Collezione/Collection Arturo Schwarz,
Milano

In Advance of Broken Arm, 1915
115 cm
Collezione/Collection Arturo Schwarz

Marlene **Dumas**

Nasce a Città del Capo, Sud Africa, nel 1953 e dal 1976 vive a lavora ad Amsterdam. Già nei suoi primi dipinti, datati agli anni Settanta, si manifesta il ruolo centrale attribuito alla rappresentazione della figura umana. Inizialmente la sua produzione è caratterizzata da lavori su carta che si presentano come grandi collage, dove vengono usati indistintamente il disegno a matita, inchiostro o carboncino, ritagli di giornale e, occasionalmente, oggetti. Le opere della Dumas vengono esposte per la prima volta nel 1979 alla Galerie Annemarie de Kruyff a Parigi, con una selezione di lavori che verrà riproposta nel 1983 alla Gallerie Paul Andriesse nella personale *Unsatisfied Desire*. "Desiderio" è infatti una parola chiave nel lavoro di Marlene Dumas, dove spesso le esperienze soggettive sono relazionate a storie o immagini tratte da film o libri, e presentate attraverso l'uso di immagini metaforiche quali il ragno o la sirena, come ad esempio in *Mijn staart voor benen* (Giving up my tail for legs, 1979-80), dove la figura della sirena è circondata da forme di gambe di donna: la natura ambivalente della sirena sembra un rimando alla tragedia della donna che perde ogni cosa per amore. Molti dei disegni di questi anni rivelano la volontà di esplorare la complessità delle relazioni umane e gli stati d'animo ad esse correlate: desiderio, paura, imbarazzo, costrizione. Dal 1983 inizia a realizzare ritratti, richiamandosi ai lavori fotografici di Richard Avedon, ritraendo amici, parenti o prendendo riproduzioni dalle riviste, prestando attenzione soprattutto ai volti, che vengono ingranditi rispetto al reale e focalizzandosi sulle espressioni del viso e sullo sguardo. La serie di ritratti, dal titolo *The Eyes of the Night Creatures*, presentata alla Galerie Paul Andriesse nel 1985 è composta da sedici lavori e realizzata in modo da dare risalto al soggetto che viene rappresentato su sfondi vuoti, praticamente inesistenti. È il caso di *Martha-Sigmund's Wife* (1984), basata su una istantanea del "Time", dipinto che conserva un carattere di "non-finito" e accidentalità: i tratti del volto sono appena accennati, la bocca è scomparsa, conferendo un aspetto tragicomico all'insieme. Dalla fine degli anni Ottanta il suo lavoro ruota attorno alla rappresentazione pittorica del nudo ed in particolare di quello femminile, che viene presentato nel 1988 alla Kunsthalle di Kiel nella personale *Waiting (For Meaning)*, i suoi dipinti e disegni lasciano spazio a diverse interpretazioni, rispondendo ad una esigenza fondamentale del lavoro della Dumas che è quella di lavorare sulle proprie idee ed emozioni ma anche sulle reazioni dell'osservatore, tentando di produrre un effetto di straniamento. Le sue opere traggono vita da una molteplicità di spunti e motivazioni, tanto che risulta impossibile parlare di una univocità di significato. Durante i primi anni Novanta Marlene Dumas realizza diverse serie di disegni ad inchiostro, i *Portrait Heads*, nei quali la sua attenzione si concentra sui volti; nascono *Models*, 1994; *Betrayal*, 1994 e *Rejects* (1994), dove, ispirata dalle immagini delle persone mediate dalla riproduzione fotografica, sviluppa il suo lavoro combinando l'effetto illusionistico a quello descrittivo. Il 1994 segna il suo debutto a New York, alla Jack Tilton Gallery con *Not from Here*, mentre nel 1995 partecipa alla Biennale di Venezia, ospitata nel Padiglione Olandese dove presenta *Magdalenas*, (1995). In questi anni l'attenzione di Marlene Dumas è dedicata al tema della seduzione erotica: rivendicando il diritto di confrontarsi con ciò che stimoli la propria sensorialità, autodefinendosi una "sensualista", segue questa linea creativa realizzando ad esempio, *We Were All in Love with the Cyclops*, (1997) o *Ryman's Bride* (1997). Nel 1998 le serie dedicate al nudo e all'erotismo vengono presentate, come *Erotic Room* al Museum für Moderne Kunst di Francoforte e, dello stesso anno, è la sua partecipazione alla Triennale di Milano. (M.M.)

Martha Sigmund's Wife, 1984
Olio su tela/Oil on canvas
130x110 cm
Stedelijk Museum, Amsterdam

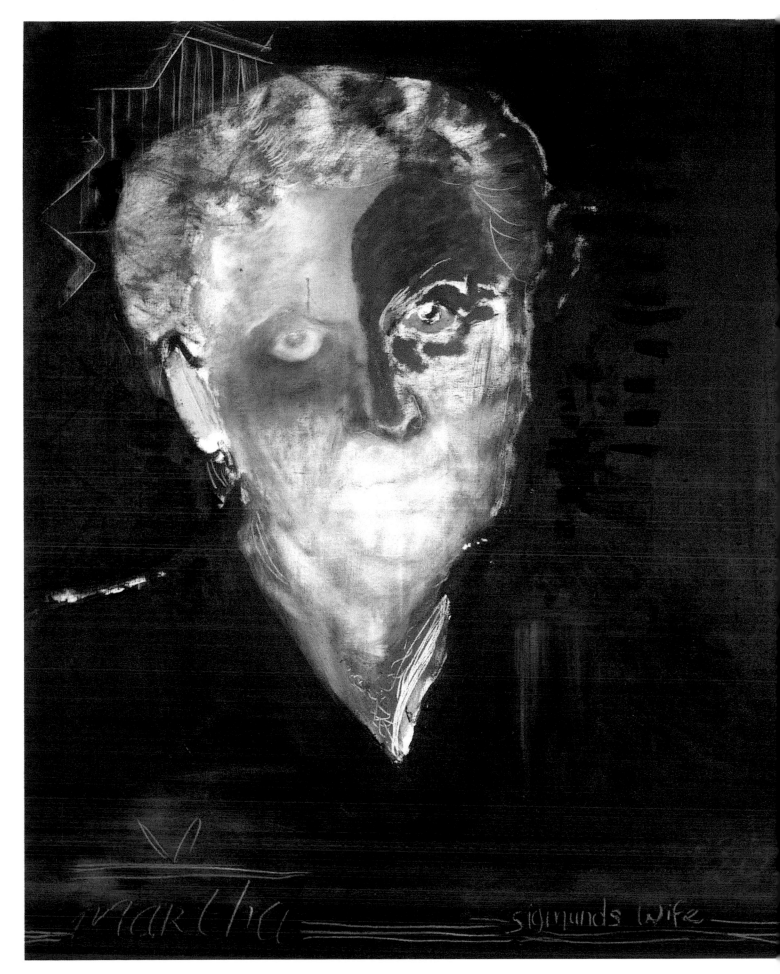

martha sigmunds wife

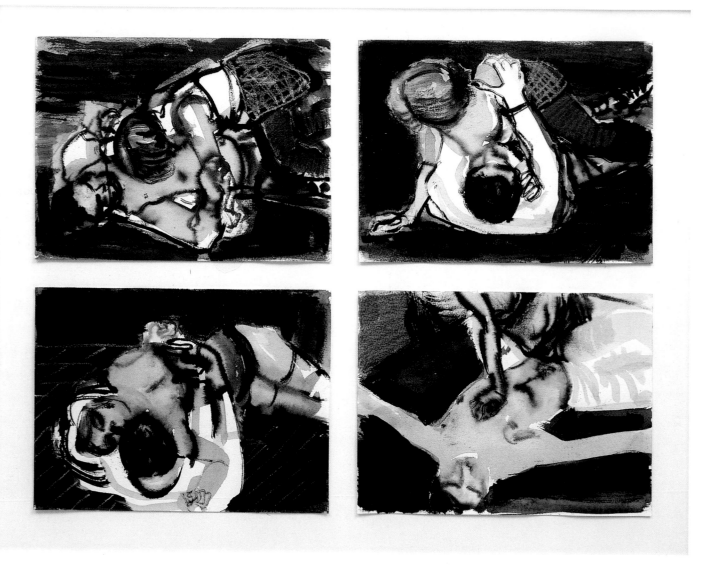

Checkered shirt, 1993
Tecnica mista su carta/Mixed media on paper
11.43x19.05 cm; 4 unità/units
Courtesy Galerie Paul Andriesse, Amsterdam

Born in Cape Town, South Africa in 1953. Since 1976 she has lived and worked in Amsterdam. From her first paintings which date from the seventies a central role is attributed to the representation of the human figure. Initially her production is characterised by large paper collages in which she uses indiscriminately pencil, ink or carbon drawings, newspaper cuttings and occasionally objects. Dumas' works are exhibited for the first time in 1979 at the Galerie Annemarie de Kruyff in Paris, with a selection of works which will be exhibited again in 1983 at the Gallerie Paul Andriesse in the solo exhibition *Unsatisfied Desire.* "Desire" is in fact a key word in Marlene Dumas' work, where often subjective experiences are related to stories or images from films or books, presented using metaphorical images like the spider or mermaid, such as *Mijn staart voor benen* (Giving up my tail for legs, 1979-80), where the mermaid's figure is encircled by shapes of women's legs: the ambivalent nature of the mermaid appears to be a reminder of the tragedy of women who give up everything for love. Many of the drawings in these years reveal a desire to explore the complexity of human relations and the correlated states of mind: desire, fear, embarrassment, constraint. In 1984 she begins to do portraits, echoing the photography of Richard Avedon, portraying friends, relatives or taking photos from magazines, concentrating most of all on faces which she enlarges, focussing on their expressions and gaze. The series of portraits entitled *The Eyes of the Night Creatures,* presented at the Galerie Paul Andriesse in 1985, is composed of sixteen works and done in a way which emphasises the subject presented on empty, practically non-existent backgrounds. This is the case of *Martha-Sigmund's*

Wife (1984), based on a snapshot from *Time,* a painting which preserves its "unfinished" and accidental nature: the features of the face are just hinted at, the mouth has disappeared, conferring a tragicomic aspect to the whole. From the end of the eighties her work revolves around artistic representations of the nude and particularly the female nude, which are exhibited in 1988 at the Kunsthalle of Kiel in the solo exhibition *Waiting (For Meaning).* Her paintings and drawings leave room for different interpretations, responding to a fundamental need in Dumas' work which is to work on one's own ideas and emotions but also on the reactions of the observer, trying to produce an effect of alienation. Her works draw on a multiplicity of cues and motivations, so that it is impossible to speak of unequivocal meaning. During the early nineties Marlene Dumas does a number of series of ink drawings, the *Portrait Heads* in which she concentrates on faces: *Models,* 1994; *Betrayal,* 1994 and *Rejects* (1994-), where, inspired by the images of people in photographs, she develops her technique combining illusion with description. 1994 sees her debut in New York at the Jack Tilton Gallery with *Not from Here,* while in 1995 she is at the Venice Biennale, in the Dutch Pavilion where she presents *Magdalena,* 1995. From this time Marlene devotes her attention to the theme of erotic seduction, claiming the right to confront whatever stimulates one's senses, defining herself a "sensualist". She continues in this vein producing for example, *We were all in love with the Cyclops,* (1997) and *Ryman's Bride* (1997). In 1998 her series of nude and eroticism is presented as *Erotic Room* at the Museum fur Moderne Kunst in Frankfurt and in the same year at the Milan Triennlal. (M.M.)

Groupshow, 1993
Olio su tela/Oil on canvas
100x300 cm
Centraal Museum, Utrecht

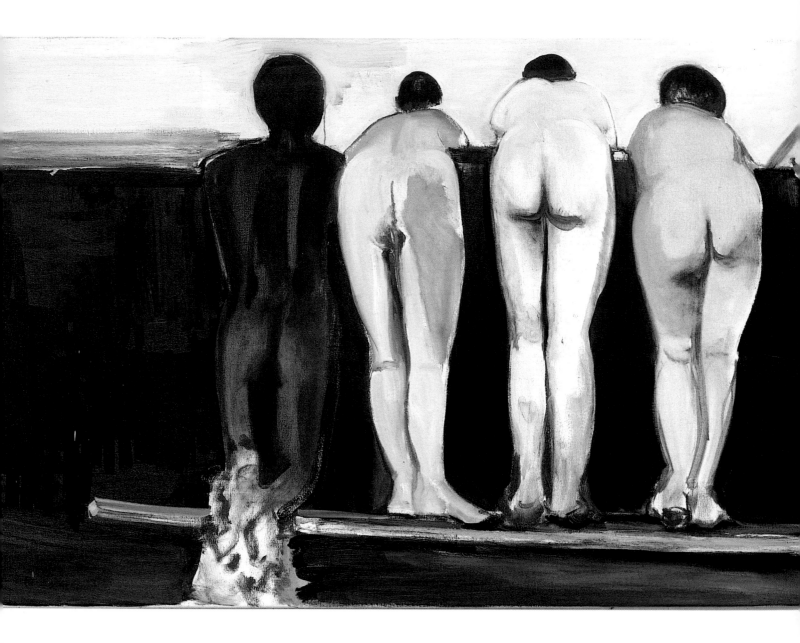

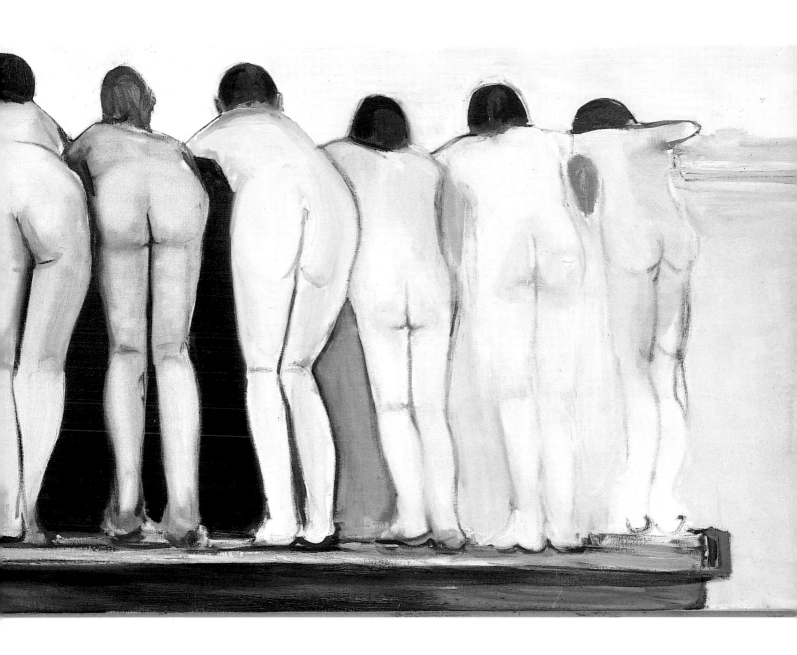

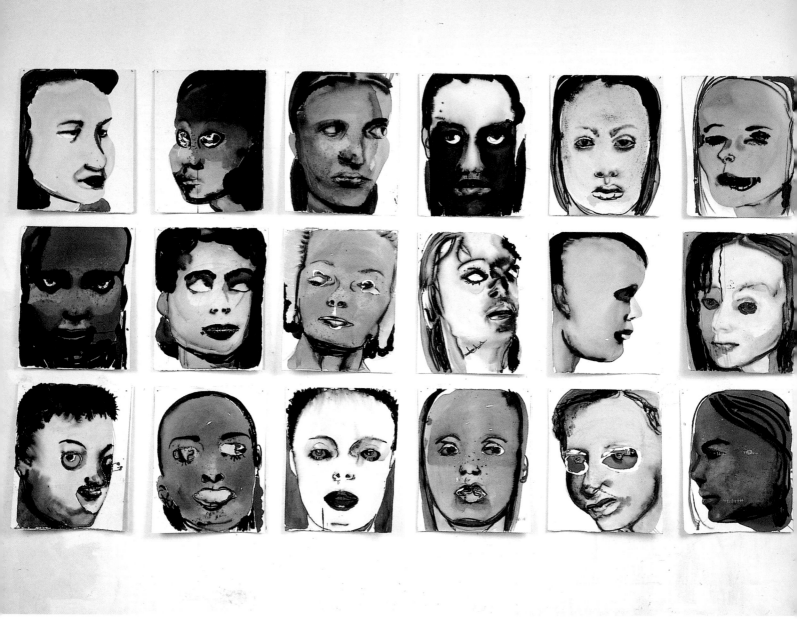

Rejects (ongoing series), 1994
Inchiostro nero, carta, collage/Black ink,
paper, collage
60x50 cm ciascuno/each (50 pezzi/pieces)

Nel processo rappresentativo pittorico e grafico di Marlene Dumas rivestono un ruolo di primo piano i corpi; in modo particolare le linee dei volti, segni di un'identità, tratti distintivi dell'esistenza umana, della sua mutevolezza, colti nella loro dimensione interiore ed esteriore, in una dialettica tra permanenza e divenire. Per la scelta dei soggetti, l'artista attinge sia dalla sfera personale che da quella pubblica, protagonista di quotidiani e riviste, utilizzando immagini già esistenti come veicolo del processo creativo, assoggettandole poi alle capacità di trasformazione dello sguardo artistico. Nella molteplicità dei ritratti si riflette l'esigenza di cogliere la complessità e le sfumature dei volti, delle espressioni, ribaltando i tradizionali canoni della proporzione e del colore mediante un uso distorto della rappresentazione imitativa. I tradizionali concetti determinati storicamente e socialmente di vita, morte, amore, bene e male vengono sovvertiti in nome di un significato ulteriore capace di smascherare l'apparenza delle cose ed affermare l'impossibilità della certezza. (M.M.)

Rejects, work in progress series
In the painting and graphic art processes of Marlene Dumas bodies, and particularly facial features, are always centre stage; marks of identity, distinctive traits of human existence and its mutability, captured in their interior and exterior dimension, in a dialectic between permanence and transformation. In the choice of her subjects she draws from both the personal sphere and the public domain of magazines and newspapers, using existing images as a vehicle for her creative process, subjecting them to the ability of the artist to transform. In her multiple portraits there is a reflection on the need to capture the complexity and subtlety of faces and expressions, overturning traditional canons of proportion and colour through a distorted use of imitative representation. The traditional historically and socially determined concepts of life, death, love, good and evil are subverted in the name of a further significance able to delve beneath the appearance of things and affirm the hopelessness of certainty. (M.M.)

Rejects (ongoing series), particolare/detail,
1994
Inchiostro nero, carta, collage/Black ink,
paper, collage
60x50 cm ciascuno/each (50 pezzi/pieces)

Straitjacket, 1993
Olio su tela/Oil on canvas
90x70 cm
Courtesy Zenox Gallery, Antwerpen

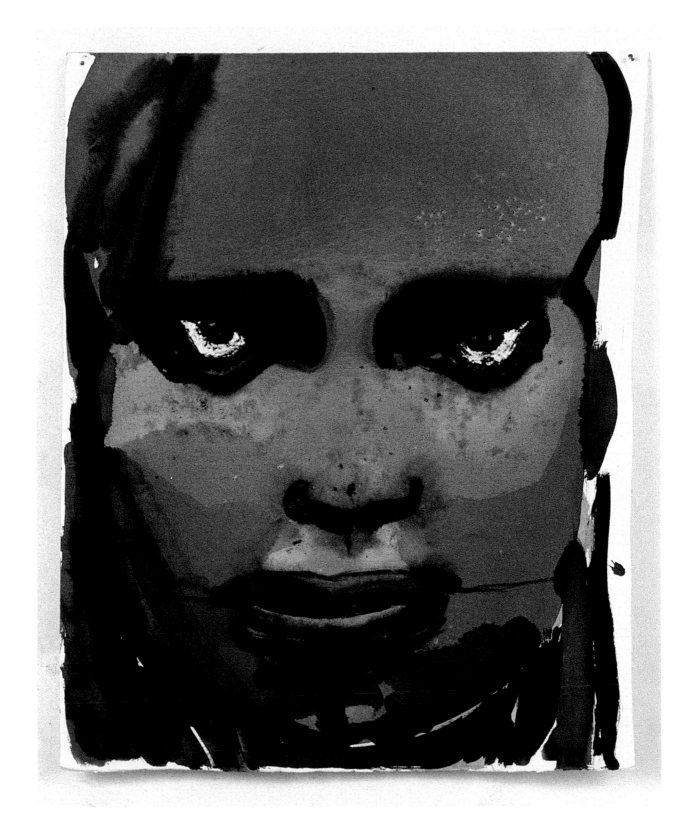

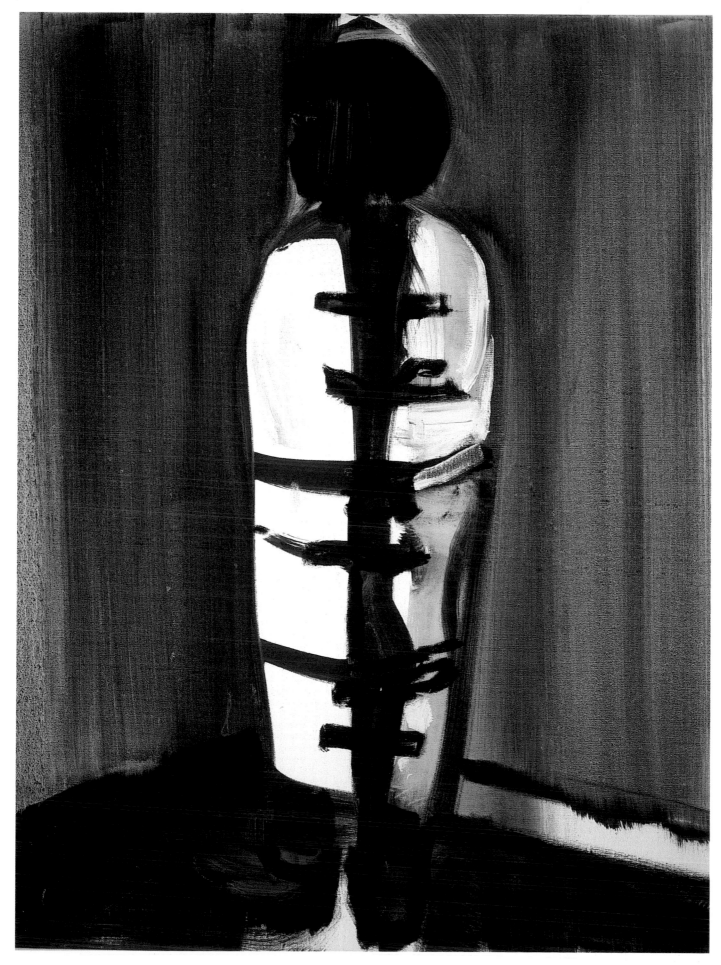

Lucio FONTANA

Lucio Fontana nasce a Rosario di Santa Fé, in Argentina, il 19 febbraio 1899. Dal 1905 è a Milano, dove compie gli studi, ma è nuovamente in Argentina nel 1922: qui lavora con il padre scultore e solo dopo il ritorno a Milano nel 1928 frequenta l'Accademia di Belle Arti. Negli anni Trenta è nel gruppo di astrattisti che espongono alla Galleria Il Milione e aderisce nel 1934 al movimento parigino Abstraction-Création. Inizia ad utilizzare la ceramica nel laboratorio di Tullio Mazzotti ad Albisola e realizza sculture monumentali per i progetti di architetti razionalisti italiani, in un confronto ininterrotto con l'architettura. Astrattismo e figurazione convivono nella sua opera anche dopo il trasferimento in Argentina nel 1939, ma una svolta decisiva avviene al ritorno in Italia nel 1946 con l'apparizione del *Manifesto dello Spazialismo,* dichiarazione teorica che anticipa e illustra i contenuti di un nuovo percorso artistico, sull'idea di una sperimentazione tecnica e formale asservita a nuove sollecitazioni speculative. Nel 1949 realizza con luci artificiali il primo *Ambiente Spaziale* alla Galleria del Naviglio, ambienti alla luce di wood, che allargano il coinvolgimento sensoriale dello spettatore e indicano una direzione praticabile per l'accoglimento del vero intangibile nell'opera d'arte. Nello stesso anno inizia la serie dei "buchi", perforando tele e carte per includere nell'opera il vuoto e l'attraversamento come elementi invisibili ma non per questo meno effettivi della realtà. Dal 1958 si dedica ai "tagli" che svelano le carenze di una pittura intesa come illusoria proiezione bidimensionale e creano nell'opera un passaggio per l'infinito. Il suo prestigio

internazionale si accresce grazie ad un'antologica alla Biennale di Venezia dello stesso anno. Negli anni Sessanta, mentre numerosi importanti musei in Europa e negli Stati Uniti gli dedicano diverse personali, Fontana prosegue le sue ricerche in una concezione sempre più unitaria di pittura, scultura e intervento ambientale. L'orizzonte spirituale della ricerca di Fontana si confonde con esigenze conoscitive parallele al sapere scientifico, indicando nell'arte una via di accesso emozionale a concetti inerenti il tempo o lo spazio e nel subcosciente l'origine del pensiero creativo. Il lavoro e le idee di Fontana diventano negli anni Cinquanta un punto di riferimento per molti artisti più giovani, che, come Yves Klein, varcano nelle loro opere la soglia dell'immaterialità. Si spegne a Comabbio il 7 settembre 1968.

Born in Rosario di Santa Fe in Argentina on the 19th of February 1899. In 1905 he comes to Milan for his schooling but is back in Argentina in 1922 working alongside his sculptor father. Only after returning to Milan in 1928 does he enrol at the Accademia di Belle Arti. In the thirties he is a member of the group of abstract artists which exhibit their works at the Galleria Il Milione and join the Parisian movement Abstraction-Création in 1934. He begins to use ceramics in Tullio Mazzotti's workshop in Albisola and creates monumental sculptures for the projects of Italian rationalist architects, constantly comparing them to architecture. Abstract and figurative art go hand in hand in his work even after he moves back to Argentina in 1939, but a decisive change takes place upon his return to Italy in 1946

with the appearance of *Manifesto dello Spazialismo,* a theoretical comment which anticipates and illustrates the contents of a new artistic direction, espousing the idea of a technical and formal experimentation enslaved to new speculative pressures. In 1949 he achieves the first *Ambiente Spaziale* at the Galleria del Naviglio with artificial lighting, which heightens the senses of the spectator and indicates a practicable direction for the acceptance of the truly intangible in a work of art. In the same year he begins his series of "holes", perforating canvases and paper to include emptiness and crossings as invisible but no less real elements of reality. In 1958 he concentrates on "cuts" which reveal what painting as an illusory two-dimensional projection lacks and creates a passage to the infinite in the work. His international prestige increases thanks to an anthology at the Venice Biennale in the same year. In the sixties, while numerous important galleries in Europe and the United States dedicate various solo shows to him, Fontana continues his research into an increasingly harmonious conception of painting, sculpture and environment. The spiritual horizon of Fontana's research mixes with cognitive needs parallel to scientific knowledge, indicating in art an emotional access road to inherent time and space concepts and, in the subconscious, the origin of creative thought. The work and ideas of Fontana become in the fifties a point of reference for many younger artists who, like Yves Klein, cross the threshold of the immaterial with their work. He dies in Comabbio on the 7th of September 1968.

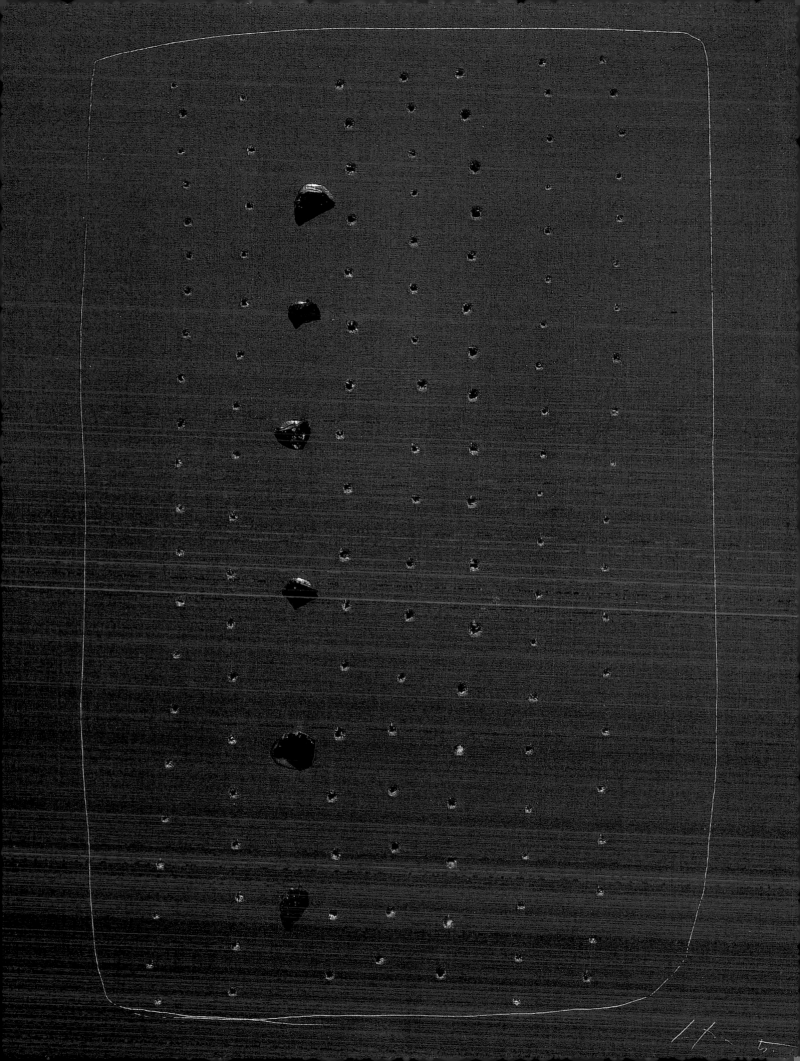

Concetto Spaziale, Forma, 1957
Aniline e collage su tela, verde, giallo,
bruno/Aniline and collage on canvas,
green, yellow, brown
149x150 cm
Courtesy Fondazione Lucio Fontana,
Milano

Concetto Spaziale, Forma, 1957
Aniline e collage su tela, rosso-viola,
chiaro e scuro/Aniline and collage on
canvas, red-violet, bright and dark
150x150 cm
Courtesy Fondazione Lucio Fontana,
Milano

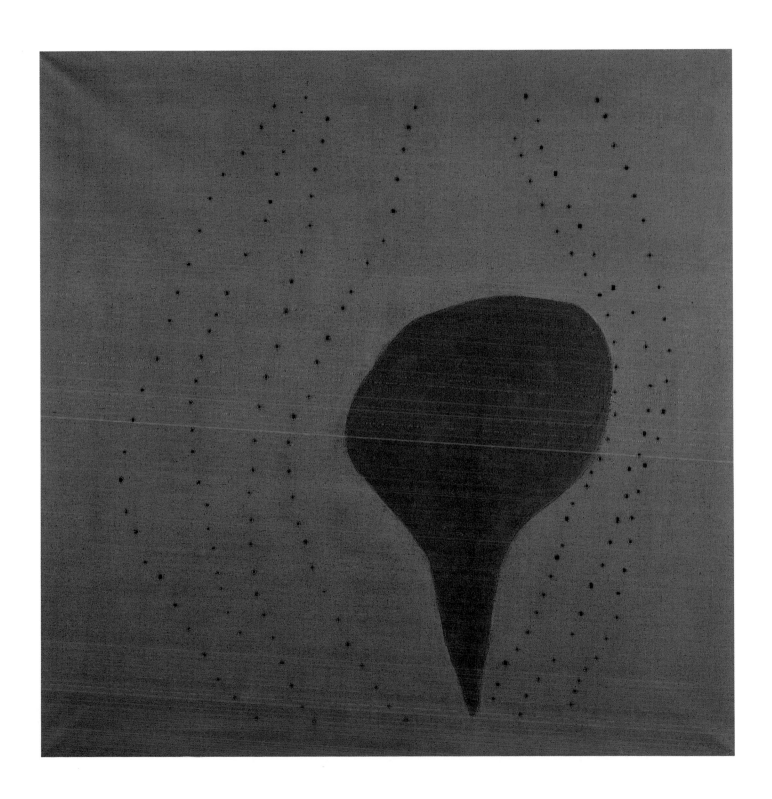

È la dimensione infinita e cosmica di spazio che caratterizza le opere di Lucio Fontana, che utilizza costantemente il titolo Concetto Spaziale per indicare proprio una sorta di progetto che acquisterà un significato più preciso alla luce delle successive esperienze di Conceptual Art della seconda metà degli anni Sessanta e dell'inizio dei Settanta. I "buchi", i "tagli", gli "squarci" sono un'evidente allusione ad una dimensione nuova corrispondente al cosmo; sono segni fisici che rompono la superficie del dipinto, creando un passaggio per l'infinito e scandendo lo spazio in maniera netta. I "tagli", per i quali l'artista utilizza superfici generalmente monocrome, bianche oppure campite di colori squillanti come il verde giallo o il rosso, variano dall'unico obliquo e leggermente arcuato, a quelli, plurimi, verticali, differenziandosi ancora per il ritmo architettonicamente costruito (A.M.)

It is the infinite and cosmic dimension of space which characterises Lucio Fontana's work for which he constantly uses the title Concetto Spaziale to indicate precisely a kind of project which will acquire a more exact meaning in the light of subsequent experiences of "conceptual art" in the second half of the sixties and the beginning of the seventies. The "holes", "cuts" and "slashes" are an evident allusion to a new dimension corresponding to the cosmos; they are physical signs which break the painting's surface creating a passage to the infinite and clearly marking space. The "cuts", for which the artist generally uses monochrome surfaces, white or bright background colours like yellow green or red, vary from the single oblique and slightly curved ones to multiple vertical ones, differing again in their architectonically constructed rhythm. (A.M.)

Concetto Spaziale, 1958
Inchiostri e collage su tela naturale, rosso e nero/Ink and collage on natural canvas, red and black
165x127 cm
Courtesy Fondazione Lucio Fontana, Milano

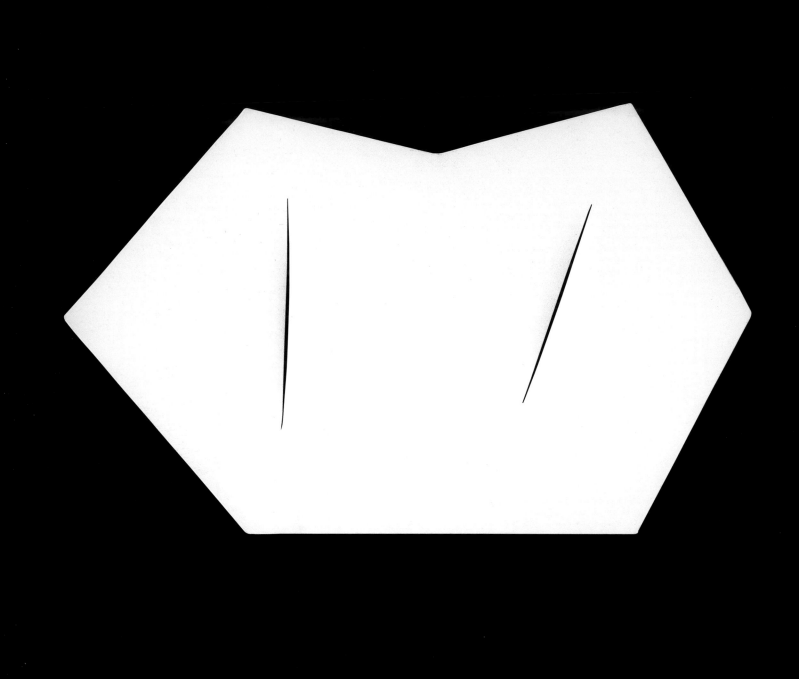

Concetto Spaziale, Attese, 1959
Idropittura su tela, bianco/Water-based
paint on canvas, white
68x108 cm
Courtesy Fondazione Lucio Fontana,
Milano

Installazione alla /Installation at the
Galleria d'Arte Moderna, Bologna, 1998

ALBERTO GIACOMETTI

Nasce a Borgonovo, nel Cantone svizzero dei Grigioni nel 1901. Inizia a dipingere e a cimentarsi con la scultura in giovanissima età, seguendo l'esempio del padre e del nonno, entrambi pittori. Si trasferisce a Parigi nel 1922, dopo avere svolto i primi studi all'Accademia di Belle Arti di Ginevra. Frequenta in modo irregolare, per quattro anni, il corso di scultura di Emile-Antoine Bourdelle, allievo e collaboratore di Rodin, presso l'Académie de la Grande-Chaumière. Ben più rilevanti per la sua formazione artistica risultano le ricerche condotte in quegli anni sulle arti primitive e sull'arte africana, così come il suo avvicinamento al cubismo e soprattutto al surrealismo. Nel 1927 si stabilisce con il fratello Diego nello storico studio al numero 46 di Rue Hippolyte-Maindron. L'atelier, celebrato in un noto testo dell'amico scrittore Jean Genet (che lo stesso Giacometti apprezzò più di ogni altro scritto sul suo lavoro e che Picasso definì come il migliore testo su di un artista che avesse mai letto), fu soggetto di numerosi disegni e costituì parte integrante del suo processo creativo. Nella volontaria solitudine del suo studio-rifugio, che non abbandonò mai nel corso della vita, plasmò la sua intensa visione dell'umanità. Alla fine degli anni Venti realizza le prime sculture surrealiste, secondo l'idea degli oggetti-scultura a "funzionamento simbolico" (Salvador Dalí). *La Boule souspendue* del 1930, l'opera più rappresentativa e suggestiva di questo periodo, indusse Dalí e Breton ad invitarlo ad unirsi al gruppo surrealista; nel 1932 inaugura la sua prima personale presso la Galleria Pierre Colle. Negli anni Trenta, Giacometti è costretto per vivere, come la maggior parte degli scultori nel periodo tra le due guerre, a collaborare con architetti e designer d'interni, realizzando arredi e gioielli insieme al fratello. Diego fu una presenza costante nella vita di Giacometti; oltre ad essere il suo principale modello si occupò della gestione manageriale dell'attività di Alberto e della realizzazione tecnica delle sculture, collaborando alla fusione in bronzo. Intorno alla metà degli anni Trenta Giacometti si allontana progressivamente dal surrealismo, che giungerà a rinnegare con veemenza, e ritorna allo studio del modello dal vero, riprendendo una figurazione ricca di riferimenti alle arti primitive. Affronta con crescente attenzione il problema della relazione della figura con lo spazio che costituisce una costante della sua ricerca. In quegli anni elabora una progressiva disgregazione della materia pittorica e scultorea in direzione "informale" anticipando in questo senso gli orientamenti dell'informale europeo. Lo spazio avvolge e corrode la figura umana frantumandone i contorni e riducendola ad una sagoma quasi filiforme. Jean-Paul Sartre, che frequentò assiduamente insieme a Simone de Beauvoir e a Picasso, riconobbe in tale disfacimento dell'immagine umana, propria della scultura di Giacometti, l'espressione della condizione esistenziale dell'uomo moderno, alla soglia tra l'Essere e il Nulla. Alla fine degli anni Quaranta e negli anni Cinquanta, elaborato un linguaggio ormai maturo, realizza le grandi sculture filiformi quali l'*Homme qui marche* del 1947 e le *Femmes de Venise*. Espone nel 1948 alla Pierre Matisse Gallery a New York. Il Kunstmuseum di Basilea, prima istituzione pubblica ad acquistare un suo lavoro, gli dedica una retrospettiva nel 1950. Da allora espone regolarmente in Europa e negli Stati Uniti. Risale al 1956 la prima partecipazione alla Biennale di Venezia, nel Padiglione Francese. Alla sua seconda partecipazione alla Biennale del 1962 ottiene il premio per la scultura. Nel corso degli anni Sessanta riceve inoltre il premio per la scultura del Canergie Institute di Pittsburgh, Pennsylvania e nel 1964 quello per la pittura del Guggenheim di New York e la laurea *ad honorem* dell'Università di Berna. Muore nel 1966. (C.P.Z.)

Born in Borgonovo in the Swiss Canton of Grigioni in 1901. He begins to paint and to measure himself against sculpture at a very young age, following the example of his father and grandfather, both painters. He moves to Paris in 1922 after studying initially at the Accademia di Belle Arti in Geneva. For four years he attends on and off a sculpture course taught by Emile-Antoine Bourdelle, a pupil and collaborator of Rodin, at the Académie de la Grande-Chaumière. The research he does in these years into primitive and African art turns out to be much more important for his artistic training, as is his approach to Cubism and above all Surrealism. In 1927 he moves with his brother Diego into the historical studio at number 46, Rue Hippolyte-Maindron. The atelier, celebrated in a famous piece written by his friend, the writer Jean Genet (which Giacometti himself appreciated more than any other piece of writing about his work and which Picasso defined as the best piece of writing about an artist he had ever read), became the subject of numerous drawings and makes up an integrate part of his creative process. It was in the voluntary solitude of his studio-refuge which he never left while he lived, that he shaped his intense vision of humanity. At the end of the twenties Giacometti produced his first Surrealist sculptures according to the "symbolic functioning" (Salvador Dalí) idea of objects-sculptures. *La Boule souspendue* in 1930, his most representative and suggestive work of this period, induced Dalí and Breton to invite him to join the Surrealist group. In 1932 he has his first solo exhibition at the Galleria Pierre Colle. In the thirties Giacometti is obliged, like most sculptors between the wars, to earn a living working with architects and interior designers creating furnishings and jewels together with his brother. Diego was a constant presence in Giacometti's life, in addition to being his chief model, he acted as Alberto's manager and dealt with the technical production of the sculptures, helping to melt bronze. Around the middle of the thirties Giacometti increasingly distances himself from Surrealism which he will eventually vehemently repudiate and returns to his study of life models,

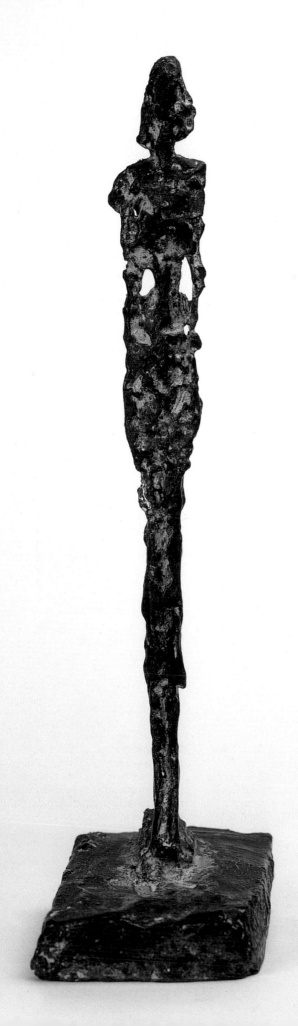

Femme debout, 1956
Bronzo/Bronze
27,3x12,3x6,3
numerato/numbered: 2/2
Collezione privata/Private collection

resuming a figurative style rich in references to primitive art. He faces with growing attention the problem the space-figure relationship which is a constant in his research. In those years he elaborates a gradual disintegration of the pictorial and sculptural subject in a "non-representational" direction anticipating in this sense the orientation of the European Non-Representational movement. Space envelops and corrodes the human figure shattering its contours and reducing it to an almost thread-like outline. Jean Paul Sartre, who he sees regularly together with Simone de Beauvoir and Picasso, recognised in this decay of the human image in Giacometti's sculpture, the expression of the existential condition of modern man, on the tightrope between Being and Nothingness. At the end of the forties and the fifties, having elaborated a mature language, Giacometti produces his large thread-like sculptures such as *Homme qui marche* in 1947 and the *Femmes de Venise*. In 1948 he exhibits at the Pierre Matisse Gallery in New York. The Kunstmuseum in Basel, the first public institution to acquire one of his works, dedicates a retrospective to him in 1950. From then on he exhibits regularly in Europe and the United States. In 1956 he is at the Venice Biennale, in the French pavilion. He goes back to the Venice Biennale a second time in 1962 receiving a prize for sculpture. In the sixties he also receives the sculpture prize from the Carnegie Institute in Pittsburgh, Pennsylvania and in 1964 a prize for painting from the Guggenheim in New York and an honorary degree from the University of Berne. He dies in 1966. (C.P.Z.)

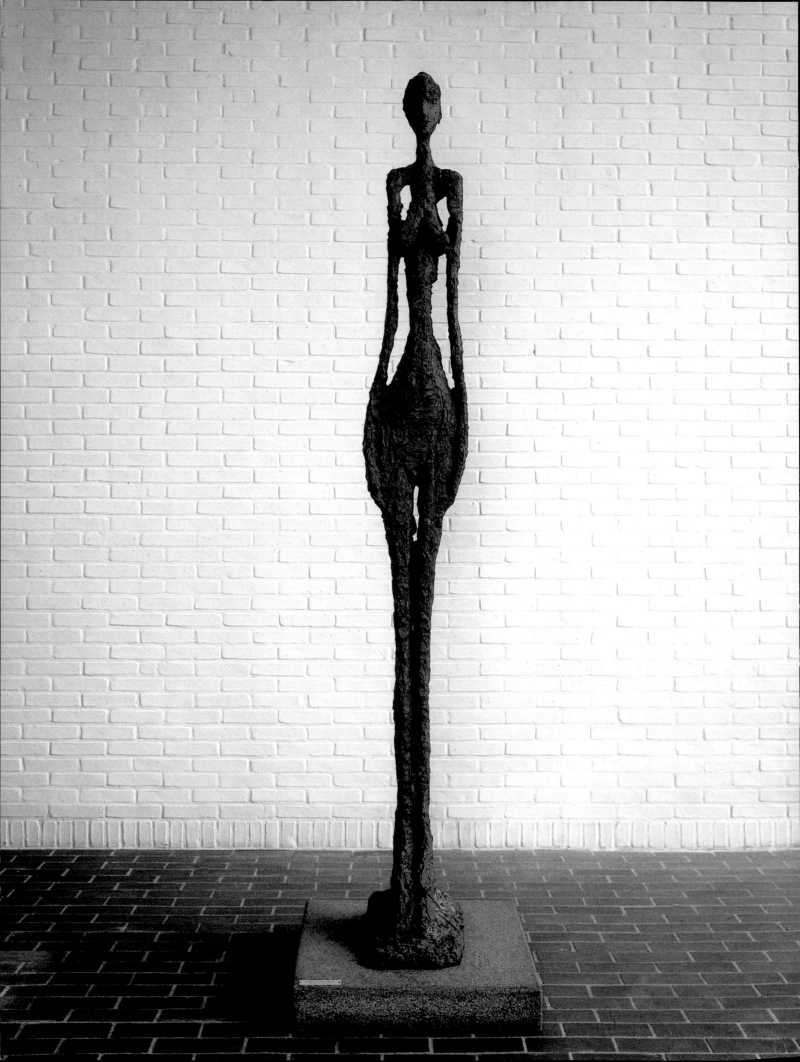

Femme debout IV, 1960
Bronzo/Bronze
270 cm
Louisiana Museum of Modern Art,
Humlebæk
Donazione/Gift: Ny Carlsbergfondet

Una notte Alberto Giacometti vide l'amica Isabel Lambert allontanarsi lungo boulevard Saint-Michel. Il suo corpo rimpiccioliva senza comprometterne l'identità. Folgorato, da allora l'artista volle trasferire quell'emozione in scultura. Si diede a graffiare e prosciugare la materia per assumere lo spirito o solo un brano dell'intima verità di chi veniva ritratto, accompagnando il gesto scultoreo con il disegno, ineffabile e spettrale ad un tempo. Appare la volontà di colmare della propria inaspettata coscienza il crepaccio che separa ciò che ha visto l'uomo prima di plasmare da ciò che vede l'artista ad ogni ficcante unghiata. L'eterna ricerca di una scaglia del vero sotto al lembo scabroso del bronzo, per quanto sortisse alfine inesorabile lo "scacco", come Giacometti amava definire la sconfitta di fronte al finito che non era mai finito. Solo un'apparenza "attraente e sconosciuta" di ciò che stava intorno, un osso scarnito, nei pressi della vagheggiata unione ove materia e spirito s'involgono perfettamente. (G.V.)

One night Alberto Giacometti watched his friend Isabel Lambert receding into the distance down the Boulevard Saint Michel. The size of her body dwindled but one could still tell it was her. Struck by this, the artist wanted to immortalise the moment in sculpture. He began to scratch and dry material to sculpt the spirit or just a fragment of the intimate truth of the person portrayed, accompanying the sculpture with a drawing, at once inexpressible and spectral. There is the apparent will to fill, in one's sudden conscience, the gap which separates what the man saw before beginning to sculpt and what the artist sees in every scratch and groove. There is the endless search for a shred of truth beneath the racy bronze hemline, although what finally emerges is inevitably a kind of "checkmate", as Giacometti was fond of defining defeat in the face of the finished work which was never quite finished. There is just the "engaging and unfamiliar" hint of something hovering near it—a bare bone, somewhere approaching that yearned-for union where material and spirit are perfectly entwined. (G.V.)

Femme de Venise, 1956
Bronzo/Bronze
II: 121 cm, III 117 cm, V 110 cm, VII 119 cm,
VIII 121 cm
Louisiana Museum of Modern Art,
Humlebæk
Donazione/Gift: Ny Carlsbergfondet

p.170
Buste d'Annette IV, 1962
Bronzo/Bronze
59 cm alt./high
Louisiana Museum of Modern Art,
Humlebæk

p.171
Homme qui marche, 1960
Bronzo/Bronze
192 cm
Louisiana Museum of Modern Art,
Humlebæk
Donazione/Gift: Ny Carlsbergfondet

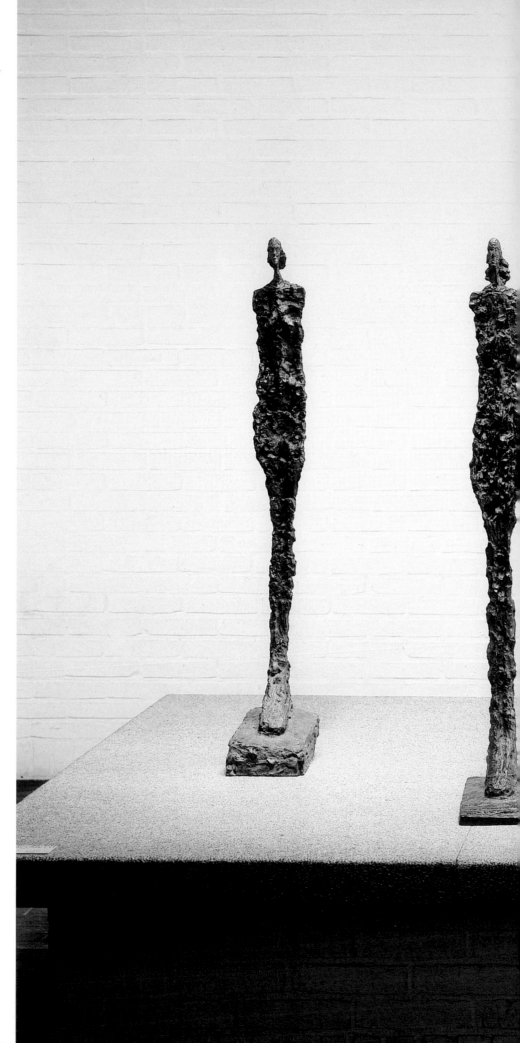

168

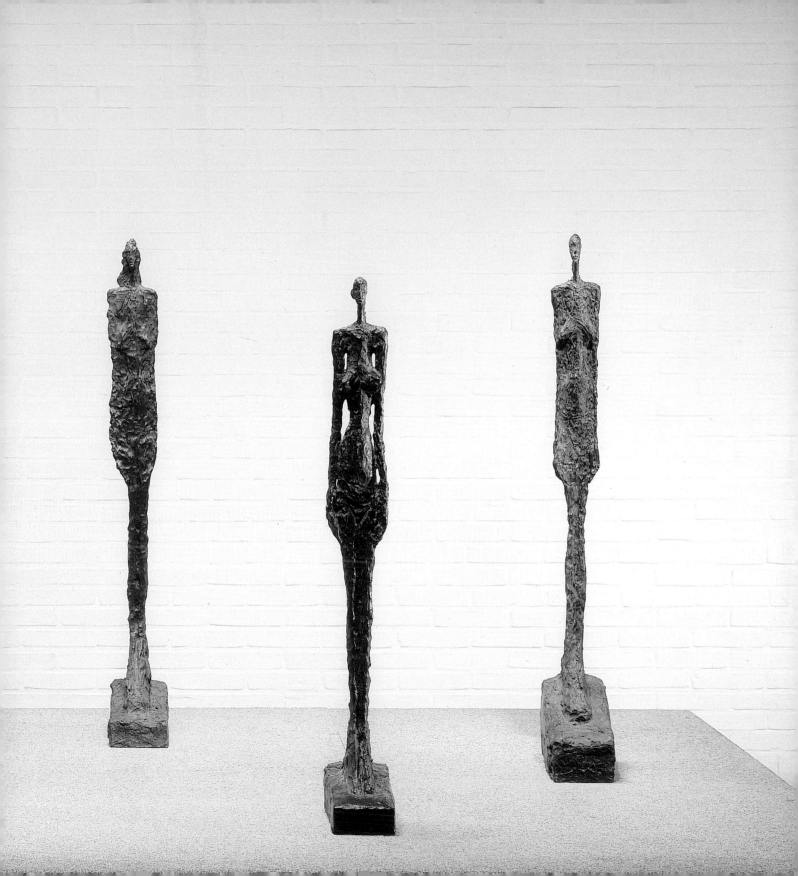

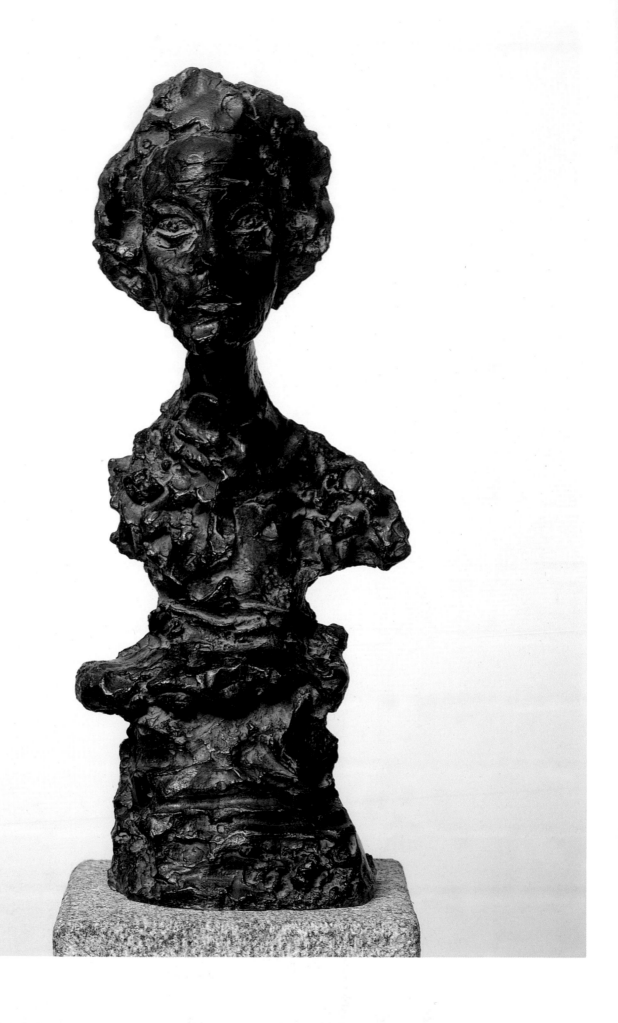

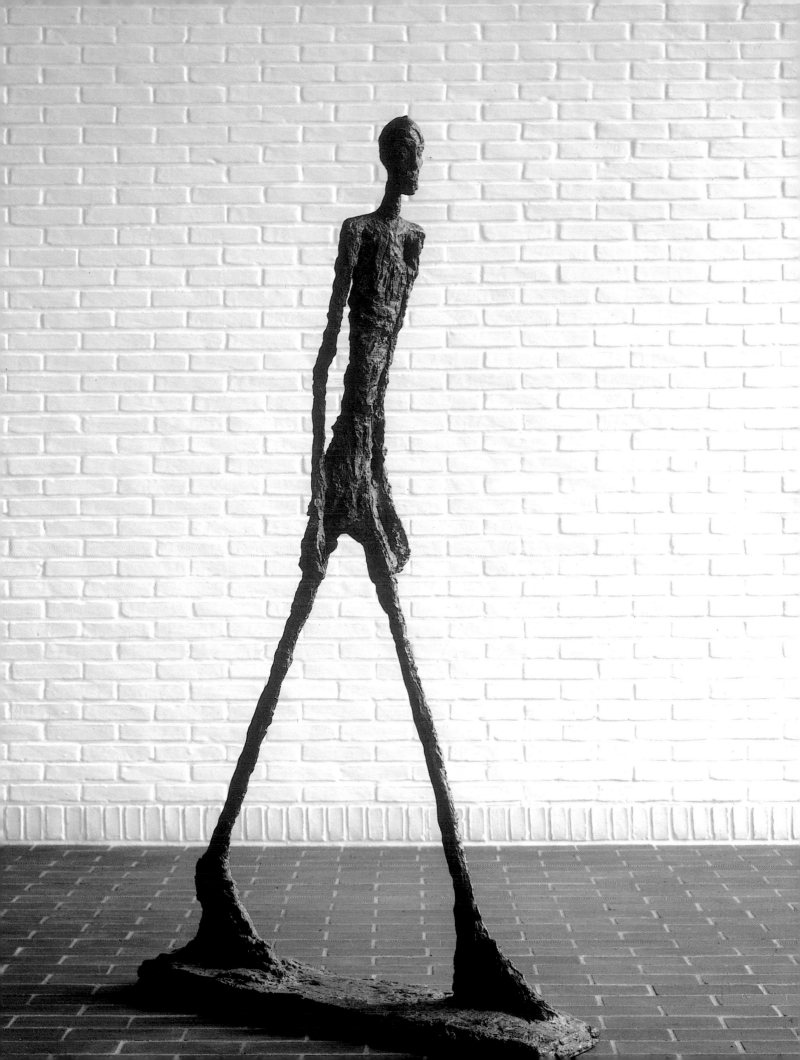

GILBERT&GEORGE

George nasce nel Devon, Inghilterra, nel 1942; Gilbert nasce nelle Dolomiti, in Italia, nel 1943. Si incontrano nel 1967, entrambi studenti della St. Martin's School of Art e nasce un binomio artistico che li vede uniti anche nella vita. I primi lavori li realizzano quasi per caso in occasione del "saggio" di fine anno accademico, come *Snow Show* (1968) o *Three works/Three Works* (1969): al Frank's Sandwich Bar realizzano oggetti-scultura, tra i quali un calco del loro volto, appoggiati ai tavolini. Fino dagli esordi lavorano considerandosi "sculture viventi", dimostrando interesse per il lato quotidiano e occasionale della vita nel tentativo di realizzare la comunione tra arte e vita e dedicandosi completamente ad essa. Dal 1970, adottando il motto "Art for All", vivono e lavorano nella loro casa-studio di Fournier Street. Oltre a misurarsi con la performance, lavorano con diversi media come la fotografia, il video, il disegno e la pittura. In questi anni il loro lavoro ottiene una rapidissima affermazione soprattutto dovuta all'interesse di molti galleristi europei e grazie alla partecipazione a importanti mostre collettive come *Information* al Museum of Modern Art a NewYork. Nel 1971, di nuovo, presentano se stessi come *The Singing Sculpture* alla Galleria Sonnabend a New York, per la quale realizzano personalmente il cartoncino d'invito ed un libretto contenente dichiarazioni sulle loro modalità di fare arte. I disegni di questi anni presentano già la caratteristica forma a "griglia": un reticolo ortogonale che divide lo spazio e che caratterizza anche i lavori fotografici realizzati dal 1974-75 fino ad oggi. Sono cicli di *photo-pieces* composti da riquadri di identica misura ed all'inizio incorniciati singolarmente, tutti in bianco e nero. Nel 1975 *Bloody Life* viene esposto alla Sonnabend a Parigi e a Ginevra e da Lucio Amelio a Napoli, un ciclo di lavori giocati sul colore rosso, che viene applicato manualmente, alludendo volutamente non solo al sangue, e quindi alla tragedia, ma anche alla vita. Nel 1976 eseguono, alla Sonnabend Gallery a New York, *The Red Sculpture*, presentata l'anno precedente a Tokyo, dove le teste e le mani dei due scultori sono ricoperte di colore rosso compatto e i movimenti sono guidati dalle parole di un registratore. In seguito ritraggono nelle foto altri soggetti oltre a loro stessi e, a partire dagli anni Ottanta, nei photo-pieces compaiono altri colori, sempre usati con una forte valenza simbolica. Si espande anche il ventaglio tematico dei loro lavori: piante, volti giovanili, corpi nudi, monumenti, smorfie dei loro volti e allo stesso tempo richiami alla monarchia, al cristianesimo, al nazionalismo, alla violenza e al sesso. Nel 1984 il Baltimore Museum of Art di Baltimora organizza la loro prima personale *Gilbert&George*; nello stesso anno sono nella *short list* del Turner Prize, che vinceranno due anni più tardi, nel 1986. Mettono a punto un metodo di lavoro che permette loro di partire da un bozzetto che colorano con acquerelli per valutare i rapporti compositivi e cromatici, per poi passare ad un disegno che viene grigliato in scala e una bozza di lavoro finale che viene colorato con tinte fotografiche. Questo lavoro permette loro di vedere l'effetto finale e allo stesso tempo valutare nuovi accostamenti e connessioni.
Tra le principali esposizioni a loro dedicate in questi ultimi anni ricordiamo quella alla Galleria Nazionale d'arte Moderna di Pechino nel 1993, al Museo d'Arte Moderna Villa Malpensata di Lugano nel 1994, allo Stedelijk di Amsterdam nel 1996, nello stesso anno alla Galleria d'Arte Moderna di Bologna e, nel 1997 al Musée d'Art Moderne de la Ville a Parigi. Nel 1998 presentano le *New Testamental Pictures* a Napoli, al Museo di Capodimonte. (M.M.)

Dead Boards N. 7, 1976
Foto sviluppate manualmente montate su
masonite in cornice metallica/Hand-dyed
photographs mounted on masonite,
metallic frame
247x206 cm
Collezione/Collection Francesca e Massimo
Valsecchi

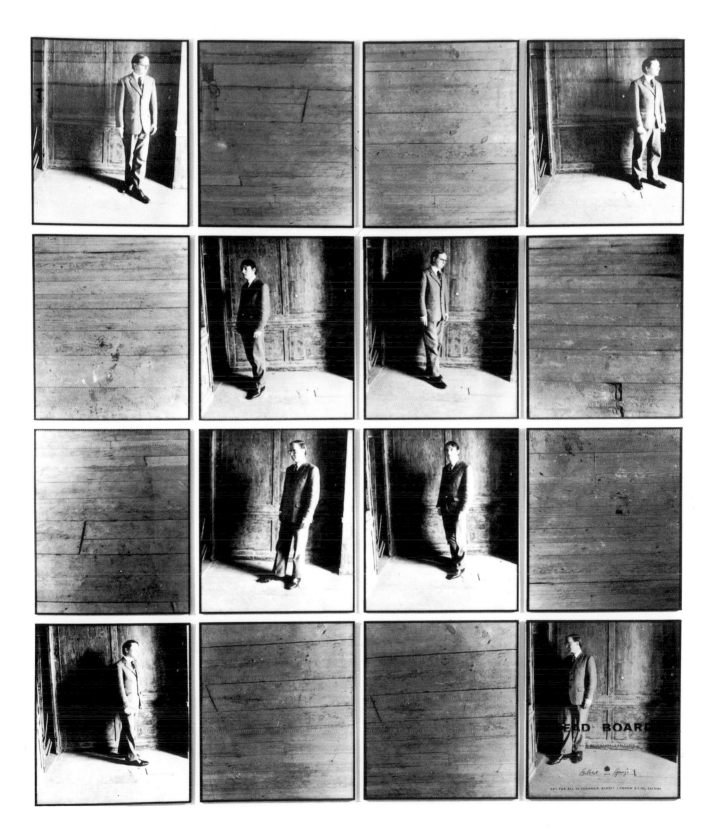

Spore, 1986
241x504 cm

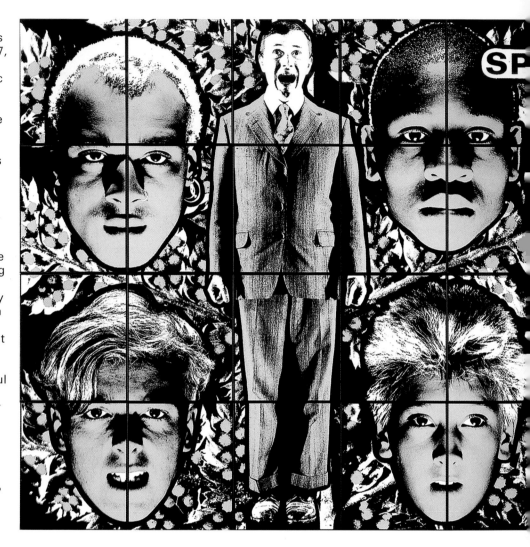

George is born in Devon, England in 1942; Gilbert is born in the Dolomites in Italy in 1943. Their meeting in 1967, while both students at St. Martin's School of Art is the start of an artistic and life partnership. They do their first works almost by chance for the "performance" which is put on at the end of the school year. These are *Snow Show* (1968) or *Three Works/Three Works* (1969). At Frank's Sandwich Bar they do object-sculpture, including a cast of their faces, on the tabletops. From their debut they consider themselves as "living sculptures", showing an interest in the everyday and casual aspects of life, in an attempt to create a communion of art and life, devoting themselves totally to this. In 1970, adopting the motto "Art for All", they live and work in their house-studio in Fournier Street. In addition to performance, they work with different media such as photography, video, drawing and painting. At this time their work rapidly becomes successful owing chiefly to the interest expressed by many European gallery owners and thanks to their participation in important group exhibitions like *Information* at The Museum of Modern Art in New York. In 1971 again they introduce themselves as *The Singing Sculpture* at the Sonnabend Gallery in New York, for which they themselves design the invitations and a booklet containing statements about their way of doing art. Their drawings in these years already contain the characteristic grid shape: an orthogonal which divides up space and which also characterises their photographic work from 1974-75 up to now. These are photo-pieces composed of squares of equal size and initially framed singularly, all done in black and white. In 1975 *Bloody Life* is exhibited at the Sonnabend in Paris and Geneva and also at the Lucio Amelio in Naples, a cycle of pieces which play with the colour red, applied manually, deliberately alluding not only to blood and therefore tragedy, but also to life. In 1976 they perform the *Red*

174

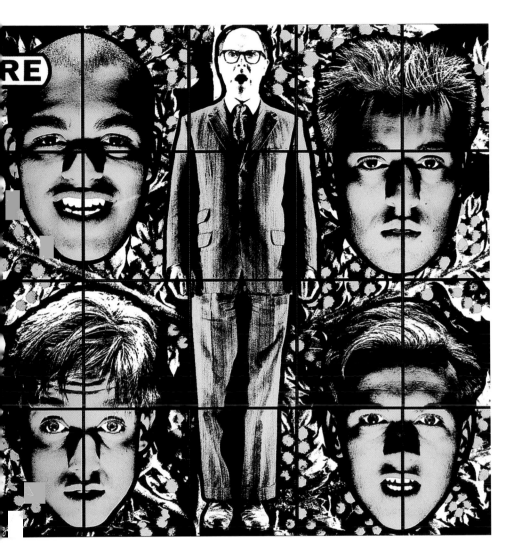

Sculpture at the Sonnabend Gallery in New York, first seen the year before in Tokyo, where the heads and hands of the two sculptors are covered in thick red paint and their movements are guided by words from a tape recorder. Subsequently they portray subjects other than themselves in their photography and, from the eighties onwards, in Gilbert & George's photo pieces we begin to find other colours which continue to be used with a strong symbolic value. The themes of their work also begin to vary: plants, young faces, naked bodies, monuments, themselves pulling faces and, at the same time, echoes of the monarchy, Christianity, nationalism, violence and sex. In 1984 the Baltimore Museum of Art in Baltimore organises their first exhibition *Gilbert & George* and they are short-listed for the Turner Prize, which they will win two years later in 1986. They refine a working method which enables them to start from a sketch which they paint in water colours in order to evaluate the compositional and chromatic relationships, to then proceed to a scale drawing and a sketch of the final work which is coloured in photographic shades. This process allows them to judge the final effect and at the same time evaluate new combinations and connections.

Of their chief exhibitions in the last few years we recall that of the National Gallery of Modern Art in Beijing in 1993, the Museo d'Arte Moderna Villa Malpensata in Lugano in 1994, the Stedelijk in Amsterdam and the Galleria d'Arte Moderna in Bologna in 1996, and in 1997 at the Musée d'Art Moderne de la Ville in Paris. In 1998 they present *New Testamental Pictures* in Naples at the Museo di Capodimonte. (M.M.)

In un'atmosfera cupa e drammatica Gilbert&George si ritraggono, in pose rigide e pietrificate, nell'atto di esplorare con lo sguardo le pareti lignee delle proprie "bare", in un tentativo di percepire l'aura di arida quiete che accompagna la morte. La serie Dead Boards è pervasa da un senso di vuoto e di totale astrazione che nasce da un inconsapevole processo di ricerca introspettiva, concentrando l'attenzione sulle possibilità percettive e che sempre più si manifesta in toni oscuri e malinconici. Evocando la presenza della morte attraverso un rigore formale che si traduce in un'immagine che si scompone e si ricompone nello spazio, sfruttano più pannelli fotografici per offrire un campo visivo frammentario e univoco allo stesso tempo. Questi primi assemblaggi suggeriscono un disagio esistenziale ed una intima sofferenza, uno stato di malessere accentuato dalla scelta del bianco e nero. Protagonisti pietrificati della propria arte trasmettono, attraverso il rigore delle pose, la consapevolezza della morte come una presenza palpabile nell'esistenza umana. (M.M.)

In a gloomy and dramatic atmosphere Gilbert&George portray themselves in rigid and petrified poses in the act of scrutinising the wooden walls of their own "coffins" in an attempt to perceive the aura of barren silence which accompanies death. The Dead Boards series is pervaded by a sense of emptiness and total abstraction, born of a subconscious process of introspective searching and concentrating on the possibilities of perception, increasingly expressed in obscure and melancholy tones. Evoking the presence of death through a formal rigour which turns into an image which is broken up and reassembled spatially, using more than one photographic panel to offer a fragmented and at the same time univocal field of vision. These first assemblages suggest existential anxiety and deep suffering, a state of malaise stressed by the choice of black and white. Petrified protagonists of their own art they transmit, through the stiffness of their poses, the consciousness of death as a palpable presence in human existence. (M.M.)

Blood life n°1, 1975
Fotografia/Photographs
247x206 cm
Courtesy Anthony d'Offay Gallery, London

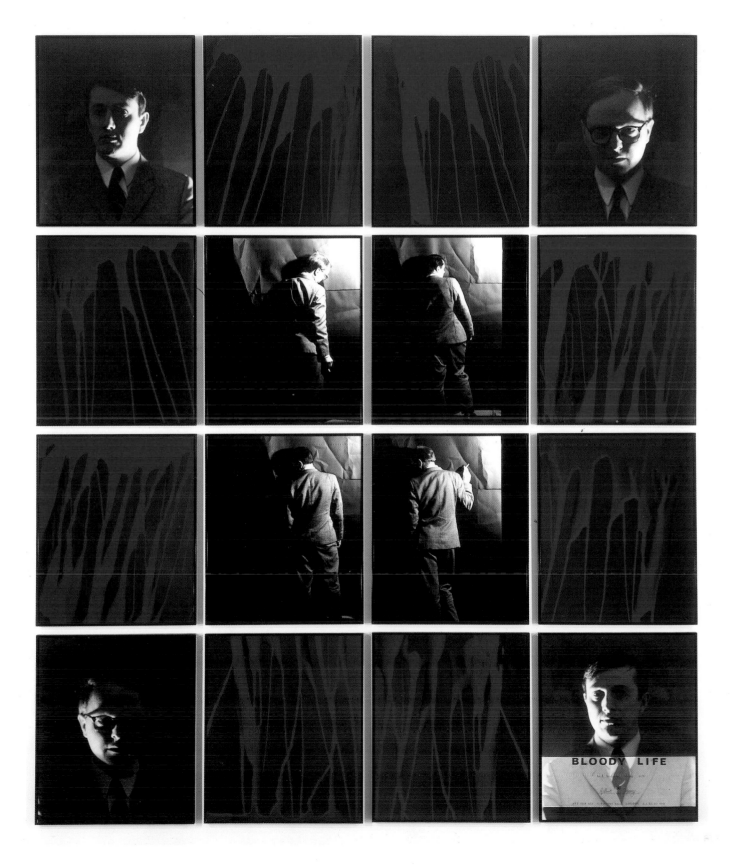

BLOODY LIFE

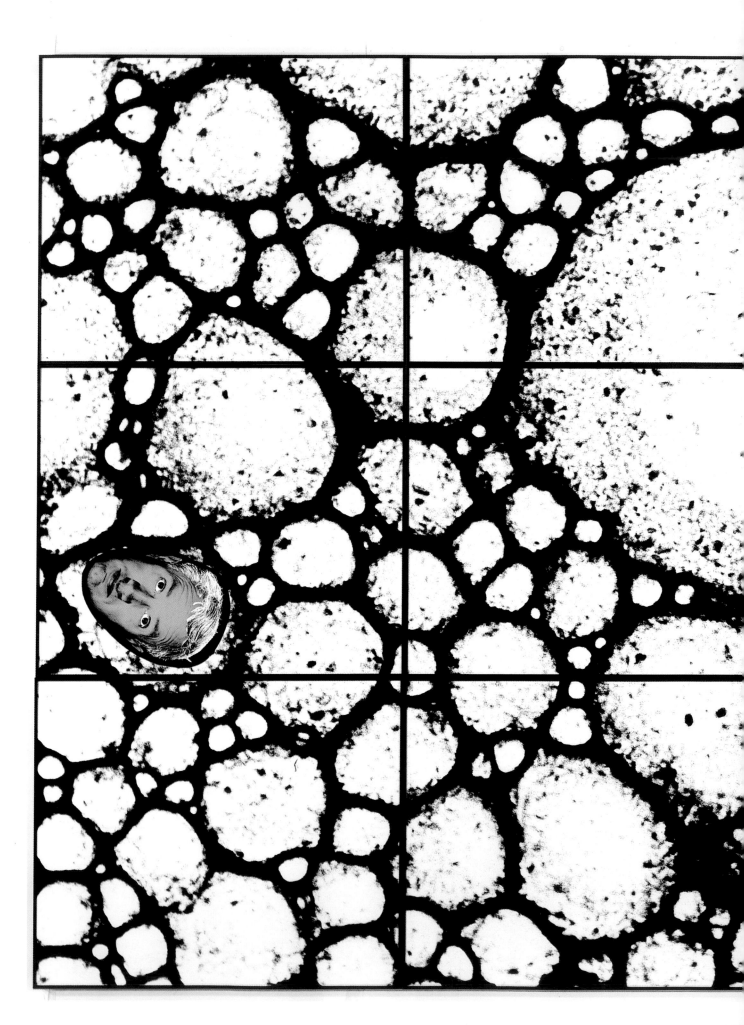

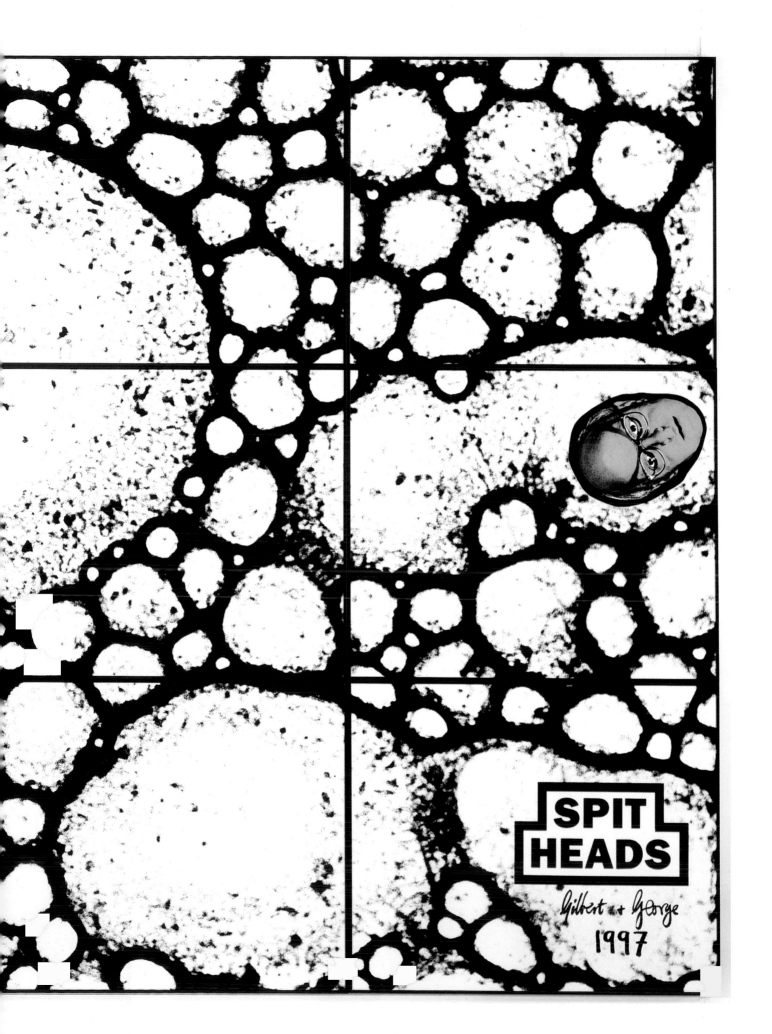

SPIT
HEADS

Gilbert + George
1997

p.178/179
Spit Heads, 1997
Foto sviluppate manualmente montate su
masonite in cornice metallica/Hand-dyed
photographs mounted on masonite,
metallic frame
190x302 cm (12 pannelli/panels)
Courtesy Galerie Thaddaeus Ropac, Paris-
Salzburg

Blood on Sweat, 1997
Foto sviluppate manualmente montate su
masonite in cornice metallica/Hand-dyed
photographs mounted on masonite,
metallic frame
190x377 cm (15 pannelli/panels)
Courtesy Galerie Thaddaeus Ropac, Paris-
Salzburg

ANSELM KIEFER

Nasce nel 1945 a Donaueschingen, cittadina all'estremo sud della Germania e situata nel cuore della foresta nera. Prima di dedicarsi alla pittura studia lingue, letterature romanze e giurisprudenza. Frequenta l'Accademia di Belle Arti di Karlsruhe e l'Accademia di Düsseldorf dove diventa allievo di Joseph Beuys. Inizia la sua attività espositiva negli anni Sessanta in Germania e nel 1965, all'età di vent'anni, compie un primo viaggio in Italia per visitare i luoghi della classicità e della rinascenza. Negli anni Settanta Kiefer intraprende un viaggio nei paesi scandinavi, culla della mitologia germanica, riprende la leggenda del Parsifal e del Santo Graal e attinge alla saga dei Nibelunghi. Da quest'ultima tematizza la storia di Sigfrido e Brunilde, nella quale la brama di potere e di ricchezza sfociano inevitabilmente in una sanguinosa catastrofe. Gli intellettuali tedeschi considerano politicamente pericolosa la sua tendenza ad evocare il kitsch nazionalistico della storia. Egli, al contrario, vede in questo aspetto della propria arte un modo di confrontarsi con l'inconscio della nazione. All'inizio degli anni Ottanta Kiefer compie un lungo viaggio in Israele. Per l'intero decennio successivo, la sua produzione artistica è dominata dal rapporto tra tedeschi ed ebrei, il risultato sono quadri strazianti e senza speranza. Alla fine degli anni Ottanta il "Time Magazine" lo celebra quale "miglior artista della sua generazione sia in Europa che in America". Tra le personali negli spazi pubblici ricordiamo quella al Musée d'Art Contemporain di Bordeaux (1984), quella allo Stedelijk Musem di Amsterdam (1986) e quelle del 1987 negli Stati Uniti (Art Institute di Chicago; Museum of Art di Philadelphia; Museum of Contemporary Art di Los Angeles; Museum of Modern Art di New York). L'anno successivo presenta le sue opere al Sezon Museum of Art di Tokio. In Italia il lavoro di Anselm Kiefer è visibile per la prima volta, in occasione della XXXIX Biennale di Venezia, nel Padiglione della Germania Ovest (1980). Nel 1990 diventa membro onorario dell'American Academy and Institute of Arts and Letters, come pure Chevalier dans l'ordre des Art e des Lettres. Tra gli altri riconoscimenti ricordiamo il Carnegie International Prize (Pittsburgh, 1988) e il premio Wolf per l'arte (Gerusalemme, 1990). Dal 1992 Anselm Kiefer vive e lavora nel vasto podere di una fabbrica di seta abbandonata, localizzato nella Francia meridionale, a Barjac. In questi anni l'orizzonte dei suoi quadri si è fatto più ampio e talvolta meno cupo; oggi Kiefer ha smesso di interrogarsi in modo ossessivo sulle problematiche legate alla Germania. Qualche anno dopo il suo trasferimento a Barjac l'artista scompare dalla scena artistica per quasi quattro anni. Riappare d'improvviso nel 1997 ed è protagonista di una grande mostra personale a Palazzo Correr nell'ambito della XLVII Biennale di Venezia. Nella primavera del 1998 presenta una personale al Museo de Arte Moderna di San Paolo e alla fine dello stesso anno una mostra al Museo Nacional Centro de Arte Reina Sofia di Madrid. Nel 1999 il Metropolitan Museum of Art di New York gli dedica una mostra di opere su carta, successivamente è protagonista della grande personale *Stelle cadenti* alla Galleria d'Arte Moderna di Bologna, mostra che viene poi presentata allo S.M.AK. di Gent, 2000. (G.B.)

Senza titolo, 1995
Acrilico su tela/Acrylic on canvas
230x170 cm
Courtesy Galleria Lia Rumma,
Napoli-Milano

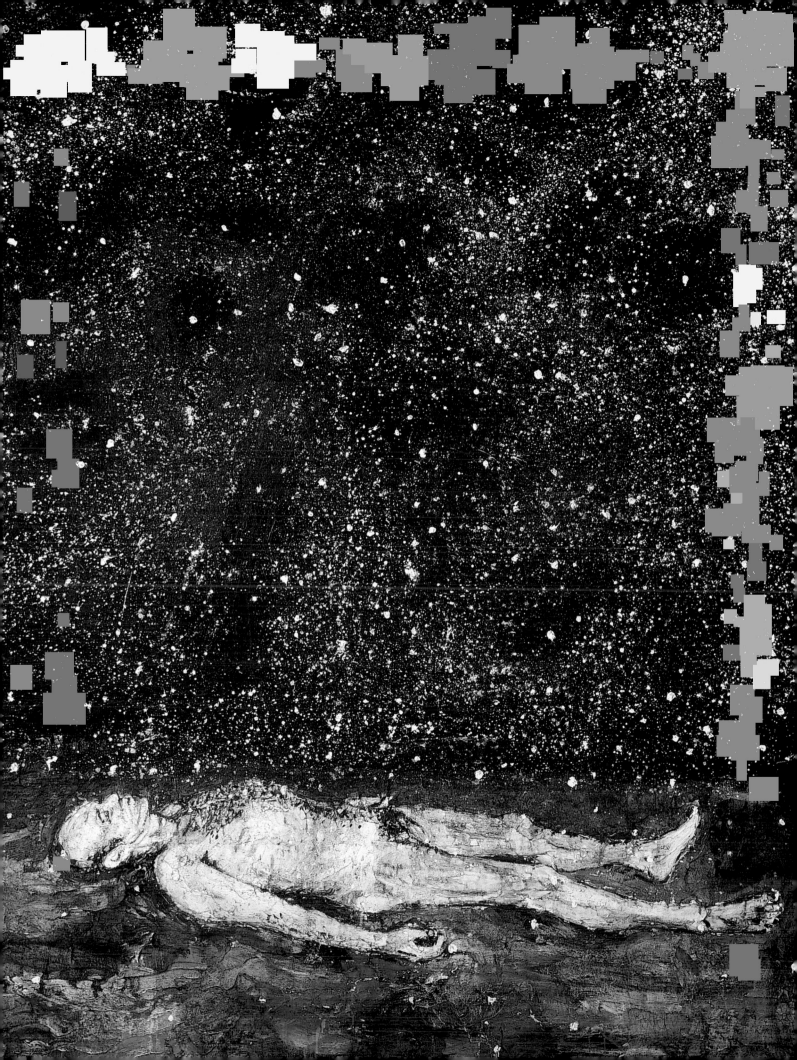

Märkishe heide, 1974
Colori ad olio, acrilico, gommalacca su tela
di sacco/Oil, acrylic and shellac on burlap
118x254 cm
Stedelijk Van Abbemuseum, Eindhoven

Born in Donauschingen, a small town in the extreme south of Germany in the heart of the Black Forest. Before dedicating himself to painting he studies languages, romantic literature and jurisprudence. He attends the Fine Art Academy of Karlsruhe and the Dusseldorf Academy where he becomes a pupil of Joseph Beuys. He begins to exhibit in the sixties in Germany and in 1965 at the age of twenty makes his first trip to Italy to visit the sites of classicism and the Renaissance. In the seventies Kiefer travels to the Scandinavian countries, cradle of German mythology, imitating the legend of Parsifal and the Holy Grail and drawing on the saga of the Nibelungenlied. From the latter he elevates to importance the story of Siegfried and Brunhilde, in which the thirst for power and richness result inevitably in a bloody catastrophe. German intellectuals consider his tendency to the nationalistic kitsch of history politically dangerous. He, on the other hand, sees in this aspect of his art a way of dealing with the nation's unconscious. At the beginning of the eighties Kiefer goes on a long trip to Israel. For the entire decade which follows his art is dominated by the relationship between Germans and Jews, resulting in harrowing, despairing paintings. At the end of the eighties Time Magazine fetes him as "the best artist of his generation in both Europe and America". Of his one-man exhibitions in public spaces we recall the Musée d'Art Contemporain in Bordeaux (1984), the Stedelijk Museum in Amsterdam (1986) and in 1987 in the United States (Art Institute of Chicago; Museum of Art of Philadelphia; Museum of Contemporary Art of Los Angeles; M.O.M.A. in New York). The following year he exhibits his work at the Sezon Museum of Art in Tokyo. In Italy the work of Anselm Kiefer is seen for the first time on the occasion of the XXXIX Venice Biennial in the West Germany pavilion (1980). In 1990 he is made an honorary member of the American Academy and Institute of Arts and Letters and Chevalier dans l'ordre des Arts et des Lettres. Among other awards we recall the Carnegie International Prize (Pittsburgh, 1988) and the Wolf prize for art (Jerusalem, 1990). Since 1992 Anselm Kiefer has lived and worked in the vast holding of an abandoned silk factory, situated in Barjac in the South of France. In these years the scope of his paintings has increased and is in places less gloomy: today Kiefer has ceased to interrogate himself obsessively about Germany's problems. Some years after he moved to Barjac the artist disappeared from the art scene for almost four years. He reappeared suddenly in 1997 with a one-man exhibition at Palazzo Correr at the 47th Venice Biennial. In Spring 1998 he has a one-man exhibition at Museo de Arte Modena in Sao Paolo and at the end of the same year another exhibition at Museo Nacional Centro de Arte Reina Sofia in Madrid. In 1999 the New York Metropolitan Museum of Art dedicates an exhibition to his works on paper. This is followed by the huge one-man exhibition *Stelle Cadenti* at the Galleria d'Arte Moderna in Bologna, an exhibition which is then moved to the S.M.A.K. in Gent, 2000. (G.B.)

Lasst tausend Blumen Blühen, 1998
Acrilico, emulsione, gommalacca su
tela/Acrylic, emulsion, shellac on canvas
330x560 cm
Courtesy Galleria Lia Rumma,
Napoli-Milano

Un ampio e cupo cielo notturno, attraversato
da una pioggia di costellazioni, rappresenta
l'entità primaria di questa grande tela, dove
tutto il fascino è restituito dalla profondità
ineluttabile del buio che ci inghiotte. La
figura umana, sospesa, non pare sottrarsi
alla vastità cosmica, ma anzi si arrende
supina ed inerte nell'atto volontario di
esserne pienamente investita. La
rappresentazione frontale ed esplicitamente
leggibile è resa ancora più intensa dalla
profondità materica e dall'intonazione
monocroma, dove si amalgamano
impercettibili variazioni di impasti cromatici
neri e bruni, quasi bruciati. Lo sguardo
ravvicinato sulla natura e sul cielo si estende
verso un remoto orizzonte, ponendo
inquietanti interrogativi sulla condizione
esistenziale dell'uomo. L'opera assume la
forza di un simbolo di grande respiro. Kiefer
affida all'arte il compito di esplorare ed
interpretare le voci distinte dell'universo che
sono, come ci insegnano le discipline
orientali frequentate dall'artista, parte del
tutto, ma anche un'unica entità indivisa.
Anche in questo dipinto si svela, dunque,
quell'incessante dialettica tra uomo e natura,
microcosmo e macrocosmo, arte e storia,
mito e leggenda che attraversa tutta l'arte di
Anselm Kiefer. (G.B.)

An immense and gloomy night sky, crossed
by a shower of constellations, represents the
primary entity of this great canvas, whose
fascination is exerted by the inevitable depth
of the darkness which swallows us up. The
suspended human figure does not seem to
hide from the cosmic vastness but instead
yields himself up to it, supine and inert,
willing to be knocked down head on. The
frontal and explicitly legible representation is
made even more intense by the material
depth and monochrome harmony, where
imperceptible variations of black , brown
and almost maroon impastos blend
together. The close-up on nature and the sky
pans out to a remote horizon, raising
disturbing questions about the existential
condition of man. The work has the power of
a far-reaching symbol. Kiefer gives art the
task of exploring and interpreting the distinct
voices of the universe which are, as oriental
doctrines worshipped by the artist teach us,
both part of the whole and also a unique
indivisible entity. In this painting too we find
that incessant dialectic between man and
nature, microcosm and macrocosm, art and
history, myth and legend which is a feature
of all of Anselm Kiefer's art. (G.B.)

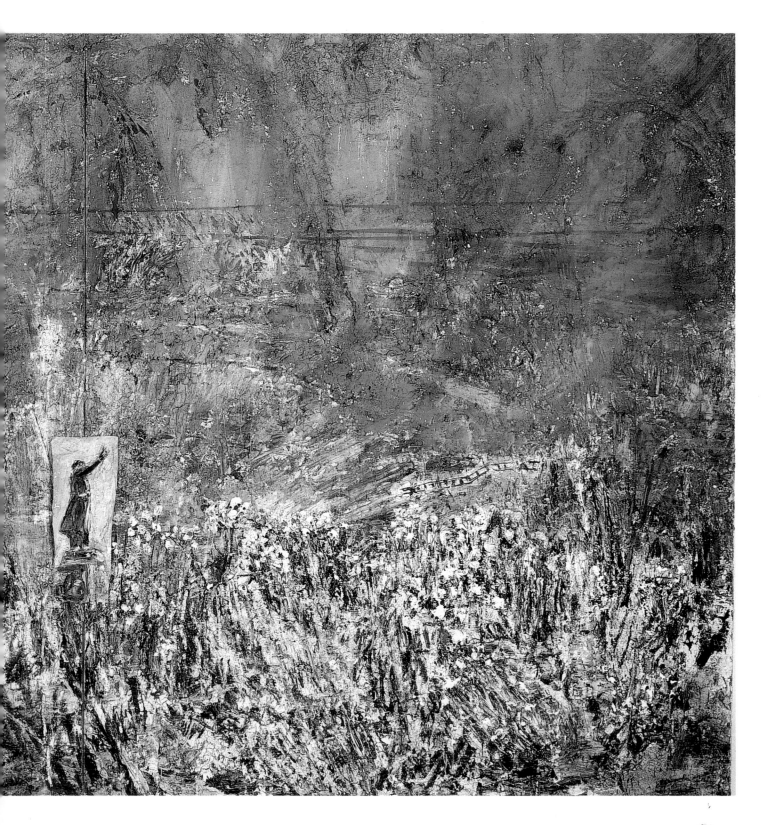

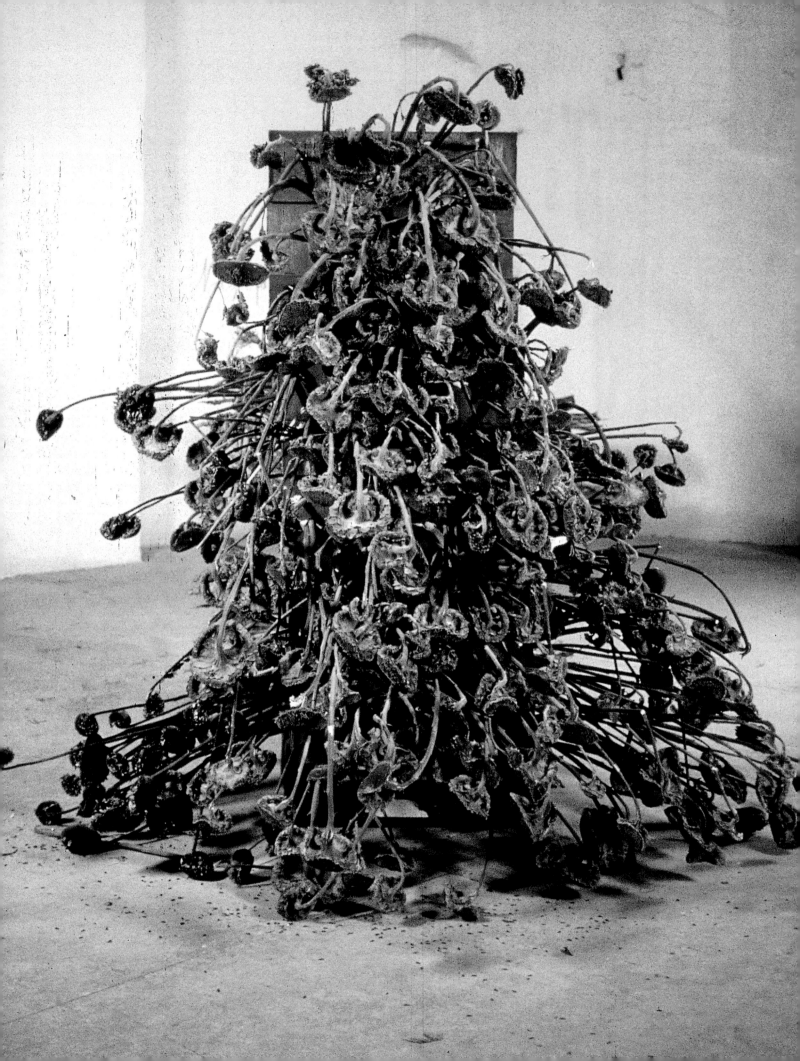

Sonnenschiff, 1998
Contenitori di metallo con girasoli/Metal
cases with sunflowers
195x310x194 cm

Sol invictus, 1995
Acrilico, emulsione, gommalacca, semi di
girasole su tela/ Acrylic, emulsion, shellac,
sunflower seeds on canvas
476x280 cm
Courtesy Galleria Lia Rumma,
Napoli-Milano

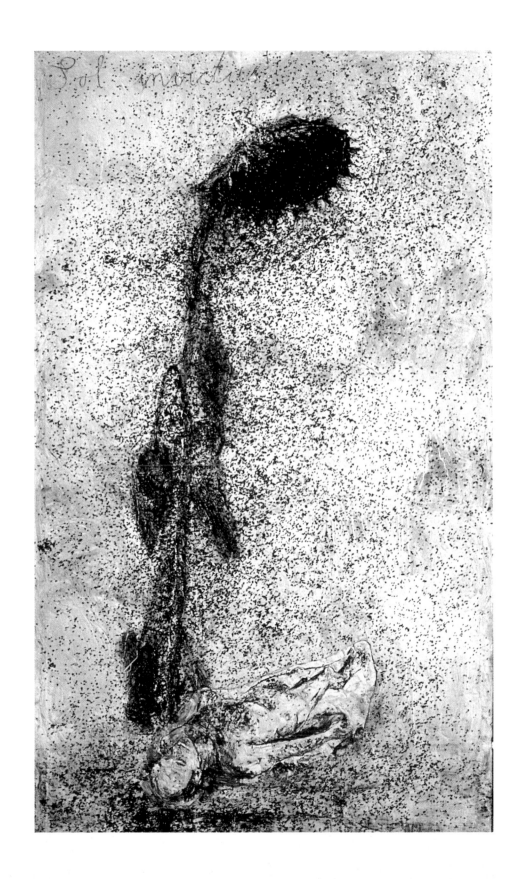

YVES KLEIN

L'esclave, 1962
Resina e polvere/Resin and dust
67x32 cm
Courtesy Guy Pieters Gallery,
Knokke-Zoute

Nasce a Nizza nel 1928 da genitori artisti. Tra il 1944 e il 1946 frequenta l'Ecole Nationale de la Marine Marchand e l'Ecole Nationale des Langues Orientales di Nizza. Nel 1947 incontra il poeta Claude Pascal e l'artista Arman, con cui instaura un duraturo rapporto di amicizia e con i quali condivide gli interessi alchemico ed esoterico. Nel 1949 si trasferisce con Pascal a Londra dove lavora per un corniciaio. L'anno successivo è in Irlanda dove tiene la prima esposizione privata di dipinti monocromi. Nel 1952 è in Giappone dove conquista la cintura nera di judo e dove tiene una mostra privata di monocromi. Ritornato in Europa, nel 1954 è istruttore presso la Federazione Nazionale di Judo di Madrid. Nel 1955 è a Parigi, dove gli viene rifiutata una tela monocroma al Salon des Réalites Nouvelles e dove tiene la prima esposizione pubblica al Club Solitaires, patrocinato dalle Edizioni Lacoste, destando poco interesse. Nel 1956 trova in Pierre Restany un valido sostenitore della sua arte, che lo presenta con un saggio critico alla mostra *Yves: propositions monochromes* presso la Galerie Colette Allendy. Inizia a suscitare interesse nel pubblico che lo battezza *Yves-le monochrome*. Nell'autunno di questo anno trova "l'espressione più perfetta del blu", creata, con l'aiuto del chimico Edouard Adam, attraverso una soluzione a base di etere e petrolio: tale avvenimento risulta fondamentale per il raggiungimento della dimensione metafisica e spirituale dell'infinito e dell'immaterialità, identificati dall'artista proprio nella purezza e nell'essenza del colore blu. Partecipa al primo Festival d'Art d'Avant-Garde. Nel 1957 espone per la prima volta i monocromi in Italia alla Galleria Apollinaire di Milano, nella mostra *Proposte monocrome, epoca blu*, suscitando l'interesse di molti collezionisti e di artisti quali Manzoni e Fontana. La mostra passerà successivamente a Parigi e Londra. Lo stesso anno alla nuova galleria d'avanguardia di Dusseldorf, Alfred Schmela espone in una personale i monocromi blu di Klein. Nel 1958 affronta l'attività dei "pennelli viventi", *les anthropométries*, e inizia i monumentali lavori in spugna blu e poliestere di resina, per il foyer del Teatro di Gelsenkirchen in Germania, che verranno inaugurati l'anno seguente. Nel giugno 1959 tiene la famosa "Conférence à la Sorbonne" sulla evoluzione dell'arte verso l'immaterialità e presenta lavori in tre dimensioni alla Galleria Leo Castelli di New York. Nel 1960 aggiunge alle opere monocrome blu le tonalità dell'oro e del rosa ed espone in pubblico le sue prime antropometrie. Partecipa ad esposizioni europee tra cui la prima collettiva con il gruppo dei Nouveaux Réalistes, sostenuti dal critico Restany, a Milano presso la Galleria Apollinaire. Nel 1961 comincia la serie dei *Rilievi Planetari*; interpreta sequenze di antropometrie da inserire nel film *Mondo Cane*. Nel 1962 produce le prime sculture della serie *Portraits Reliefs*, per Arman, Raysse e Pascal. Viene presentato al Festival di Cannes il film *Mondo Cane*. Muore il 6 giugno, colpito da un infarto. (C.C.)

Born in Nice in 1928 to artist parents. From 1944 to 1946 he attends the Ecole Nationale de la Marine Marchand and the Ecole Nationale des Langues Orientales in Nice. In 1947 he meets the poet Claude Pascal and the artist Arman with whom he strikes up a lasting friendship and with whom he shares an interest in alchemy and esotericism. In 1949 he and Pascal move to London where he works as a picture-framer. The following year he is in Ireland where he holds his first private exhibition of monochromatic paintings. In 1952 he is in Japan where he gets his black belt in judo and where he holds a private exhibition of monochromes. Back in Europe in 1954 he works as an instructor at the National Judo Federation in Madrid. In 1955 he is in Paris where he has a monochromatic canvas rejected by the Salon des Réalites Nouvelles and where he holds his first public exhibition at the Club Solitaires, backed by Editions Lacoste, raising little interest. In 1956 he finds a valid supporter of his art in Pierre Restany who presents the exhibition *Yves: propositions monochrome* at the Galerie Colette Allendy with a critical essay. He begins to attract interest from the public who baptise him *Yves-le monochrome*. In the autumn of the same year he finds the "most perfect expression of blue", created with the help of the chemist Edouard Adam using a solution based on ether and petroleum: this event turns out to be fundamental in order to achieve the metaphysical and spiritual dimension of the infinite and immaterial, identified by the artist precisely in the purity and essence of the colour blue. He takes part in the first Festival d'Art d'Avant-Garde. In 1957 he exhibits his monochromes in Italy for the first time at the Galleria Apollinaire in Milan, in the exhibition entitled *Proposte monocrome, epoca blu,* attracting the interest of many collectors and artists of the likes of Manzoni and Fontana. The exhibition then moves to Paris and London. In the same year at the new avant-garde gallery in Dusseldorf, Alfred Schmela exhibits Klein's blue monochromes in a solo exhibition. In 1958 he turns to the "living paintbrushes", *les anthropométries,* and begins his monumental works in blue foam and resin polyester for the foyer of the Gelsenkirchen Theatre in Germany, which is inaugurated the following year. In June 1959 he holds his famous "Conférence à la Sorbonne" on the evolution of art through immateriality and exhibits three-dimensional works at the Leo Castelli Gallery in New York. In 1960 he adds shades of gold and pink to his blue monochromes and exhibits his first "anthropométries" in public. He takes part in European exhibitions including his first group exhibition alongside the Nouveaux Realistes, backed by the critic Restany in Milan at the Galleria Apollinaire. In 1961 he begins his series of *Planetary Reliefs* and acts in sequences of *antropometrie* to be included in the film *Mondo Cane*. In 1962 he produces his first sculpture of the series *Portrait Reliefs*, for Arman, Raysse and Pascal. *Mondo Cane* is shown at the Cannes Film Festival. He dies of a heart attack on the 6th of June. (C.C.)

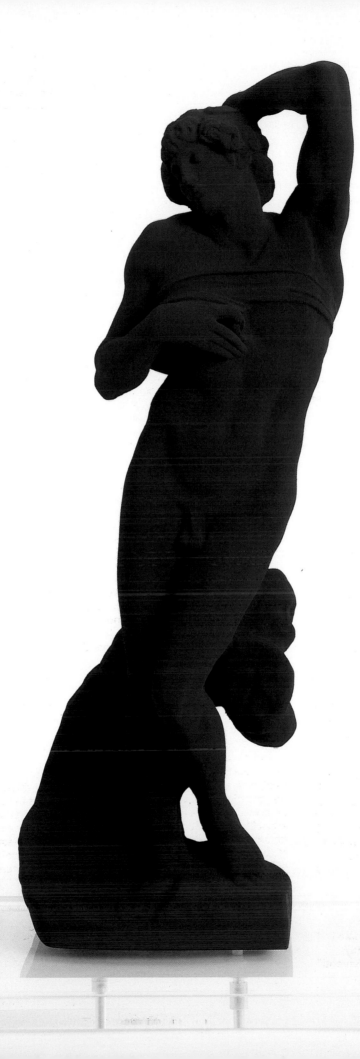

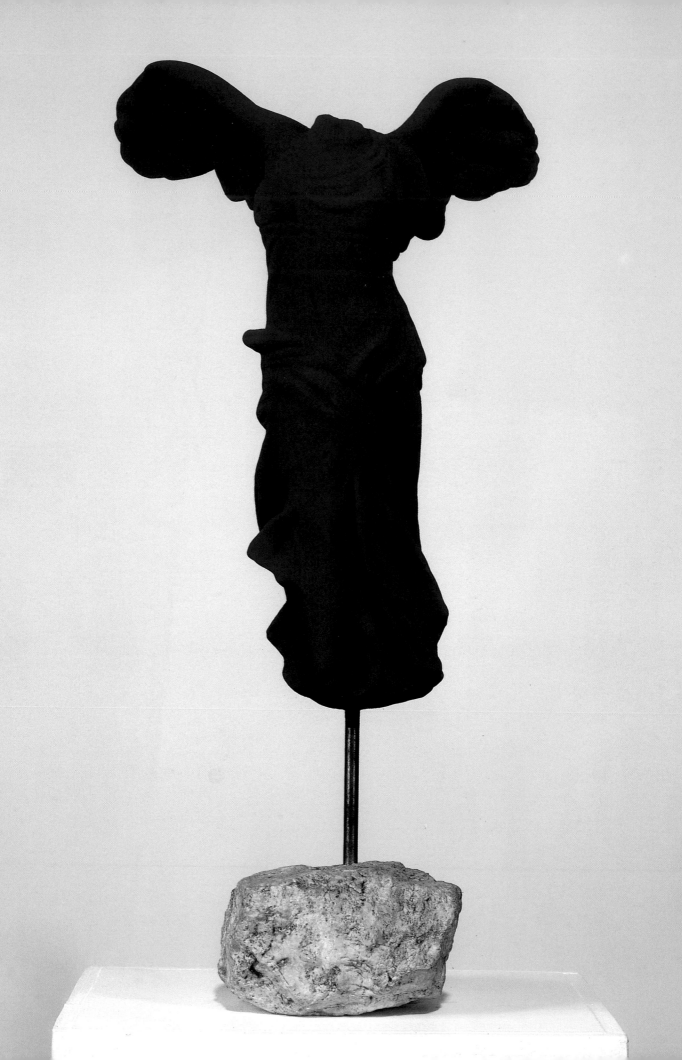

Nike, 1962
Pigmento e resina sintetica su plastica, su
base di pietra/Pigment and synthetic resin
on plastic, on stone basement
49,5 cm
Stedelijk Museum voor Actuele Kunst,
Gent

La terre bleu, 1957
Resina e polvere/Resin and dust
41x29 cm
Courtesy Guy Pieters Gallery,
Knokke-Zoute

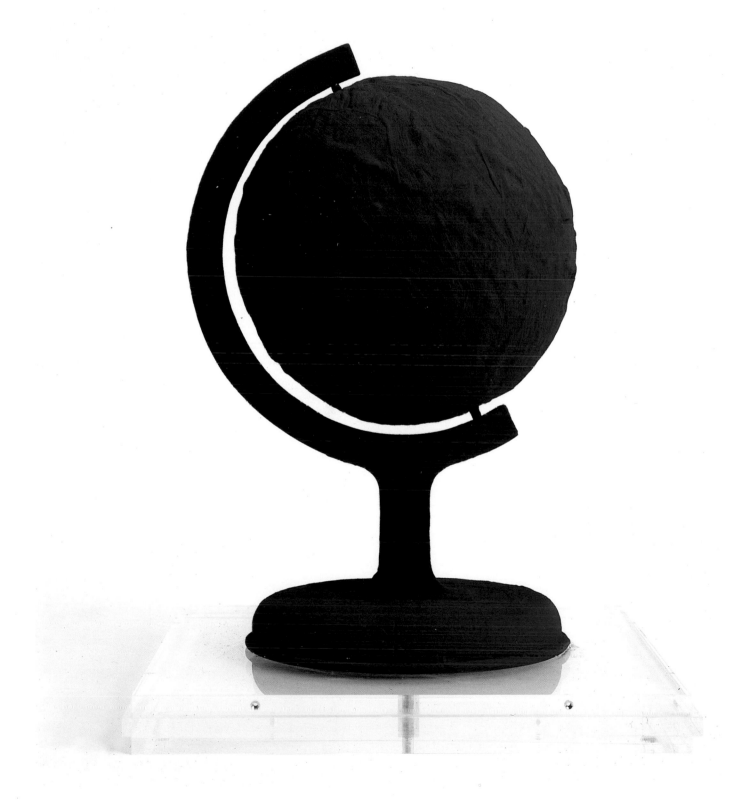

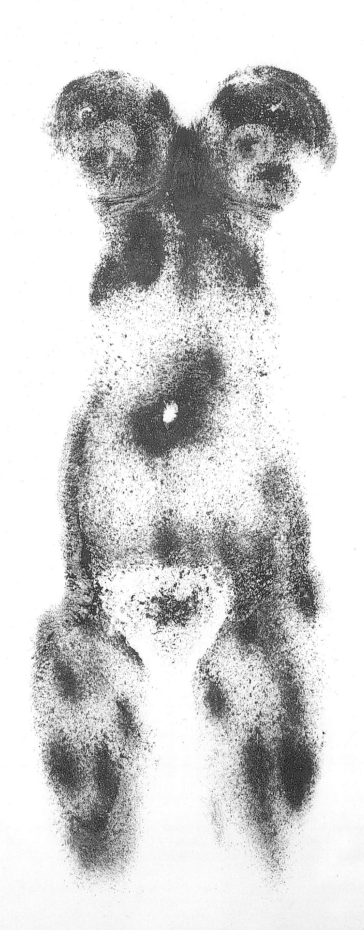

Anthropométrie, 1960
Colore blu su carta/Blue paint on paper
108x60 cm
Courtesy Fondazione Lucio Fontana,
Milano

La serie delle antropometrie ha origine dalla passione di Klein per lo judo, in particolare per l'impronta che il corpo dell'avversario lascia, in caduta, sul materasso. È l'artista stesso che afferma "Mi resi ben presto conto che il tronco del corpo, cioè il torso e parte delle cosce, mi affascinava". I primi esperimenti sul nuovo soggetto risalgono al 1958: Klein applicava vernice blu sul seno, sul ventre e sulle cosce fino circa alle caviglie di una modella nuda che veniva invitata ad imprimere il suo corpo, in diverse posizioni, quindi creando diverse morfologie, su di un foglio di carta o su una tela di seta grezza appesi ad una parete. La definizione dell'opera venne data in seguito da Pierre Restany nel 1960, il quale partecipando ad una di queste performances, affermò: "Ecco le Anthropométries dell'epoca blu!". Per Klein queste "impronte" rappresentavano, nella loro intensa essenzialità, la trasposizione dell'energia vitale dell'uomo, o come egli stesso disse "la salute che ci conduce all'essenza": l'artista desiderava afferrare la vita dell'uomo attraverso queste tracce di primitive proporzioni umane. La realizzazione delle Anthropométries era accompagnata da una cerimonia solenne in cui l'artista, indossando uno smoking nero, dirigeva un'orchestra che intonava una sinfonia monotona (un'unica nota veniva composta per venti minuti, a cui seguivano venti minuti di silenzio): in seguito entravano le modelle e si cominciava la performance vera e propria della vernice blu spalmata sul corpo ed impressa. Questo rituale per Klein aveva una funzione quasi magica, per cui l'opera diveniva una testimonianza fisica diretta, al di là di ogni presenza dell'intervento dell'artista. (C.C.)

The series of anthropométries *has its roots in Klein's passion for judo and in particular for the imprint the adversary's body leaves on the mattress as when he falls. It is the artist himself who says, "I very soon realised that the trunk of the body, that is the torso and part of the thighs fascinated me". His first experiments with the new subject date back to 1958: Klein applied blue paint to the bust, belly and thighs and almost down to the ankles of a naked female model who was invited to imprint her body in various positions, thus creating different morphologies, on a sheet of paper or a raw silk sheet hanging on a wall. The definition of the work was given later by Pierre Restany in 1960 who, attending one of these performances, exclaimed: "Here are the Anthropométries of the blue period!" For Klein these imprints represented, in their intense essentiality, the transposition of man's vital energy, or as he himself said, "the health which leads us to the essence": the artist wished to grasp man's life through these human traces of primitive proportions. The execution of Anthropométrie was accompanied by a solemn ceremony in which the artist, wearing a black dinner jacket, conducted an orchestra which intoned a monotonous symphony (a single note was played for twenty minutes followed by twenty minutes of silence); then the models entered and the true performance began with the smearing of blue paint on the bodies and the act of imprinting. This ritual had an almost magic function for Klein for whom the work became a direct physical testimony, and the artist's presence immaterial.* (C.C.)

Monochrome, 1956
Pigmento e resina sintetica su
tela/Pigment and synthetic resin on
canvas
78x56 cm
Courtesy Fondazione Lucio Fontana,
Milano

Monochrome, s.d./undated
Pigmento blu su carta vergata su tavola/
Monochrome blue pigment on paper laid
on board
21x18 cm
Collezione Greg Aertssen, De Meester
Courtesy Guy Pieters Gallery, Knokke

WOLFGANG LAIB

Wolfgang Laib nasce a Metzingen, nel 1950. Nel 1968 si iscrive all'Università di Tübingen dove nel 1974 si laurea in medicina. Da questo momento in poi si dedica esclusivamente all'arte. Fino dagli esordi il suo lavoro si caratterizza per l'utilizzo di elementi naturali; è del 1975 la prima *Milkstone*. Laib lavora una lastra di marmo bianco scavando fino a lasciare uno strato sottile di materiale, una volta pulita e lavorata, la pietra viene riempita di latte fino a creare una nuova superficie, dove la durezza del marmo e la fluidità del latte si combinano. L'arte di Laib ed il suo modo di rapportarsi alla materia è assolutamente personale, è l'artista stesso che decide come scavare il marmo. Allo stesso modo, fin dal 1977, si dedica in prima persona alla raccolta del polline nei mesi primaverili per molte ore al giorno in completa solitudine, quindi utilizza questa sostanza, setacciata direttamente sul pavimento degli spazi espositivi, per creare quadrati o rettangoli. Si tratta di differenti tipi di polline, dal nocciolo al pino, dal dente di leone al ranuncolo che, conservati in barattoli di vetro mostrano le loro differenze cromatiche e vengono utilizzati in varie forme riconfigurando l'ambiente e creando monocromi campi di colore. I suoi lavori sono esposti da Sperone Westwater a New York nel 1979, nel 1981 alla Galerie Chantal Crousel a Parigi e nel 1982 partecipa alla Biennale di Venezia dove espone *Pollen from Dandelion*. È del 1984 uno dei suoi lavori più significativi *The Five Mountains not to Climb on* nel quale il polline è utilizzato come a cercare un effetto tridimensionale: l'artista crea cinque piccoli coni di polline di sette centimetri l'uno, allineati sul pavimento. La dimensione è data ancora una volta dalla peculiarità della sostanza e dall'enorme quantità di tempo resasi necessaria per raccogliere "quella" quantità di polline. Profondamente influenzato dalla cultura orientale, inizia, in questi anni, a lavorare con un altro elemento organico, il riso, realizzando *The Rice Meals*. Anche in questo caso lavora seguendo un criterio seriale presentando il riso in ciotole di ottone allineate. La forma della casa fa la sua comparsa dal 1984: crea piccole strutture di legno ricoperte di fogli di alluminio, oppure di marmo, intorno alle quali dispone mucchietti di riso o di polline, ne è un esempio *The Rice House* (1986). Dal 1987 è la cera d'api il materiale che acquista sempre maggiore importanza per il suo lavoro: realizza in questi anni una serie di piccole case di cera, posizionate sul pavimento o disposte su scaffali di granito o legno. Il potere simbolico e il rimando spirituale della cera d'api è talmente forte da non richiedere l'utilizzo di polline o riso. Nel 1992 il Centre Georges Pompidou gli dedica una personale, e in questo stesso anno presentano sue personali il Kunstmuseum di Bonn ed il CAPC, Musée d'Art Contemporaine di Bordeaux. Il campo di intervento di Laib si espande, in questi ultimi anni, con la creazione di grandi interni in cui muri e soffitto sono ricoperti da piastrelle di cera, nei quali il visitatore può entrare come ad esempio *Somewhere else* (1996), trovandosi all'interno di uno spazio angusto illuminato solo dalla luce fioca di una lampadina e avvolto da un aroma intenso, che ricorda quello dell'incenso. La sua esplorazione del motivo della casa trova realizzazione nelle *Beeswax houses* (1999), installazioni ottenute con l'utilizzo di legno e cera d'api. (M.M.)

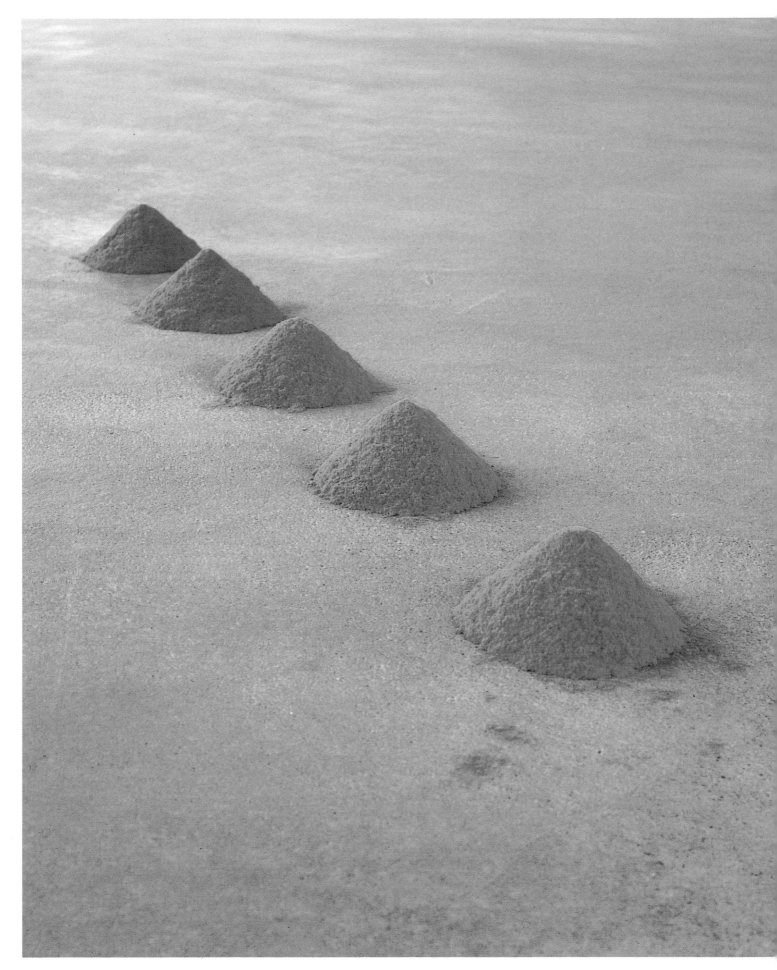

Born in Metzingen in 1950. In 1968 he enrols at the University of Tübingen where he graduates in medicine in 1974. From this moment on he concentrates exclusively on art. From his debut his work is characterised by his use of natural elements: his first *Milkstone* dates back to 1975. Laib works on a slab of white marble digging away until he only leaves a thin layer of material. Once cleaned and worked, the stone is filled with milk so that a new surface is created, where the hardness of marble and the fluidity of milk are combined. The art of Laib and his approach to his material are absolutely unique; it is the artist himself who decides how to hollow out the marble. Similarly, since 1977 he has collected pollen in the spring months for many hours a day in complete solitude, using this substance, sifted on the floors of exhibition spaces themselves to create squares or rectangles. These are different types of pollen, from hazelnut to pine, from dandelion to buttercup which, preserved in glass jars, reveal different shades or shaped into monochrome fields of colour. His works are shown at the Sperone Westwater in New York in 1979 and in 1981 at the Gallerie Chantal Crousel in Paris, and in 1982 he takes part in the Venice Biennale where he exhibits *Pollen from Dandelion*. One of his most significant works *The Five Mountains Not to Climb* dates from 1984 in which pollen is used to search for a three dimensional effect: the artist creates five small cones of pollen measuring seven centimetres each, lined up on the floor. The dimension is once again supplied by the peculiarity of the substance and the enormous amount of time necessary to collect that quantity of pollen. Profoundly influenced by oriental culture he begins in these years to work with another organic element, rice, producing *The Rice Meals*. In this case, too, he works according to serial criteria and arranges the rice in brass bowls lined up on the floor. The shape of the house appears in 1984: he creates small wooden structures covered in aluminium or marble leaves around which he arranges small heaps of rice or pollen like *The Rice House* (1986) for example. In 1987 it is beeswax which increasingly acquires importance in his work: around this time he makes a series of small wax houses, placed on the floor or arranged on granite or wooden shelves. The symbolic power and spiritual reference of beeswax is so strong it does not require the use of pollen or rice. In 1992 the George Pompidou Centre dedicates a solo exhibition to him and in the same year he has two solo exhibitions at the Kunstmuseum in Bonn and the CAPC, Musée d'Art Contemporain in Bordeaux. Laib's range has increased in these last few years to include large interiors in which the walls and ceiling are covered in wax tiles, into which visitors can enter like, for example, *Somewhere else* (1996), finding themselves within a narrow space illuminated only by the dim light of a light bulb and surrounded by an intense aroma which recalls the aroma of incense. His exploration of the house motif leads to *Beeswax houses* (1999), installations created using wood and beeswax. (M.M.)

In the dandelion meadow
Fotografia/Photograph

200

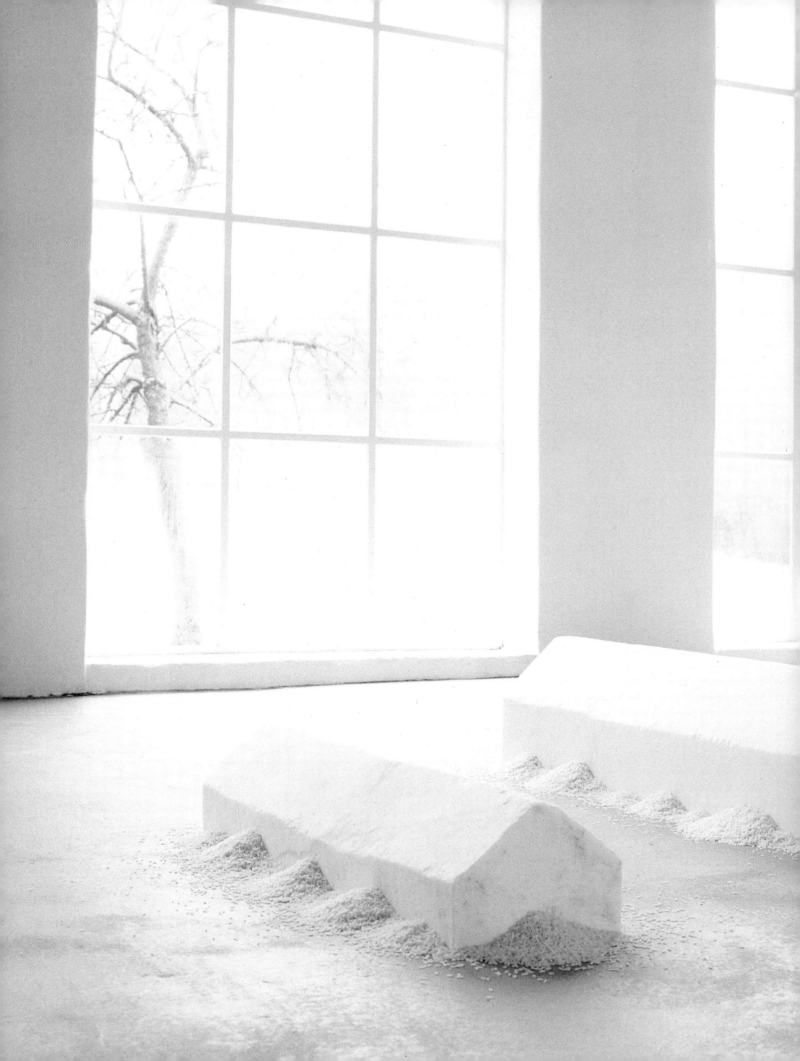

Rice Houses, 1990-1993
Marmo, riso/Marble, rice
25x27x 108 cm
20x18x92 cm

Profondamente legata nei motivi e nella realizzazione alle filosofie orientali e alle pratiche di meditazione, la produzione artistica di Laib ha un carattere intimamente contemplativo. La scelta delle forme e dei materiali risponde ad un'esigenza di minimalismo ed alla ricerca di una comunione contemplativa. La casa, così come il polline ed il riso veicolano immagini di bisogni primari: il cibo, la sopravvivenza della specie, che diventano forme assunte a simboli, pur mantenendo intatta l'energia e la forza innate nel materiale. Le "case" di Laib segnano un ritorno artistico a linee geometriche essenziali, sono strutture dai disegni astratti che rimandano ai reliquiari medievali, capaci di richiamare tematiche esistenziali, la morte e la nascita, polarità opposte, ricongiunte in un percorso circolare tra fine e nuovo principio. Attingendo direttamente dalla natura gli elementi delle sue opere, rende partecipe della forza e dell'intensità del rapporto tra l'uomo e la terra, scoprendo nell'arte il potere di unificazione spazio-temporale. Le case di marmo ed il riso accostati riempiono gli spazi con la loro capacità evocativa "mistico-sacrale"; allo stesso tempo ciò che si offre allo sguardo dello spettatore sono i materiali nella loro nudità, nella loro essenza al di là di ogni interpretazione, come pura esposizione. (M.M.)

Profoundly linked in motifs and execution to oriental philosophy and meditation techniques, Laib's artistic production has an intimately contemplative character. The choice of forms and materials responds to a need for minimalism and the search for a meditative communion. The house, and his pollen and rice provide a vehicle for images of primary needs: food, and the survival of the species, which become symbolic forms while maintaining intact the innate strength and energy of the material. Laib's "houses" mark an artistic return to essential geometrical lines, structures made from abstract designs which recall medieval relics, capable of evoking existential questions, death and birth, opposite polarities, joined in a circular route between an ending and a new beginning. Culling the elements of his work from nature itself, he puts into his pieces the strength and intensity of the relationship between man and the earth, discovering in art the power of spatial-temporal unification. The marble houses with rice fill the spaces with their "mystical-sacred" evocative ability while at the same time what they offer to the gaze of the spectator are naked materials, in their essence beyond any kind of interpretation; pure show. (M.M.)

Es gibt keinen Anfang und kein Ende, 1999
Ziqqurat di cera d'api, costruzione in
legno/Beeswax ziqqurat, wooden
construction
620x130x570 cm

The Sixty-three Rice Meals, 1992
63 ciotole di ottone, riso/63 brass bowls,
rice
Installazione/Installation, capc – Musée
d'art Contemporain de Bordeaux

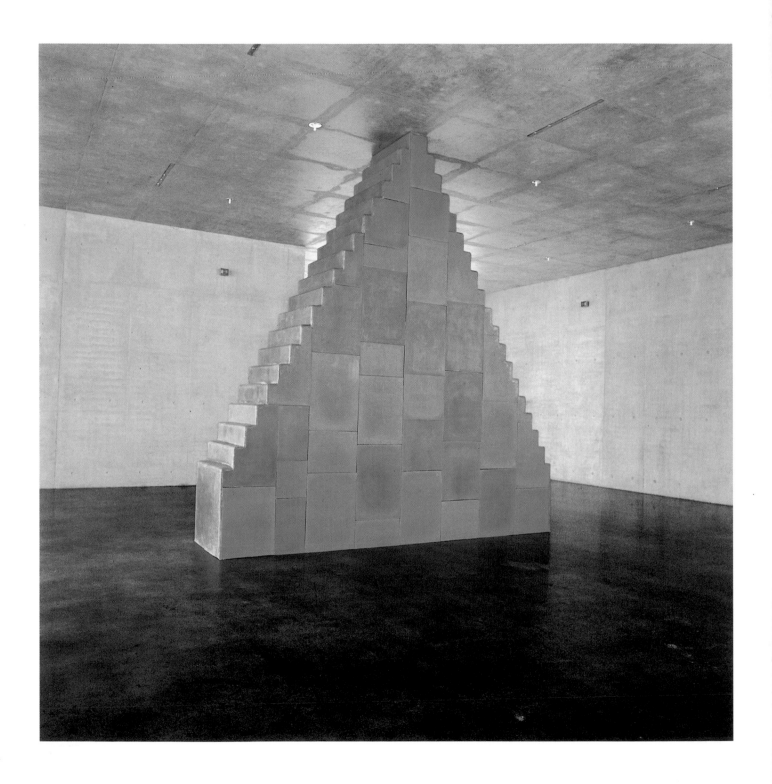

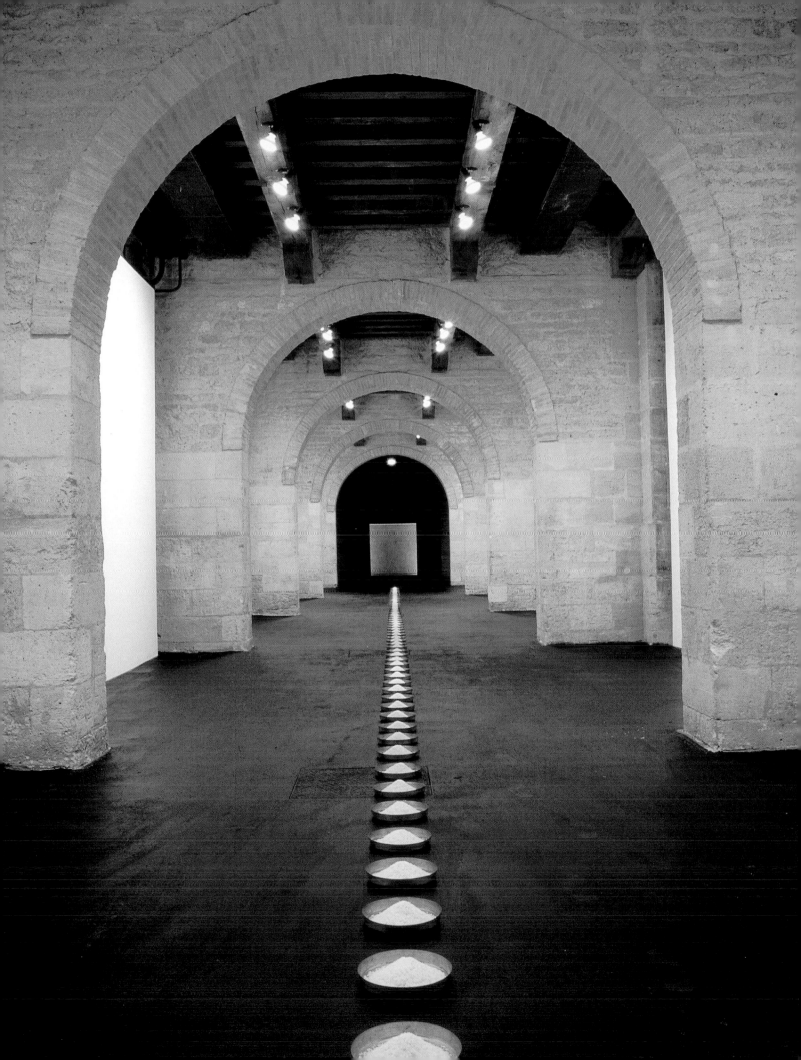

Richard LONG

Nasce a Bristol nel 1945. Compie i primi studi artistici al West of England College of Art di Bristol per poi frequentare, tra il 1966 ed il 1968, la St Martin's School of Art di Londra, dove ebbe come maestro Anthony Caro. I lavori realizzati alla fine degli anni Sessanta contengono le premesse fondamentali della sua esperienza artistica, fondata sulla relazione con il contesto naturale. Uno dei suoi primi interventi nel paesaggio, *A Line Made by walking England* del 1967, documentato da fotografie e diagrammi, propone un percorso lineare nella campagna inglese ottenuto semplicemente "camminando". Alla prima mostra personale, allestita nel 1968 presso la Konrad Fischer Galerie di Düsseldorf, presenta una serie di linee parallele formate da rami secchi. Questi episodi segnano l'inizio di un percorso artistico del tutto personale, non propriamente classificabile nell'ambito della Land Art, pur condividendone alcuni aspetti. Accogliendo la tradizione inglese di un intenso rapporto con la natura ed il profondo senso di comunione tra uomo e ambiente proprio della cultura Zen, la ricerca di Long si sviluppa nel corso di lunghe escursioni solitarie effettuate in luoghi incontaminati. Contando solo sulle proprie forze in un contatto fisico e primordiale con l'ambiente, Long percorre a piedi foreste, territori desertici, praterie e ghiacciai, attraversando il pianeta dalle Highlands scozzesi alla Patagonia, dal Sahara ai deserti nordamericani, dalle Alpi alle pendici dell'Himalaya e del Kilimanjaro. Assembla i materiali che trova davanti a sé senza ricorrere a mezzi tecnologici, per poi lasciare che la natura si riappropri dell'opera modificando o distruggendo il lavoro che viene documentato da una fotografia oppure ricostruito in una galleria o in un museo. Utilizzando esclusivamente elementi naturali quali terra, fango, rami secchi, gesso, carbone e prevalentemente pietre, Long costruisce cerchi, linee e spirali: forme primordiali universalmente riconoscibili e riscontrabili in ogni tempo ed in ogni cultura, alle quali affida il suo messaggio, il suo invito a ritrovare un equilibrio con la natura. Long acquista fama internazionale all'inizio degli anni Settanta partecipando a Documenta V a Kassel nel 1972 (dove presenzierà anche nel 1982) ed inaugurando un'ininterrotta sequenza di esposizioni in musei e gallerie di tutto il mondo. Nel 1976 rappresenta la Gran Bretagna alla Biennale di Venezia, dove sarà nuovamente invitato nel 1980. Nel corso dell'ultimo decennio ricordiamo le importanti personali alla Tate Gallery nel 1990, alla Hayward Gallery nel 1991, al ARC-Musée d'Art Moderne de la Ville de Paris nel 1993, presso Kunstsammlung Nordrhein Westfalen di Düsseldorf, il Palazzo delle Esposizioni a Roma ed il Museum of Contemporary Art di Sydney nel 1994. Infine segnaliamo le personali allestite nel 1996 al Setagaya Art Museum di Tokyo, al National Museum of Modern Art di Kyoto e al Contemporary Art Museum di Huston e di Forth Worth. (C.P.Z.)

Fingerprint Circles, 1994
Fango su parete/Mud on wall
Ø 280 cm
Courtesy Tucci Russo – Studio per l'Arte Contemporanea, Torre Pellice (Torino)

Veduta dell'esposizione/View of the
exhibition, Tucci Russo – Studio per l'arte
contemporanea, settembre/September
1998 – febbraio/February 1999

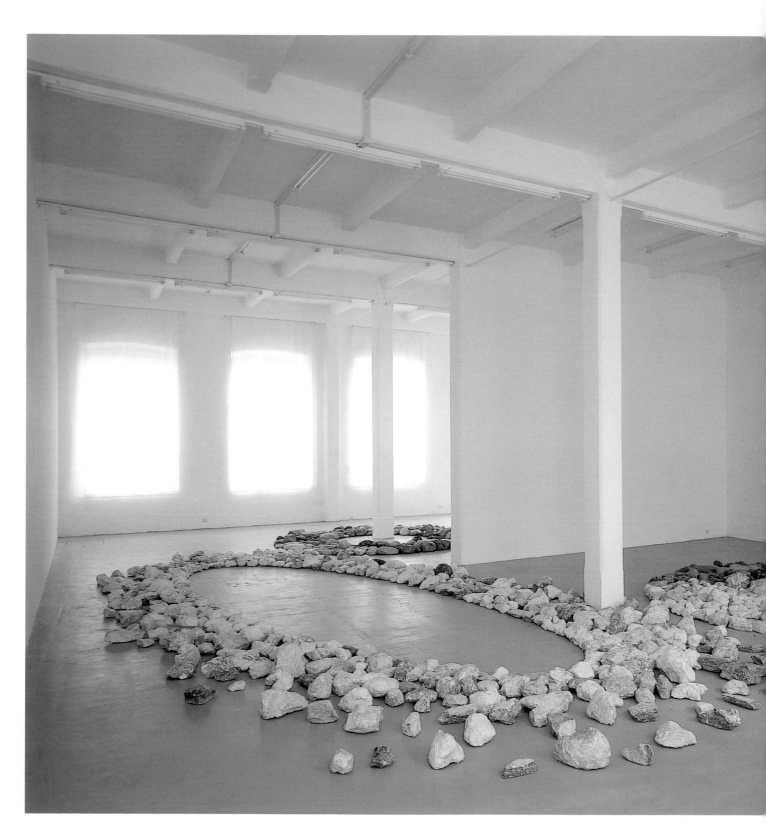

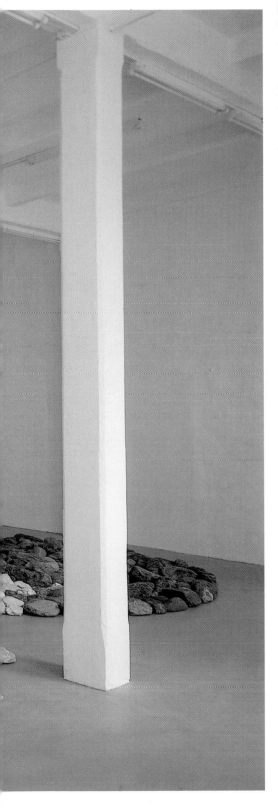

Born in Bristol in 1945. Initially Long trains at the West of England College of Art in Bristol going on to attend St. Martin's School of Art in London from 1966 to1968 where he is taught by Anthony Caro. His works dating back to the late sixties contain the fundamental premises of his particular brand of art, founded on a relationship with nature. One of his first landscapes, *A Line Made by walking England* in 1967, documented by photographs and diagrams, proposes a linear route (the line) through the English countryside obtained by simply walking. In his first solo exhibition, held in 1968 at the Konrad Fischer Galerie in Dusseldorf, he exhibits a series of parallel lines formed by dry branches. These episodes mark the beginning of an entirely personal artistic journey, not exactly classifiable in the categories of Land Art, though sharing some aspects of each of these. Imitating the English tradition of an intense relationship with nature and the deep sense of communion between man and his environment found in Zen culture, Long does his research during long solitary journeys to unspoilt places. Counting only on his own strength, in a physical and primordial contact with the environment, Long crosses forests, deserts, prairies and glaciers on foot, using routes girdling the planet from the Scottish Highlands to Patagonia, from the Sahara to the North American deserts, from the Alps to the slopes of the Himalayas and Kilimanjaro. He assembles the materials he finds in his path without using technological aids leaving it to nature to reclaim the work, by modifying or destroying it. This is then documented by a photograph or reconstructed in a gallery or in a museum. Using only natural elements such as earth, mud, dry branches, chalk, coal and mainly stones, Long traces circles, lines and spirals: primordial shapes which are universally recognisable and found in any age and any culture, to which he commits his message and his invitation to recover a balance with nature. Long earns international fame at the beginning of the sixties participating in Documenta V in Kassel in 1972 (which he will attend again in 1982) and inaugurating an uninterrupted sequence of exhibitions in museums and galleries all over the world. In 1976 he represents Great Britain at the Venice Biennale where he will be invited back in 1980. Of the last decade we recall the important solo exhibitions at the Tate Gallery in 1990, the Hayward Gallery in 1991, the ARC- Musée d'Art Moderne de la Ville de Paris in 1993, the Kunstsammlung Nordrhein Westfalen in Düsseldorf, the Palazzo delle Esposizioni in Rome and the Museum of Contemporary Art in Sydney in 1994. Lastly we recall his solo exhibitions held in 1996 at the Setagaya Art Museum in Tokyo and at the National Museum of Modern Art in Kyoto, the Contemporary Art Museum in Houston and in Fort Worth. (C.P.Z.)

Indian Summer Circle, 1998
Pietre di talco bianche e pietre di fiume grigio, blu, verde/White talc stones and river stones, grey, blue, green
Ø 450 cm
Courtesy Tucci Russo – Studio per l'Arte Contemporanea, Torre Pellice (Torino)

Le sculture di Richard Long rappresentano una sorta di sintesi documentaria dell'esperienza personale del viaggio. Nel tentativo di creare un legame tra contesto urbano e ambiente naturale, Long ricostruisce negli spazi dei luoghi deputati all'arte quelle forme geometriche astratte realizzate nel paesaggio, assemblando materiali trovati sul posto e tracciando per lo più cerchi e linee primarie. Come la linea è espressione universale del viaggio e dello spostamento umano, il cerchio, in tutte le culture dagli albori della civiltà, esprime perfezione ed è simbolo del divino, del cielo e di tutto ciò che è spirituale. Indian Summer Circle è costituito di pietre di talco bianche e pietre di fiume dai riflessi grigi verdi e blu, utilizzate così come sono state trovate, senza aver subito alcun tipo di lavorazione. Il titolo allude alla particolare situazione meteorologica ("Indian summer" significa estate di S.Martino) del momento in cui l'artista ha ricreato il cerchio sul pavimento della galleria evocando l'opera lasciata nella natura. (C.P.Z.)

Richard Long's sculptures represent a kind of documentary of his personal travel experience. In an attempt to link urban context and natural environment in spaces designated for art, Long reconstructs those same abstract geometrical shapes he comes across in landscapes, assembling material found there and usually tracing primary circles and lines. Just as the line is the universal expression of travel and human movement, the circle in all cultures since the dawn of civilisation expresses perfection and is a symbol of the divine, heaven and all things spiritual. Indian Summer Circle is made of white talc stones and riverbed stones in shades of grey, green and blue, used as they were found, without working on them in any way. The title alludes to the particular meteorological conditions at the moment the artist recreated the circle on the floor of the gallery evoking the work left by nature. (C.P.Z.)

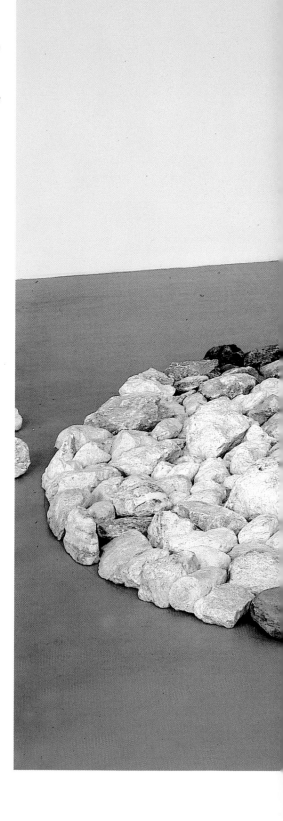

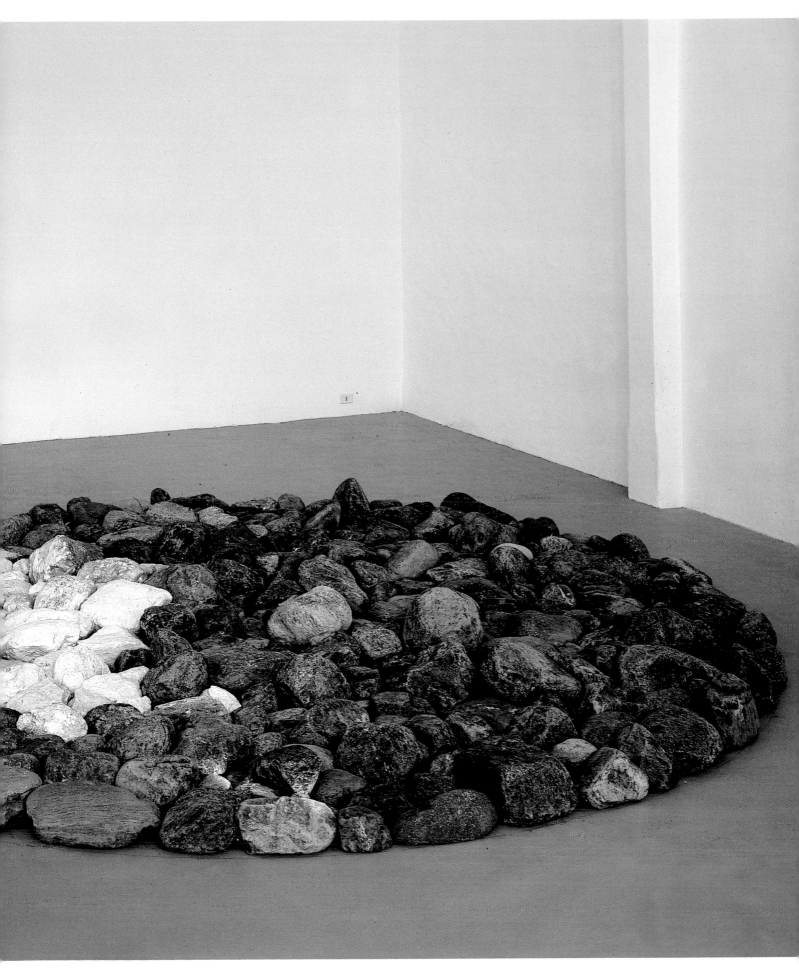

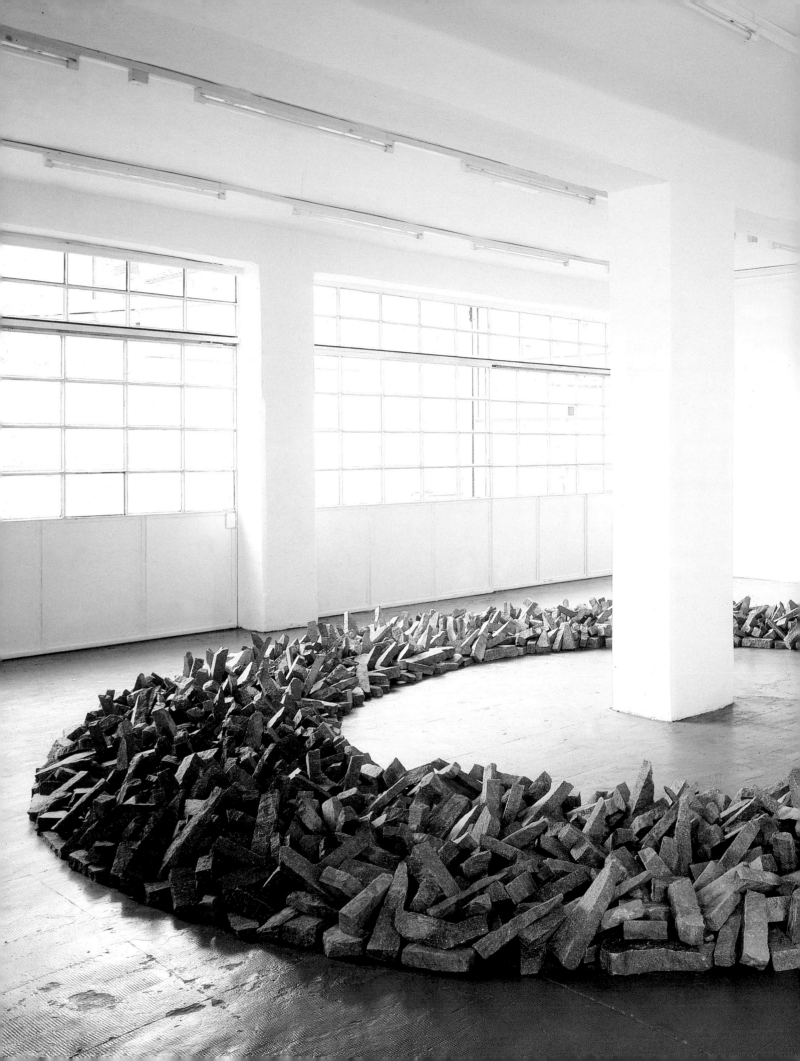

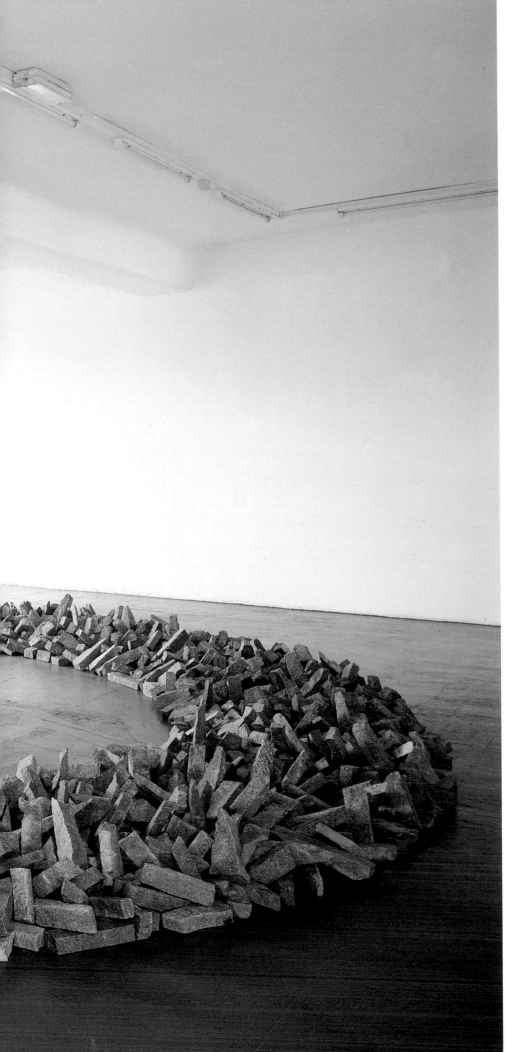

Porfido del Trentino Circle, 1991
Porfido/Porphiry
Ø 680 cm
Courtesy Tucci Russo – Studio per l'Arte
Contemporanea, Torre Pellice (Torino)

p.214/215
Pietra di Luserna Circle, 1991
Pietra di Luserna/Stone from Luserna
Ø 420 cm
Sul fondo/In the background:
Pietra di Luserna Line
Pietra di Luserna/Stone from Luserna
15x2 m
Courtesy Tucci Russo – Studio per l'Arte
Contemporanea, Torre Pellice (Torino)

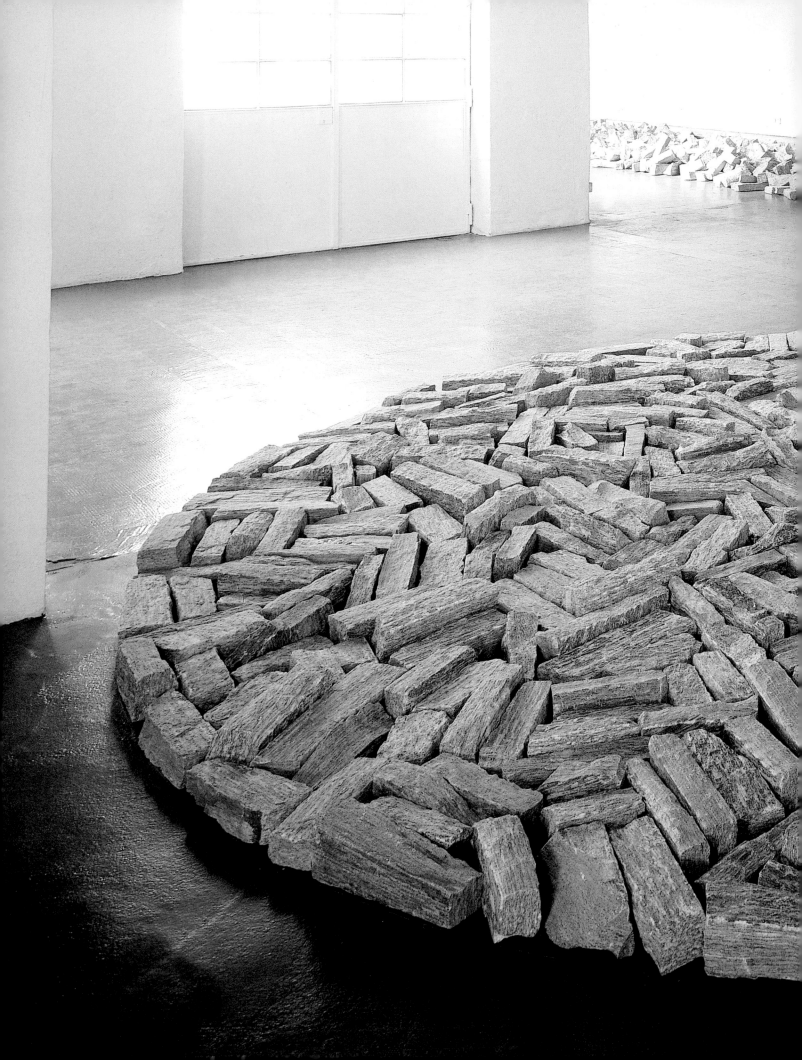

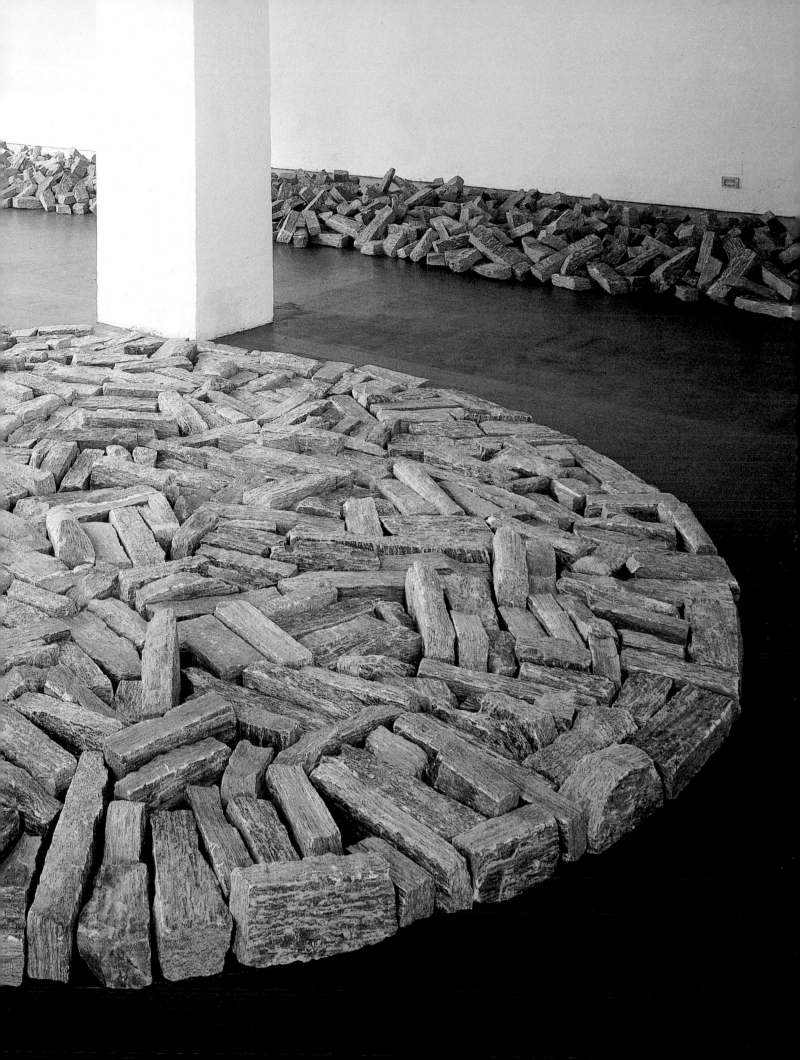

Kazimir MALEVIČ

Nasce nel 1878 a Kiev, dove tra il 1895 e il 1896 avviene la sua formazione presso la Scuola d'Arte. Dal 1905 al 1910 avvia un apprendistato nello studio dell'artista Rerberg a Mosca. Gli inizi della sua attività artistica risentono di influssi impressionisti, fauve e cubofuturisti, documentati dalle mostre alle quali partecipa: da segnalare le principali alla Società degli artisti moscoviti (1909-1911), con il gruppo post-impressionista Il Fante di Quadri (1910 e 1916), all'Unione della gioventù (1912-1914) e al Salon des Indépendants di Parigi (1914). Gli anni compresi tra il 1913 e il 1915 vedono la realizzazione di opere definite dall'artista stesso *a-logiche*, o appartenenti al *realismo transrazionale*, risultato di una lenta riflessione sul significato del messaggio dell'arte e dell'artista nella realtà contemporanea. Compare con esse una presa di coscienza della distruzione della tradizione figurativa alla luce di un pensiero analitico e per una nuova libertà semantica. Il tutto realizzato nell'abbandono del soggetto, nella compresenza di nuove realtà quali le lettere dell'alfabeto e nell'accostamento di oggetti, i più disparati, su piani indipendenti. È in questi anni che il suo pensiero si volge alla teorizzazione del suprematismo, una particolare concezione dell'arte astratta ideata per la prima volta nel 1913 in occasione della messa in scena dell'opera teatrale *Vittoria sul Sole,* e divulgata nella mostra *0.10 Ultima mostra futurista* del 1915, tenutasi a San Pietroburgo, con l'esposizione di opere identificate sotto la denominazione Nuovo realismo pittorico, tra cui il celeberrimo *Quadrato nero,* icona della nuova dimensione spirituale dell'arte. Nelle sue opere Malevič non parla di composizione bensì di *costruzione* in quanto vi è la vera e propria messa in opera dinamica dei piani in movimento, elemento quest'ultimo

debitore della concezione futurista del movimento. Ogni forma interna al quadro possiede una propria dinamica che si compone nella costruzione finale dell'opera. Malevič definisce la teoria del suprematismo nell'importante scritto *Dal Cubismo al Suprematismo*, riflessione di un vero e proprio travaglio artistico interiore: in questo saggio l'artista dichiara il carattere universale del suprematismo rispetto alle correnti artistiche contemporanee; carattere che viene identificato in un'arte definita dalla liberazione dal soggetto, dalla forma e dal colore. Malevič è cosciente del cambiamento che sta avvenendo nel campo delle arti e avvia un discorso dal tono quasi profetico che richiama in molte espressioni i termini oratori nietzschiani. La sua particolare concezione globale dell'arte lo porta a ideare dal 1920 forme architettoniche dai caratteri altamente avveniristici con progetti per edifici e città destinati alla fruizione dell'uomo del futuro, l'uomo contemporaneo. Dal 1919 al 1922 insegna e dirige la Scuola d'Arte di Vitebsk, organizzando il gruppo UNOVIS per l'affermazione delle nuove forme d'arte. Tra il 1923 e il 1926 promuove la nascita dei gruppi artistico-culturali MChK e GINChUK di San Pietroburgo. Insegna all'Istituto d'Arte di Kiev (1929-1930) e al Palazzo delle Arti di San Pietroburgo. Dirige il Laboratorio Sperimentale del Museo Statale Russo nel 1932-1933. Negli ultimi anni della sua vita, l'artista abbandona le forme astratte e suprematiste per motivi realisti legati alla tradizione culturale russa: è da ricordare il ciclo dedicato al lavoro contadino, caratterizzato da una straordinaria varietà di procedimenti tecnico-pittorici e di riferimenti all'iconografia delle stampe popolari russe, in un mistico ritorno alle origini culturali, fonte di ogni riflessione artistica al di là di qualsiasi temporalità e spazialità. Muore a San Pietroburgo nel 1935. (C.C.).

Project pour la decoration du theatre à Leningrad, 1931
Acquerello su carta/Watercolour on paper
33,2x43 cm
Collezione privata/Private collection
Courtesy Galerie Piltzer, Paris

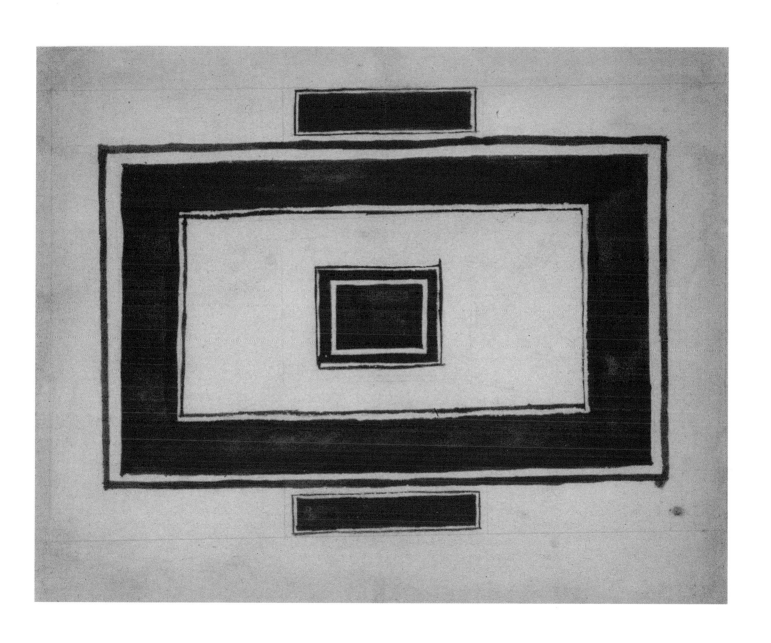

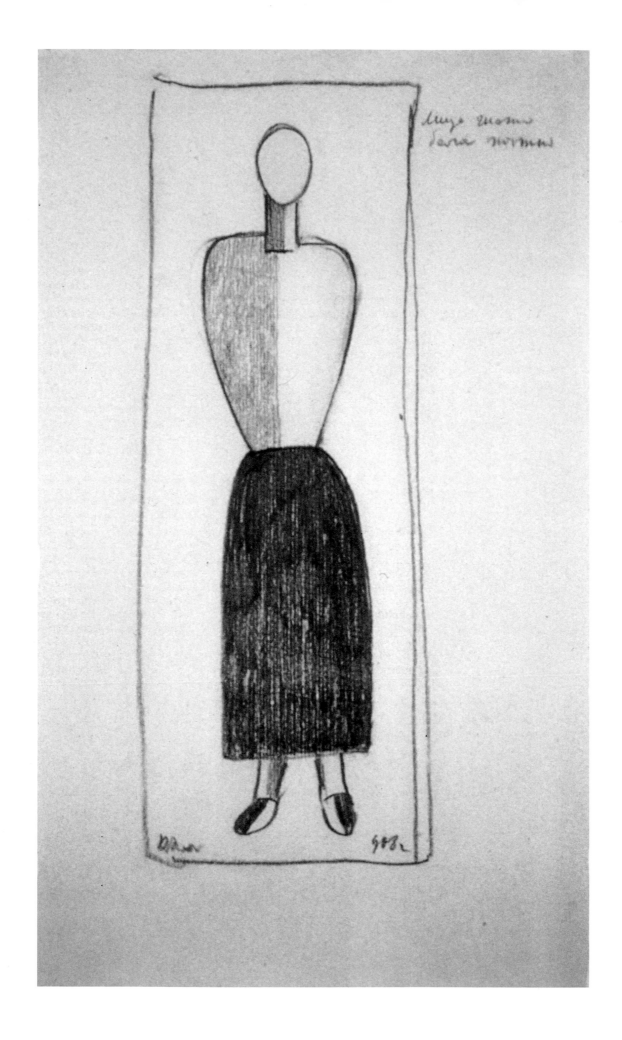

Visage- Tache completement blanche,
1928-1930
Matita su carta/Pencil on paper
28x25 cm
Collezione privata/Private collection
Courtesy Galerie Piltzer, Paris

Born in 1878 in Kiev where he attends art school between 1895 and 1896. From 1905 to 1910 he does an apprenticeship at the artist Rerberg's studio in Moscow. His artistic beginnings are coloured by Impressionist, Fauve and Cubist-Futurist influences, documented by the exhibitions he takes part in: the chief ones of note are Society of Moscovite Artists (1909-1911), with the post-Impressionist group The Jack of Diamonds (1910 and 1916), The Youth Union (1912-1914) and the Salon des Indépendants in Paris (1914). In the years between 1913 and 1915 he produces works he himself defines as "a-logical" or belonging to "trans-rational realism", the result of a prolonged meditation on the meaning of the message of art and artist in contemporary reality. Along with this comes a dawning realisation of the destruction of the figurative tradition in the light of analytical thought and modern semantic freedom. He thus abandons the subject and introduces letters of the alphabet and various combinations of very different objects on separate planes. At this time he begins to theorise Suprematism, a particular conception of abstract art devised for the first time in 1913 on the occasion of the performance of the theatrical production *Victory over the Sun* and popularised by the exhibition *0.10 Last Futurist Exhibition* in 1915, held in St. Petersburg. Here he exhibited works with the appellation New Painting Realism, among which we find the extremely famous *Black Square*, icon of Art's new spiritual dimension. In his works Malevich does not speak of compositions but constructions in so far as there is an actual dynamic installation of moving planes, this latter owing itself to the Futurist concept of movement. Each form within the painting possesses its own dynamics which arranges itself in the work's final construction. Malevich defines the theory of Suprematism in his important tract *From Cubism to Suprematism*, a reflection of sheer artistic toil: in this essay the artist describes the universal character of suprematism contrasting it with current artistic trends. This character is to be found in an art which is unique in terms of its emancipation of subject, form and colour. Malevich is conscious of the change taking place in the world of art and begins to speak in almost prophetic tones, often recalling Nietzschean oratory. His particular all-encompassing conception of art leads him from 1920 to design architectonic forms of a highly futuristic nature producing projects for buildings and cities to be enjoyed by the citizens of the future: contemporary man. From 1919 to 1922 he teaches at and directs the Vitebsk Art School, organising the UNOVIS group for the launching of new art forms. From 1923 to 1926 he fosters the emergence of the artistic-cultural group MCNK and GINCHUK of St. Petersburg. He directs the experimental Workshop of the Russian State Museum from 1932 to 1933. In the last years of his life, the artist abandons abstract and Suprematist forms for pragmatic reasons linked to the Russian cultural tradition. Worth remembering is his cycle dedicated to peasant labour, characterised by an extraordinary variety of technical-pictorial processes and references to the iconography of popular Russian prints, in a mystic return to cultural origins, source of every artistic reflection notwithstanding any temporal and spatial considerations. He dies in St. Petersburg in 1935. (C.C.).

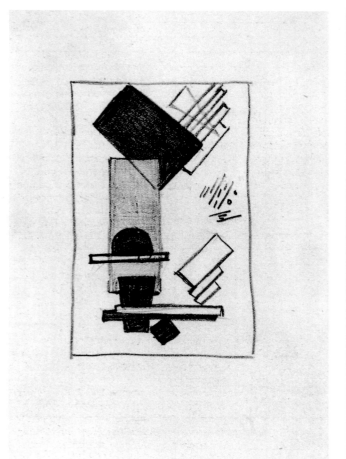

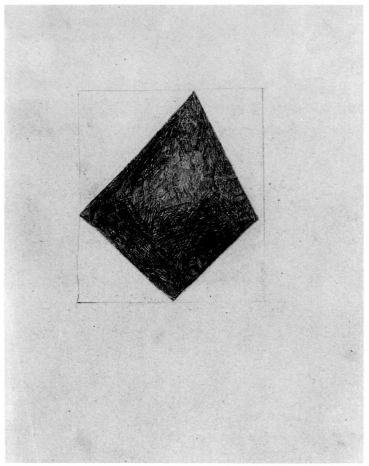

Suprematismus, 1915-1916
Matita su blocco di schizzi/Pencil on
sketchblock
16,3x11,2 cm
Courtesy Galerie Gmurzynska, Köln

Suprematistischer Entwurf, 1917
Matita/Pencil
22,4x17, 5 cm
Courtesy Galerie Gmurzynska, Köln

L'attività di Malevič agli inizi del secolo XIX risente di differenti influssi artistici, legati inizialmente al mondo figurativo post-impressionista e alla tradizione culturale della pittura e delle icone russe, assumendo nel corso degli anni Dieci accezioni avanguardiste di stampo cubo-futurista. Nel proposito di una totale liberazione dal mondo oggettivo, Malevič giunge nel 1915 alla completa definizione della poetica e filosofia del suprematismo, termine questo che vuole indicare un'arte dai connotati prettamente astratti, un modo di dipingere e di pensare legati "alla supremazia della sensibilità pura nelle arti figurative". L'arte si muove alla ricerca di una forma pura e di una nuova dimensione creativa, alla luce dell'intuizione superiore dell'artista, termine questo che riprende le teorie filosofiche di Bergson. Dall'intuizione nascono le nuove forme della spiritualità artistica: il sentimento intuitivo deriva dal principio dell'infinito, definito da Malevič anche come principio del nulla assoluto. Il suprematismo, con le sue nuove forme derivate dalla coscienza dell'artista, diviene la nuova dimensione realistica della pittura: il quadrato è la forma da cui deriva la nuova arte, è il simbolo del suprematismo, è la nuova icona della pittura pura, il principio base di una nuova poetica artistica. Per Malevič "Il suprematismo è l'inizio di una nuova cultura... Il quadrato è la creazione della ragione intuitiva. Il volto della nuova arte! Ogni forma è libera e individuale. Ogni forma è un mondo...". (C.C.)

Malevich's activity at the beginning of the XX century is influenced by various artistic trends, linked initially to the figurative post-Impressionist world and cultural tradition of painting and Russian icons, taking on avant-garde meanings with a Cubist-Futurist slant in the first ten years of the century. Proposing to free himself totally from the shackles of the objective world in 1915, Malevich reaches an exhaustive definition of the poetics and philosophy of "Suprematism", a term which indicates a kind of art with purely abstract characteristics, a world of painting and thought linked to the "supremacy of pure sensitivity in figurative art". Art begins to search for pure form and a new creative dimension, in the light of the artist's "superior intuition", a term which echoes the philosophical theories of Bergson. Out of intuition spring new forms of artistic spirituality: the "intuitive sentiment" derives from the "principle of the infinite" also defined by Malevich as the "principle of absolute nothing". Suprematism, with its new forms springing from the artist's conscience, becomes the new realistic dimension of painting. The shape which new art is based on is the square. This is the symbol of Suprematism, the new icon of pure painting, the fundamental principle of a new artistic poetics. For "Suprematism is the beginning of a new culture.... The square is the creation of intuitive reason. The face of new art! Each shape is free and individual. Each shape is a world." (C.C.)

MARIO MERZ

Nato a Milano nel 1925, Mario Merz si dedica alla pittura da autodidatta dopo aver abbandonato gli studi. Esordisce nel 1953 con un lavoro di segno espressionista per evolvere poi verso un trattamento informale del dipinto. Dalla metà degli anni Sessanta si impone come figura essenziale nel rinnovamento del linguaggio artistico operato attraverso tecniche e strategie "povere". Il suo lavoro si rivolge alla sperimentazione con materiali non artistici, spesso naturali, e con oggetti comuni attraversati da sbarre di luce al neon, simbolo di energia e movimento al tempo stesso, con cui crea installazioni che, molte volte, coinvolgono l'ambiente. All'inizio l'artista è interessato ad enfatizzare il contrasto tra materiali naturali e fatti dall'uomo, ma progressivamente il suo lavoro si muove su un livello simbolico. Dal 1968 indaga sulla struttura dell'igloo intesa come costruzione primaria e archetipa, che realizza nei più diversi materiali, dalla terra alle pietre, dai frammenti di vetro alle fascine di legna, per esprimere un'idea primaria di "casa", strettamente legata ad una visione non conflittuale del rapporto fra uomo e natura. Dal 1970 compare nella sua opera la progressione numerica di Fibonacci, che sistemizza aritmeticamente i processi di crescita del mondo organico, volta ad indicare un senso di sviluppo, come volontà di riconoscere l'essere non in sé ma attraverso il suo movimento e il numero è, come afferma lo stesso Merz, un "personaggio". Questa idea di espansione si muove con un senso spiralico, e questo spiega perché l'artista utilizzi nel suo lavoro la lumaca, che ben corrisponde alla crescita biologica della natura. "La spirale è il simbolo del tempo, è l'espansione dal centro verso la periferia… È una forma talmente organica che essa deve, a mio avviso, seguire sempre il ritmo organico della mano che l'ha tracciata" dice Merz. Proprio nel 1970 espone l'*Igloo di Fibonacci* alla Galleria Konrad Fischer di Düsseldorf. Un'evidente allusione alla serie numerica di Fibonacci e alla spirale come forma e concetto si individua anche nel tavolo,

di cui all'artista interessa, soprattutto, l'aspetto fisico e il suo legame con l'uomo. Un tavolo che è tappa dall'individuale al sociale e la cui crescita può essere anch'essa liberamente proliferante. Dalla fine degli anni Settanta si volge ad una figurazione che ricorda lontanamente i suoi esordi pittorici, delineando grandi immagini di animali dall'aspetto arcaico, su tele libere che entrano a far parte delle installazioni; si tratta di animali come il coccodrillo, il rinoceronte, la tigre, il gufo o la civetta, che spesso si trovano nel simbolismo medievale, greco o egiziano, simboli non solo religiosi, ma anche organici. Nel 1982 la società Kestner, in stretta collaborazione con l'artista e con importanti galleristi italiani, predispone ad Hannover una prima presentazione dei disegni dal titolo *Disegni – lavori su carta*, che comprende, prescindendo da un disegno eseguito nel 1962, opere dal 1968, anno in cui fu concepito il primo igloo di Merz, fino al 1982, cui risale Documenta 7, un'ulteriore opera fondamentale della controarchitettura di Merz. Allo stesso anno risale la sua partecipazione alle collettive tenutesi allo Stedelijk Museum di Amsterdam, al Museum Folkwang di Essen, al Museum of Modern Art di New York, al Kunsthalle di Basilea. Ricordiamo la presenza dell'artista, nel 1983, al Museo Civico d'Arte Contemporanea di Gibellina, al Kunstverein di Bonn (dove espone *L'igloo di Fibonacci,* 1970), alla Galleria d'Arte Moderna di Bologna, alla Tate Gallery di Londra, al Kunstverein di Colonia per terminare con l'Atheneum di Helsinky. Nel 1989 tiene una personale al Guggenheim di New York, e nel 1990 installa sui muri esterni della Manica Lunga del Castello di Rivoli l'opera di Fibonacci, adottando la progressione come emblema dell'energia insita nella realtà naturale, e la visualizza con numeri realizzati al neon che dispone sulle opere o negli ambienti più diversi. Tra le personali sono degne di nota quella, dello stesso anno, al Museo Comunale d'Arte Moderna di Ascona, quella allo Stedelijk Museum di Amsterdam del 1994 ed alla Galleria Civica di Trento del 1995. (A.M.)

Il fiume appare, 1986
Giornali ("La Stampa"), vetri, serie di Fibonacci al neon blu (da 1 a 10946), tondino e lastre in ferro/Newspapers ("La Stampa"), glass, blue neon Fibonacci series (from 1 to 10946), iron rod and iron plates
600x2800 cm ca.
Chapelle de la Salpetriére, Paris, 1987

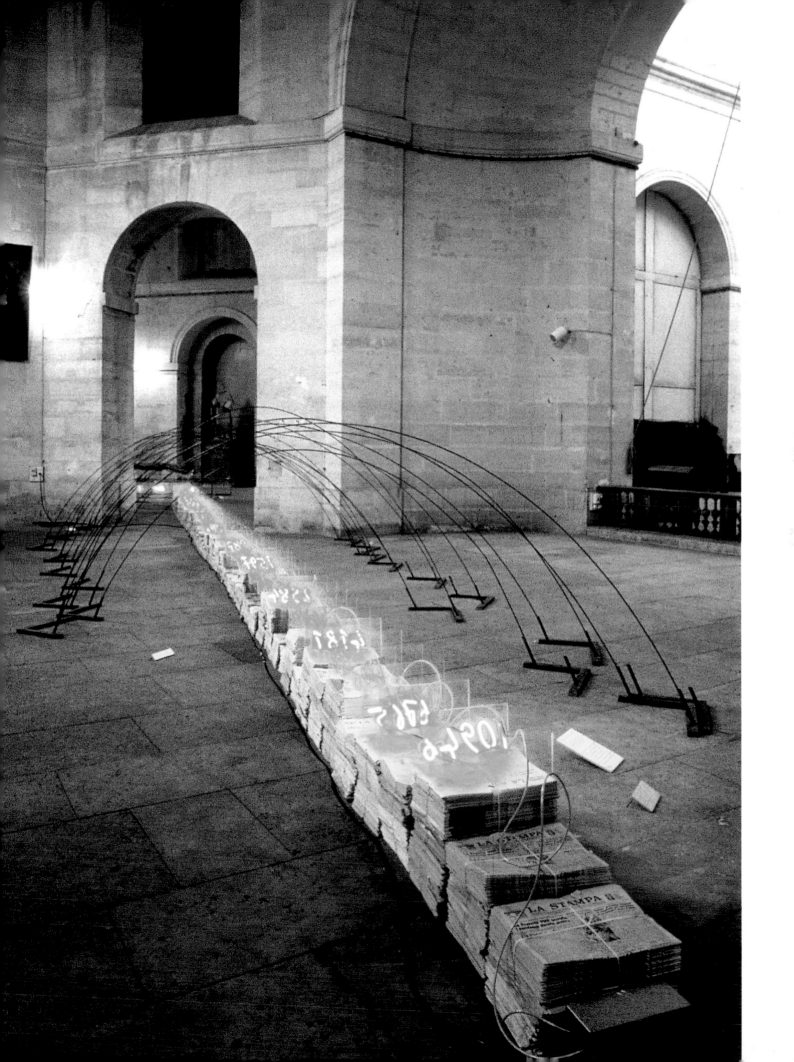

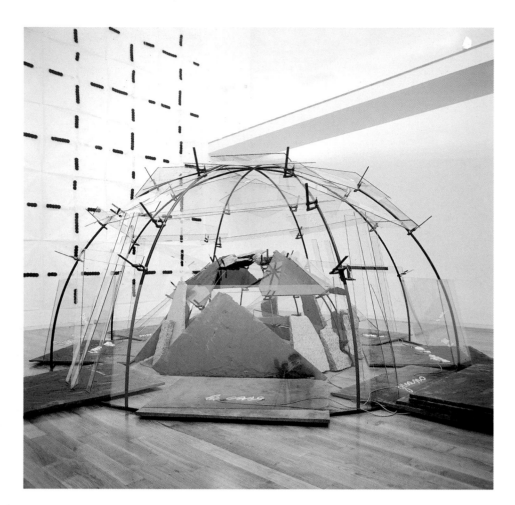

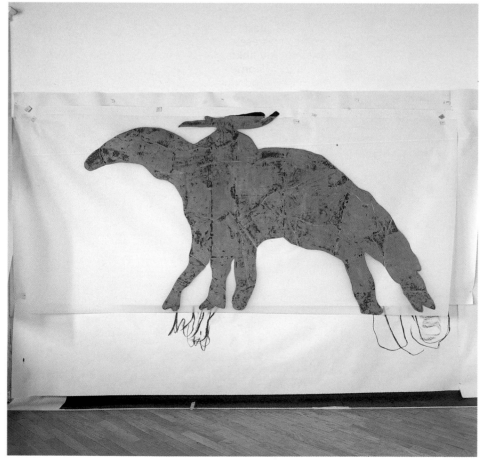

Le case girano intorno a noi o noi giriamo intorno alle case?, 1994
Struttura metallica, lastre in vetro, lastre in pietra, scritta al neon blu, morsetti/Metal structure, glass sheets, stone slabs, blue neon sign, clamps
Centro Galego de Arte Contemporaneo, Santiago de Compostela, 1994

Senza titolo, 1999
Tecnica mista/Mixed media

Born in Milan in 1925 Mario Merz teaches himself to paint after abandoning school. His debut in 1953 carries traces of Expressionism but he subsequently shifts towards non-representational art. From the mid sixties he stands out as an important figure in the artistic revival of "poor" techniques and strategies. His work addresses experimentation using non artistic, often natural materials and everyday objects combined with bars of neon light, simultaneously symbols of energy and movement with which he creates installations that often involve the environment. Initially the artist is interested in emphasising the contrast between natural and man-made materials, but gradually his work moves onto a more symbolic level. Since 1968 he has investigated the structure of the igloo intended as a primary and archetypal construction which he builds from various materials, from earth to stone, from fragments of glass to faggots of wood, in order to express a basic idea of "home" strictly linked to a harmonious vision of the relationship between man and woman. In 1970 the Fibonacci numerical progression appears in his work, which arithmetically arranges the growth processes in the organic world. Devised to give an idea of growth, aiming to identify Being through movement and number it is, as Merz himself states, a "personality". This idea of expansion moves in a spiral direction and this explains why the artist uses the snail in his work, which corresponds perfectly to the biological growth of nature. According to Merz: "The spiral is the symbol of time and the expansion of the centre towards the periphery [...] It is such an organic form that it must, in my opinion, always follow the organic rhythm of the hand which traced it." In 1970 he exhibits *Igloo di Fibonacci* at the Galleria Konrad Fischer in Dusseldorf. An evident allusion to the Fibonacci numerical series and the spiral as form and concept can also be found in the shape of the table. The artist is chiefly interested in the physical aspect of the table and its ties with man. A table is a stage between the individual and the social and can wildly proliferate. From the end of the seventies he turns to a kind of representation which vaguely recalls his painting debut, drawing large pictures of archaic looking animals on free canvases which become part of his installations: animals like the crocodile, the rhinoceros, the tiger, the owl or the civet which are often to be found in medieval Greek or Egyptian symbolism, symbols which are not only religious but also organic. In 1982 the Kestner Society in close collaboration with the artist and important Italian gallery owners, organise a first exhibition of drawings in Hanover with the title *Disegni-lavori su carta*, which comprises, in addition to a drawing done in 1962, works dating from 1968, the year in which Merz's first igloo was conceived, up to 1982 and Documenta 7, another important example of Merz's anti architecture. In the same year we see him taking part in the group exhibition held at the Stedelijk Museum in Amsterdam, at the Museum Folkwang in Essen, the Museum of Modern Art in New York, and the Kunsthalle in Basel. We recall the artist's presence in 1983 at the Museo Civico d'Arte Contemporanea in Gibellina, at the Kunstverein in Bonn (where he exhibits *L'igloo di Fibonacci*, 1970), the Galleria d'Arte Moderna in Bologna, the Tate Gallery in London, the Kunstverein in Koln to end with the Atheneum in Helsinki. In 1989 he has a solo exhibition at the New York Guggenheim and in 1990 he installs Fibonacci's piece on the outside walls of the Manica Lunga of the Castello di Rivoli, adopting the progression as an emblem of energy inherent in nature and conjuring it up with numbers made from neon which he arranges in various places. Of his most noteworthy solo exhibitions we recall the Museo Comunale d'Arte Moderna di Ascona in 1990, the Stedelijk Museum of Amsterdam in 1994 and the Galleria Civica in Trento in 1995. (A.M.)

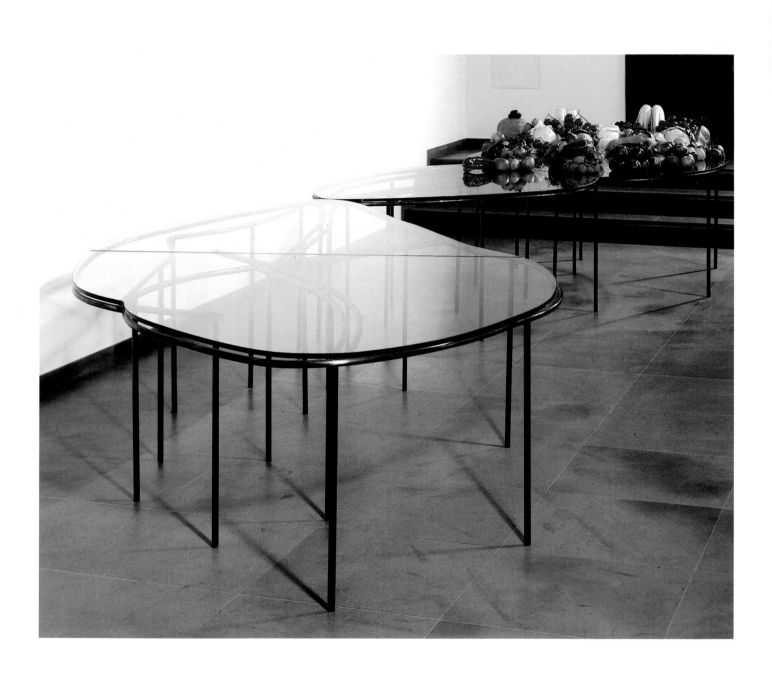

Tavolo – La frutta siamo noi, 1988
2 strutture in metallo + 4 lastre di cristallo/2 metal structures + 4 crystal plates
800x200x72 cm
Collezione/Collection Achille e Ida Maramotti, Albinea, Reggio Emilia

p.230/231
Senza titolo (Cervo di San Casciano), 1997-1999
Fusione in alluminio, serie di Fibonacci al neon blu/Smelted aluminium, blue neon Fibonacci series
Mura di San Casciano Val di Pesa, Siena, 1999

Il lavoro di Mario Merz è teso alla ricerca di un linguaggio attraverso il quale sia possibile aprire un nuovo rapporto tra il mondo naturale e la cultura materiale. Nel tentativo di recuperare l'energia che regola la natura, intesa come forza dinamica, l'artista utilizza materiali e oggetti diversi ed eterogenei. Tra le varie forme di architettura-oggetto il tavolo ricorre spesso nel lavoro di Merz. Tavolo – La frutta siamo noi è un'opera che presenta due tavoli accostati, dalla struttura in metallo e i piani in cristallo sui quali l'artista dispone frutta e verdura. Il motivo del tavolo, spazio vissuto, luogo del convivio quotidiano, esprime quella concretezza oggettuale tipica della condizione umana moderna. La sua forma a spirale in espansione consente allo spazio di dispiegarsi (seguendo il movimento del tavolo). Con il tavolo Merz sperimenta continuamente la possibilità di dare energia alle cose e di permettere loro un'espansione che rispecchia sempre l'ordine aperto e non geometrico della spirale. La frutta, altro soggetto tipico degli assemblaggi dell'artista, è rappresentata per l'effimero della sua bellezza: frutta odorosa, destinata a marcire che indica come natura e architettura sono equipollenti all'interno dell'opera di Merz. (A.P.)

Mario Merz's work is intent on seeking out a language with which it will be possible to create a new relationship between the natural world and material culture. In an attempt to recuperate the energy which regulates nature, understood as dynamic force, the artist uses different and heterogeneous objects. Of his various forms of architecture-object the table often crops up in Merz's work. Tavolo-La Frutta siamo noi consists of two tables standing side by side with metal structures and glass tops on which the artist has arranged fruit and vegetables. The table motif, a place of daily banquets, expresses that concreteness typical of the modern human condition. Its expanding spiral shape allows the space to expand (following the movement of the table). With the table Merz continuously experiments with the possibility of giving things energy and allowing them to expand in a way which always mirrors the open and non-geometrical order of the spiral. The fruit, another typical subject of the artist's assemblages, is included for the ephemeral nature of its beauty: smelly fruit, destined to rot which indicates how nature and architecture are equivalent in Merz's work. (A.P.)

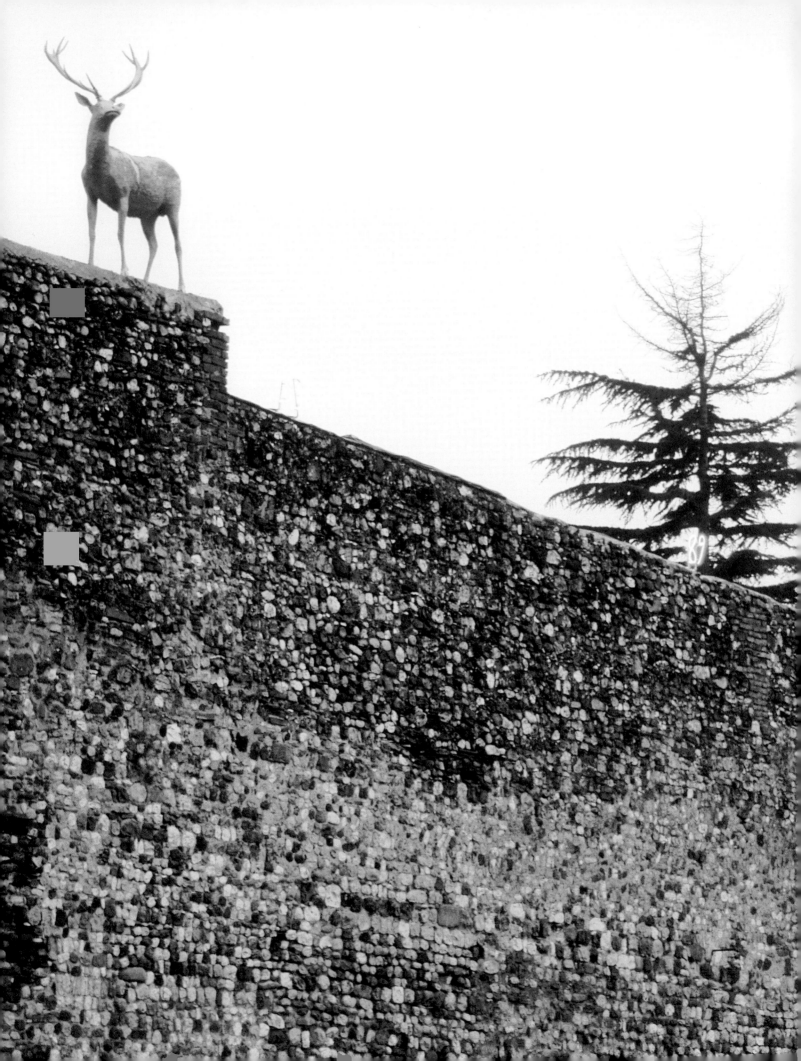

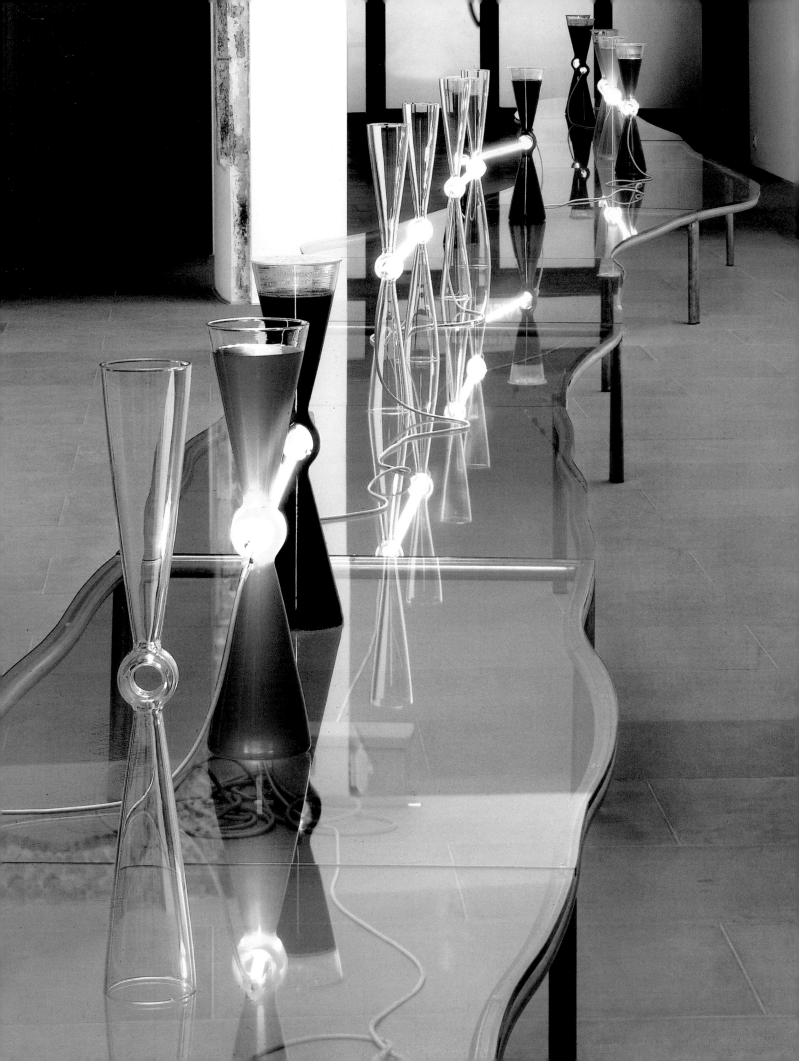

L'horizon de lumiére traverse notre vertical du jour, 1995
Struttura metallica, lastra in vetro, ampolle in vetro, neon, vino, miele/Metal structure, glass sheet, glass ampullae, neon, wine, honey
Vera Van Laer Gallery, Antwerpen

Untitled, 1998
Collage; gesso su carta su Folex, neon di Fibonacci n. 4181, cavi, trasformatore/chalk on paper on Folex, Fibonacci-neon n. 4181, cables, transformator
150x323 cm

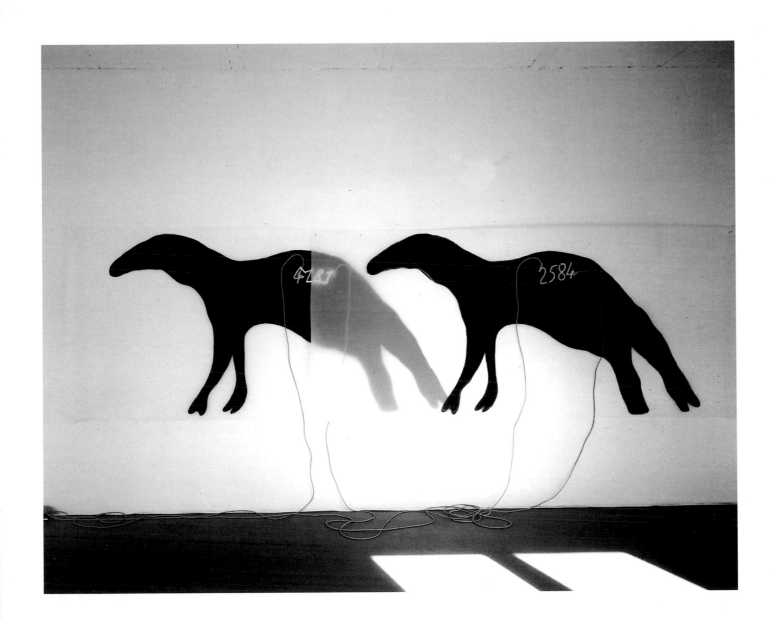

PIET MONDRIAN

Pieter Cornelis Mondrian nasce ad Amersfoort in Olanda nel 1872. Dal 1892 frequenta l'Accademia di Amsterdam e fa parte di una comunità religiosa: l'arte diviene per lui un riparo estetico dalle profezie apocalittiche da cui è circondato. Dal 1895 al 1907 Mondrian dipinge opere che mostrano un'attenzione per la tradizione pittorica olandese, il romanticismo tedesco ed esegue copie da antichi maestri. Nel 1909 aderisce alla Società Teosofica, sostenendo l'unione tra spirito e materia. È in questo anno che compaiono nella sua pittura tratti caratteristici della pittura fauve e neoimpressionista, verso una sempre più imponente stilizzazione formale. Nel 1909 gli viene dedicata una mostra con i pittori Cornelis Spoor e Jan Sluyters presso lo Stedelijk Museum di Amsterdam. Si avvicina al Simbolismo, attraverso la sua amicizia con Toorop, che lo porta a semplificare l'immagine, con l'utilizzo di ampie campiture di colore puro. Nel 1911 partecipa alla prima mostra dell'associazione degli artisti di Amsterdam, la Moderne Kunstring. Si trasferisce a Parigi, dove risente dell'influenza del Cubismo di Picasso e Braque e inizia a dipingere la serie di opere sul tema dell'albero e le prime composizioni geometriche dalla gamma cromatica cupa. Permane nelle sue opere il profondo credo teosofico dell'uomo e del cosmo per cui il pittore non deve mostrare il dato dell'esperienza ma deve essere l'artefice di una ricerca della forma fredda ed astratta. Con un processo graduale e inarrestabile Mondrian riconduce a strutture essenziali il dato di natura, pervenendo già nel 1914, con il suo ritorno in Olanda, a composizioni dall'orientamento sempre più astrattista, che, nel fare affiorare un sistema di griglie nere, intende trasmettere la grandezza e l'incomprensibilità dell'infinito della natura e la possibilità del vuoto insito nella realtà. Conosce il consulente della collezione Kroller-Muller, lo storico dell'arte H. P. Bremmer, che gli attribuisce una rendita annuale. Dal 1917 al 1925 collabora con "De Stijl",

rivista di Theo Van Doesburg per cui scrive alcuni interventi teorici che saranno indicati nel saggio *Il Neoplasticismo,* testo chiave per la lettura della sua produzione dell'ultimo ventennio e fondamento dell'omonimo movimento artistico. In esso Mondrian vuole proporre quasi religiosamente una nuova unità delle arti avente la finalità di dar forma al mondo moderno. Le opere di questi anni vedono la comparsa di nuove idee formali, in cui il libero inserimento di linee e di macchie colorate dà luogo a nuove dimensioni spaziali e quasi paesaggistiche. Nel 1919 rientra a Parigi e nel 1920 avviene la svolta stilistica che coinvolgerà la sua attività artistica fino alla fine. Essa sarà caratterizzata dall'uso di tre colori puri e luminosi, riduzione della pittura agli elementi fondamentali: il rosso, il giallo e il blu, incorniciati da griglie di linee continue nere, capaci, nella loro essenzialità e purezza, di sprigionare la loro forza intrinseca, il loro "movimento"; una dimensione questa che investirà anche i suoi disegni di architetture. Nel 1930 inizia ad esporre con il gruppo astrattista Cercle et Carré e successivamente con il movimento Abstracion-Création (1932). Nel 1932 lo Stedelijk Museum di Amsterdam gli dedica la prima grande retrospettiva, in occasione dei suoi sessant'anni. Nel 1938 si trasferisce a Londra nella casa dell'artista Ben Nicholson. Dal 1940 è a New York, dove inizia a dipingere la serie *Boogie-Woogie* e *New York City,* aderendo all'associazione di artisti American abstract Artists con cui espone in diverse mostre. Pubblica nel 1941 lo scritto autobiografico *Toward the True Vision of Reality.* Muore il 1 febbraio 1944. (C.C)

Born Pieter Cornelis Mondrian in Amersfoort, Holland in 1872. In 1892 he begins to attend the Amsterdam Academy and joins a religious community: art becomes an aesthetic refuge from the apocalyptic prophecies which surround him. From 1895 to 1907 Mondrian produces

paintings which show traces of the Dutch painting tradition and German Romanticism and imitations of the Old Masters. In 1909 he joins the Theosophical Society upholding the union of the spirit and the material world. It is now that we find features typical of Fauve and neo-Impressionist painting appearing in his work, moving towards an increasingly imposing formal stylisation. In 1909 he is offered an exhibition of his work with painters Cornelis Spoor and Jan Sluyters at the Stedelijk Museum in Amsterdam. He approaches Symbolism, through his friendship with Toorop, which leads him to simplify the image with a great deal of background painting using pure colour. In 1911 he takes part in the first exhibition of the Amsterdam artists' association, the Moderne Kunstring. He moves to Paris where he comes under the influence of Picasso and Braque's Cubism and begins to do a series of paintings on the tree theme and his first geometrical compositions in sombre colours. His work is permeated by the profound theosophical creed of man and cosmos which means that the painter must not allow his experience to show through but must instead be the artificer of a search for cold and abstract form. Gradually and relentlessly Mondrian reduces nature to its essence, achieving as early as 1914, on his return to Holland, increasingly abstract compositions which in allowing a system of black grids to emerge, mean to transmit the enormity and incomprehensibility of the infinity of nature and the possibility of the void inherent in reality. He meets the consultant of the Kroller-Muller collection, the art historian H.P. Bremmer, who bestows an annual income on him. From 1917 to 1925 he collaborates with *De Stijl*, a Theo Van Doesburg magazine for which he writes some theoretical pieces which will be referred to in the essay "Il Neoplasticismo", a key text for understanding his production in the last twenty years and touchstone of the homonymous artistic

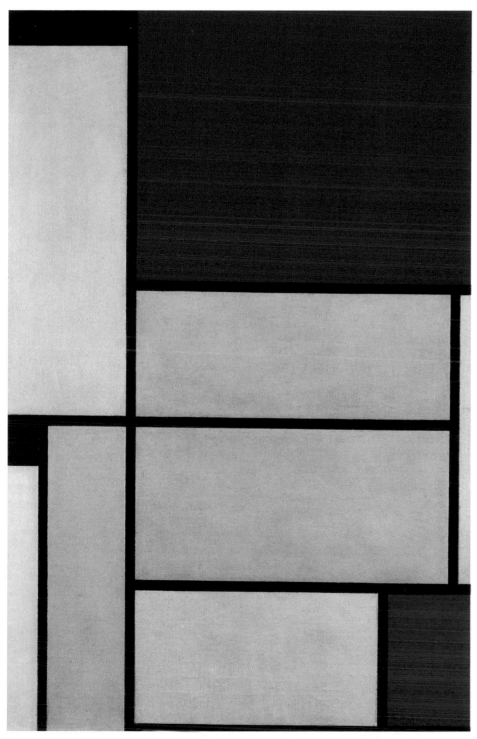

Tableau I, 1921
Olio su tela/Oil on canvas
96,5x60,5 cm
Museum Ludwig, Köln

movement. In this essay Mondrian proposes in almost religious tones a new unity of the arts which would combine forces to give shape to the modern world. His paintings begin to show signs of the adoption of new formal ideas in which the free inclusion of lines and coloured blots gives way to new spatial, almost landscape dimensions. In 1919 he goes back to Paris, and in 1920 we witness the stylistic turning-point which will affect his art for the rest of his life, characterised by the use of three pure and luminous colours, reducing the painting to its fundamental elements: red, yellow and blue, framed by grids of unbroken black lines, able with their essentiality and purity to unleash their intrinsic force, their "movement"; a dimension which will also assail his architectural drawings. In 1930 he begins to exhibit with the abstract group Cercle e Carré and then with the Abstracion-Création movement (1932). In 1932 the Stedelijk Museum of Amsterdam offers him his first great retrospective, on the occasion of his sixtieth birthday. In 1938 he moves to London to the home of the artist Ben Nicholson. In 1940 he is in New York where he begins to paint the series *Boogie-Woogie* and *New York City* joining the American Abstract Artists association, with whom he does different exhibitions. In 1941 he publishes the autobiographical work *Toward the True Vision of Reality*. He dies on the 1st of February 1944. (C.C.)

Composizione con rosso e blu, 1936
Olio su tela/Oil on canvas
98,5x80,3 cm
Staatsgalerie, Stuttgart

Composizione con blu (non finito), 1935
Olio su tela/Oil on canvas
60x50 cm
Museum Moderner Kunst Stiftung Ludwig,
Wien

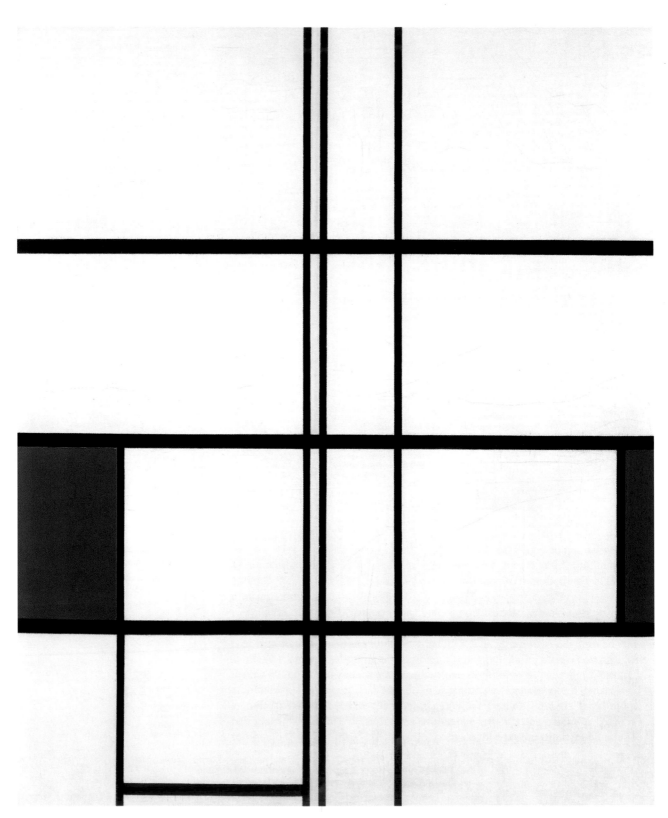

Composizione con rosso, giallo e blu, 1927
Olio su tela/Oil on canvas
61x40 cm
Stedelijk Museum, Amsterdam

Negli anni Venti si delineano i tratti fondamentali dello stile di Mondrian, caratterizzato dall'uso di tre colori fondamentali, il rosso, il giallo e il blu. Sperimenta nuove idee orientate all'equilibrio e alla proporzione; le linee della sua pittura, ridotte agli elementi essenziali lasciano libertà espressiva alla forza decorativa dei colori puri e dei non colori (nero, bianco, grigio). L'artista rinuncia ai quadri composti di sole linee e reticoli, ricercando suggestioni cromatiche sprigionate dall'organizzazione razionale dei riquadri e scoprendo il centro vuoto della composizione. Le superfici colorate si concentrano ai bordi della tela, l'intreccio di linee sembra scaturire dalla razionalità del pittore e, sospeso in mezzo alla superficie colorata, il quadro sembra essere sostenuto da assi portanti date dall'intreccio delle linee orizzontali e verticali in polemica con van Doesburg. Dal rettangolo rosso si dispiega un movimento ascendente che prende forza dall'espansione delle superfici cromatiche. La linea verticale sul margine sinistro conferisce stabilità all'insieme, creando un distacco tra le superfici colorate e, lasciando capeggiare al centro nient'altro che superficie bianca, conferisce un'aura di grandiosità e quiete all'opera. Caratterizzata dalla ricerca di chiarezza e disciplina, l'arte di Mondrian tende alla rappresentazione oggettiva delle leggi matematiche dell'universo, cercando di rivelare la realtà immutabile delle cose, oltre la mutevolezza delle forme dell'apparenza sensibile. (M.M.)

In the twenties the fundamental features of Mondrian's style take shape, characterised by the use of three basic colours: red, yellow, blue. He experiments with new ideas of balance and proportion; the lines of his painting, reduced to essential elements, leave expressive freedom to the decorative strength of pure and non-colours (black, white, grey). The artist foregoes paintings composed of just lines and grids, searching for chromatic ideas released from the rational arrangement of squares; discovering the empty core of the composition. The colour is concentrated on the edges of the canvas, the web of lines seems to spring from the painter's rationality and, suspended in the middle of the colours, the painting appears to be held up by carrying axles created by the interlacing of the horizontal and vertical lines in controversy with van Doesburg. From the red rectangle an ascending movement unfurls which takes its strength from the expansion of chromatic areas. The vertical line on the left confers stability to the whole, creating a separation between the coloured areas and leaving nothing other than a white area to rule the centre, conferring the work with a grandiose and calm aura. Characterised by a search for clarity and discipline, Mondrian's art tends to be an objective representation of the mathematical laws of the universe, trying to reveal the immutable reality of things underpinning the mutable forms of perceptible appearance. (M.M.)

GIORGIO MORANDI

Nasce a Bologna nel 1890. Visto il suo precoce interesse nei confronti dell'arte, si iscrive nel 1907 all'Accademia di Belle Arti, avendo come compagni Osvaldo Licini e Severo Pozzati. Se il suo iter scolastico ed artistico risulta eccellente fino al 1911, da questa data si incrinano i rapporti con i professori, per i mutati interessi artistici. Il giovane Morandi guarda a Cézanne, determinante per la sua formazione, Henri Rousseau, Picasso, Derain, agli impressionisti in generale, ma anche alla grande arte del passato, ai capolavori di Giotto, Masaccio, Paolo uccello. Nel 1912 incide la prima acquaforte *Ponte sul Savena,* a tiratura dichiarata. La sua vicinanza a Licini e Vespignani lo lega negli anni 1913-1914 alla poetica futurista, entrando in contatto con Pratella e successivamente con Boccioni, Marinetti e Russolo. Partecipa a diverse serate futuriste a Modena, Firenze, Bologna e nel 1913 espone alla *Prima Esposizione Libera Futurista,* presso la Galleria Sprovieri di Roma. Nello stesso anno è invitato alla mostra della *Seconda Secessione Romana* con l'opera *Paesaggio di neve* del 1913. Nel 1914 inizia la sua attività espositiva con la mostra all'Hotel Baglioni di Bologna, organizzata con Licini, Bacchelli, Vespignani e Pozzati, presentando tredici tele tra cui *Ritratto della sorella* (1912), diversi paesaggi e alcune nature morte. Nel 1915 inizia il suo insegnamento scolastico elementare, che manterrà fino al 1929. Degli anni 1915-1919 rimangono poche opere in quanto distrutte dall'artista stesso. Nel 1918 Riccardo Bacchelli scrive il primo articolo monografico su Morandi. Le opere eseguite tra il 1918 e il 1919 risentono di un certo influsso metafisico, rielaborato autonomamente da Morandi in una visione meno intellettuale rispetto a quella di de Chirico e Carrà, che incontra nel 1919 tramite l'amico Raimondi. Nello stesso anno stipula un contratto con Mario Broglio, editore di "Valori Plastici", fino al 1924, grazie al quale espone a Berlino nel 1921 e a Firenze, alla *Fiorentina Primaverile,* nel 1922, presentato in catalogo da de Chirico. I paesaggi realizzati tra il 1922 e il 1925 risentono dell'influsso dell'opera di Corot per la loro assoluta luminosità e per le rigorose soluzioni tonali, risultando abbastanza lontani dalla semplificazione formale dei primi periodi, derivante dalla sua ammirazione per i primitivi. È in questi anni che l'artista recupera la dimensione fisica degli oggetti, descrivendone quasi emotivamente la quotidianità al di là di ogni inquietudine. Nel 1924 è vicino al gruppo di artisti della rivista "Il Selvaggio" diretta da Mino Maccari, con il quale espone alla Prima Internazionale dell'Incisione Moderna di Firenze del 1927. Nel 1926 e successivamente nel 1929, espone con il gruppo Novecento di Margherita Sarfatti. Nel 1928 viene invitato alla Biennale di Venezia. Dal 1929 inizia la sua attività espositiva all'estero: a Pittsburgh, poi ad Atene (1931), a Vienna (1933), negli Stati Uniti (1934) per la Mostra d'Arte Italiana, a Parigi (1935 e 1937), a Berna (1938). Negli anni Trenta la sua pittura vede l'adozione di una maggiore e marcata matericità, solo attutita da una dimensione cromatica senza eccessi, che verrà però superata successivamente nello scurimento della tavolozza e nell'utilizzo di forme piuttosto astratte. Nel 1930 ottiene, quale riconoscimento alla sua attività artistica, la cattedra di Tecniche dell'Incisione all'Accademia di Bologna, dove insegnerà fino al 1956. L'attività incisoria, con particolare attenzione all'acquaforte, lo ha sempre accompagnato nell'arco della sua produzione artistica, ottenendo notevoli ed interessanti risultati soprattutto per ciò che riguarda la realtà plastica dei paesaggi. Presente alle Biennali veneziane e alle rassegne quadriennali romane, un vero e proprio riconoscimento gli viene attribuito nel 1939 alla terza edizione romana, dove espone una quarantina di dipinti, oltre ad una dozzina di incisioni, e viene premiato con il secondo premio. Viene pubblicata la prima monografia, scritta da Arnaldo Beccaria. Durante gli anni bellici, Morandi si rifugia a Grizzana, sugli Appennini. Alla Biennale di Venezia del 1948 riceve il primo premio e nello stesso anno viene nominato accademico di San Luca. Numerosi sono i riconoscimenti e le esposizioni internazionali tra il 1957 e il 1964, anno della sua morte, a Bologna, dopo circa un anno di malattia. Il museo Morandi viene inaugurato a Bologna nel 1993. (C.C.)

Natura morta, 1942
Olio su tela/Oil on canvas
44x52cm
Collezione/Collection Achille e Ida
Maramotti, Albinea, Reggio Emilia

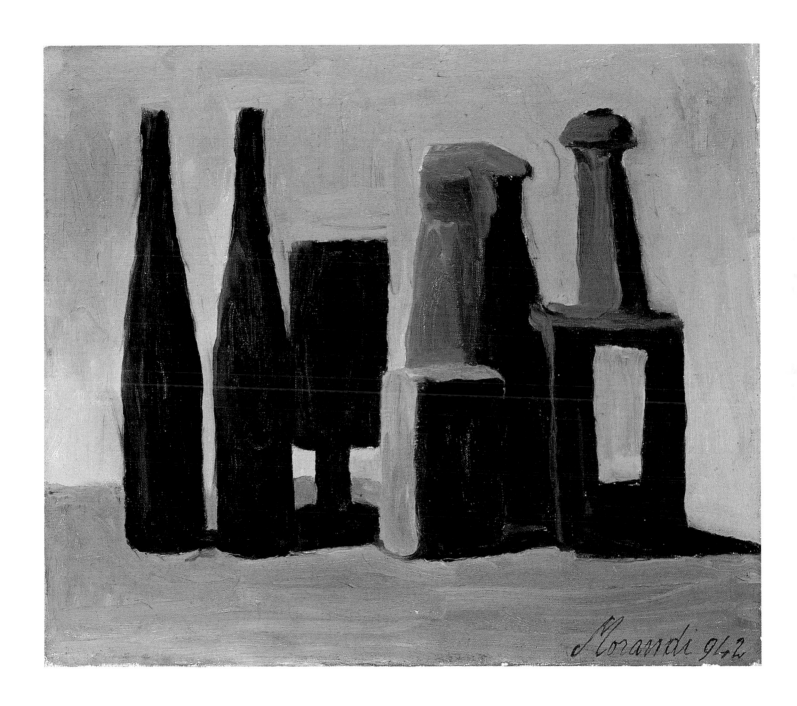

Natura morta, 1946
Olio su tela/Oil on canvas
23x30 cm
Galleria d'Arte Moderna, Bologna

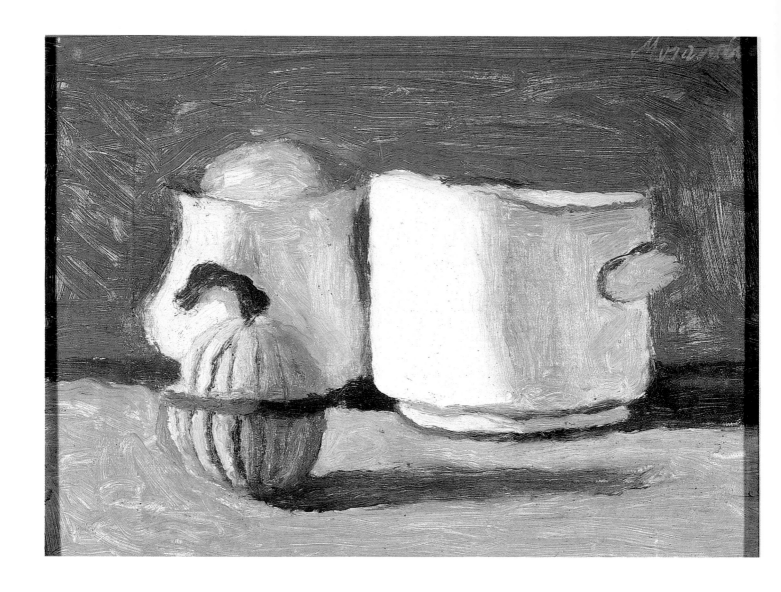

Born in Bologna in 1890. As a result of his early interest in art he enrols at the Accademia di Belle Arti in 1907 with Osvaldo Licini and Severo Pozzati as classmates. His academic and artistic progress is excellent until 1911 when his relationship with his professors sours due to his shifting artistic interests. The young Morandi begins to look to Cézanne (a huge influence), Henri Rousseau, Picasso, Derain and Impressionists in general, but also to the great art of the past, the masterpieces of Giotto, Masaccio and Paolo Uccello. In 1912 he produces his first etching *Ponte sul Savena,* in a limited series. His proximity to Licini and Vespignani links him in 1913-1914 to Futurist poetics, establishing contact with Pratella and later Boccioni, Marinetti and Russolo. He engages in various Futurist evenings in Modena, Florence, Bologna and, in 1913, exhibits at the *Prima Esposizione Libera Futurista*, at the Galleria Sprovieri in Rome. In the same year he is invited to the exhibition of the *Seconda Secessione Romana* on the strength of his *Paessaggio di neve*. In 1914 he begins to exhibit in earnest at an exhibition at the Hotel Baglioni in Bologna, organised with Licini, Bacchelli, Vespignani and Pozzati where he presents thirteen canvases including *Ritratto della Sorella* (1912), various *landscapes* and some *still lifes*. In 1915 he starts teaching at primary school. This lasts until 1929. From the years 1915 to 1919 few works remain as they were destroyed by the artist himself. In 1918 Riccardo Bacchelli writes the first monographic article on Morandi. The works completed between 1918 and 1919 have a certain metaphysical air, re-worked by Morandi himself in a less intellectual version of de Chirico and Carrà whom he meets in 1919 through his friend Raimondi. In the same year he stipulates a contract with Mario Broglio, editor of *Valori Plastici* until 1924, thanks to which he is able to exhibit in Berlin in 1921 and in Florence at the Fiorentina Primaverile in 1922 with an introduction by de Chirico in the catalogue. The landscapes painted between 1922 and 1925 show the influence of Corot's work with their sheer luminosity and rigorous shades, quite different from the formal simplification of the early period, deriving from his admiration of the primitives. In these years the artist salvages the physical dimension of objects, using them to describe in almost emotional tones a daily routine which stamps out any encroaching anxiety. In 1924 he is close to the group of artists which belong to the magazine *Il Selvaggio*, directed by Mino Maccari, with whom he exhibits at the First International Exhibition of Modern Engraving in Florence in 1927. In 1926 and again in 1929 he exhibits with Margherita Sarfatti's group Novecento. In 1928 he is invited to the Venice Biennale. In 1929 he begins exhibiting his work abroad: in Pittsburgh, then in Athens (1931), in Vienna (1933), in the United States (1934) at the Exhibition of Italian Art, in Paris (1935 and 1937), in Bern (1938). In the thirties his painting adopts a greater and marked materiality, only appeased by a spare use of colours, which will however be subsequently replaced by a darker palette and the use of rather abstract forms. In 1930, in recognition of his artistic activity, he obtains the post of Professor of Engraving Techniques at the Accademia di Bologna, where he will teach until 1956. His engravings and especially his etchings are a constant feature of his artistic production and obtain significant and interesting results above all concerning the plastic reality of landscapes. Present at the Venice Biennale and quadrennial Roman exhibitions, he achieves true recognition in 1939 at the third Roman edition, where he exhibits about forty paintings in addition to a dozen engravings and is awarded second prize. His first monograph is published, written by Arnaldo Beccaria. During the war Morandi seeks refuge in Grizzana in the Apennines. At the Venice Biennale in 1948 he receives first prize and in the same year he is appointed as member of the San Luca Academy. Numerous international awards and exhibitions follow in the years between 1957 and 1964, the year of his death in Bologna, after an illness lasting nearly a year. The Morandi Museum is inaugurated in Bologna in 1993. (C.C.)

Natura morta, 1949
Olio su tela/Oil on canvas
36x50 cm
Museo Morandi, Bologna

La natura morta è sempre stata un soggetto privilegiato nell'arte di Morandi, affrontata nelle sue molteplici manifestazioni, in un completo e vario inventario di presenze, un attento studio che accompagna quotidianamente il suo percorso artistico. La Natura Morta del 1949 appartiene ad un gruppo di tre opere in cui minime sono le varianti nonostante ciascun dipinto mantenga una propria indiscussa individualità. Le minime e lievi variazioni cui spesso Morandi sottoponeva le proprie opere sono il risultato di una ricerca che coinvolge soprattutto la dimensione interiore dell'artista: gli oggetti rappresentati sono il riflesso di uno stato d'animo, di una emozione, di una riflessione che coinvolgono in primis l'artista e poi naturalmente l'attento spettatore. Le composizioni di nature morte che Morandi dipinge nell'arco della sua attività artistica presentano un campionario di oggetti molto vario: in questo caso compare per la prima volta una teiera a base cilindrica bianca, al centro dell'opera, come nuovo soggetto. Questa "teiera di Napoleone" diverrà protagonista degli acquerelli, dei disegni e delle nature morte dipinte negli anni 1962-63 (C.C.)

The still life has always been a privileged subject in Morandi's art, dealt with in all its multiple manifestations, a complete and varied inventory which daily accompanies his artistic development. Natura Morta 1949 belongs to a group of three paintings in which there are minimum variations, notwithstanding the fact that each painting maintains its own undisputed individuality. The minimum slight variations Morandi often made to his paintings are the consequence of research which chiefly involves the artist's inner life: the objects represented are the reflection of a state of mind, an emotion, a meditation which involve first of all the artist and then, naturally, the attentive spectator. The still life compositions which Morandi paints and which span his period of artistic activity show an extremely varied cross-section of objects: in this case a white teapot with a cylindrical base appears for the first time at the centre of the painting, as a new subject. This "Napoleon teapot" will become the chief subject of watercolours, drawings and still lifes painted in the years 1962-1963. (C.C.).

Paesaggio, 1961
Matita su carta/Pencil on paper
230x320 mm
Galleria d'Arte Moderna, Bologna

Natura morta, 1947
Matita su carta/Pencil on paper
200x290 mm
Galleria d'Arte Moderna, Bologna

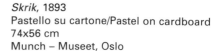

Edvard Munch

Skrik, 1893
Pastello su cartone/Pastel on cardboard
74x56 cm
Munch – Museet, Oslo

Nasce nel 1863 a Löten, in Norvegia. Nel 1879 si iscrive all'istituto tecnico, che lascia l'anno seguente per cominciare a studiare storia dell'arte e a dipingere. Nel 1881 si iscrive alla scuola di disegno e nel 1882 condivide uno studio con altri sei artisti sotto la supervisione di Christian Krog. Nelle opere di questo periodo, segnato da esperienze drammatiche (la morte della madre e della sorellina e la malattia del padre) Munch trova soprattutto in Van Gogh e in Gauguin una fonte di ispirazione. Munch intende superare un'arte di rappresentazione, per rendere in pittura l'essere umano che "sente, soffre e ama": il personaggio seduto, ritratto in *Notte a St. Cloud,* è ritenuto il primo quadro simbolista di Munch. Nel 1892 viene invitato dall'Associazione degli artisti berlinesi ad esporre a Berlino suscitando un tale scalpore da far chiudere la mostra dopo una settimana: successivamente espone a Düsseldorf, Colonia, Breslavia, Dresda e Monaco. A partire dal 1893, mentre vive lunghi periodi in Germania, l'artista lavora ad un ciclo di dipinti sui temi dell'amore, della vita e della morte, che riunisce idealmente sotto il titolo di *Fregio della vita.* Tra le altre opere ricordiamo: *Il Grido* (1893), che, nell'uso intensivo di ritmiche linee ondulate, in contrasto con il ripido taglio prospettico, rappresenta sinteticamente l'improvvisa intuizione del dolore cosmico, e *Melanconia. Laura* (1899), in cui compare la sorella malata. Negli anni dal 1896 al 1898 Munch vive per la maggior parte del tempo a Parigi, inserendosi in un ambiente di artisti e musicisti. Gli anni parigini sono molto fervidi: è di questo periodo il capolavoro *Ragazze sul ponte*, una vera e propria metafora del destino umano, tra movimento e transitorietà; continua il suo più che promettente inizio come grafico dedicandosi alla realizzazione di litografie come *La bambina malata* (1896), e di xilografie come *Chiaro di luna* (1896), stampata da più tavole lavorate e colorate diversamente fra loro, che dimostra come Munch abbia trovato nelle tecnica grafica un'espressione pittorica personale e adatta al mezzo specifico. Nel 1904 fa parte della Secessione di Berlino con Kandinskij, Nolde, Beckmann. Dopo anni di vita irrequieta, crisi nervose e alcolismo, nell'autunno del 1908 avviene il crollo che costringe l'artista in clinica per otto mesi. Al ritorno in Norvegia si rimette immediatamente al lavoro vincendo il concorso per la decorazione dell'Aula Magna dell'Università di Oslo. Sono di questo periodo una serie di tele sul tema dei lavoratori: *Lavoratori nella neve* (1910), *L'uomo nel campo di cavoli* (1916), e soprattutto *Il ritorno dei lavoratori* (1913), dove la consapevolezza tragica è resa più sottile dall'"urlo" dei colori e dalla musicalità delle linee. La maggior parte della sua produzione nel decennio tra il 1920 e il 1930 è costituita da paesaggi, ritratti e composizioni che attestano sia quanto Munch si fosse immedesimato nel mondo che lo circondava sia come il suo linguaggio formale fosse in continua evoluzione. Nel 1927 la Nationalgalerie di Berlino gli dedica una grande retrospettiva che passerà alla Nassjonalgalleriet di Oslo. A partire dal 1930 una malattia agli occhi gli rende difficile lavorare e Munch utilizza la malattia stessa come materiale per la sua arte, annotando meticolosamente le condizioni di osservazione: il giorno, l'ora, la distanza del foglio di carta e la finestra. Il risultato sono opere dal carattere quasi astratto, con colori molto vivi. Negli ultimi anni la stanza appare l'ossessione dell'artista, espressione di una difesa dal vuoto circostante. Tra il 1940 e il 1944 Munch dipinge pochi quadri. Rifiutando ogni collaborazione con gli invasori tedeschi, il 23 gennaio del 1944 muore a Ekely lasciando le sue opere alla città di Oslo, dove nel 1963 viene aperto il Munch Museet (A.M.).

Born in 1863 at Loten, in Norway. In 1879 he enrols at the Technical Institute which he leaves the following year in order to study the history of art and to paint. In 1881 he enrols at drawing school and in 1882 shares a studio with six other artists under the supervision of Cristian Krog. During this period marked by tragedy (the death of his mother and younger sister and his father's illness), Munch finds a source of inspiration for his work above all in the paintings of Van Gogh and Gauguin. Munch intends to go beyond representative art, to render in his paintings the human being who "feels, suffers and loves": the sitting person portrayed in *Night in St. Cloud* is considered to be Munch's first Symbolist painting. In 1892 he is invited by the Association of Berlin artists to exhibit in Berlin causing such a stir that the exhibition closes after one week: he goes on to exhibit in Dusseldorf, Koln, Breslavia, Dresden and Munich. Beginning in 1893, while living for long stretches in Germany, the artist begins to work on a series of paintings with themes such as love, life and death, which he groups metaphorically under the title *The Frieze of Life*. Among other works we recall: *The Scream* (1893) which, with its intensive use of rhythmic wavy lines, contrasting with the sharp angle of perspective, succinctly represents the sudden intuition of cosmic pain, and *Melancholy. Laura* (1899) in which his ill sister appears. In the years from 1896 to 1898 Munch lives in Paris for most of the time, joining a circle of artists and musicians. The years in Paris are extremely fervent: *Girl on the Bridge* dates from this period, a true metaphor of human destiny, somewhere between movement and transitoriness. He builds on his more than promising start as a graphic artist concentrating on lithographs such as *The Sick Child* (1896) and woodcuts like *Moonlight* (1896), printed from various blocks worked and coloured differently, which demonstrate how Munch managed to find an individual artistic expression suited to this specific medium. In 1904 he takes part in the Berlin Secession along with Kandinsky, Nolde, Beckmann. In 1908 after years of turbulence, anxiety attacks and alcoholism he has a breakdown which confines him to a clinic for eight months. On returning to Norway he immediately goes back to

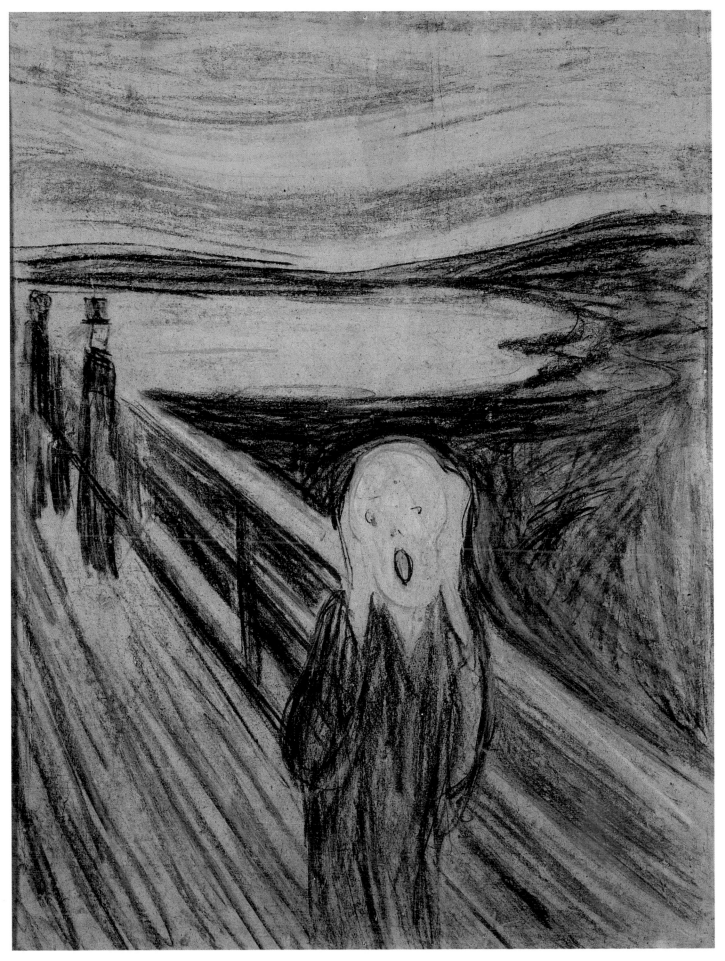

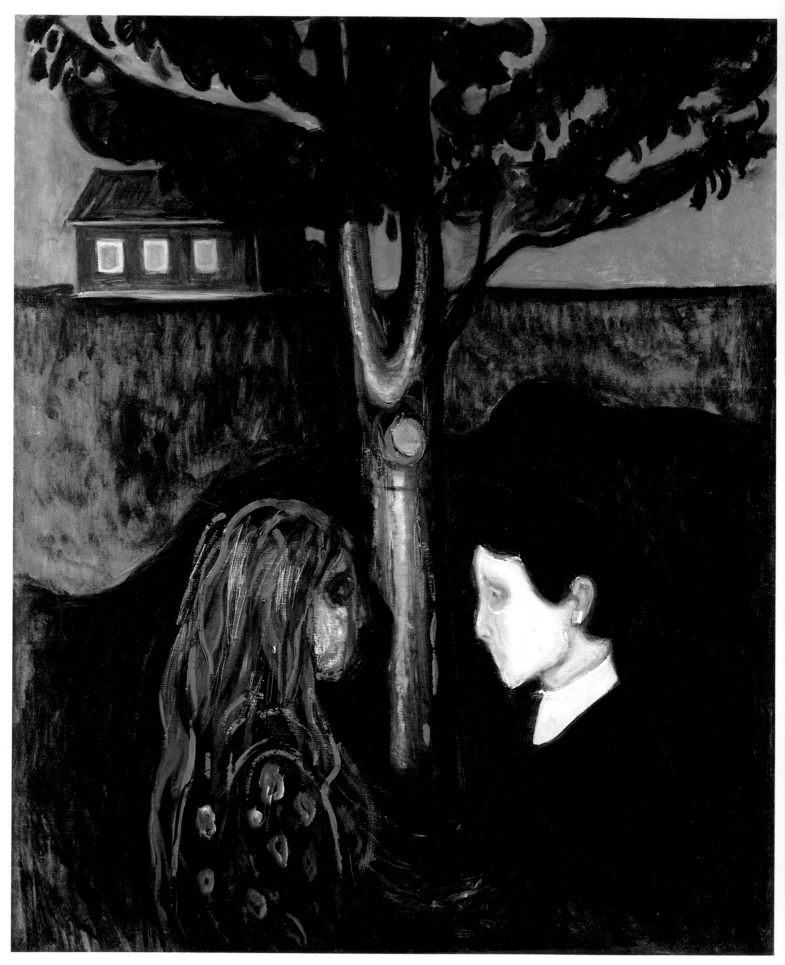

248

Øye i øye, 1894
Olio su tela/Oil on canvas
136x110 cm
Munch – Museet, Oslo

Angst, 1894
Olio su tela/Oil on canvas
94x74 cm
Munch – Museet, Oslo

work winning a competition to decorate the Great Hall of Oslo University. A series of canvases with workers as their theme date from this period. *Workers in the Snow* (1910), *Man in a Cabbage Field* (1916) and chiefly *The Return of the Workers* (1913), in which tragic awareness is made more subtle by the "scream" of colours and the musicality of the lines. The bulk of his work in the years from 1920 to 1930 consists of landscapes, portraits and compositions which prove both how much Munch identified with the world surrounding him and how his formal technique was continuously evolving. In 1927 the Nationalgalerie in Berlin dedicates a large retrospective to him which will subsequently travel to the Oslo Nasjionalgalleriet. From 1930 an eye disease makes it difficult for Munch to work and he uses the illness as material for his art, meticulously recording the changes he observes: the day, the time, the distance from the sheet of paper and the window. The result are works of an almost abstract nature with very vivid colours. In the last years the room appears to become the artist's obsession and a form of defence against the surrounding void. Between 1940 and 1944 Munch paints few pictures. Utterly refusing to collaborate with the invading German troops, he dies on the 23rd of January 1944 at Ekely, bequeathing his work to the city of Oslo where the Munch Museet is opened in 1963. (A.M.)

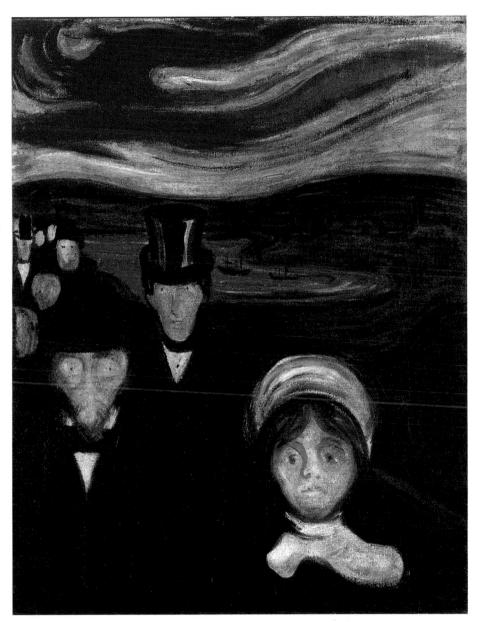

Snevaer i alléen, 1906
Olio su tela/Oil on canvas
80x100 cm
Munch – Museet, Oslo

Sevportrett i helvete, 1903
Olio su tela/oil on canvas
82x66 cm
Munch – Museet, Oslo

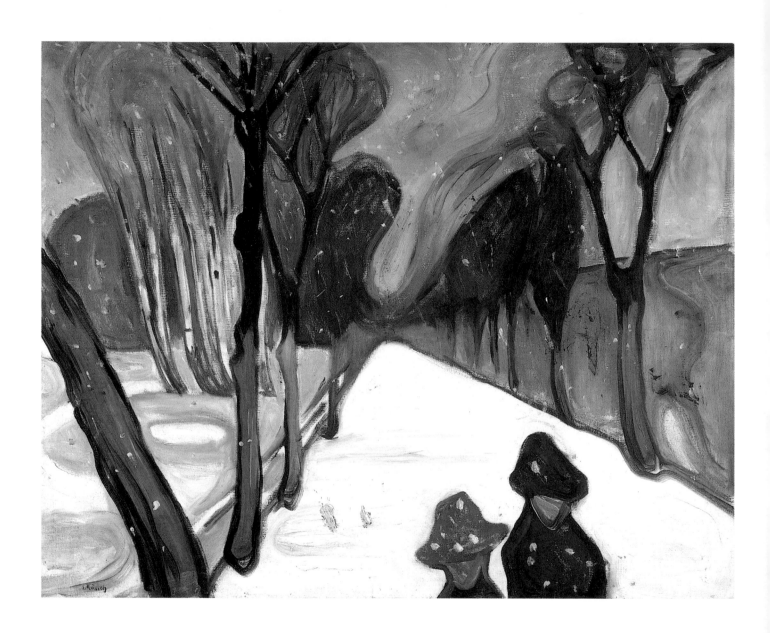

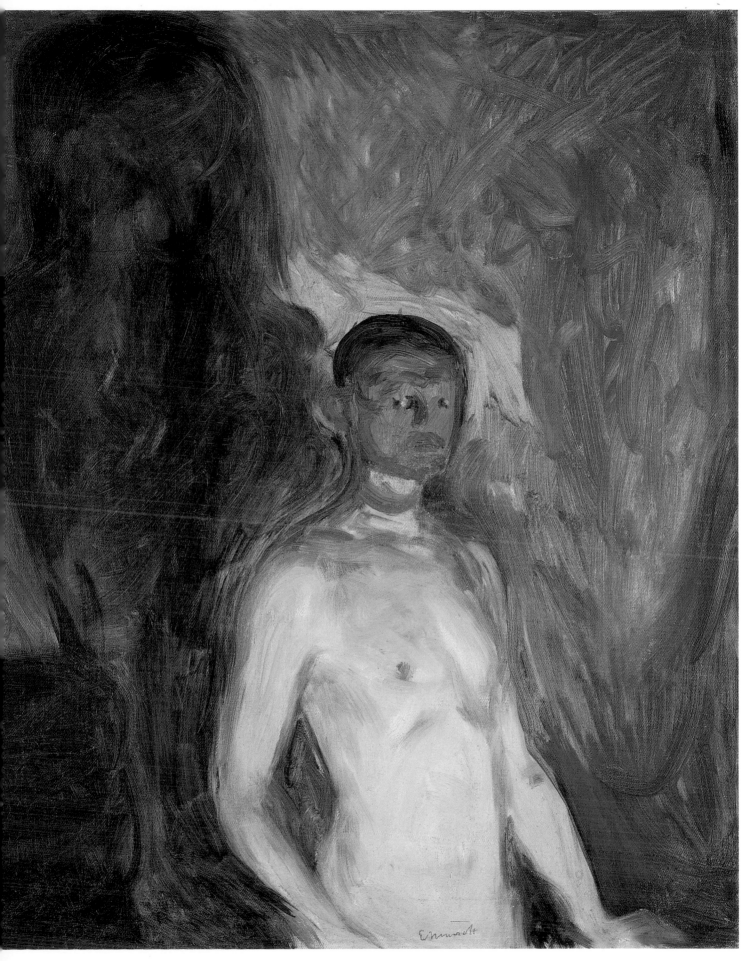

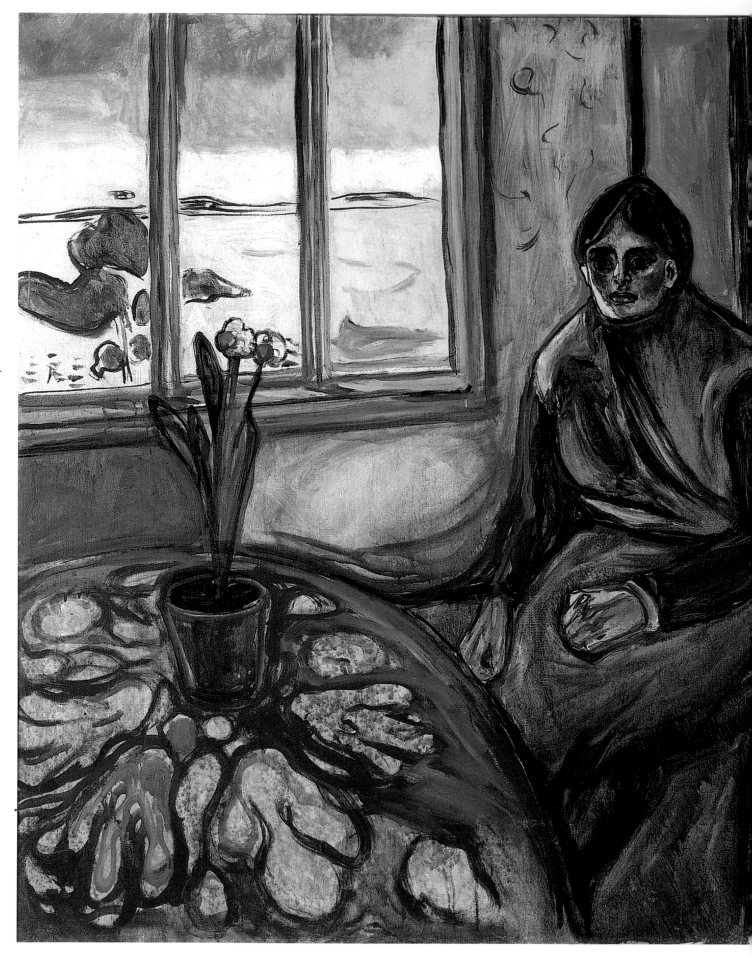

Melankoli. Laura, 1899
Olio su tela/Oil on canvas
110 x126 cm
Munch – Museet, Oslo

A partire dal 1893, Munch lavora ad un ciclo di dipinti che avrebbe riunito idealmente sotto il titolo di Fregio della vita. *Un simbolismo tragico che considera la vita come unità di amore e morte, come esperienza di solitudine e di angoscia percorre tutte le opere del* Fregio *tra cui* Melanconia. Laura *(1899) dove compare la sorella malata ed in cui il fiore che sembra radicarsi nel tavolo scarlatto simboleggia l'arte che si alimenta della sofferenza dell'artista e si pone tra visione e realtà. Ogni dettaglio assume un preciso significato nel contesto della singola immagine: la posizione della donna pensierosa costretta in un angolo, fuori dal centro del quadro, vestita con abiti scuri a simboleggiare il suo stato d'animo di malinconia; la finestra evocativa di una gioia esterna e inafferrabile e che, nello stesso tempo, introduce la consapevolezza dell'incombere della morte con la sua forma a croce o con il lasciar trasparire la visione di un paesaggio agghiacciato.* (A.M.)

From 1898 Munch works on a cycle of paintings which he will ideally group under the title Frieze of life. *A tragic symbolism which considers life to be a unity of love and death–an experience of solitude and anguish–permeates all the works belonging to the* Frieze *series, including* Melancholy. Laura *(1899) where his ill sister appears and where the flower, which appears to be rooted in the scarlet table, symbolises art which feeds on the artist's suffering suspended between vision and reality. Each detail assumes a precise meaning in the context of the single image: the position of the pensive woman dressed in dark clothes at the edge of the painting, symbolises his melancholy state of mind: the window is evocative of external and inaccessible joy and at the same time introduces the awareness of impending death with its shape of the cross and with its glimpse of a frozen landscape.* (A.M.)

BLINKY PALERMO

Blinky Palermo (all'anagrafe Peter Schwarze) nasce a Lipsia nel 1943. In quello stesso anno, insieme con il fratello gemello, viene adottato da un famiglia di Lipsia. Nel 1961 frequenta la Werkkunstschule a Münster e l'anno successivo, 1962, è accettato alla Kunstakademie di Düsseldorf. Negli anni tra il 1962 e il 1964 frequenta le classi di Bruno Goller e di Joseph Beuys. È proprio Joseph Beyus a proporre una sua opera, sotto lo pseudonimo di Palermo, alla galleria Schmela di Düsseldorf nella mostra *White/White* del 1964; il soprannome nasce dal fatto che, quando indossava un cappello, era molto simile a una foto di Blinky Palermo, uomo della mafia. Nel 1965, anno del matrimonio con Ingrid Denneborg, cuce il primo *Stoffbilder* che nasce da strisce di tessuto tagliate personalmente dall'artista e cucite insieme secondo le sue indicazioni. Nell'anno successivo, il 1966, si tiene la prima personale nella Galerie Friedrich & Dahlem a Monaco. Dal 1972 lavora con fogli di alluminio e colori acrilici: le sue opere sono composte da un numero variabile di lamine, da quattro a quattordici, sulle quali dipinge solitamente rettangoli nei quali il nucleo centrale è costituito da un quadrato, mentre le dimensioni della striscia superiore e di quella inferiore possono variare. La maggior parte del suo lavoro è stata creata in pubblico e non all'interno di uno studio e molto spesso non si è preoccupato di conservare i disegni o i dipinti a muro, di volta in volta creati a Monaco, Amburgo, Kassel (Documenta V) o Venezia. Proprio nel 1972, in occasione di Documenta V, Palermo dipinge un rettangolo oblungo sul muro rettangolare di una scalinata: l'effetto è quello di un asettico murale monocromo, pervaso da un voluto senso di uniformità, che viene intensificato dalla superficie utilizzata (il muro). Nonostante le opere di Palermo sembrino semplici sia nel progetto che nell'esecuzione, la loro percezione ed interpretazione risulta estremamente complessa. A seconda dell'angolo di visuale le figure si integrano e si modificano; lo spettatore deve continuamente confrontarsi con due immagini, quella mentale della figura geometrica e quella che si presenta al suo sguardo. La tecnica di Palermo si concretizza nei metal painting, ne sono esempio i *Triangles* o i *Three Pole Objects* ed i gruppi di *Coney Island* (1975). Il Kunstmuseum di Bonn gli dedica la personale *Zeichnungen 1963-1973* nel 1975 ed in questo stesso anno partecipa alla Biennale di San Paolo. Nel 1976 si trasferisce nel vecchio atelier di Gerhard Richter e lavora a *Himmelsrichtung* (The Four Cardinal Points, bianco, giallo, rosso e nero) una grande opera che presenta al padiglione internazionale della Biennale di Venezia di quell'anno e che sancisce la sua predilezione per il metallo, invece della stoffa, come superficie sulla quale dipingere. Muore nel 1977, durante un viaggio alle Isole Maldive. Nel 1981 il Kunstmuseum di Bonn gli dedica un'importante retrospettiva, mentre il Centre Georges Pompidou gli rende omaggio nel 1985 con *Œuvres 1963-77*. (M.M.)

Senza Titolo, 1968
2 parti, stoffa arancione e stoffa grezza/2
parts, orange fabric and uncoloured fabric
24x200 cm; 30x200 cm
Kunstmuseum Bonn

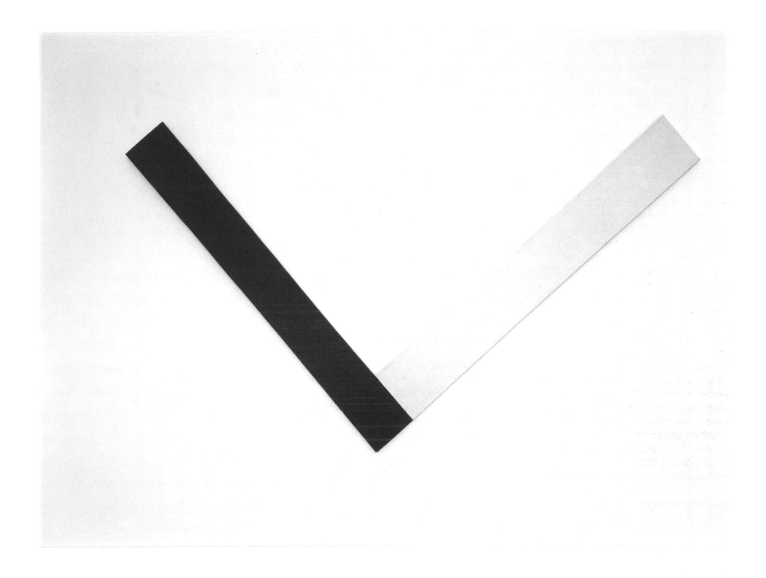

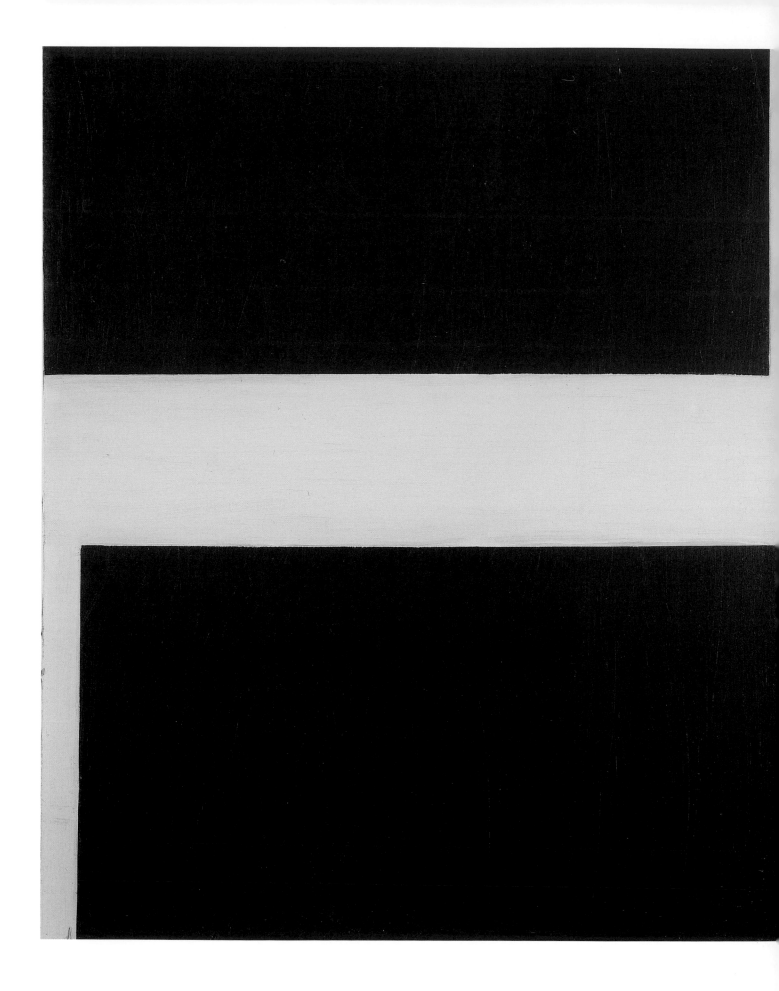

Senza Titolo, 1964
Olio su tela/Oil on canvas
94x80,7x2 cm
Kunstmuseum Bonn, collezione/collection
Hans Grothe

Born Pieter Schwarze in Lipsia in 1943. In that year he and his twin brother are adopted by a family from Lipsia. In 1961 he attends the Werrunstschule in Münster and the following year 1962 he is accepted by the Kunstakademie of Dusseldorf. From 1962 to 1964 he attends courses taught by Bruno Goller and Joseph Beuys. It is Beuys who recommends one of his works, using the pseudonym Palermo, to the Schmela Gallery in Dusseldorf at the exhibition *White/White* in 1964; the nickname is due to the fact that when he puts on a hat, he looks very much like a photo of Blinky Palermo, a mobster. In 1965, the year he weds Ingrid Denneborg, he sews the first *Stoffbilder* which he creates from strips of fabric he cuts himself and has sewn together following his instructions. In 1966 he has his first solo exhibition at the Galerie Friedrich and Dahlem in Munich. Beginning in 1972 he works with sheets of aluminium and acrylic paints. His works are composed of a variable number of thin sheets, from four to fourteen; on these he usually paints rectangles whose central nucleus is a square, while the size of the upper and lower strip may vary. The majority of his work is created in public and not inside a studio, and very often he does not bother to preserve wall drawings or paintings created in Munich, Hamburg, Kassel (Documenta 5) or Venice. In 1972, for Documenta 5, Palermo paints an oblong rectangle on the rectangular wall of a staircase. The effect is that of a cold monochrome mural, pervaded by a deliberately created sense of monotony, which is intensified by the type of surface used (the wall). Although Palermo's works seem simple both in their design and execution, it turns out to be extremely difficult to perceive and interpret them. Depending on the angle you look at them from, the figures integrate and modify; the spectator must continually compare two images, the mental one of the geometrical figure and the one they actually see in front of them. Palermo's technique gels in *metal painting*. Examples of this are *Triangles* or *Three Pole Objects* and the *Coney Island* groups (1975). The Kunstmuseum of Bonn gives him his first solo exhibition *Zeichnungen 1963-73* in 1975 and in the same year he takes part in the San Paolo Biennale (Brazil). In 1976 he moves into Gerhard Richter's old atelier and works on *Himmelsrichtung* (The Four Cardinal Points, white, yellow, red and black), a large work which he exhibits at the international pavilion at the Venice Biennale that year and which confirms his predilection for metal to fabric as a surface on which to paint. He dies in 1977 on a trip to the Maldives Islands. In 1981 the Kunstmuseum of Bonn dedicates an important retrospective to him, while the Georges Pompidou Centre pays him homage in 1985 with *Œuvres 1963-77*). (M.M.)

Senza Titolo (Coney Island II), 1975
Acrilico su allumino/Acrylic on aluminium
4 parti/parts, ognuna/each 26, 7x21x0,2 cm
Kunstmuseum Bonn, collezione/collection
Hans Grothe

In una successione rigorosamente scandita, quattro pitture su alluminio, i metal paintings *che caratterizzano la produzione artistica di Blinky Palermo a partire dal 1972, sono costituite da un rettangolo principale affiancato da otto bande di colori differenti. L'effetto di lucida nitidezza è reso dalla stessa superficie materica. Tramite questo processo di astrazione formale, Palermo traccia dei piani precisi che si aprono verso un'unica linea d'orizzonte. Spazi corporei di colore come tributo alla memoria degli occhi che ci fanno sprofondare in una dimensione cosmica, provocando un senso di vertigine e di smarrimento. Ed è proprio il colore come ordine ed energia spirituale ad attivare un poetico processo interiore, in virtù del quale l'arte penetra nel mondo di chi la osserva e lo trasforma. (G.B.)*

In rigorously emphasised succession, four paintings on aluminium—the metal paintings *which characterise Blinky Palermo's artistic production from 1972—* are composed of a main rectangle flanked by eight differently coloured bands. The effect of glossy clarity is achieved by the metal surface itself. Through this process of formal abstraction Palermo maps out precise planes which lead to a single line on the horizon. Physical expanses of colour pay tribute to visual memory and absorb us into a cosmic dimension, inducing a sense of dizziness and bewilderment. And it is precisely this identification of colour with spiritual energy which sets off a poetic inner process, by virtue of which art penetrates the world of those who observe it and transforms it. (G.B.)

Senza Titolo, 1970
2 parti, stoffa colorata blu/2 parts, coloured
fabric blue
200x70 cm
Kunstmuseum Bonn

Oliv/Silber, 1971
Serigrafia bicolore su carta per stampa
offset/Bicoloured silk-screen on paper for
offset print
78x69 cm
Kunstmuseum Bonn, collezione/collection
Hans Grothe

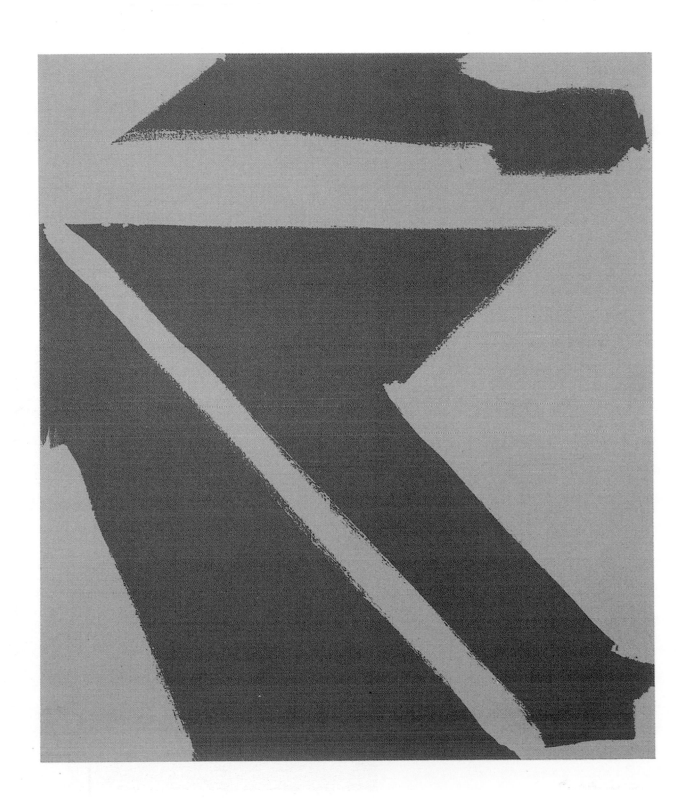

Claudio PARMIGGIANI

"Ho iniziato e continuato per diversi anni a disegnare e dipingere alla luce di una lampada a petrolio e forse per questo gran parte delle immagini della mia memoria hanno identificato nella notte la loro provenienza. Non ho niente altro da aggiungere sugli inizi del mio lavoro. Erano inizi allora, sono inizi tuttora; nulla è cambiato, niente da ricordare, nulla da sottolineare, nessuna biografia straordinaria." Claudio Parmiggiani ha costantemente accompagnato il suo lavoro di artista, dagli anni Sessanta ad oggi, alla parola scritta. Questo brano, tratto da una raccolta delle sue riflessioni dal titolo *Stella sangue spirito,* pubblicata nel 1995, descrive il carattere schivo di un artista che non ama svelare del tutto se stesso. Nato a Luzzara, in provincia di Reggio Emilia, nel 1943, studia all'Istituto d'arte di Modena, città in cui realizza le prime esposizioni personali tra il 1962 ed il 1965. Fin dagli esordi mantiene una posizione autonoma e volontariamente isolata rispetto ai vari movimenti artistici, anche quando viene a contatto con il contesto artistico milanese e con il gruppo dell'Arte Povera sul finire degli anni Sessanta. In opere come *Pellemondo* del 1968 e *Zoo geometrico* del 1968-69, sorta di giochi visivi densi di suggestioni, si riconoscono i tratti caratteristici del procedimento concettuale e si evidenzia una grande libertà nell'uso dei materiali. Parmiggiani utilizza gesso, pigmento, piombo, terra, vetro, fumo. Nei suoi lavori compone oggetti appartenenti alla sfera del quotidiano secondo una sua personale forma di comunicazione simbolica, ricorrendo all'analogia, allo straniamento e all'allusione ed elaborando così immagini enigmatiche e surreali volte a suscitare nell'osservatore un atteggiamento di riflessione esistenziale. "Nelle mie opere sono apparsi qua e là nel tempo violini, scale, libri, farfalle, gusci di chiocciole, calchi in gesso, stracci appesi, uova, corna di cervo, nidi di uccelli, scale, scarpe, carte del cielo strappate, sangue, pelli di serpente, foglie, barche e altre cose che qualcuno ha definito simboli. Io li chiamo presenze; cose che gli occhi osservano e che appartengono alla vita." In *Zoo geometrico* compare per la prima volta come soggetto dell'opera la barca, che costituisce un elemento ricorrente nella sua esperienza artistica. Legate ad un ricordo d'infanzia trascorsa "nella lontananza della campagna in una casa rossa sulla riva del Po", le barche evocano viaggi rituali attraverso i canali della memoria e si caricano di significati che contengono un'interpretazione universale della creatività e dell'esistenza umana. La ricerca di Parmiggiani procede attraverso riflessioni di alto livello intellettuale, ripercorre la storia dell'arte e della cultura ed attinge temi delle dottrine esoteriche pre-scientifiche, ermetiche e cabalistiche. La memoria dell'antico, il confronto con le espressioni artistiche del passato e del XX secolo, convivono nei suoi lavori con elementi magici ed alchemici in una straordinaria complessità di riferimenti culturali. Nel folto elenco di esposizioni realizzate in quarant'anni di attività in tutta Europa ricordiamo le ripetute presenze alla Biennale di Venezia. Vi partecipa per la prima volta nel 1972, rifiuta l'invito nel 1978, ma torna alla manifestazione nel 1982, 1984, 1986 e nel 1995 con una sala personale. Tra le mostre più recenti si segnalano l'antologica alla Promotrice delle Belle Arti di Torino nel 1998, la personale a Tolone nel 1999, quella a Reykjavik nel 2000 e sempre nello stesso anno alla Galleria Christian Stein a Milano. (C.P.Z.)

Luce, Luce, Luce, 1968
Pigmento puro giallo di cadmio/Yellow net cadmium pigment
Promotrice delle Belle Arti, Torino

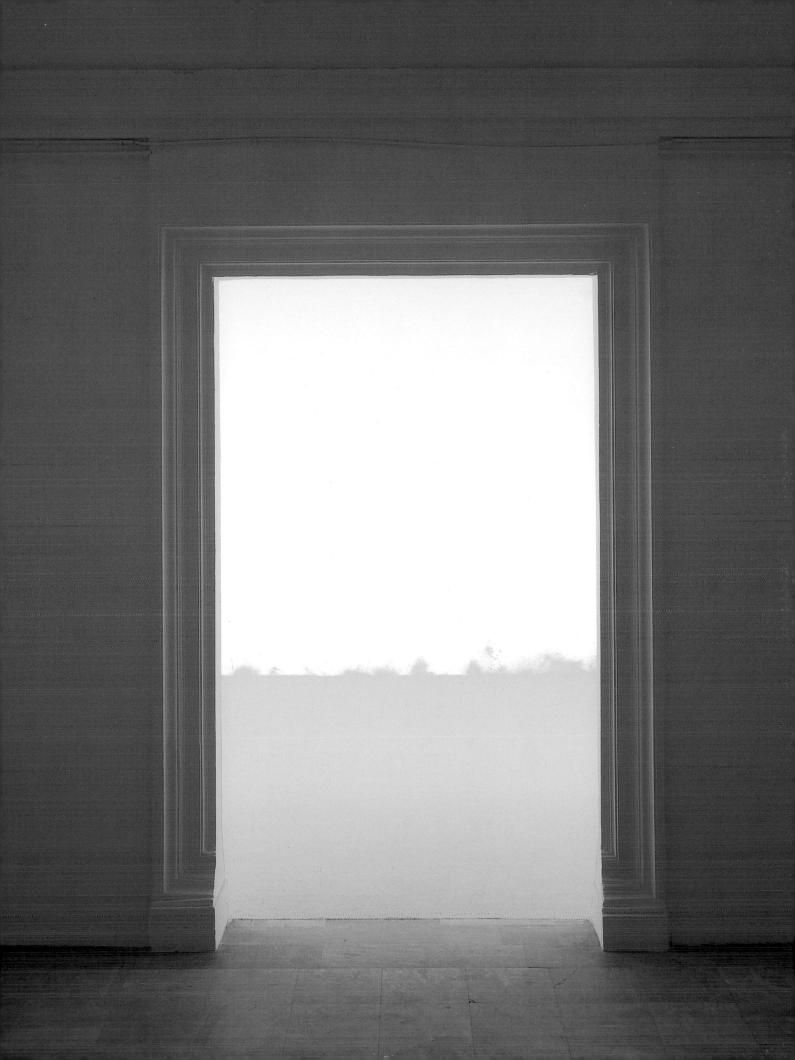

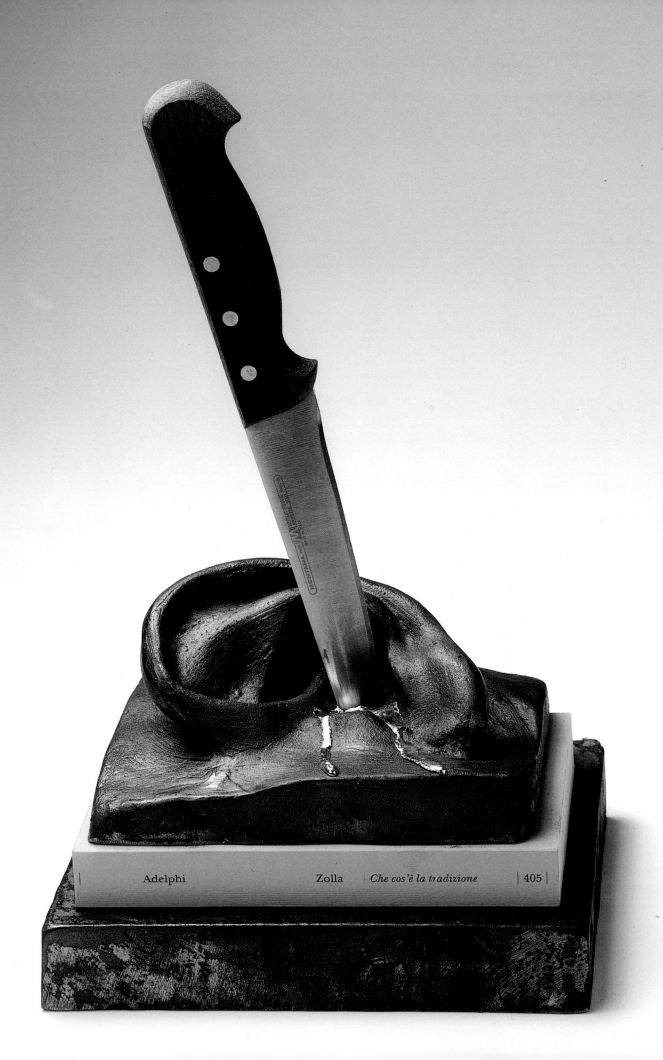

Adelphi Zolla *Che cos'è la tradizione* | 405 |

Che cos'è la tradizione, 1998
Ferro, oro fuso, libro/Iron, melted gold,
book
Collezione/Collection Christian Stein,
Milano

"I started and continued for several years to draw and paint in the light of a petroleum lamp and perhaps because of this a large part of the images in my memory seem to be of the night. I have nothing further to add about the beginnings of my work. They were just beginnings, they are still beginnings; nothing has changed, nothing to remember, underline, no extraordinary biography." Claudio Parmiggiani has constantly accompanied his work as an artist, from the sixties to today, with the written word. This passage, taken from a collection of his meditations with the title *Stella Sangue Spirito* published in 1995, describes the shy character of an artist who does not care to give too much away. Born in Luzzara, in the province of Reggio Emilia in 1943, he studies at the Modena Institute of Art where he holds his first solo exhibitions between 1962 and 1965. From his debut he maintains an autonomous stance and keeps deliberately away from the various artistic movements, even when he comes into contact with the Milanese art scene and the Arte Povera group at the end of the sixties. In works like *Pellemondo* in 1968 and *Zoo geometrico* in 1968/69, kinds of visual games dense in suggestions, we can recognise the characteristic traits of his conceptual method and a great freedom in his use of materials. Parmiggiani uses plaster, pigment, lead, earth, glass, smoke. In his work he puts together objects belonging to the sphere of the everyday according to his personal form of symbolic communication, using analogy, alienation and allusion and elaborating in this way enigmatic and surreal images intended to provoke in the observer an attitude of existential reflection. "In my works violins, ladders, books, butterflies, snail shells, plaster moulds, hanging rags, eggs, deer horns, bird nests, stairs, shoes, torn charts of the skies, blood, snake skin, leaves, boats and other things have appeared here and there over time. Some have called them symbols, I call them presences; things which the eyes observe and which belong to life." In *Zoo geometrico* the boat appears for the first time as subject. The boat will be a recurring element in his work. Linked to a memory of childhood spent "in the distant countryside in a red house on the banks of the Po river", the boats evoke ritual voyages through the channels of memory and are full of significance which contains a universal interpretation of human creativity and existence.

Parmiggiani's research proceeds through reflections of a high intellectual level, it covers the history of art and culture and touches on themes dear to the esoteric pre-scientific hermetic and cabalistic doctrines. The memory of ancient times, the comparison with artistic expressions of the past and the twentieth century, coexist with magical and alchemical elements in his works in an extraordinary complexity of cultural references. Of his many exhibitions held in Europe in forty years of activity we recall his repeated attendance at the Venice Biennale. He took part for the first time in 1972, turned down the invitation in 1978 but went back in 1982, 1984, 1986 and 1995 when he was given his own room. Among more recent exhibitions we note the anthology at the Promotrice delle Belle Arti in Turin in 1998, the solo exhibition in 1999, the one in Reykjavik in 2000 and during the same year at the Galleria Christian Stein in Milan. (C.P.Z.)

Polvere, 1998
Fuoco, fuliggine, polvere/Fire, soot, dust
Frac Bourgogne, Dijon

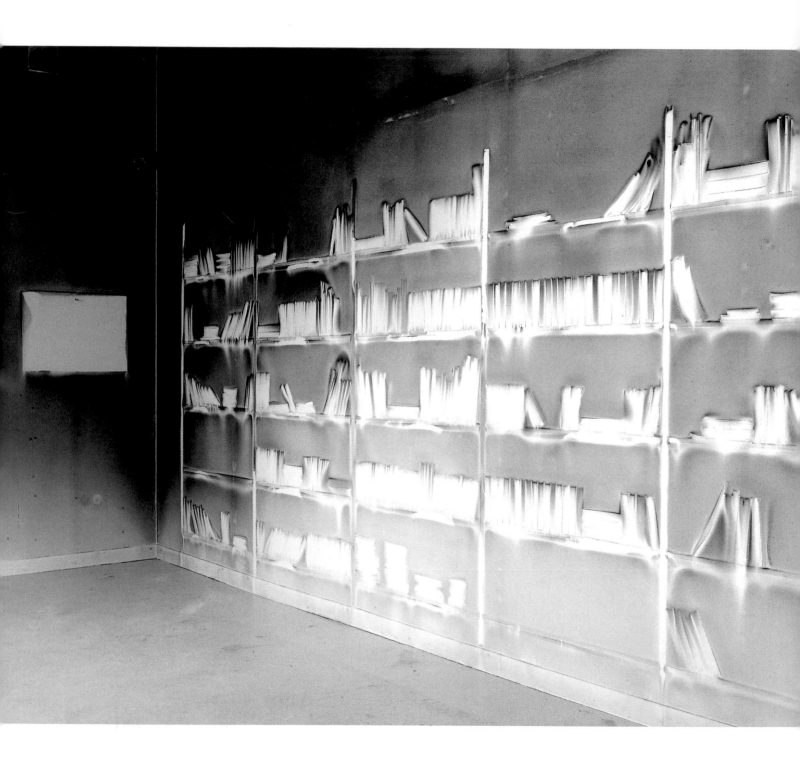

Polvere, maggio 2000
Opera eseguita in un forno-laboratorio/
Work made in laboratory-oven
Fuoco, fumo, cenere su tavola/Fire, smoke,
ashes on panel
245x950 cm

"*Avevo esposto ambienti completamente
vuoti, spogli, dove l'unica presenza era
l'assenza, le impronte sulle pareti di tutto
quello che vi era passato, le ombre delle
cose che questi luoghi avevano custodito.*"
Delocazione, *del 1970, inaugura una serie
di opere ambientali presentate più volte da
Claudio Parmiggiani nel corso degli anni
Settanta e degli anni Novanta realizzate
con fuoco, polvere e fuliggine ed ottenute
saturando una stanza di fumo e
"delocando" successivamente quadri o
altri oggetti dalle pareti. Le tracce rimaste
leggibili sulla porzione del muro, che
essendo coperta non è stata raggiunta dai
residui della combustione, suggeriscono il
passaggio del tempo, motivo ricorrente
nella ricerca di Parmiggiani. Il tempo è
dunque utilizzato come strumento del
lavoro artistico, simile alla tela, al colore o
a qualunque altro materiale, in un
processo di accelerazione ottenuto
mediante l'uso del fuoco, elemento carico
di significati simbolici che evoca procedure
rituali. Fare arte per Parmiggiani è infatti
come "compiere un rito, esattamente
come in un'operazione di magia.*" (C.P.Z.)

"*I had exposed completely empty, bare
spaces where the only presence was
absence, the prints on the walls of
everything that passed through there, the
shadows of the things these places had
guarded.*" Delocation *in 1970 inaugurates
a series of environmental works exhibited
on more than one occasion by Claudio
Parmiggiani in the seventies and nineties,
executed in fire, dust and soot, obtained
by saturating a room in smoke and
afterwards "delocating" pictures or other
objects from the walls. The traces which
remain legible on the wall which, being
covered, was not reached by the residual
combustion products, suggest the passage
of time, a recurring motif in Parmiggiani's
studies. Time is therefore used as a
working tool like the canvas or paints or
any other material, in a process of
acceleration obtained by using fire, an
element pregnant with symbolic meanings
which evokes rituals. Making art is in fact
for Parmiggiani like "performing a rite,
exactly like doing magic*". (C.P.Z.)

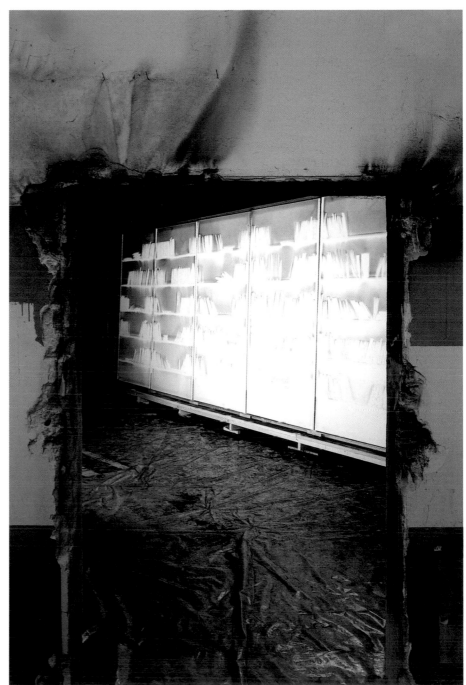

Senza titolo, 1999
Fuoco, fuliggine, polvere/Fire, soot, dust
Hôtel des Arts, Toulon

p.270/271
Zoo geometrico, 1968-69
Barca, solidi rivestiti di pellicce artificiali,
pelle di serpente, piume/Boat, solids
covered by artificial furs, snakeskin,
feathers
Stedelijk Museum, Amsterdam

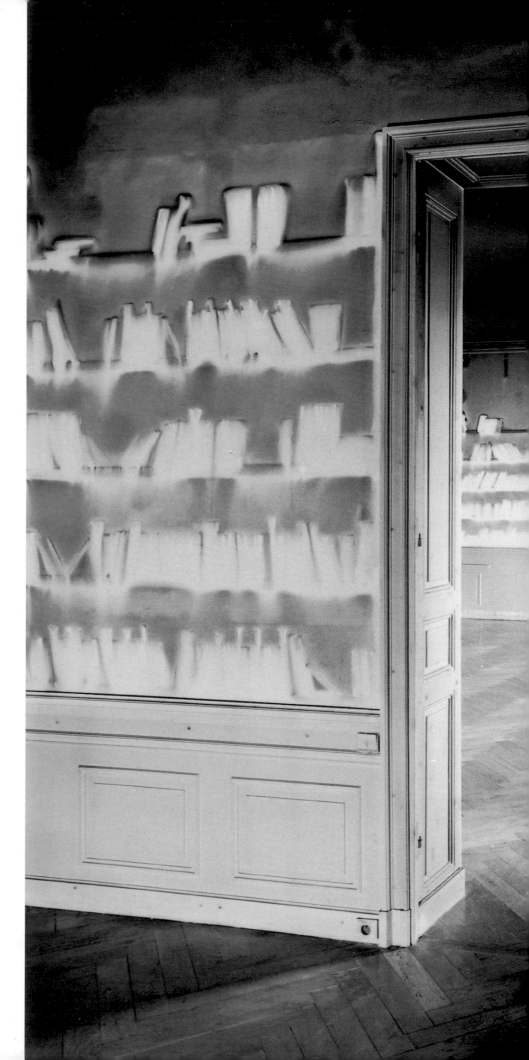

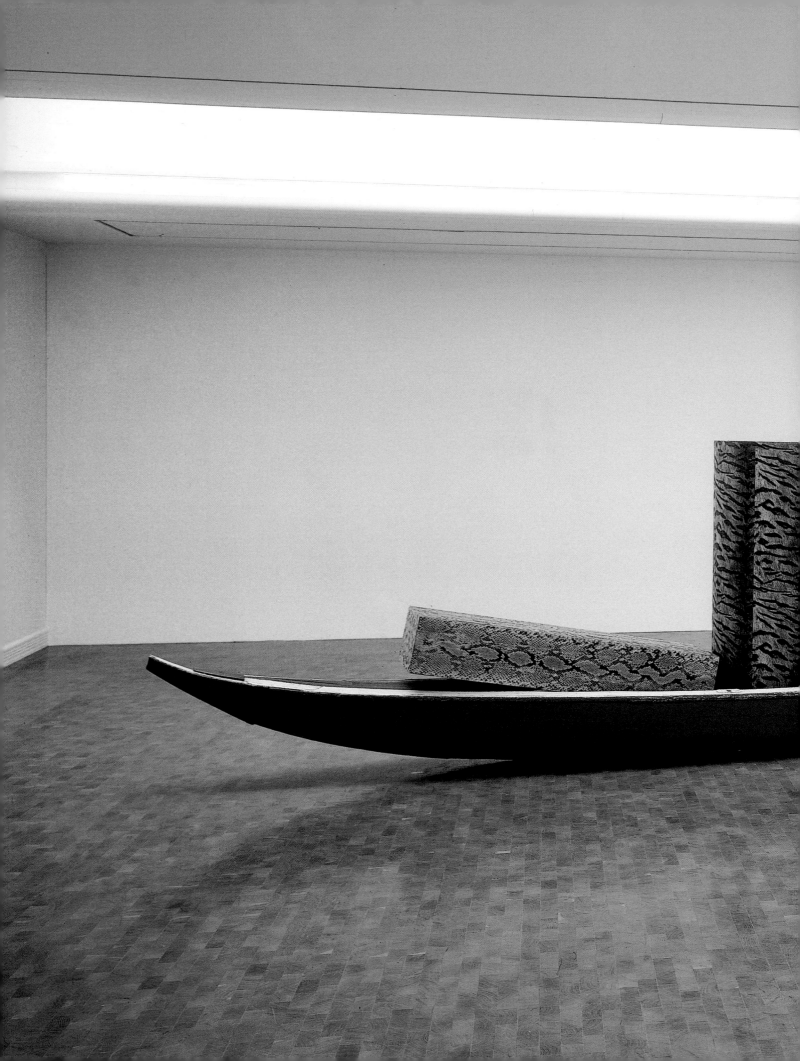

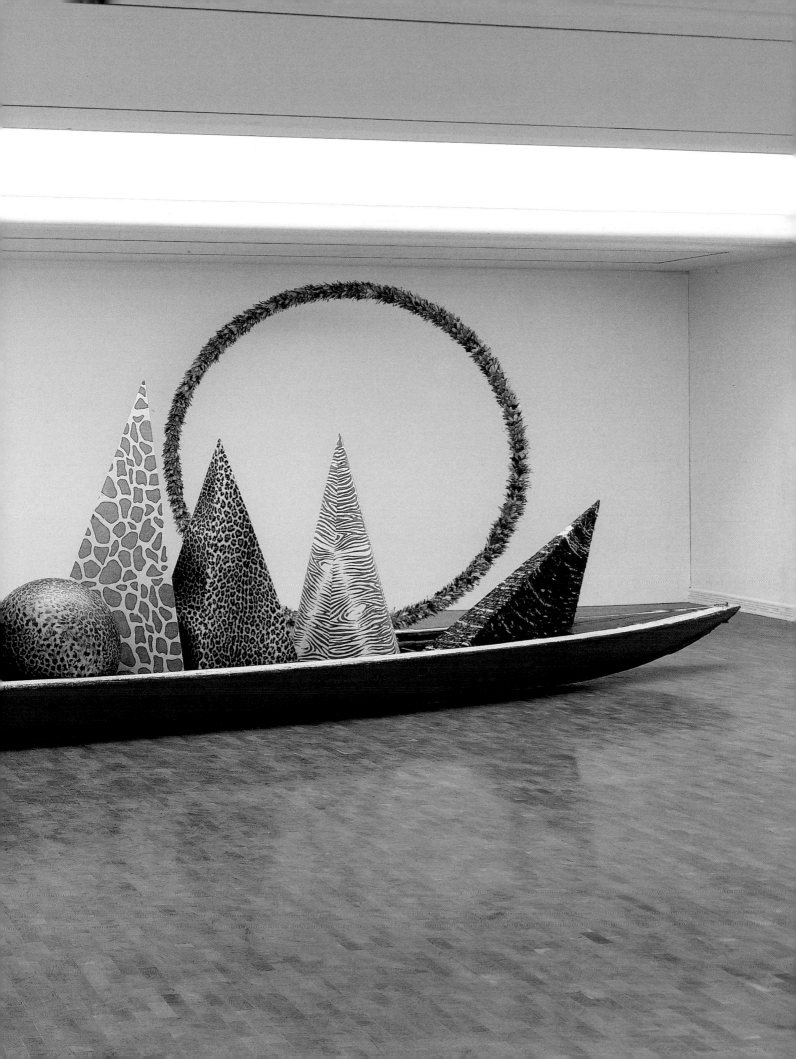

Senza titolo, 2000
Barche, pigmenti, farina/Boats, pigments, flour
National Gallery Rejkyiavik

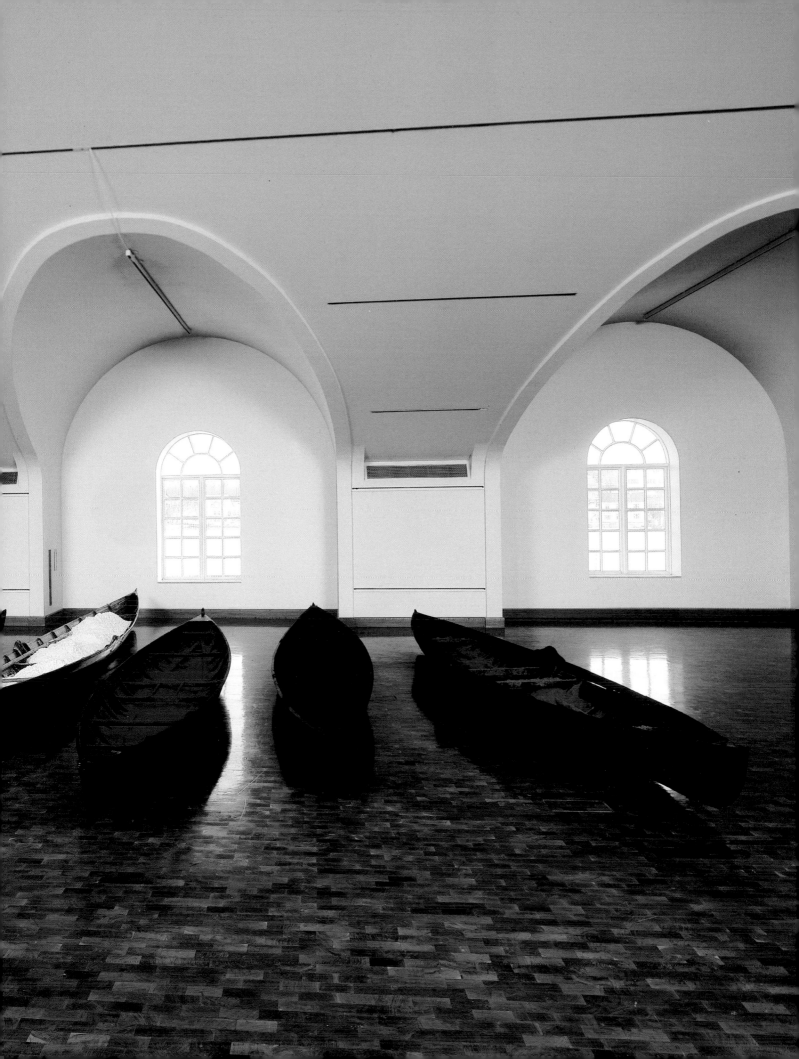

Sigmar POLKE

Nasce a Oesl, oggi Oeslenica, in Polonia nel 1941 e si stabilisce con la sua famiglia in Germania nel 1953. Dal 1961 al 1967 studia all'Accademia di Belle Arti di Düsseldorf. Nel 1963, con Gerhard Richter e Konrad Fisher-Lung fonda il Kapitalistisher Realismus (realismo capitalista), così da loro nominato, con esplicito riferimento all'arte ufficiale dei paesi della Germania Orientale: il realismo socialista. Ben consapevole del lavoro degli artisti della pop art, si distingue dagli artisti americani fin dai primi lavori, come *Table*, 1963. Anche se i suoi dipinti indicano una familiarità con i concetti della grafica, non sembra particolarmente interessato a sviluppare lo stile della grafica traslata in arte con il mezzo della pittura. Del 1966 è la sua prima personale, a Berlino e a Düsseldorf. Fino dagli esordi utilizza la fotografia come mezzo di sperimentazione artistica, deformata e manipolata in vari modi per dare vita a rappresentazioni allucinatorie ottenute mediante la sovrapposizione di immagini delineate da un contorno e stampate su tela dozzinale, imitando il procedimento di stampa delle immagini. Assolutamente legato all'ordinario nella scelta dei suoi soggetti artistici, i suoi lavori sono invece completamente svincolati da ogni convenzione artistica dominante in quegli anni: egli compie un vero distacco dall'espressionismo artistico e instaura un forte legame con la vita quotidiana, utilizzando immagini "rubate" dai giornali o dalla televisione. Costantemente alla ricerca di nuove soluzioni artistiche, l'arte di Polke non si caratterizza per una delineata evoluzione stilistica, piuttosto per un costante sperimentalismo. Nel 1978 si trasferisce a Colonia, dove ancora oggi vive e lavora ed il suo lavoro comincia ad essere apprezzato anche a livelli internazionali: espone a Parigi e alla Holly Solomon a New York. Dal 1982 inizia a lavorare a *Camp*, una serie di lavori dedicati ai campi di concentramento, simbolo degli incubi storici della cultura tedesca, così come la serie *Torre di guardia*, dove utilizza immagini quotidiane per suggerire l'orrore dei campi di sterminio. Partecipa alla Biennale di Venezia del 1986, dove vince un premio, presentando lavori che cambiano le loro sembianze a seconda delle variazioni di umidità, così come la serie di tele *The Spirits that Lend Strength are Invisible IV* (1988), nella quale nulla era visibile durante la sua prima esposizione ma che nel corso degli anni ha mutato le proprie sembianze, seguendo le variazioni ambientali e climatiche. Rendendo i propri lavori in grado di mutare le proprie caratteristiche, Polke sembra rispondere all'esigenza di rendere impossibile la riproduzione fotografica della propria arte, e allo stesso tempo ottiene il risultato di allontanarsi dal concetto tradizionale di dipinto e dal modo di percepire l'opera come qualcosa di esistente indipendentemente da ciò che rappresenta o comunica. Nel corso degli anni si appropria di immagini e di stili che appartengono alla nostra cultura visiva, dalla storia dell'arte o dalla pubblicità e li trasforma per utilizzarli insieme a materiali come minerali, vernice, lacca, resina e solventi. Nel corso degli anni Novanta espone al San Francisco Museum of Art, nel 1991, al Kunstmuseum di Bonn nel 1997 e a Berlino nel 1998. Le sue opere appartengono a importanti collezioni come quelle del Museo Ludwig a Colonia, del Kunstmuseum di Bonn, della Saatchi Collection e del Groeninger Museum. (M.M.)

Senza Titolo (Greek Landscape), 1969
Acrilico su tela/Acrylic on canvas
130x150cm
Kunstmuseum Bonn

Senza Titolo (Palm Tree), 1969
Acrilico su tela/ Acrylic on canvas
160x125 cm
Kunstmuseum Bonn

Born in Oesl (Silesia), now Oeslenica, Poland in 1941. He settles in Germany with his family in 1953. From 1961 to 1967 he studies at the Academy of Fine Arts in Dusseldorf. In 1963, with Gerhard Richter and Konrad Fisher-Lung, he founds *Kapitalistisher Realismus* (Capital Realism), with explicit reference to the official art of East Germany: Social Realism. Fully aware of the work of the Pop Art artists, he distinguishes himself from American artists from his very first works, like *Table* 1963. Even though his paintings show a familiarity with graphic concepts, he does not seem especially interested in developing the figurative graphic style in art through painting. In 1966 he has his first solo exhibition in Berlin and Dusseldorf. From his debut he uses photography as a means of artistic experimentation, deformed and manipulated in various ways so as to breathe life into hallucinatory representations obtained through overlapping outlines printed on ordinary canvases, imitating the process of printing images. Totally loyal to the ordinary in his choice of artistic subjects, his works are on the other hand completely free of any of the artistic conventions dominating those years. He completely detaches himself from artistic expressionism and establishes a strong link with everyday life, using images "stolen" from newspapers or television. Constantly searching for new artistic solutions, the art of Polke is not so much characterised by a marked stylistic evolution as by constant experimentalism. In 1978 he moves to Cologne, where he still lives and works, and his work begins to be appreciated on an international level too: he exhibits in Paris and at the Holly Solomon in New York. In 1982 he begins work on *Camp,* a series of works dedicated to the concentration camps, symbol of the historical nightmares of German culture, like the *Watch Tower* series, where he uses everyday images to suggest the horrors of the extermination camps. He takes part in the Venice Biennial in 1986 where he wins a prize, exhibiting pieces which change how they look depending on variations in conditions of dampness, like the series of canvases entitled *The Spirits that Lend Strength are Invisible IV* (1988) in which nothing was visible when they were first shown but which in time have metamorphosed due to environmental and climatic variations. Enabling his work to change its characteristics Polke appears deliberately to make photographic reproduction of his art impossible, while at the same time managing to put a distance between himself and the traditional concept of painting and way of perceiving a work as something which exists independently of what it represents or communicates. In time he appropriates image and styles which belong to our visual culture, from the history of art or advertising, and transforms them in order to use them mixed with materials like minerals, varnish, lacquer, resin and solvents. In the nineties he exhibits at the San Francisco Museum of Art in 1991 and the Kunstmuseum of Bonn 1997 and in Berlin 1998. His works belong to important collections like the Ludwig Museum in Cologne, the Kunstmuseum in Bonn, the Saatchi Collection and the Groeninger Museum. (M.M.)

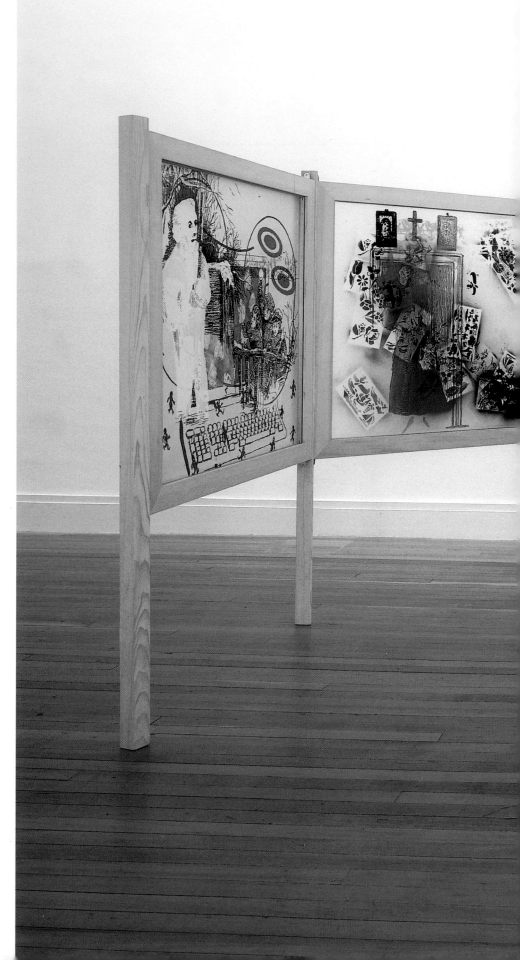

Lanterna Magica, 1995
5 parti, ognuna dipinta su due lati/5 parts,
each one painted on both sides
ognuna/each 100x100 cm
Kunstmuseum Bonn, collezione/collection
Hans Grothe

La trasparenza, aspetto fondamentale della
produzione artistica di Polke, rivela
l'urgenza di illuminare relazioni e
connessioni tra il presente, la storia e le
potenzialità simboliche della cultura
occidentale. Particolare è il modo in cui i
motivi vengono mescolati, sfruttando la
capacità metaforica di favole, miti, rituali
magici o vignette umoristiche; la
traslazione e la trasformazione sono
rinforzate dai mutamenti prospettici dati
dallo schermo a paravento. L'urgenza di
vedere attraverso le cose si traduce in
un'attenzione al doppio volto delle
immagini e nella pratica di dipingere le
tele da entrambe le parti. Il fascino che la
Lanterna Magica esercita deriva dalla
capacità di simulazione di ogni evento o
avvenimento creando illusioni tramite la
dissolvenza, in un gioco continuo tra realtà
e apparenza. Sciogliere e coagulare,
fondamentale regola alchemica, trova
realizzazione nel continuo processo di
trasformazione e velata sovrapposizione
dei pigmenti. Ciò che l'osservatore
focalizza rimane un'esperienza transitoria:
le immagini divengono in continuazione
sotto l'effetto di fluttuazioni imprevedibili
in un crescendo illusorio. (M.M.)

The transparency, a fundamental aspect of
Polke's art work, points to the urgency of
shedding light on relationships and
connections between the present, history
and the symbolic potential of Western
culture. The way in which motifs are
mixed is particular, exploiting the
metaphorical capacity of fairy tales, myths,
magical rituals or cartoons; the
transference and transformation are
reinforced by changes in perspective made
by the shielding screen. The urgency to
see through things is represented by the
double face of the image and the practice
of painting on both sides of the canvases.
The fascination that the Magic Lantern
exerts is owed to its ability to simulate
each event or happening by creating
illusions through fade-outs, in a constant
play between reality and appearance.
Melting and coagulating, fundamental
rules of alchemy, constantly take place in a
continuous process of transformation and
concealed overlapping of pigments. What
the observer focalises remains a transitory
experience: the images perpetually come
and go under the effect of unpredictable
fluctuations in an illusory crescendo.
(M.M.)

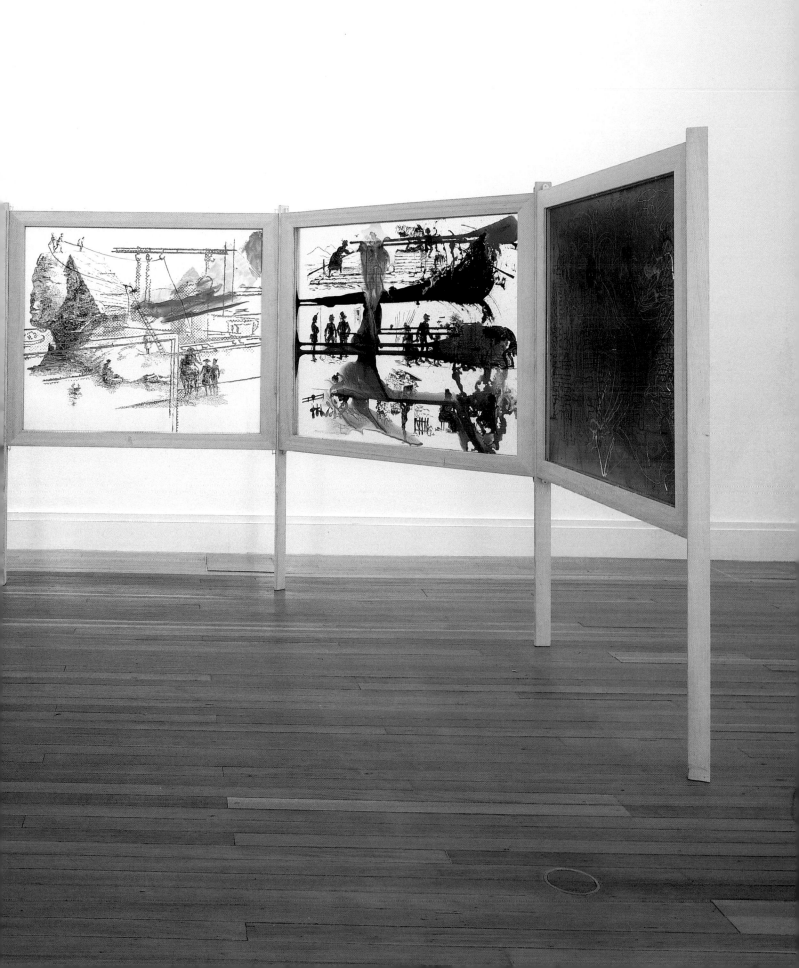

SEAN SCULLY

Nasce a Dublino nel 1945, cresce a Londra dove la famiglia va a vivere nel 1949. Studia in Inghilterra e successivamente negli Stati Uniti dove frequenta la Harvard University di Cambridge, Massachussets. Nel 1975 si trasferisce definitivamente a New York. Il contatto con il contesto artistico newyorkese, caratterizzato in quegli anni da un rinnovato interesse per i procedimenti manuali e per l'espressività individuale, determina un profondo mutamento nel suo stile. Abbandona gradualmente il rigoroso geometrismo di derivazione minimalista, per passare ad una pittura più fluida e carica di valenze emozionali. Accogliendo l'eredità dell'espressionismo astratto americano, nelle sue espressioni più contemplative e misticheggianti, Scully sperimenta una nuova astrazione derivante dall'osservazione della realtà ed in particolare dell'ambiente urbano. Come per Mondrian, l'architettura di Manhattan costituisce una significativa fonte di ispirazione, ma le irregolari strutture geometriche di Scully si differenziano profondamente dalle geometrie perfette e bilanciate di Mondrian. L'imperfezione della griglia e la pennellata sensuale e sbordante conferiscono ai suoi dipinti un carattere vicino al misticismo di Rothko. Ogni dipinto è espressione dell'individualità dell'artista e nasce da un'esperienza personale come confermano i titoli che recano nomi di luoghi o di persone, si riferiscono a letture o viaggi e ci danno la chiave di significato dei lavori. Nel 1979 Scully inaugura la serie dei *Catherine paintings* dedicati alla moglie Catherine e scelti insieme a lei, una sola volta all'anno, per la loro particolare bellezza e intensità o perché segnano un momento di svolta. Questi dipinti, raccolti in una mostra alla Kunsthalle Bielefeld nel 1995, costituiscono una sorta di diario che riflette allo stesso tempo l'evoluzione dell' itinerario artistico e della relazione con la moglie. Dagli inizi degli anni Ottanta l'opera di Scully ha ricevuto numerosi e significativi riconoscimenti critici ed è stata divulgata attraverso importanti retrospettive, tra le quali ricordiamo quelle allestite al Carnegie Institute di Pittsburgh nel 1985, alla Withechapel Art Gallery di Londra nel 1989-90, al Modern Art Museum di Fort Worth nel 1993, all'Hirshhorn Museum di Washington nel 1995, a Villa delle Rose - Galleria d'Arte Moderna di Bologna e alla Galerie Nationale de Jeu de Paume a Parigi nel 1996. Le sue opere fanno parte delle collezioni dei più importanti musei del mondo. (C.P.Z.)

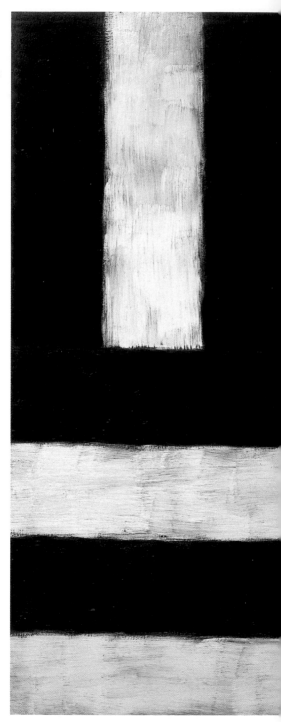

Stone Light, 1992
Olio su tela/Oil on canvas
279x419 cm

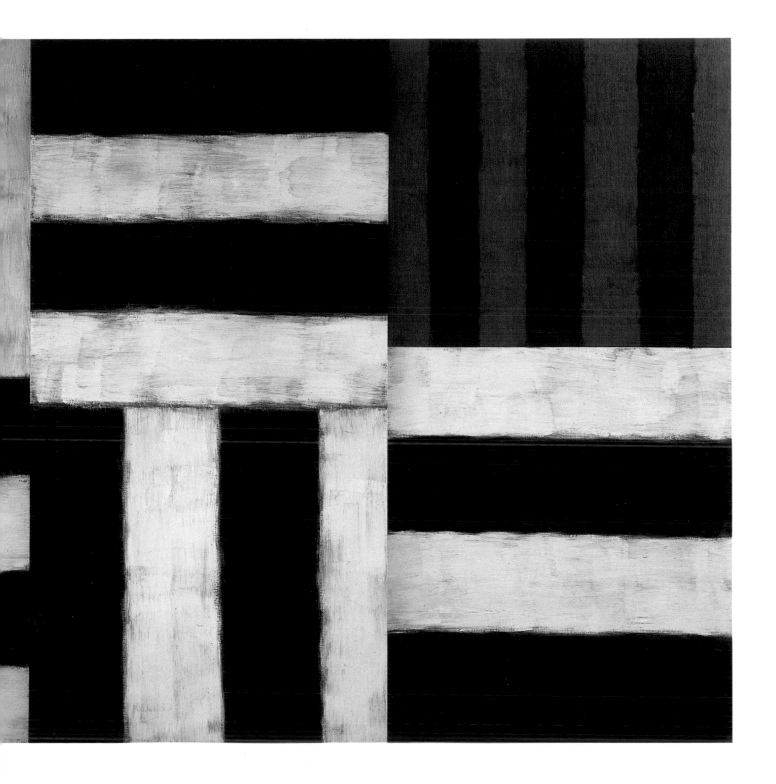

Reef, 1995
Olio su tela/Oil on canvas
243,8x365,8 cm

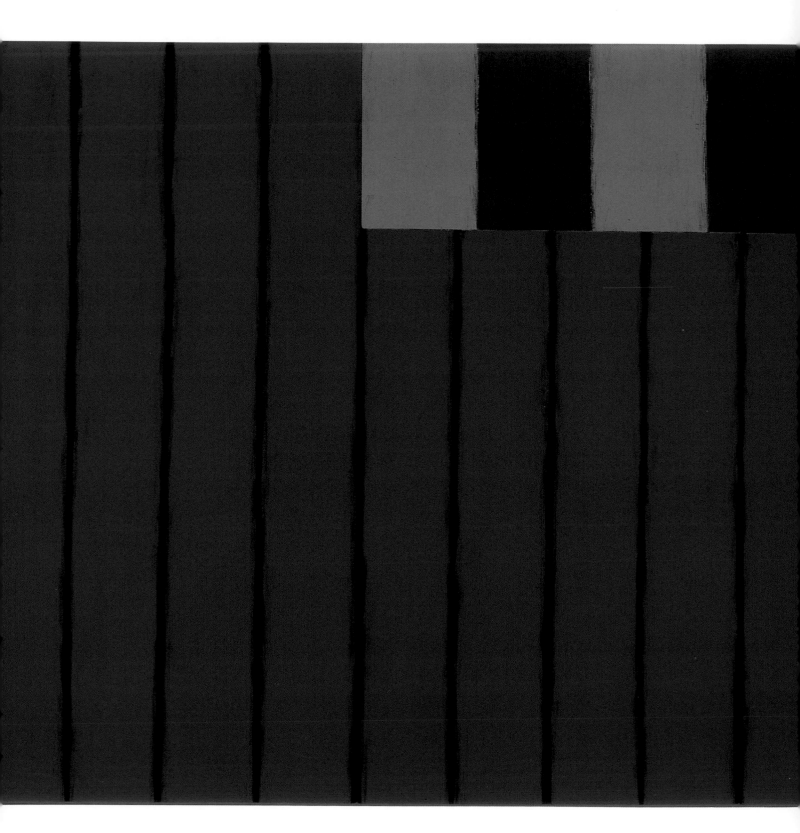

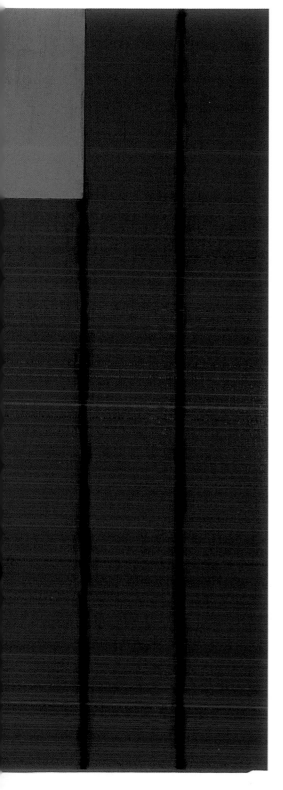

Born in Dublin in 1945, he grows up in London where his family moves to in 1949. He begins his studies in England to continue them in the United States where he attends Harvard University of Cambridge, Massachusetts. In 1975 he moves to New York for good. The contact with the New York art scene, characterised in those years by a renewed interest in manual processes and individual expression, determines a profound change in his style. He gradually abandons the rigorous geometry deriving from Minimalism, to proceed to a more fluid painting style charged with emotional meanings. Receiving the inheritance of Abstract American Expressionism, in its most meditative and mystic expressions, Scully experiments with a new kind of abstraction deriving from his observations of reality and particularly the urban environment. Like Mondrian, he is greatly inspired by the architecture of Manhattan, but Scully's irregular geometrical structures differ vastly from Mondrian's perfect, balanced geometry. The imperfect grid and sensual, overflowing brush strokes give his paintings an aura approaching the mysticism of Rothko. Each painting is an expression of the artist's individuality and springs from a personal experience as confirmed by the titles which bear names of places or people, referring to readings or journeys and providing us with a key to understanding his works. In 1979 Scully inaugurates his series of *Catherine Paintings*, dedicated to his wife Catherine and chosen together with her, just once a year, for their particular beauty and intensity, or because they mark a turning-point. These paintings, grouped in an exhibition at the Kunsthalle Bielefeld in 1995, make up a sort of diary which simultaneously reflects the evolution of Scully's artistic development and his relationship with his wife. From the early eighties Scully's work has received numerous and important critical awards and has been popularised with important retrospectives, of which we recall those held at the Carnegie Institute in Pittsburgh in 1985, the Whitechapel Art Gallery in London in 1989-90, the Modern Art Museum in Fort Worth in 1993, the Hirshhorn Museum in Washington in1995, the Villa delle Rose Galleria d'Arte Moderna in Bologna and the Galerie Nationale de Jeu de Paume in Paris in 1996. His works make up part of collections in some of the most important museums in the world. (C.P.Z.)

Passenger Brown White, 1998
Olio su lino/Oil on linen
203x190 cm
Courtesy Galerie Bernd Klüser, München

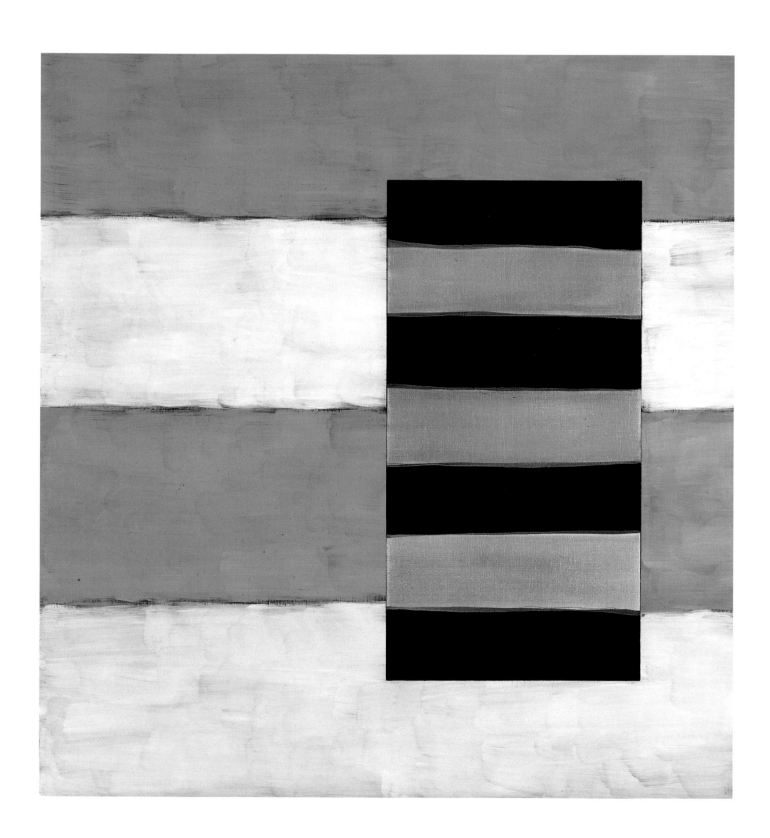

Union Blue Grey, 1998
Olio su lino/Oil on linen
243,8x243,8 cm

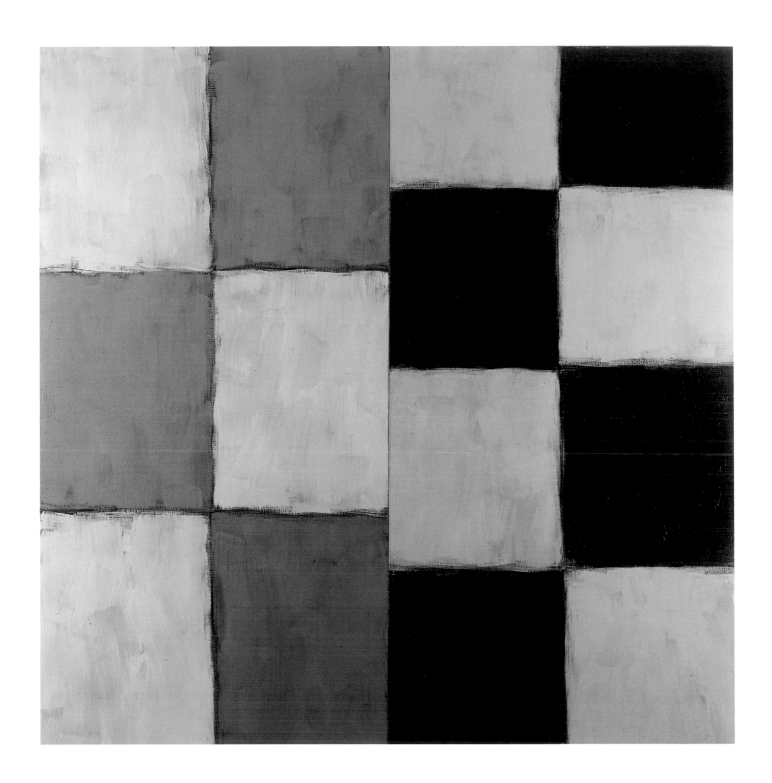

Ogni dipinto di Sean Scully provoca nell'osservatore un forte impatto iniziale ed una serie di percezioni successive che consentono di cogliere le vibrazioni e le suggestioni della materia pittorica. La sensualità e la fisicità della pennellata rende incerti e vibranti i confini tra i blocchi di colore, ottenuto mediante stratificazioni che generano riflessi inattesi, contribuendo a caricare le strutture geometriche di implicazioni emozionali e spirituali. Le astrazioni di Scully nascono da un'osservazione del reale e l'uso del colore è legato all'ambiente urbano o naturale o al ricordo di esso. In questo "muro di luce", il giallo sabbia, il bianco, le tonalità dell'ocra, dell'arancio, i rossi e i neri stesi a larghe fasce orizzontali e verticali, sembrano evocare i contrasti cromatici dei paesaggi urbani e desertici del Marocco. Dal 1992, anno in cui realizza un film su Matisse per la BBC, il Marocco rappresenta una costante fonte di ispirazione del suo fare artistico. (C.P.Z.)

Every one of Sean Scully's paintings has an initial strong impact and arouses a series of subsequent perceptions which allow the observer to feel the vibrations and suggestions of the painting material. The sensuality and physicality of the brush stroke make the boundaries between the blocks of colour uncertain and vibrant. These blocks of colour are obtained by layers which generate unexpected reflexes and which load the geometrical structures with emotional and spiritual implications. Scully's abstractions spring from an observation of the real and his use of colour is linked to the urban or natural environment or the memory of it. In this "wall of light", the yellow sand, the white, the shades of ochre, orange, the reds and blacks, painted in large horizontal and vertical swathes, seem to evoke the chromatic contrasts of Moroccan urban and desert landscapes. Since 1992, the year in which he makes a film about Matisse for the BBC, Morocco has in fact been a constant source of inspiration for his artwork. (C.P.Z.)

Wall of light Orange Yellow, 2000
Olio su tela/Oil on canvas
274,3x335,3 cm

p.288/289
To be with, 1996
Olio su tela/Oil on canvas
274x457 cm

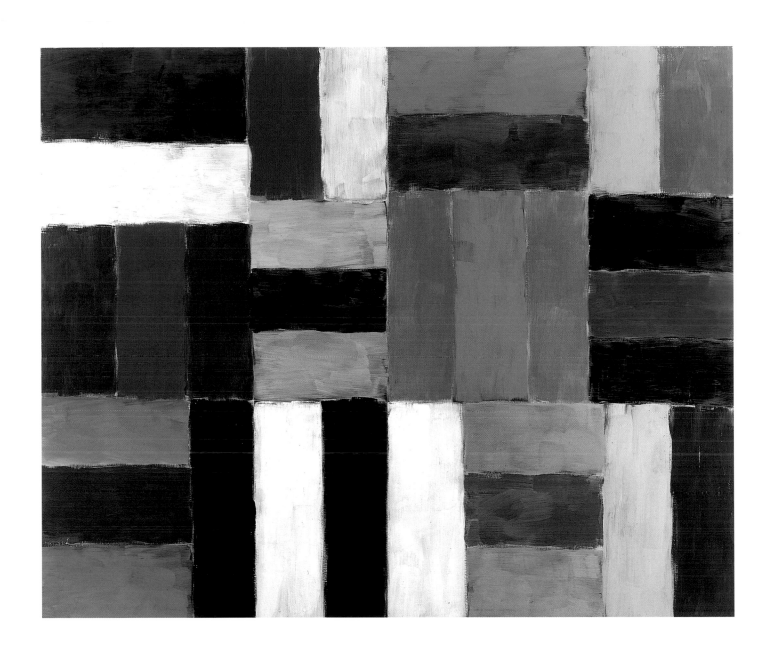

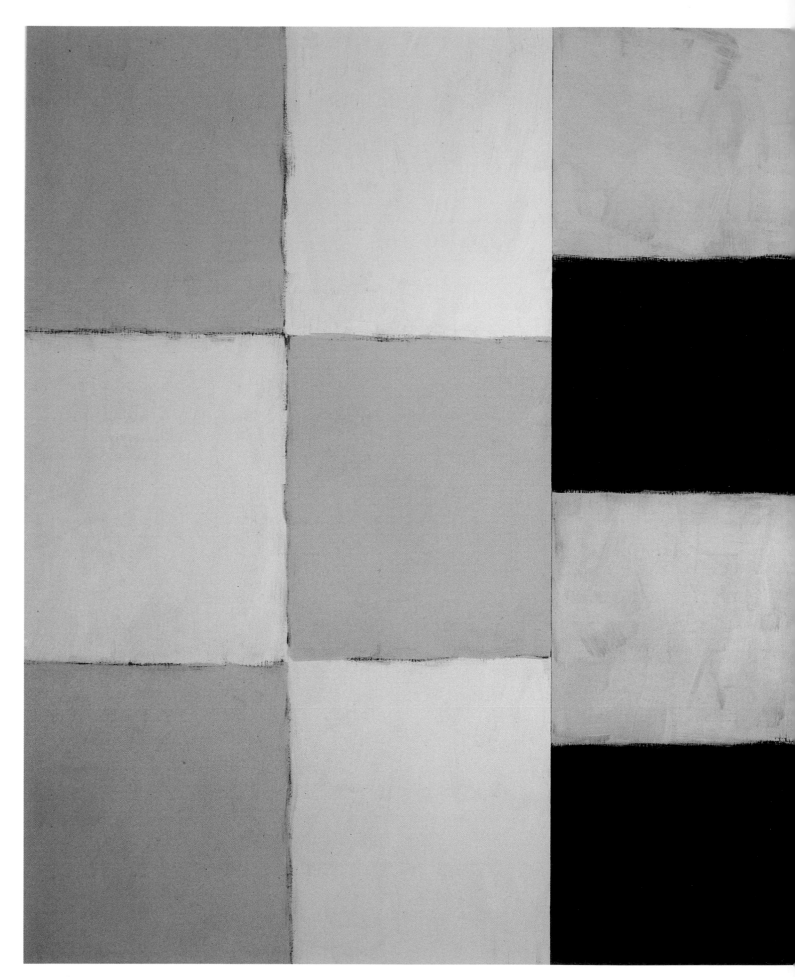

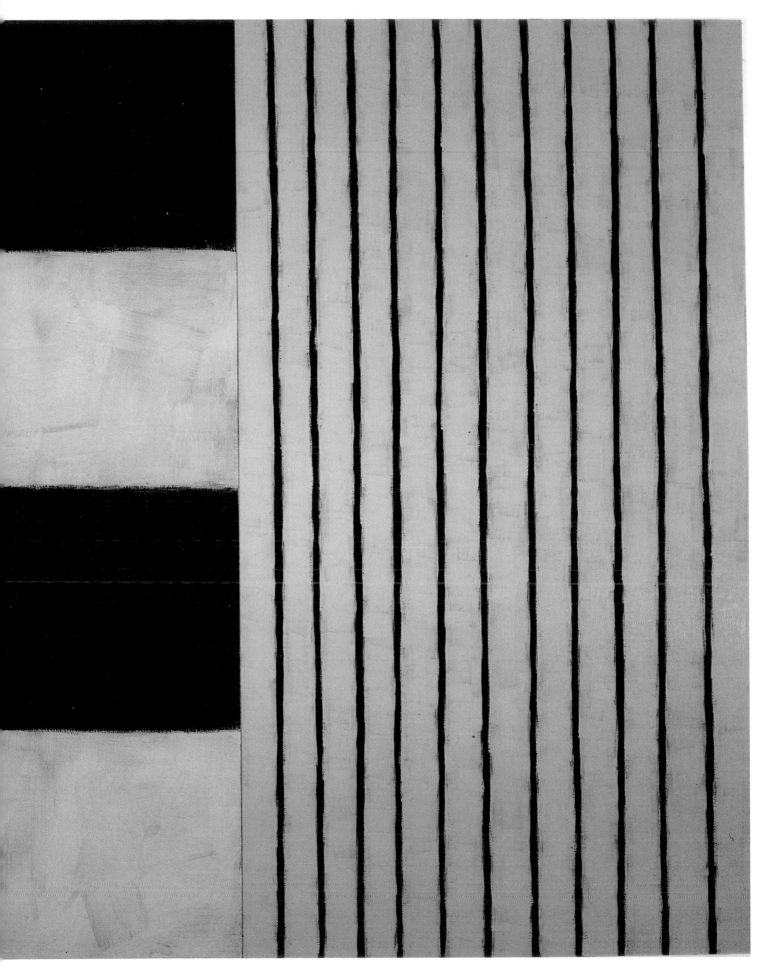

Susana SOLANO

Nasce nel 1946 a Barcellona dove si forma all'Accademia d'Arte tra il 1975 e il 1980 e dove tiene la sua prima personale alla Fondació Miró nel 1980. Verso la fine degli anni Settanta abbandona la pittura per dedicarsi alla scultura con opere caratterizzate da una compatta solidità, in legno come *Capitell 3* (1981) o in bronzo, come *Intus 1* (1982), in cui si ritrova qualche interesse verso l'opera di Brancusi; ma è il ferro che più la affascina, utilizzato sotto diverse forme (ossidato, tagliato, arrugginito), diviene presto suo strumento privilegiato. Negli anni Ottanta l'artista stabilisce il suo repertorio formale nella creazione di oggetti monumentali, caratterizzati sia dall'estrema pesantezza del materiale, sia dalla leggerezza spaziale dell'uso di griglie metalliche. Dal 1983 comincia a ricuotere un notevole successo a livello internazionale. Le forme da lei prodotte sono prima di tutto immagini mentali, parte della sua memoria biografica, richiami lirici ad un paesaggio e ad un'architettura da lei "vissuta". Nel 1986 affronta il tema dell'acqua nelle opere *El Puente* (1986) o *Estaciones Termales* (1987) o *Perpendicular al Garonne* (1987), esprimendo il suo interesse nei confronti del lato metamorfico della natura, che nell'acqua si manifesta nel movimento e nel suo flusso. Nel 1987 partecipa a Documenta 8 di Kassel e alla XIX Biennale Internazionale di San Paolo. Alla fine degli anni Ottanta, la Solano manifesta un'attenzione maggiore al paesaggio: alcuni esempi possono essere rintracciati nelle opere *Modura al paisaje* (1995) o nella serie *En busca de un paisaje* (1994-95), dove emergono i principi dell'arte minimale. Legato all'interesse per l'arredamento, vi è anche quello per gli interni e per lo spazio, come nelle opere *Entre tres* (1987), *Entre limites* (1988), quasi un'ossessione di ricreare l'"effetto contenitore". Nel 1993 organizza un'importante installazione dal titolo *BalanÁoire,* al Centro d'Arte Contemporanea di Grenoble – Le Magasin. È recente l'interesse per la fotografia: aggressività, impotenza e panico sono alcuni dei temi affrontati, come in *Homo hominis lupus* (1993-94). Una grande retrospettiva è stata organizzata quest'anno a Madrid nel Palacio de Velázquez. Susana Solano è considerata una dei principali artefici del rinnovamento della scultura spagnola contemporanea. Attualmente vive a Sant Just Desvern, vicino a Barcellona. (C.C.)

Born in 1946 in Barcelona where she trains at the Art Academy between 1975 and 1980, and where she has her first solo exhibition at the Fondació Miró of Barcelona in 1980. Towards the end of the seventies she abandons painting to concentrate on sculpture producing works characterised by compact solidity, in wood like *Capitell 3* (1981) or in bronze like *Intus I* (1982), in which one can detect an interest in the work of Brancusi. But it is iron which fascinates her most, and, used in different forms (tarnished, cut, rusted) soon becomes her chosen instrument. In the eighties the artist establishes her formal repertoire by creating monumental objects, characterised both by the extreme heaviness of the material and by the spatial lightness of using metallic grids. From 1983 she begins to be remarkably successful abroad. The forms she produces are primarily mental images, part of her biographical memory, lyrical reminders of a landscape or architecture that she has "experienced". In 1986 she approaches the theme of water in *El Puente* (1986) or *Estaciones Termales* (1987) or *Perpendicular al Garonne* (1987), expressing her interest in the metamorphic side of nature, which water manifests in movement and flow. In 1987 she takes part in Documenta 8 in Kassel and the XIX International Biennale of San Paolo. At the end of the eighties Solano pays greater attention to the landscape: some examples can be traced in the works *Modura al paisaje* (1995) or in the series *En Busca de un paisaje* (1994-95), where the principles of minimal art emerge. Linked to an interest in furnishing there is also an interest in interiors and space, as in the work *Entre tres* (1987), *Entre limites* (1988), almost an obsession to recreate the "container effect". In 1993 she creates an important installation with the title *BalanÁoire*, at the Contemporary Art Centre of Grenoble-Le Magasin. Recently she has become interested in photography: aggression, impotence and panic are some of the themes she deals with, like in *Homo hominis lupus* (1993-94). A large retrospective has been organised in Madrid this year, at the Palacio de Velázquez. Susana Solano is considered to be one of the principal artificers of the revival of Spanish contemporary sculpture. She currently lives in Sant Just Desvern, near Barcelona. (C.C.)

Habitación lateral, 1998
Ferro, cordino e PVC/Iron, shot rope and
PVC
50x147x42 cm
Collezione privata/Private collection

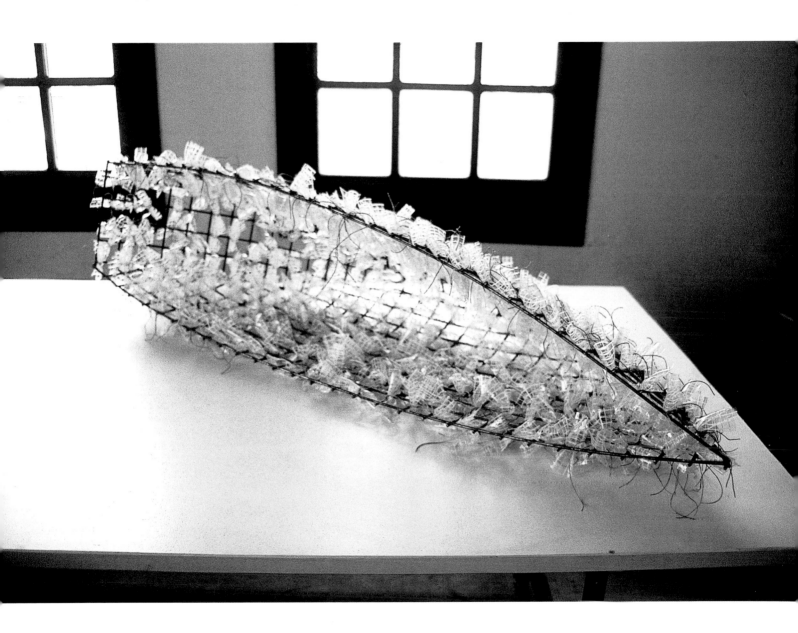

Fa el Set, 1988
Ferro/Iron
142x340x191 cm
Collection of Contemporary Art, Fundación
"la Caixa", Barcelona

Senza Uccelli, 1986-87
Ferro e piombo/Iron and lead
220x251x161 cm
Collection of Contemporary Art, Fundación
"la Caixa", Barcelona

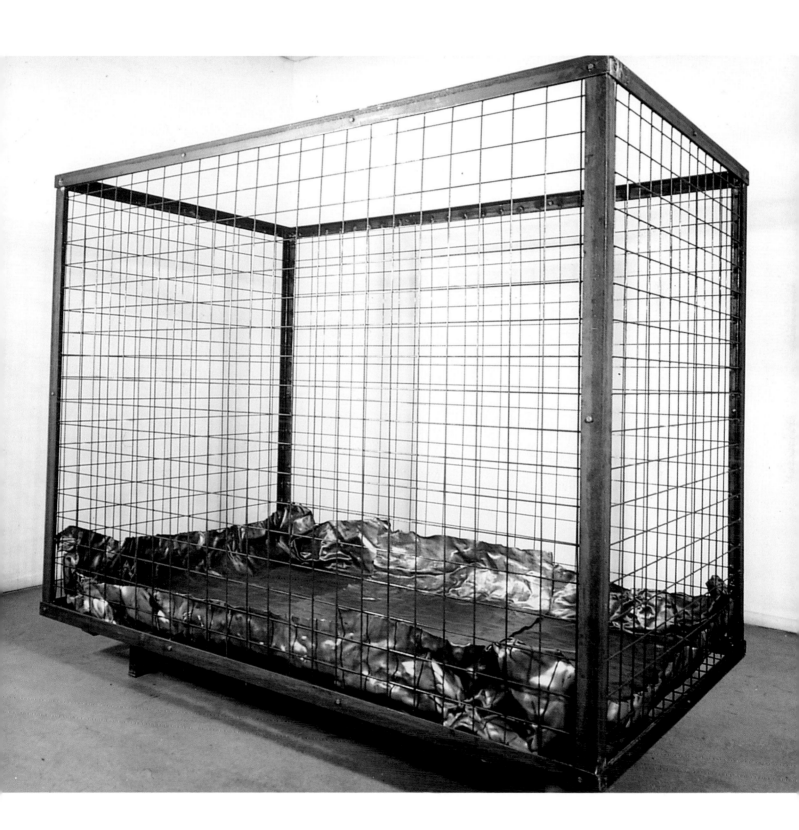

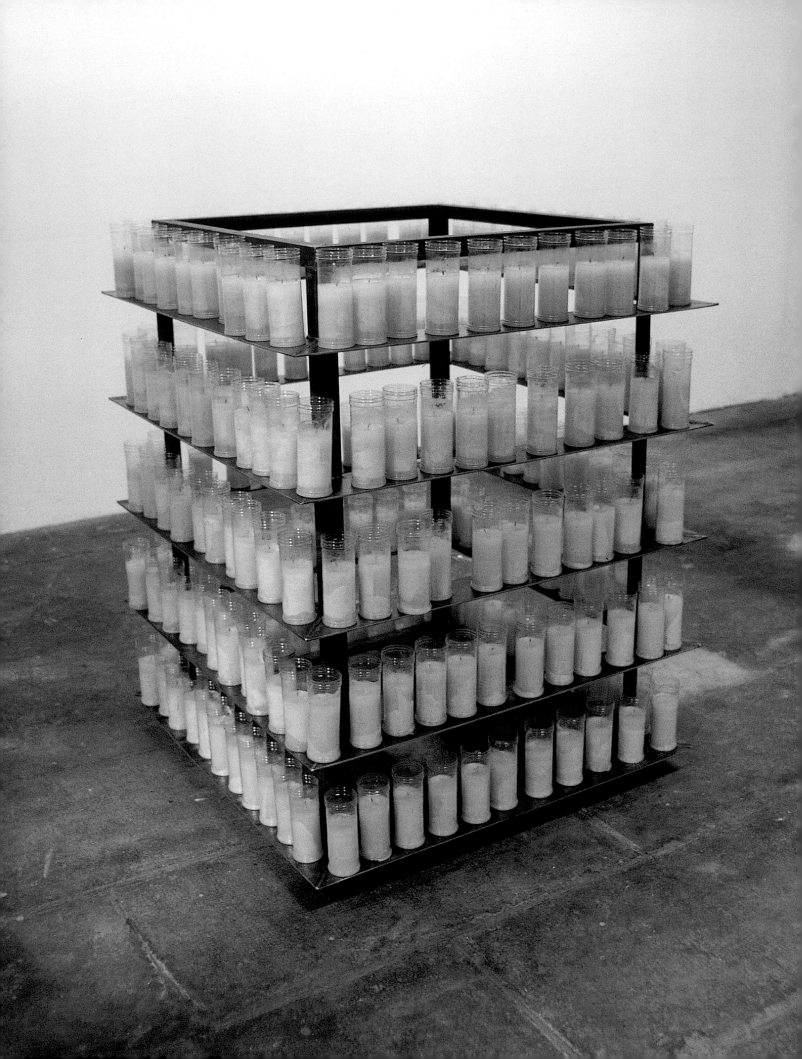

Meditaciones n°11, 1993
210 ceri, ferro e ruote/210 large candles, iron and wheels
128x100x100 cm

Le sculture di Susana Solano si distinguono, fin dagli inizi della sua attività artistica negli anni Ottanta, per la specificità del materiale adottato, imponente ed estremamente umile, come il ferro, e per l'essenzialità del linguaggio minimale. L'opera Meditaciones n° 11 *si caratterizza per il gioco intrigante dei pieni e dei vuoti, dei contrasti tra la leggerezza spaziale della luce e la pesantezza materica della struttura che sostiene i ceri. L'opera si inserisce nel contesto di una serie di lavori in cui la luminosità delle candele e dei ceri diviene elemento di riflessione in una dimensione artistica quasi spirituale e metafisica, dove la luce nel suo silenzioso movimento diviene simbolo della frammentarietà e della futilità dell'esistenza. (C.C.)*

Susana Solano's sculptures are distinguished from the beginning of her artistic activity in the eighties by the specificity of the materials adopted, simultaneously imposing and extremely humble, like iron, and by the essentiality of their minimal language. Her work Meditaciones n° 11 *is characterised by the intriguing play of full and empty spaces, the contrasts between the spatial lightness of the light and the material heaviness of the structure which holds up the tapers. The work is one of a series in which the luminosity of the candles and tapers becomes an element of reflection in an almost spiritual and metaphysical artistic dimension, where the light of its silent movement becomes a symbol of the disjointedness and futility of existence. (C.C.)*

Moldura al paisaje, 1994
Acciaio/Steels
70,5x623x782,5 cm
Collección Facultad de Psicología, UNED,
Madrid

Mariposa, 1998
Tessuto metallico e mollette/Metal cloth
and clothes pegs
15x24,5x19 cm
Collezione privata/Private collection

ANTONI TÀPIES

Antoni Tàpies nasce il 13 dicembre del 1923 a Barcellona, in un ambiente di intellettuali tolleranti e aperti. A partire dal 1945 risalgono i primi tentativi di utilizzare materiali spessi con mescolanze di pigmenti e altre sostanze e realizza i primi collage con tecnica mista e frammenti di giornali risentendo di una forte influenza dadaista. Alla fine degli anni Quaranta viene influenzato, per breve tempo, dal surrealismo e, all'inizio del decennio successivo, realizza dipinti su temi sociali. Risale al 1952 la prima delle sue tante partecipazioni alla Biennale di Venezia. A partire dal 1953-1954 Tàpies si interessa nuovamente alle indagini materiche e negli stessi anni tiene una serie di personali in diversi musei americani mentre conosce e frequenta i maggiori artisti del tempo. La materia da lui utilizzata è complessa (cartone, sabbia, reti, paglia, vari elementi a collage), densa e consistente, tanto da apparire come un "muro". Il colore ha valore plastico e il risultato che ne deriva alla materia è un effetto di autonomia espressiva caricata di un ulteriore valore sacrale. Nel 1956 presenta la sua prima mostra personale a Parigi dove espone tali pitture materiche. Negli anni Sessanta, epoca della Pop Art, Tàpies fa risorgere, in alcune opere, la figura umana, anche se la tematica oggettuale di questa corrente artistica non suscita nel catalano alcun senso di appartenenza, ma solo alcune suggestioni di lavoro. Tra la fine degli anni Sessanta e inizi degli anni Settanta, Tàpies presenta una serie di oggetti, scevri di qualsiasi intervento pittorico, senza dubbio risultato della dematerializzazione dell'arte, allargando così le sue esperienze nel settore dell'*assemblage*. Nel 1971 realizza la serie di collages e disegni *Cartes per a la Teresa* pubblicata nel 1974 in forma di libro litografato. Negli anni Ottanta l'artista fa uso di stili differenti: contro lo schema ortogonale o fortemente geometrico e simmetrico delle opere precedenti, si vede apparire ora una composizione più aperta ed asimmetrica come in *Formes corbes* del 1980 o in *Oval negre i vernìs* del 1985; inoltre si ritrova ancora la presenza di curve o macchie come in *Matèria ocre,* 1984 o in *Taca marrò sobre blanc.* Sono di questi anni dipinti che a prima vista ci appaiono "disordinati" (*Matèria i graffiti* del 1986 o *Graffiti sobre matèria marrò* del 1986), ma dopo un'attenta e acuta osservazione si percepisce che si tratta di un " rilassamento" della geometria. Alla fine degli anni Ottanta Tàpies presenta opere tridimensionali come un letto, una cassa o una vasca da bagno che danno un segno di passata sofferenza e di piaghe evocati o per essere esorcizzati o ricordati. Negli anni Novanta l'artista si dedica soprattutto alla realizzazione di litografie e acqueforti; un'impostazione completamente nuova nella produzione grafica del pittore è costituita dalla serie, realizzata nel 1992 nella stamperia Erker di San Gallo, di cinque xilografie, la *Suite Erker.* Si tratta di lavori stampati in nero, di grandi dimensioni. Tàpies tratta le grandi tavole di legno direttamente con una trivella a percussione alimentata elettricamente, con il martello e con lo scalpello. Nello stesso anno si inaugura a New York una retrospettiva dell'opera grafica al Museo di Modern Art e l'anno successivo al Palacio de Sàstago a Saragoza. (A.M.)

Gran blanc sense matèria, 1965
Tecnica mista su tela/Mixed media on canvas
195x170 cm
Collection of Contemporary Art, Fundación "la Caixa", Barcelona

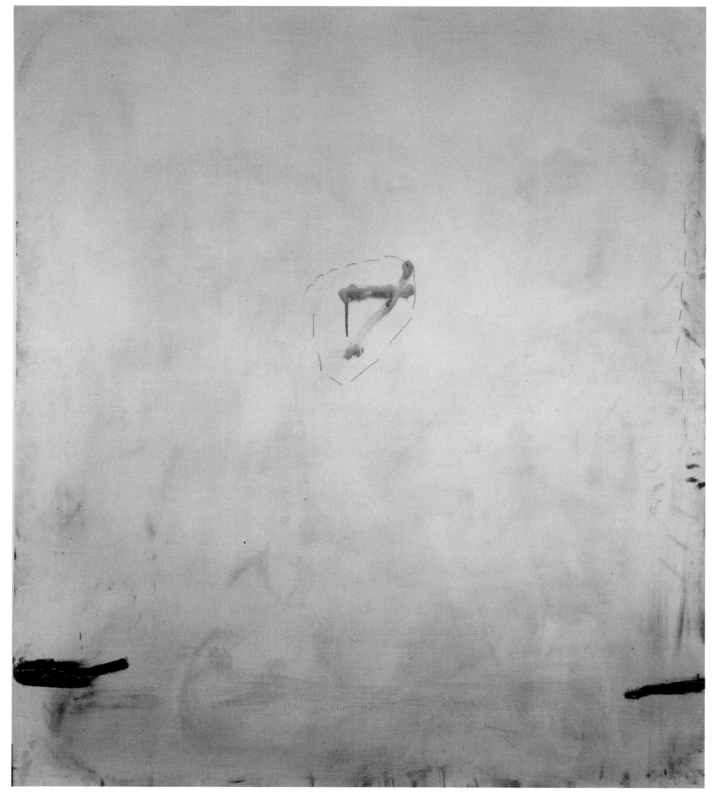

Born on the 13th of December 1923 in Barcelona into an intellectually tolerant and open-minded environment. Starting in 1945 Tàpies begins using thick material made up of a mixture of pigments and other substances and realises his first collages using mixed media and newspaper fragments which reveal a strong Dadaist influence. At the end of the 1940s he is influenced, for a brief period, by Surrealism and, in the beginning of the following decade, makes paintings based on social themes. His first among many invitations to the Venice Biennale dates back to 1952. In 1953-54, Tàpies is once again interested in material investigations and in the same years has a series of solo exhibitions in different American museums. At the same time he meets and associates with the major artists of that period. The material he uses is so complex (cardboard, sand, mesh, straw, various collage elements), dense and consistent, that it seems like a "wall". Colour takes on a plastic value and the effect that it has on the material is one of expressive autonomy which further emphasises its sacred value. In 1956 he puts on his first solo exhibition in Paris where he shows these matter paintings. In the sixties, the era of Pop Art, Tàpies resurrects the human figure in some of his work, although the main themes of this artistic trend do not kindle any sense of belonging in the Catalan, but simply give him some ideas for his work. At the end of the sixties and the beginning of the seventies Tàpies produces a series of objects devoid of any pictorial technique, undoubtedly a consequence of the dematerialisation of art, thence moving into assemblage. In 1971 he produces his series of collages and drawings *Cartes per la Teresa* published in 1974 in the form of a lithographed book. In the eighties the artist experiments with different styles: in contrast with the orthogonal or strongly geometrical and symmetrical arrangement of his previous work, we now begin to see freer and more asymmetrical compositions emerging, like *Forme Corbes* in 1980 or *Oval Negre I Vernìs* in 1985. In addition we once more come across curves or blots such as *Materia Ocre* 1984 or *Taca Marro Sobre Blanc*. The paintings, which at first sight appear "untidy" to us date from this period. (*Materia I graffiti* in 1986 or *Graffiti sobre material marrò* in 1986). However, after careful and close observation we perceive it is a "relaxing" of geometry. At the end of the eighties Tàpies is producing three dimensional works such as a bed, a crate or a bath tub which show signs of past suffering and sorrows evoked either to be exorcised or remembered. In the nineties the artist concentrates above all on lithographs and etchings: a whole new statement in the painter's graphic production consists of the series, produced in 1992 at the Erker di San Gallo print works, of five xylographs entitled the *Erker Suite*. These are large, black prints. Tàpies treats the large wooden boards himself with an electrical percussion drill, a hammer and a chisel. In the same year a retrospective of his graphic work is held at the Museum of Modern Art in New York and the following year at the Palacio di Sàstago in Saragoza. (A.M.)

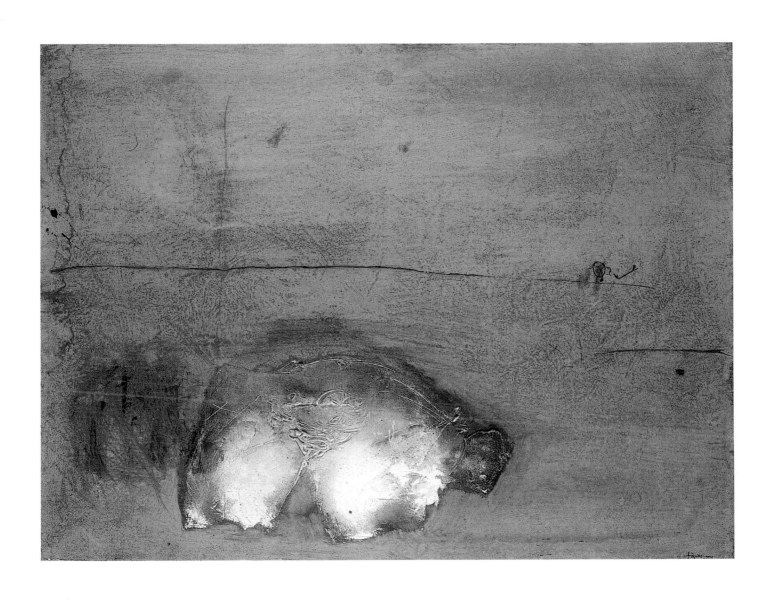

Collage de cabells, 1985
Pittura, vernice e collage su tela/Paint and
collage on canvas
130x324 cm
Fundació Antoni Tàpies, Barcelona

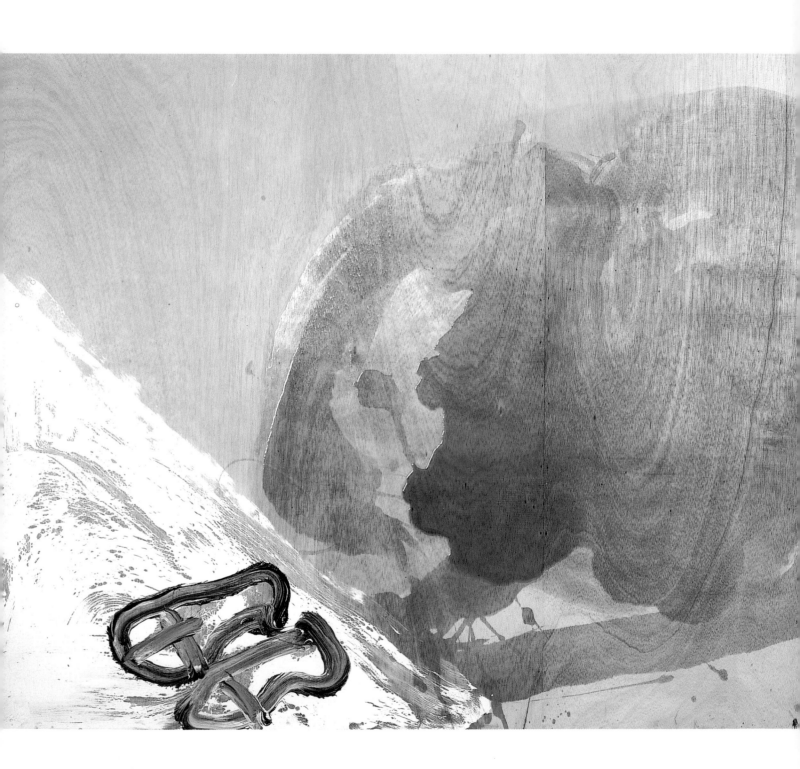

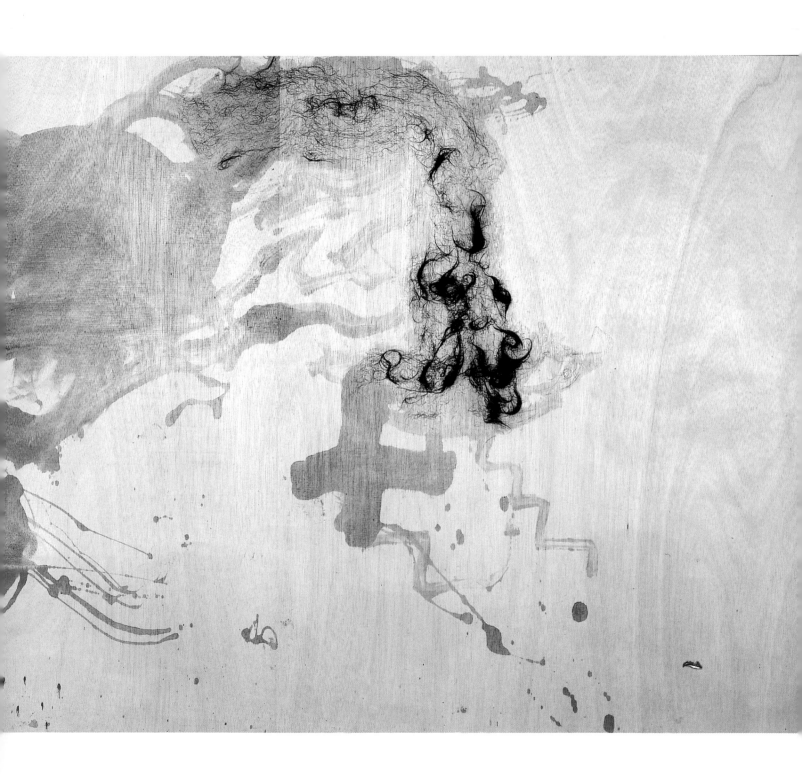

Gris amb cinc perforacions, 1958
Tecnica mista su tela e legno/Mixed media
on canvas and wood
200x175 cm
Ivam Centre Julio Gonzales, Valencia

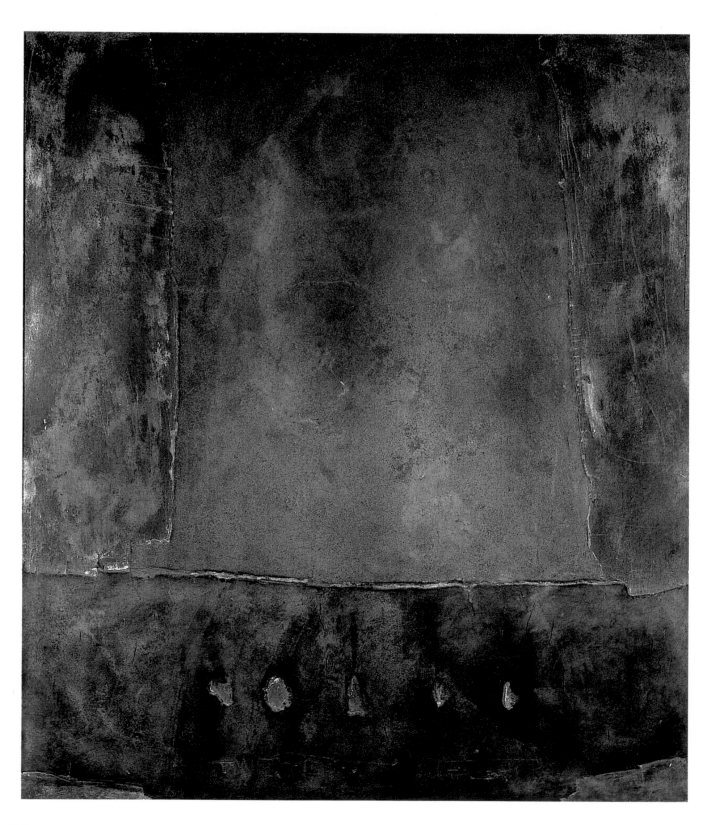

Verd-blau i palla, 1968
Tecnica mista su legno/Mixed media on
wood
89x116 cm
Fundació Antoni Tàpies, Barcelona

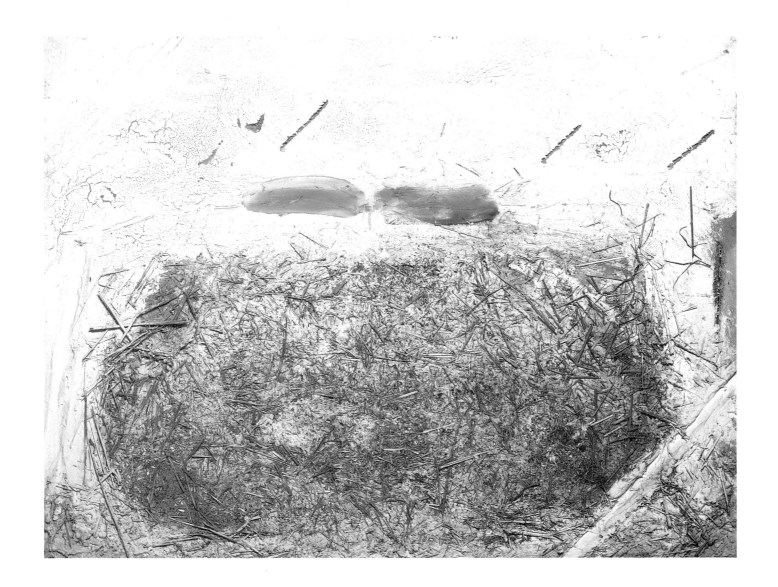

Toile marron tendue, 1970
Tecnica mista su tela/Mixed media on canvas
200x270 cm
Ivam Centre Julio Gonzales, Valencia

Nel panorama artistico internazionale, Antoni Tàpies si colloca come uno dei maggiori esponenti dell'informale, una corrente che ben esprime il clima di profonda sfiducia nei valori conoscitivi e razionali, seguito alla seconda guerra mondiale. In Toile Marron Tendue, 1970, *come in altre opere, la sua ricerca esplora le possibilità espressive della materia, che egli stesso manipola e trasforma in oggetto d'arte. In questo caso, la tela è un tutt'uno con l'opera, grazie all'impiego da parte dell'artista di strumenti che rendono possibile questa azione di "legatura": le corde di grande spessore segnano lo spazio, consentendo all'oggetto di essere "appeso", di prendere le distanze dalla superficie e di conferirle, nello stesso tempo, un illusorio spessore materico, accentuato anche dal contrasto cromatico tra la tela bianca e quella marrone sovrapposta (A.M.).*

On the international art scene, Antoni Tàpies is one of the major exponents of ṅon-representational art, a tendency which eloquently expresses the climate of profound mistrust in cognitive and rational values leading up to the Second World War. In Toile Marron Tendue, 1970, *as in other Tàpies works, his research explores the expressive possibilities of the material which he himself manipulates and transforms into art objects. In this case the canvas is one with the work, thanks to the artist's use of instruments which make this "binding" action possible: the thick ropes mark space, allowing the object to be "hung", disassociating itself from the surfaces and conferring at the same time an illusory material thickness, further accentuated by the chromatic contrast between the white canvas and the overlapping brown one. (A.M.).*

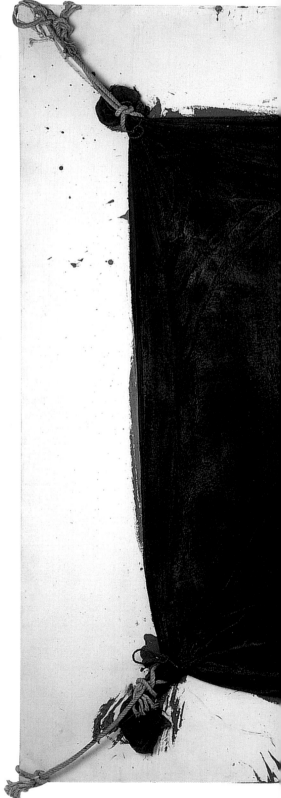

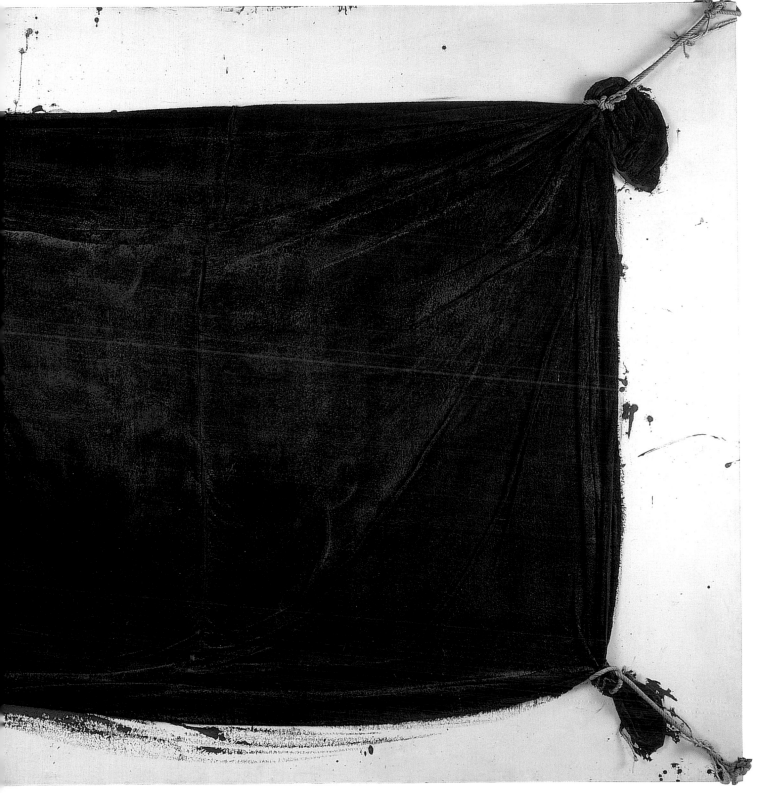

ALESSANDRA TESI

Opale OO, 1999
Videoproiezione su microsfere di
vetro/Video on glass microspheres
232x310 cm
Courtesy Massimo Minini, Brescia

Nasce nel 1969 a Bologna, dove si diploma all'Accademia di Belle Arti. Nel 1995 partecipa ai seminari dell'Institut des Hautes Etudes en Arts Plastiques a Parigi. L'anno successivo tiene due personali: l'una al Castello di Rivara, dove sceglie, per le sue foto, particolari di un albergo caratterizzati dalla dominanza cromatica del rosso; l'altra presso la Galleria Paolo Vitolo di Milano. Nel 1997 nello Spazio Aperto della Galleria d'Arte Moderna di Bologna presenta due proiezioni di diapositive con due interni di vasche da bagno giallo-verde acido, con le pareti della sala dalle tinte iridescenti in corrispondenza delle immagini per rafforzare la percezione scivolosa e i lavori fotografici con raffinate cromie lucide e perfette. Nello stesso anno alla galleria Neon di Bologna e al Musée du Papier Peint a Rixheim in Francia, Alessandra Tesi realizza una carta da parati in serigrafia presentandola come un ambiente lucido corretto con smalto per unghie. È sempre la pittura a smalto la protagonista di *Rosso D-R*, un'installazione presentata a Milwaukee, Institute of Visual Arts. Nel 1998 l'artista espone presso l'ospedale di Santa Maria della Scala a Siena *La croce verde*, e nel 1999 espone nella Project Room del Castello di Rivoli. A partire dal 1994 partecipa ad una serie di collettive, quali *La Biennale dei Giovani Artisti dell'Europa Mediterranea*, Corderia Nazionale, Lisbona e presso la galleria Via Farini di Milano. Nel 1995 partecipa ad *Aperto '95/Out of Order* e, due anni dopo, a *Officina Italia* della Galleria d'Arte Moderna di Bologna e nel 1996 a *Prospect '96*, Frankfurter Kunstverein, Schirn Kunsthalle Frankfurt, a *Ultime generazioni, XII Esposizione nazionale Quadriennale d'Arte di Roma*, Palazzo delle Esposizioni, Stazione Termini, Roma, a *Fahresgaben 1996*, Kunstverein, Francoforte. Nel 1997 è la volta di *Fatto in Italia, Films and Videos*, Centre d'Art Contemporain Ginevra e ICA, Londra. Nel 1998 partecipa tra l'altro a *Subway*, Milano e a *Da Bologna*, La Chaufferie, Galerie de l'Ecole des Arts Décoratifts, Strasburgo. Quindi è a Innsbruck, Amburgo, Basilea, Amsterdam, a *Effetto Notte*, Associazione Culturale Napoli Sotterranea, Napoli, a *Selezione Italiana per PS1*, Fondazione Pistoletto, Biella, e nel 2000 a *L'altra metà del cielo*, Rupertinum, Museo d'Arte Moderna e Contemporanea, Salisburgo e Kunstsammlungen, Chemnitz. (A.M.)

Born in 1969 in Bologna where she graduates from the Accademia di Belle Arti. In 1995 she takes part in seminars at the Institut des Hautes Etudes en Arts Plastiques in Paris. The following year she holds two solo exhibitions: one at Castello di Rivara, where she chooses, for her photos, details of a hotel with the characteristic that it is dominated by the colour red; the other at Galleria Paolo Vitolo in Milan. In 1997 at the Spazio Aperto of the Galleria d'Arte Moderna in Bologna she presents two slide projections of the inside of two yellow-acid green bath tubs, with the walls of the room in iridescent shades matching the images to emphasise the shifting perception and the photographic work with sophisticated glossy, perfect colours. In the same year at the Neon Gallery in Bologna and the Musée du Papier Peint in Rixheim in France, Alessandra Tesi produces wall paper using silk-screen painting techniques, glossy and touched up with nail varnish. Enamel is once again a feature of *Rosso-D-R*, an installation presented in Milwaukee at the Institute of Visual Arts. In 1998 the artist exhibits *La Croce Verde* at the hospital of Santa Maria della Scala in Siena, and in 1999 in the Project Room at the Castello di Rivoli. Since 1994 she has taken part in a series of group exhibitions, such as *La Biennale dei Giovani Artisti dell' Europa Mediterranea* at the Corderia Nazionale, Lisbon and at the Via Farini gallery in Milan. In 1995 she is at *Aperto'95/Out of Order* and, two years later, *Officina Italia* at theGalleria d'Arte Moderna in Bologna. In 1996 she participates in *Prospect'96*, Frankfurter Kunstverein, Schirn Kunsthalle Frankfurt; *Ultime Generazioni, XII Esposizione Nazionale Quadriennale d'Arte di Roma*, Palazzo delle Esposizioni, Stazione Termini, Roma; *Fahresgaben 1996*, Kunstverein, Frankfurt. Of 1997 we recall *Fatto in Italia, Films and Videos*, Centre d'Art Contemporain, Geneva and ICA, London. In 1998 among other things she takes part in *Subway*, Milan and *Da Bologna*, La Chaufferie, Gallerie de l'Ecole des Arts Decoratifs, Strasbourg. Then Innsbruck, Hamburg, Basel, Amsterdam, *EffettoNotte*, Underground Naples Cultural Association, Naples and *Selezione Italiana per PS1*, Fondazione Pistoletto, Biella, and in 2000, *L'Altra Metà del Cielo*, Rupertinum, Museum of Modern and Contemporary Art, Salzburg and Kunstammlungen, Chemnitz. (A.M.)

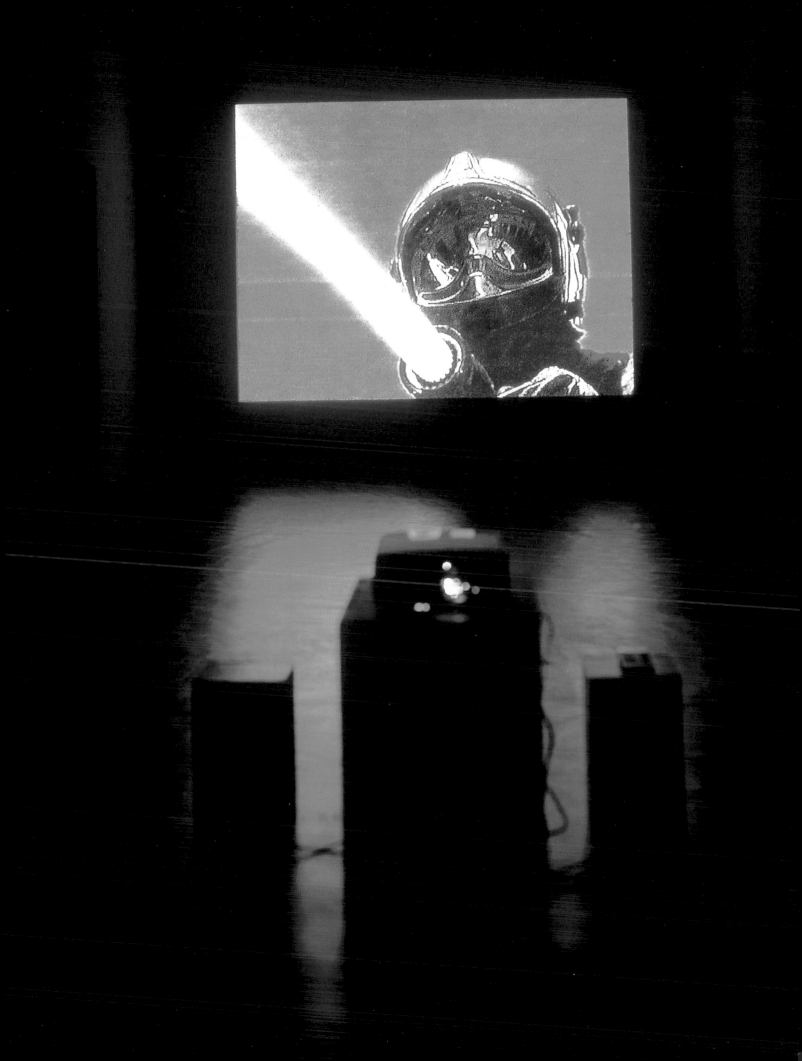

Tic de l'esprit, 1997
Videoproiezione su lucido
iridescente/Video on an iridescent
transparency
Dimensioni variabili/Variable dimensions
UWM, Institute of Visual Arts, Milwaukee

In questo lavoro d'ambiente l'artista interviene
sullo spazio architettonico utilizzandolo come
supporto sul quale il disegno – in questa
occasione l'immagine è tratta dalla sezione
circolare di una turbina aeronautica – si dilata
e si deforma mutando le coordinate di un
impossibile tragitto. L'intervento manuale e
paziente di Tesi che si dispiega utilizzando sulle
pareti e sul soffitto gli amati colori
"Interference", colori che contengono
microsfere di mica e dioxite capaci di catturare
e rifrangere la luce, ha trasformato
l'architettura in uno schermo impalpabile e
cangiante, dove, col variare della luce dei due
proiettori collocati ai lati della stanza, (sono le
immagini pulsanti di cerchi concentrici da un
monitor filmato in una cabina di pilotaggio
durante un volo e da una spirale di luci rosse in
lento movimento) l'occhio trascorre
dall'arancio, al rosso, al viola, al verde, colori
che pulsano sullo spazio come all'interno di
una bolla di sapone dilatata e iridescente. La
luce e i colori sottraggono peso alle masse
murarie e ancora una volta l'inganno per
l'occhio, il "trucco" inteso come camuffamento
del dato di partenza è uno degli aspetti del
lavoro di Tesi che è intrigata dalla "pelle" delle
cose, in particolare se fredda, lucida, artificiale.
(D.A.)

In this environmental piece, the artist
intervenes on architectonic space, using it as a
support upon which the drawing—in this case
the image is a circular section of an aeronautic
turbine—dilates and deforms, modifying the
co-ordinates of an impossible passage. As she
uses her beloved "Interference" colours on the
walls and ceiling, colours which contain mica
and dioxide micro spheres able to capture and
refract light, her manual and patient touch has
transformed the architecture into a intangible
changing screen, bathed in the changing light
of two projectors placed in the corners of the
room (the pulsating images are of concentric
circles of a monitor shot in a cockpit during a
flight and of a spiral of red lights moving
slowly), the eyes follow the colours from
orange to red to purple to green, colours which
beat on the space, like the inside of a dilated
and iridescent soap bubble. The light and
colours subtract weight from the mass of the
walls and once again the deceived eye, the
"trick", meant to disguise the original data, is
one of the aspects of Tesi's work which is
intrigued by the "skin" of things, particularly if
cold, glossy, artificial. (D.A.)

311

La croce verde, 1998
Videoproiezione su acrilico fluorescente
e paillettes argento-verde, luce di Wood/
Video on fluorescent acrylic and silver-green
sequins
Dimensioni variabili/Variable dimensions.
Sala San Carlo Alberto, Santa Maria della
Scala, Siena

P.313/314
Le danger gluant de l'ordinaire, 1997
Serigrafia su carta da parati e intervento
con smalto da unghie rosso/Silk-screen on
wallpaper and red nail polish
Installazione nella stanza
circolare/Installation in a circular room
221x1180 cm
Musée Du Papier Peint, Rixheim

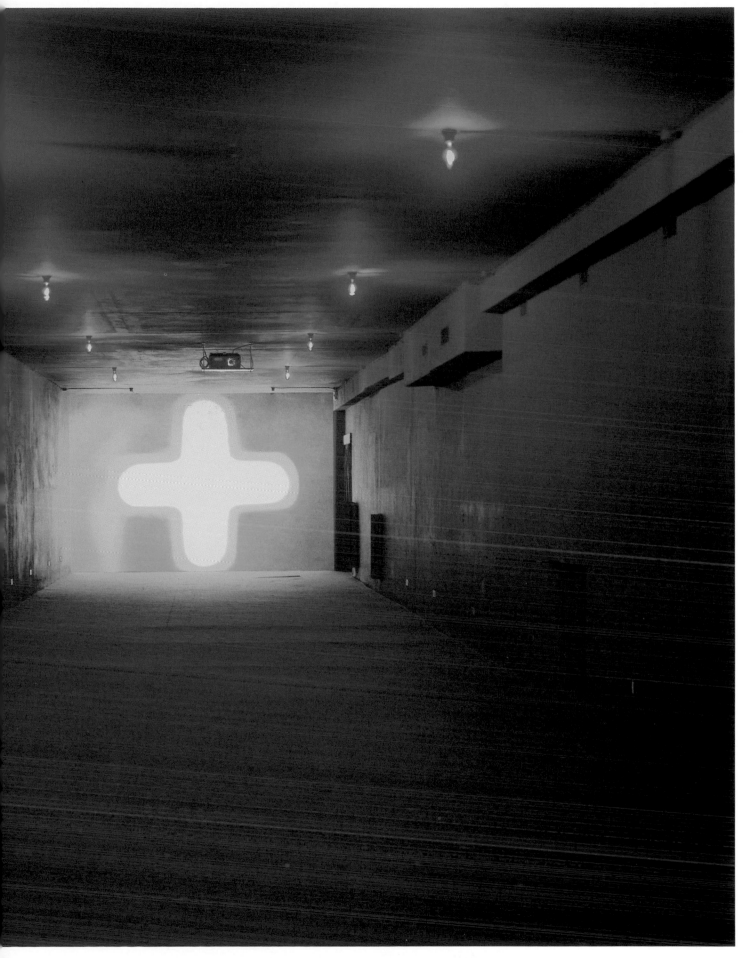

RACHEL WHITEREAD

Nasce a Londra nel 1963. Studia pittura al Brighton Polytechnic dal 1982 al 1985, poi studia scultura alla Slade School of Art dal 1985 al 1987. Le prime opere in gesso della Whiteread – calchi di oggetti o dello spazio sottostante – risalgono al 1989. Nel 1993 presenta in uno spazio pubblico una scultura che le fa vincere nello stesso anno il Turner Prize: *House*, calco in cemento dell'interno di una casa abbandonata in una zona degradata di Londra, simbolo della distruzione del passato che grava sugli oggetti; poco tempo dopo l'artista vince il concorso per il monumento all'Olocausto a Vienna, proponendo il calco dell'interno di una biblioteca distrutta in una rivisitazione del passato che ha sollevato un dibattito culturale vivissimo. Tiene numerose personali: ricordiamo la prima, nel 1988, alla Carlisle Gallery di Londra, poi nel 1992 allo Stedelijk Van Abbemuseum di Eindhoven; nel 1993 al Museum of Contemporary Art di Chicago; nel 1994 al Kunsthalle di Basilea; nel 1996 alla Tate Gallery di Liverpool; l'anno successivo al Reina Sofia di Madrid ed alla XVIII Biennale di Venezia; nel 1998 presso Anthony d'Offay Gallery a Londra e nel 1999 alla Luhring Augustine Gallery di New York. Non manca, ovviamente, la sua presenza a moltissime collettive tra le quali sono degne di nota quelle del 1990 al Karsten Schubert Ltd, e alla Victoria Miro Gallery a Londra; la *Turner Prize Exhibition*, nel 1991, alla Tate Gallery di Londra; la partecipazione nel 1992 alla Biennale di Sidney; nel 1993 al Guggenheim Museum di New York, sino ad arrivare al 1998 con *Inaugural Exhibition* alla Luhring Augustine Gallery di New York, e nel 2000 è significativa la sua partecipazione alle collettive tenutesi sia presso Astrup Fearnley Museum of Modern Art di Oslo, sia presso il Centre Georges Pompidou di Parigi. I lavori di Rachel Whiteread sono, per lo più, forme di oggetti di uso comune: un tavolo, una sedia, dei libri, degli scaffali, un bagno, un letto, ma all'artista non interessa l'oggetto in sé, piuttosto lo spazio che li circonda. I materiali utilizzati sono, soprattutto, plastica, lattice, resina, o gesso attraverso i quali dà forma alla memoria ed alla perdita, ai rapporti tra la vita e la morte. Il passato diviene calco negativo per dare nuova vita ad un positivo che scompare, e la superficie, contenitore d'assenza, conserva su di sé tracce vive e pulsanti in grado di evocare ricordi, come avviene anche in opere su larga scala quali *Ghost*, 1990 un mausoleo realizzato dal calco cubico di una stanza. (A.M.)

Senza Titolo (Orange Bath), 1996
Resina e polistirene/Resin and polystyrene
80x207x110 cm
Courtesy Anthony d'Offay Gallery, London

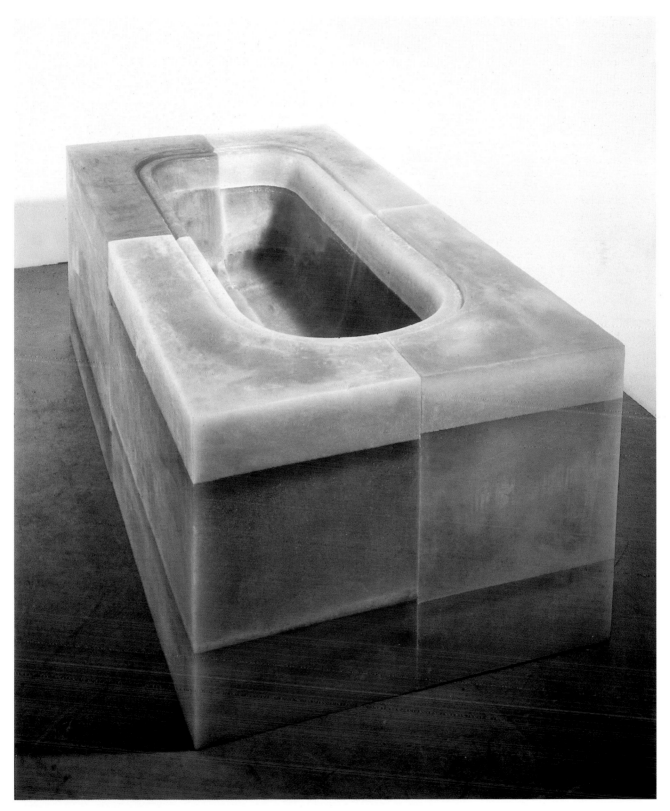

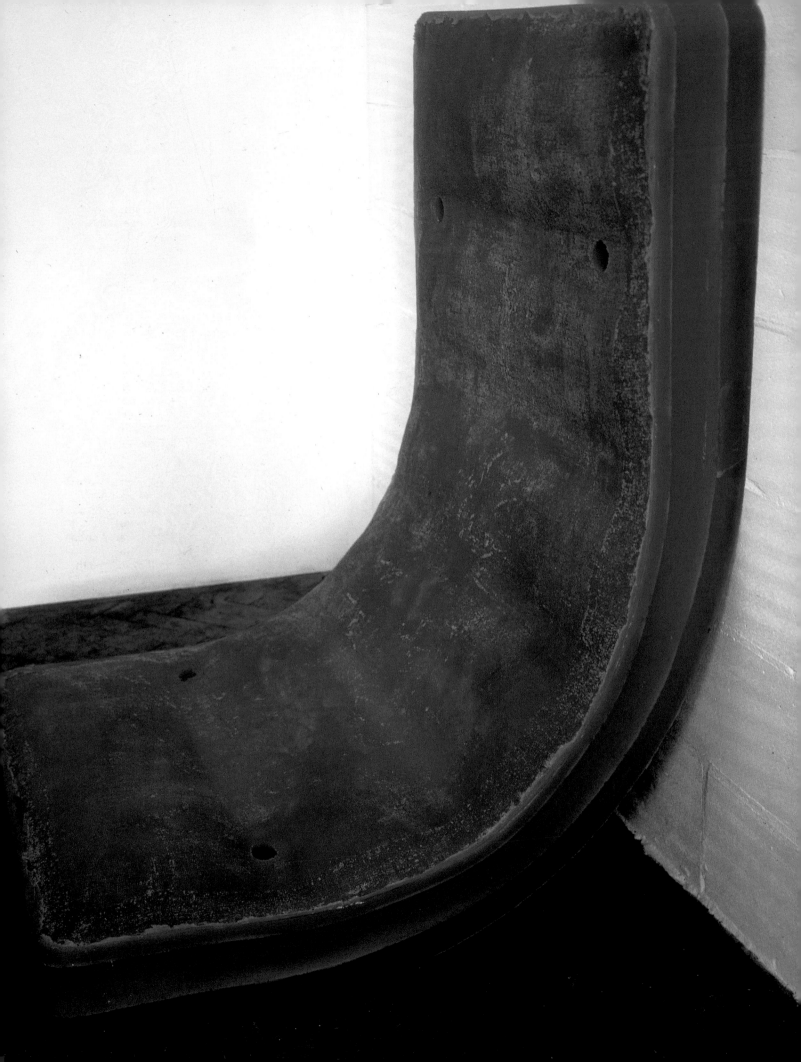

Senza Titolo (Amber bed), 1991
Cauccíù e spuma dura/India rubber and
hard foam
129,5x91,5x101,5 cm
Carré d'Art - Musée d'art contemporain,
Nîmes

Born in London in 1963. Studies painting at Brighton Polytechnic from 1982 to 1985, then sculpture at the Slade School of Art from 1985 to 1987. Whiteread's first works in plaster-casts of objects or the spaces beneath them date back to 1989. In 1993 she exhibits a sculpture in a public space which will win the Turner Prize that year: *House*, the cement cast of the interior of an abandoned house in a run down neighbourhood of London, symbol of the past which weighs heavily on objects: shortly afterwards the artist wins a competition to design the monument to the Holocaust in Vienna, proposing a cast of the interior of a ruined library in a re-examination of the past which provoked extremely lively cultural debate. She holds numerous solo exhibitions: we recall the first one in London in 1988 at the Carlisle Gallery, then in 1992 at the Stedelijk Van Abbemuseum in Eindhoven; in 1993 at the Museum of Contemporary Art in Chicago; in 1994 at the Kunsthalle in Basel; in 1996 at the Tate Gallery in Liverpool; the following year at the Reina Sofia in Madrid and at the 47th Venice Biennale, in 1998 at the Anthony d'Offay Gallery in London and in 1999 at the Luhring Augustine Gallery in New York. Naturally she has also been involved in many group exhibitions, of which those especially worth a mention are: 1990 Karsten Schubert Limited and the Victoria Mirò Gallery in London; the Turner Prize Exhibition in 1991 at the Tate Gallery in London; the 1992 Sydney Biennial; 1993 the Guggenheim Museum in New York, right up to 1998 when she takes part in the *Inaugural Exhibition* at the Luhring Augustine Gallery in New York, and 2000 when she is a major exhibitor at the group exhibition held both at the Astrup Fearnley Museum of Modern Art in Oslo and the Georges Pompidou Centre in Paris. Rachel Whiteread's work consists mainly of everyday objects: a table, a chair, books, shelves, a bathtub, a bed. But the artist is not so much interested in the object itself as in the space surrounding it. The materials she uses are mainly plastic, latex, resin or plaster, with which she gives a shape to memory and loss and the relationship between life and death. The past becomes a negative cast to breathe new life into a disappearing positive and the surface, container of absence, retains living and pulsating traces able to evoke memories, which is also felt in her large scale works like *Ghost*, 1990, a mausoleum made from the cubic cast of a room.

Senza Titolo (Resin Corridor), 1995
Resina/Resin
21,5x137x342 cm
Collection of Contemporary Art, Fundación
"la Caixa", Barcelona

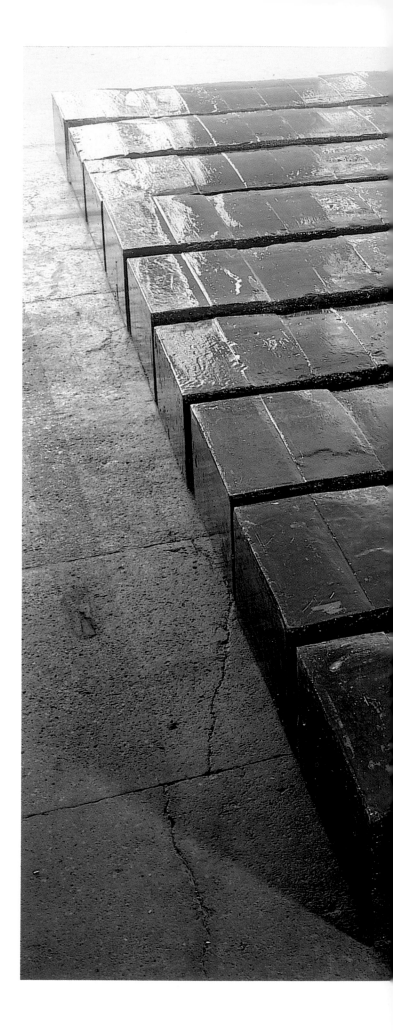

L'obiettivo principale dei lavori dell'artista non è concentrato sugli oggetti nella loro fisicità, ma sullo spazio che li circonda. Senza Titolo (Resin Corredor), 1995 è un'opera di grandi dimensioni che definisce lo spazio in cui si colloca, descrivendolo come un qualcosa di positivo, un volume imponente in cui acquista significato ciò a cui, in genere, non ascriviamo alcuna importanza. La forma parallelepipeda con le sue iterazioni geometriche può essere intesa come un riferimento alla Minimal Art degli anni Sessanta, subito, però, contraddetto dall'carattere tattile dell'opera realizzata in un materiale, la resina, che trasmette al lavoro un aspetto lucido, quasi liquido, creando cambiamenti di colore e densità e conferendo, nello stesso tempo, consistenza e sostanza tale da riempire i vuoti con materia tangibile. (A.M.)

The principle objective of this artist's work is not concerned with physical objects but with the space surrounding them. Senza Titolo (Resin Corredor) 1995 is a large scale work which defines the space surrounding it, describing it as something positive, an impressive volume in which things which do not normally acquire importance begin to do so. The parallelepiped shape with its repeated geometry can be understood as a reference to sixties Minimal Art immediately contradicted however by the tactile aspect of the work made out of a material (resin), which gives the work a glossy, almost liquid look creating changes in colour and density and simultaneously conferring enough consistency and substance to fill the empty spaces with tangible material. (A.M.)

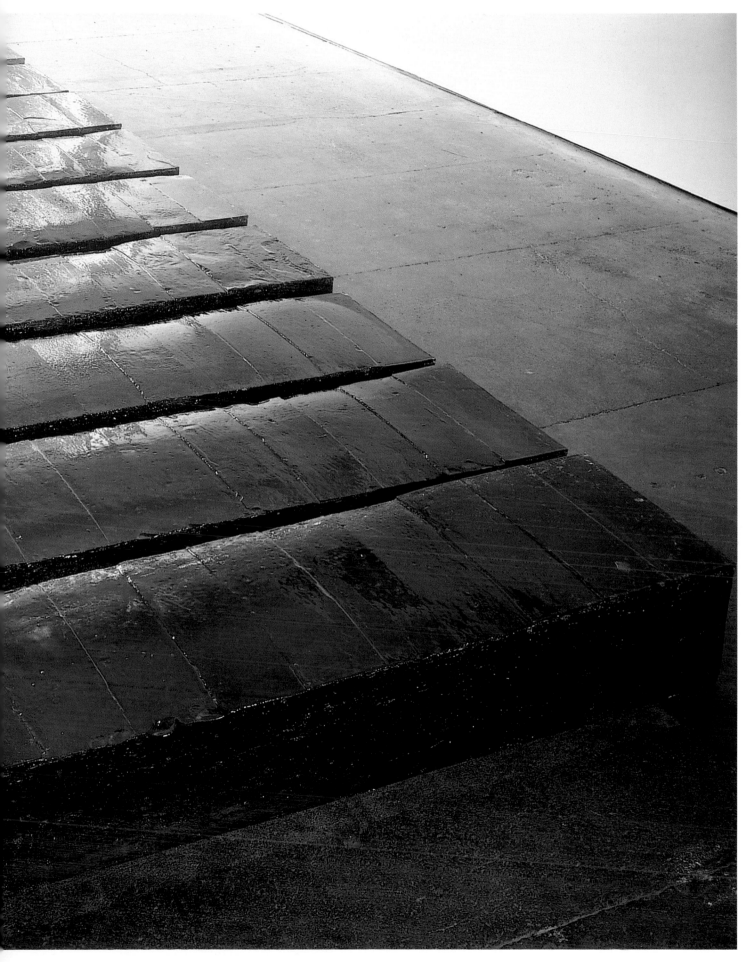

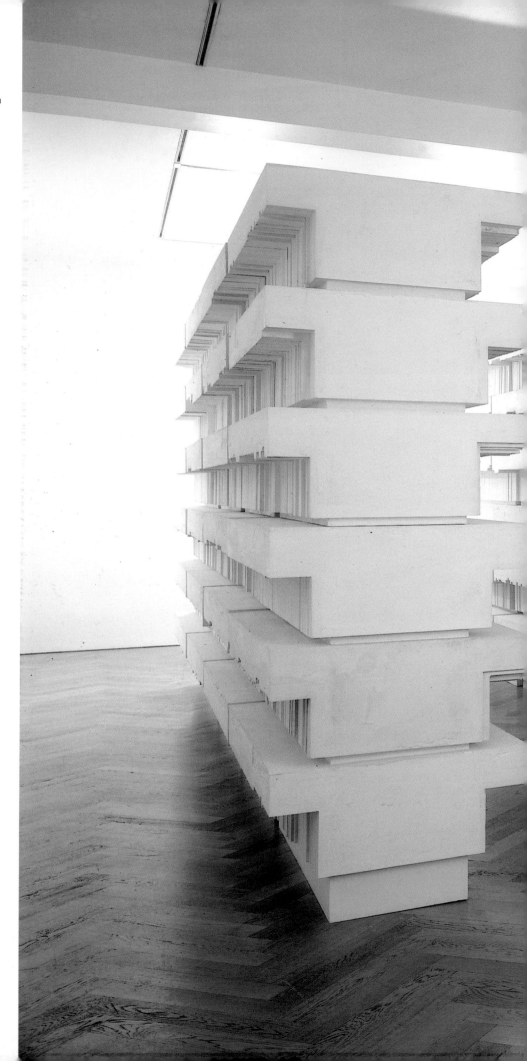

Senza Titolo (Book Corridors), 1997-98
Gesso, polistirene, acciaio e legno/Plaster,
polystyrene, steel and wood
222x427x523 cm
Courtesy Anthony d'Offay Gallery, London

322

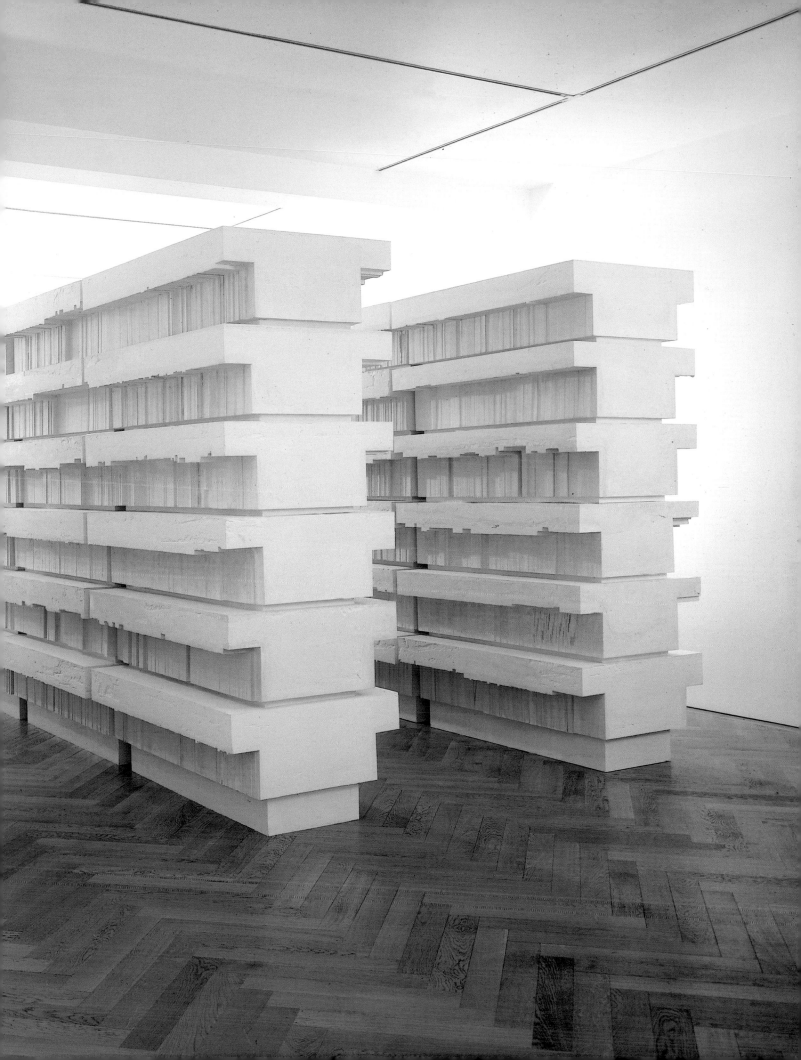

GILBERTO ZORIO

Alambicco Stein, 1998
Ferro, rame, mestolo da fusione,
contenitori di pyrex, acidi/Iron, copper,
founding spoon, pyrex containers, acids
250x250 cm

Nato ad Andorno Micca, Biella, nel 1944, frequenta l'Accademia di Belle Arti di Torino, dove conosce Pistoletto, Mondino, Gilardi e Penone. Nel 1967 tiene la sua prima personale alla Galleria Sperone di Torino, dove espone opere che convogliano l'attenzione del pubblico verso fenomeni chimico-fisici elementari: una colonna posta su di una camera d'aria, superfici ricoperte da cloruro di cobalto che reagiscono alle diverse variazioni di umidità cambiando colore, tele sulle quali l'acqua evapora per lasciare un deposito di sale. A Zorio preme, soprattutto, dare rilievo alla morfologia dei materiali e degli oggetti usati, per far avvertire allo spettatore la densità, lo spessore e l'articolazione di tali materiali. È il momento di quella ricerca che Germano Celant definirà come arte povera, della quale Zorio sarà uno dei maggiori esponenti, partecipando alle diverse mostre su questo tema. In questi anni presenta materiali di produzione industriale posti in relazione di energia, che nell'opera di Zorio possiede un significato tematico inteso come processo energetico che rende i miti possibili ed operanti. Dal 1969 con il ciclo *Per purificare le parole* costruisce contenitori colmi di alcool e provvisti di boccagli, ed ancora una volta si può individuare un simbolo energetico nei giavellotti tenuti in tensione nello spazio e nell'immagine della stella a cinque punte realizzata in diversi materiali, dalla terracotta al rame, al cuoio, al raggio laser, o delineata alla parete tramite fiamma ossidrica. Nel 1974 l'artista si dedica ad alcuni lavori (come *Evviva di giavellotti e lampade*) caratterizzati dall'esclamazione EVVIVA, che appare per lo più nella sua abbreviazione "W", simbolo di energia, di esultanza e di fede nella vittoria. Nel 1981 espone in *Identité Italienne*, al Musée National d'Art Moderne Centre Georges Pompidou di Parigi; sono più recenti, l'opera installata nell'Ospedale psichiatrico di Torino (con Mario Merz, 1984), o le mostre al Kunstverein di Stoccarda (1985) e al Centre d'Art Contemporain di Ginevra (1986). È di questi anni la realizzazione di numerose canoe che reinventa e ricompone come contenitori di trasformazioni chimiche e simboli di confini fisici e mentali, mezzo per un viaggio solitario, alla deriva. Nell'ultimo decennio è protagonista di numerose retrospettive tra le quali ricordiamo quella alla Fundação de Serralves di Oporto (1990), all'Istituto Valenciano de Arte Moderna di Valenza (1991), al Musée d'Art Moderne Contemporain di Nizza (1992), alla Galleria Civica di Trento (1996); nel 1997 si ricorda la sala personale alla Biennale di Venezia, manifestazione alla quale l'artista aveva già partecipato (1978, 1980, 1986 e 1995). Estremamente suggestiva la grande installazione in Piazza del Plebiscito a Napoli (1988-1999). Sempre nel 1999 Zorio è chiamato ad esporre in occasione dell'inaugurazione di due importanti musei di arte contemporanea, lo S.M.A.K. di Gent ed il Museo Serralves di Porto. (A.M.)

Born in Andorno Micca (Biella) in 1944, he attends the Accademia di Belle Arti in Turin, where he meets Pistoletto, Mondino, Gilardi and Penone. In 1967 he has his first solo exhibition at the Galleria Sperone in Turin, where he exhibits works which capture the public's attention with their elementary chemical-physical phenomena: a pillar placed on an air chamber, surfaces covered in cobalt chloride which react to variations in humidity by changing colour, canvases from which water evaporates to leave a trace of salt. Zorio is chiefly concerned with emphasising the morphology of materials and objects he uses, to inform the spectator of the density, thickness and versatility of these materials. This is the moment of the movement Germano Celant will call Arte Povera, of which Zorio will become a major exponent, participating in various exhibitions on this theme. In these years he presents industrially manufactured materials placed in relation to energy which, in Zorio's work, possesses a thematic meaning understood as an energy process which makes myths possible and functional. From 1969 with the cycle *Per purificare le parole* he makes containers brimming with alcohol and complete with nozzles, and once again a symbol of energy can be perceived in the javelins suspended in tension in space and in the image of the five-pointed star made out of various materials from baked clay to copper, from leather to laser rays, or traced on the walls with oxyhydrogen flames. In 1974 the artist dedicates himself to some pieces (like *Evviva di giavellotti e lampade*) characterised by the exclamation "W"—symbol of energy, elation and faith in victory. In 1981 he exhibits in *Identité Italienne* at the Musée National d'Art Moderne Centre Georges Pompidou in Paris: more recently we can see the installation at the Psychiatric hospital in Turin (with Mario Merz, 1984) or the exhibitions at the Kunstverein in Stuttgart (1985) and the Centre d'Art Contemporain in Geneva (1986). In these years the artist creates numerous canoes which reinvent and recompose themselves into containers of chemical transformations and symbols of physical and mental boundaries, means of transport for a solitary journey, unanchored and adrift. In the last decade he has had many retrospectives held in his name of which we recall the Fundação de Serralves in Oporto (1990), the Istituto Valenciano de Art Moderna in Valencia (1991), The Musée d'Art Modern Contemporain in Nice (1992) and The Civic Gallery in Trento (1996). Of 1997 we recall his own room at the Venice Biennale, an exhibition the artist had already taken part in (1978, 1980, 1986 and 1995). The large installation in Piazza del Plebiscito in Naples (1988-1999) is full of atmosphere. In 1999 Zorio is invited to exhibit his work at the inauguration of two important museums of Contemporary Art—the S.M.A.K. in Ghent and the Museo Serralves in Porto. (A.M.)

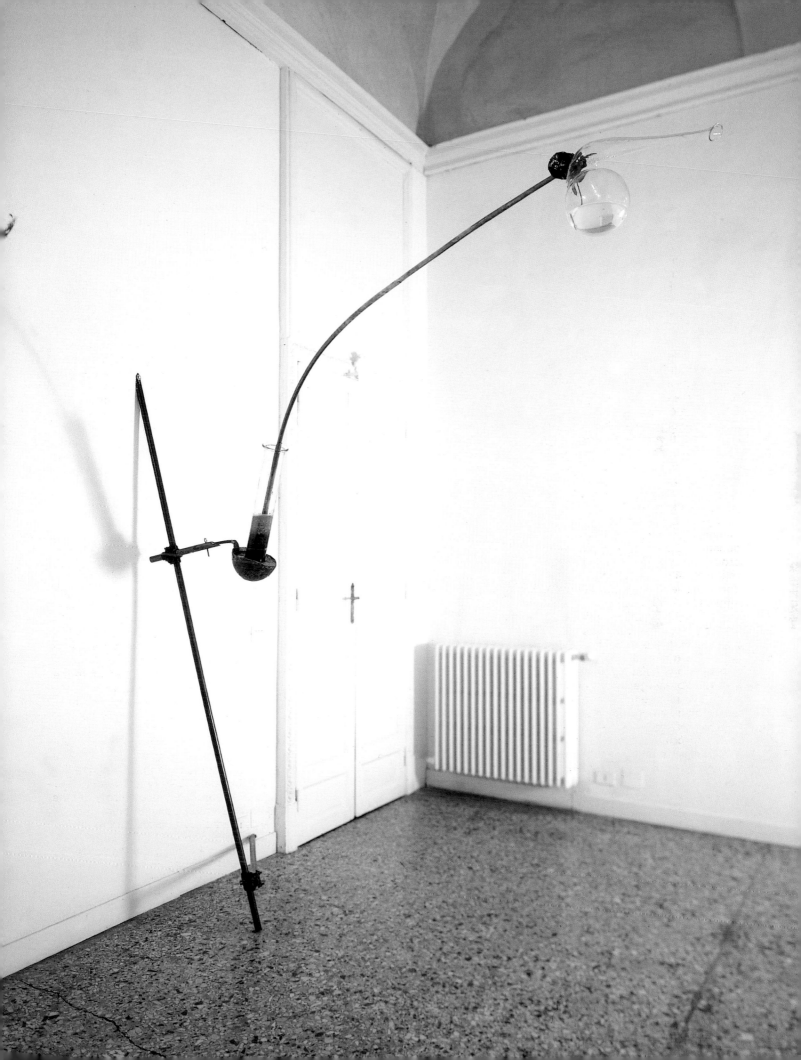

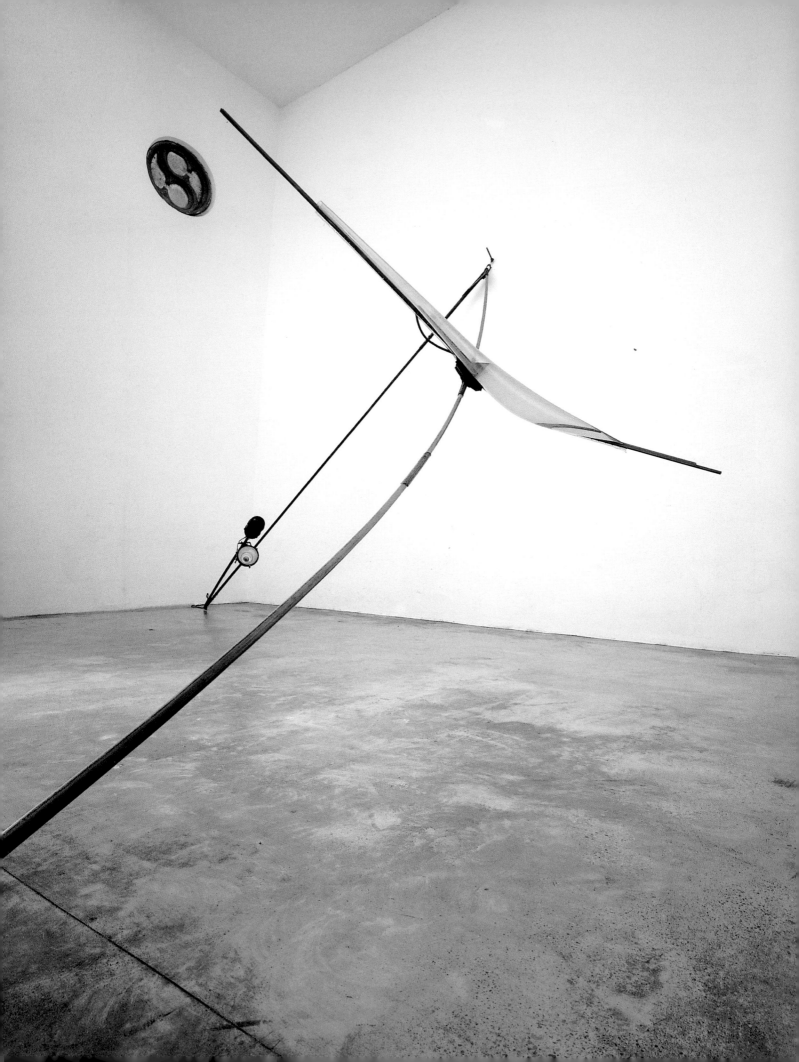

Senza titolo (Delfino), 1990
Ferro, lampada, compressore, timer,
contenitore in plastica trasparente,
sibilo/Iron, lamp, compressor, timer,
transparent plastic container, hissing
sound
750x450x350 cm

Nuova Guinea, 2000
Canoa, marrano, compressore, timer, ferro,
rame, sibilo/Canoe, marrano, compressor,
timer, iron, copper, hissing sound
900x135 cm

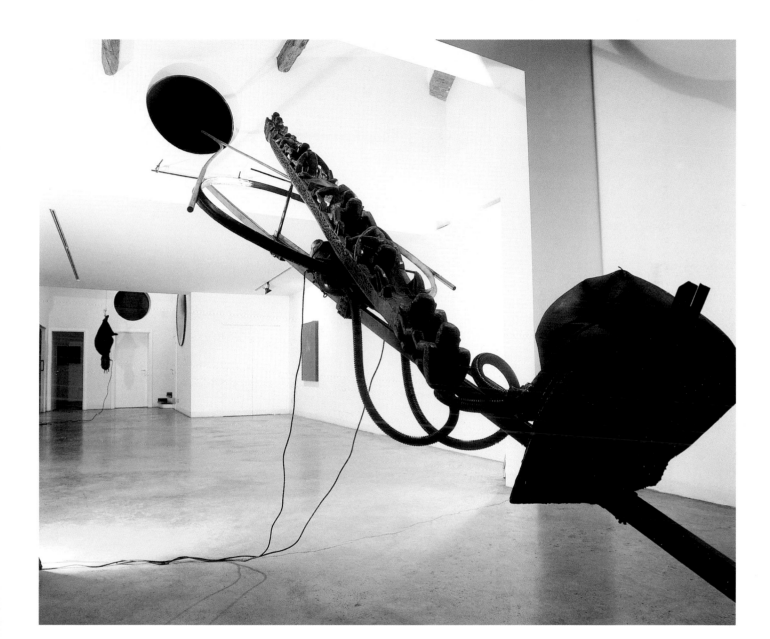

Movimento e trasformazione pervadono l'opera di Gilberto Zorio, che attinge costantemente a sorgenti di energia, offrendosi ad ogni umana percezione. Essa dialoga con l'ambiente, mentre un congegno calibrato di fragili equilibri fa da armonico contrappunto al rapporto segreto e sensibile tra gli elementi che la compongono. Per fatale conseguenza, il lavoro dell'artista/alchimista genera un senso di libertà o di instabilità, di affrancamento dal peso materico, nell'impressione incombente che qualcosa possa ancora accadere. Le canoe di Zorio sono l'emblema della deriva, sovente accompagnate dal lamento di un sibilo tagliente, e recano in sé un'idea di trasmutazione, di passaggio, dei segni sferzati dall'acqua. La stella a cinque punte ci sovrasta e ad un tempo ci contiene, rivela d'essere carica di semenze cosmiche, ma ha compreso le misure dell'uomo fin dall'inizio dei tempi. L'intima esperienza del vissuto ed un percorso conoscitivo di carattere esoterico non sono rivolti da Gilberto Zorio al proprio favore, ma si ergono ad "atto di rivincita forte e benefica a favore del perdente". (G.V.)

Movement and transformation pervade the work of Gilberto Zorio, who constantly taps sources of energy, offering himself up to every human perception. He converses with the environment, while a delicately calibrated device makes a harmonious counterpoint to the secret and sensitive relationship between the elements which make it up. The fated consequence is that the work of the artist/alchemist generates a sense of freedom or instability, of deliverance from material weight, giving the encroaching impression that something might still happen. Zorio's canoes are emblems of the state of being adrift, often accompanied by a sharp, hissing lament, containing the idea of transmutation, passage, signs lashed by the water. The five-pointed star hangs above us, repressing us at the same time. It reveals itself to be loaded with cosmic seeds, but has had the measure of man from the beginning of time. Intimate experience and a cognitive journey of an esoteric nature are not intended by Gilberto Zorio's to work in his favour but to stand up "in an act of powerful and beneficial revenge in favour of the loser". (G.V.)

Canoa che sale + stella, 1998
Ferro, canoa, due marrani, compressore, timer, sibilo/Iron, canoe, two marrani, compressor, timer, hissing sound
450x450x450 cm

p.330/331
Marranotto, 1996
Marrano, ferro, rame, lampada, compressore, timer, sibilo/Marrano, iron, copper, lamp, compressor, timer, hissing sound
250x500 cm

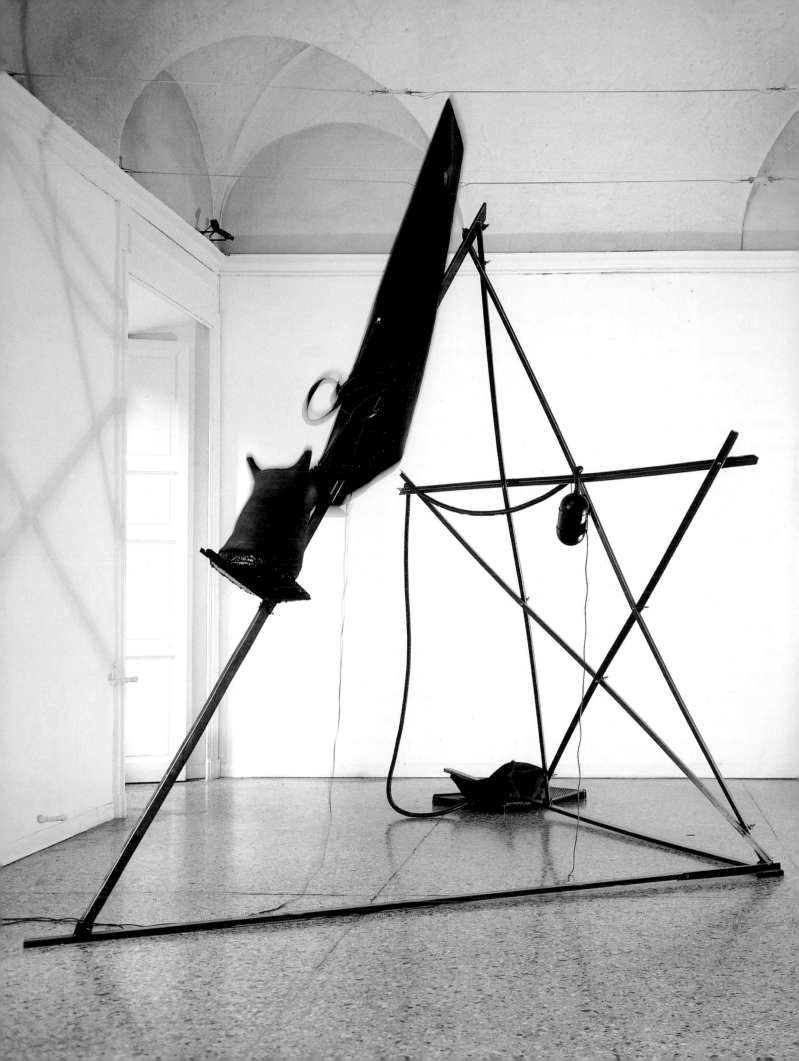

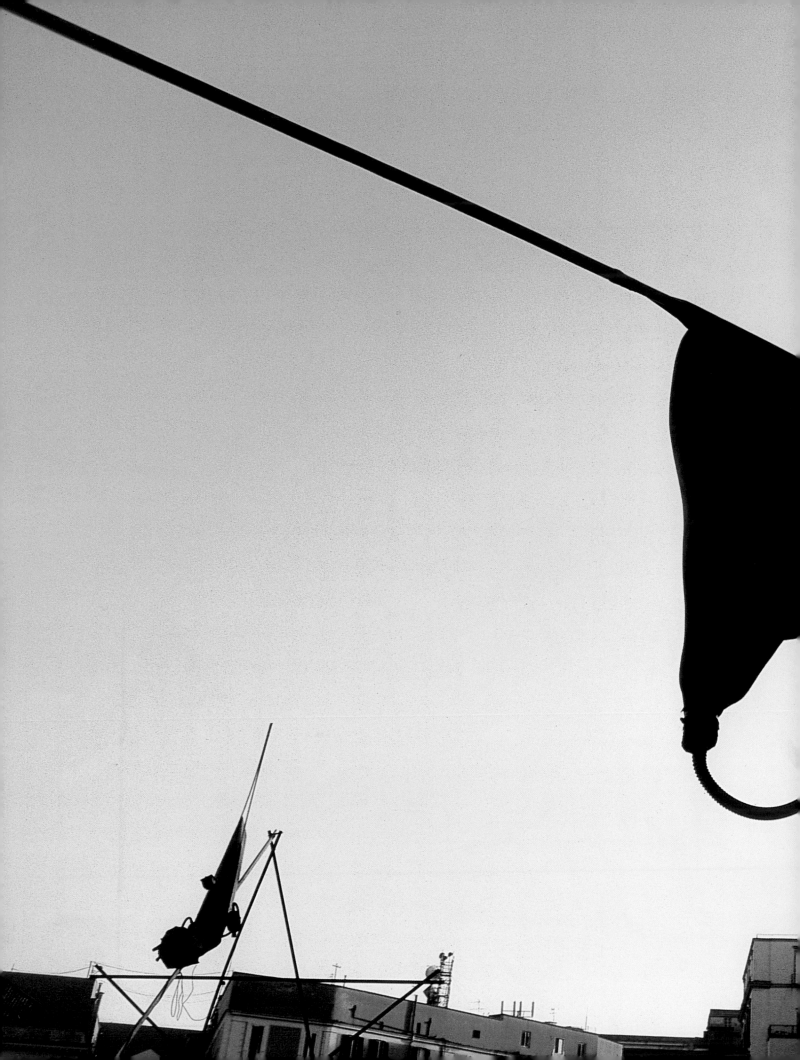

Elenco delle opere esposte
List of Exhibited Works

Francis Bacon

Man in blue IV, 1954
Olio su tela/Oil on canvas
198x137 cm
Museum Moderner Kunst Stiftung Ludwig,
Wien
p. 73

Three studies of George Dyer, 1969
Olio su tela/Oil on canvas
36x30 cm ciascuno/each
Louisiana Museum of Modern Art,
Humlebæk
p. 76-77

Miroslav Balka

Good God, 1990
Legno, calcestruzzo, cenere, aghi di pino,
cavi termoelettrici, feltro/Wood, concrete,
ashes, pine needles, heating caves, felt
164x64x94 cm; 253x60x28 cm; 60x15x8 cm;
3 unità/pieces
Collection of Contemporary Art, Fundación
"la Caixa", Barcelona
p. 80-82

Pause, 1996
Acciaio, cavi termoelettrici, feltro,
cenere/Steel, heating cables, felt, ash
190x240x30 cm; 2x(60x30x9) cm;
2x(35x14x13) cm; 3 unità/pieces,
5 elementi/elements
p. 79

Joseph Beuys

Senza titolo (Funksignale, doppelt gekreuzt),
(1941-63)
Matita, inchiostro, colori ad olio su
carta/Pencil, ink and oils on papers
29,7x21,1 cm
Museum Schloss Moyland, Bedburg Hau
p. 89

Senza titolo (Landezone, doppelt gekreuzt),
(1941-63)
Matita, inchiostro, colori ad olio su
carta/Pencil, ink and oils on papers
21x29,7 cm
Museum Schloss Moyland, Bedburg Hau
Non riprodotto/ Not reproduced

Doppelt gekreutze Summen, 1963
Inchiostro, colori ad olio e olio su cartone/
Ink, oils on cardboard
41x6,2 / 6,7 cm
Museum Schloss Moyland, Bedburg Hau
p. 38

*Senza titolo (Plan des Konzentrationslagers
Birkenau),* (1963)
Collage, inchiostro, colori ad olio, vernice

opaca bianca su carta da stampa per
libri/Collage, ink, olils, white flat varnish on
books paper
50 x75,5 cm
Museum Schloss Moyland, Bedburg Hau
p. 66

Senza titolo (Werkliste, doppelt gekreuzt),
(1963)
Matita, inchiostro, colori ad olio su carta/
Pencil, ink, oils on paper
20,9x29,7 cm
Museum Schloss Moyland, Bedburg Hau
p. 42

Sieben Evolutionare Schwellen, 1985
Sette pezzi di feltro, ciascuno con morsetto
nero/Seven pieces of felt
Dimensioni varie/Various dimensions:
70,5x21 cm, 66x16,4 cm, 38x28 cm, 61x15,8
cm, 65x27,3 cm, 64x16 cm, 74,5x22 cm
Collezione/Collection Klüser, München
p. 90-91

Table with transformer, 1985
Bronzo/Bronze
99x58x56,5 cm
Courtesy Anthony d'Offay Gallery, London
p. 87

Umberto Boccioni

Notturno in periferia, 1911
Olio su tela/Oil on canvas
100x120 cm
Galleria Civica d'Arte Moderna e
Contemporanea, Torino
p. 96

Nudo Simultaneo, 1915
Olio su tela/Oil on canvas
52x82 cm
Collezione privata/Private collection
Courtesy Farsetti Arte, Prato

Christian Boltanski

La Réserve, 1989-2000
Scatole metalliche e lampade/Tins and
lamps
Installazione di dimensioni variabili/Variable
dimensions installation
Courtesy Galerie Yvon Lambert, Paris
Non riprodotto/ Not reproduced

Les Images Honteuses, 1997
Vetrine, fotografie in bianco e nero,
lampade/Showcases, black and white
photographs, lamps
Installazione di dimensioni variabili/Variable
dimensions installation
Courtesy Galerie Yvon Lambert, Paris
Non riprodotto/ Not reproduced

Sarah Ciraci

Un'estate a bikini, 2000
Pittura fluorescente/Fluorescent paint
4 tele/canvases - 2x2 m ciascuno/each
Non riprodotto/ Not reproduced

Tony Cragg

Pacific, 1998
Vetro/Glass
214x145x215 cm
Courtesy Lisson Gallery, London
p. 121

Congregation, 1999
Legno e ganci di metallo/Wood and metal
hooks
280x290x420 cm
p. 122-123

Giorgio de Chirico

La grande torre, 1915
Olio su tela/Oil on canvas
81,5x36 cm
Courtesy Farsetti Arte, Prato
p. 125

Il pittore paesista, 1918
Olio su tela/Oil on canvas
100x79 cm
Courtesy Farsetti Arte, Prato
p. 126

Due archeologi in un interno, 1925-1926
Olio su tela/Oil on canvas
80x60 cm
Courtesy Farsetti Arte, Prato
p. 130

I gladiatori, 1928
Olio su tela/Oil on canvas
92x73 cm
Courtesy Galleria Maggiore, Bologna
p. 131

Piazza d'Italia, 1959 ca.
Olio su tela/Oil on canvas
40x50 cm
Collezione privata/Private collection
Courtesy Galleria Tega, Milano
p. 128-129

Tacita Dean

Gellért, 1998
16 mm, film a colori/16 mm film
6 minuti, edizione di 4/6 min, edition of 4
Courtesy Frith Street Gallery, London
p. 136

Gellért, 1998
Serie di 4 fotografie a colori/Sequence of 4
colour photographs

38x59 cm
Edizione di 8/Editions of 8
Courtesy Frith Street Gallery, London
p. 136-137

Marcel Duchamp

L.H.O.O.Q rasée, s.d./undated
Carta da gioco/ Playing card
20,3x12,7 cm
Louisiana, Museum of Modern Art,
Humlebaek
p. 141

Porte - Bouteilles, 1914-64
Ferro zincato/Galvanized iron
59x37 cm
Collezione/Collection Arturo Schwarz,
Milano
p. 142

Pliant de voyage, 1916-64
Fodera per macchina da scrivere
Underwood/Cover of typewriter
Underwood
23 cm alt./high
Collezione/Collection Arturo Schwarz,
Milano
p. 144

Marlene Dumas

Martha Sigmund's Wife, 1984
Olio su tela/Oil on canvas
130x110 cm
Stedelijk Museum, Amsterdam
p. 147

Rejects (ongoing series), 1994
Inchiostro nero, carta, collage/Black ink,
paper, collage
60x50 cm ciascuno/each (50 pezzi/pieces)
p. 152

Lucio Fontana

Concetto Spaziale, 1953
Olio, graffiti e vetri su tela, nero/Oil,
scratches and glass on canvas, black
70x55 cm
Courtesy Fondazione Lucio Fontana, Milano
p. 157

Concetto Spaziale, Forma, 1957
Aniline e collage su tela, verde, giallo,
bruno/Aniline and collage on canvas, green,
yellow, brown
149x150 cm
Courtesy Fondazione Lucio Fontana, Milano
p. 158

Concetto Spaziale, Forma, 1957
Aniline e collage su tela, rosso-viola, chiaro
e scuro/Aniline and collage on canvas,

red-violet, bright and dark
150x150 cm
Courtesy Fondazione Lucio Fontana, Milano
p. 159

Concetto Spaziale, 1958
Inchiostri e collage su tela naturale, rosso e
nero/Ink and collage on natural canvas, red
and black
165x127 cm
Courtesy Fondazione Lucio Fontana, Milano
p. 161

Concetto Spaziale, Attese, 1959
Idropittura su tela, bianco/Water-based
paint on canvas, white
68x108 cm
Courtesy Fondazione Lucio Fontana, Milano
p. 162

Alberto Giacometti

Femme debout, 1956
Bronzo/Bronze
27,3x12,3x6,3
numerato/numered: 2/2
Collezione privata/Private collection
p. 166

Buste d'Annette IV, 1962
Bronzo/Bronze
Altezza 59 cm
Louisiana Museum of Modern Art,
Humlebæk
p. 170

Gilbert&George

Dead Boards N.7, 1976
Foto sviluppate manualmente,
montate su masonite in griglia
metallica/Hand-dyed photographs mounted
on masonite, metallic frame
247x206 cm
Collezione/Collection Francesca e Massimo
Valsecchi
p. 173

Spit Heads, 1997
Foto sviluppate manualmente,
montate su masonite in griglia
metallica/Hand-dyed photographs mounted
on masonite, metallic frame
190x302 cm
Courtesy Galerie Thaddaeus Ropac, Paris-
Salzburg
p. 178-179

Blood on Sweat, 1997
Foto sviluppate manualmente,
montate su masonite in griglia
metallica/Hand-dyed photographs mounted
on masonite, metallic frame
190x377 cm

Courtesy Galerie Thaddaeus Ropac, Paris-
Salzburg
p. 180-181

Anselm Kiefer

Senza titolo, 1995
Acrilico su tela/Acrylic on canvas
230x170 cm
Courtesy Galleria Lia Rumma, Napoli-
Milano
p. 182

Sol invictus, 1996
Incisione, acrilico, semi di girasole su
tela/Scraping, acrylic, sunflower seeds on
canvas
500x190 cm
Courtesy Galleria Lia Rumma, Napoli-
Milano
Non riprodotto/Not reproduced

Lasst tausend Blumen Blühen, 1998
Acrilico, emulsione, gommalacca su
tela/Acrylic, emulsion, shellac on canvas
330x560 cm
Courtesy Galleria Lia Rumma, Napoli-
Milano
p. 186-187

Yves Klein

La terre bleu, 1957
Resina e polvere/Resin and dust
41x29 cm
Courtesy Guy Pieters Gallery, Knokke-Zoute
p. 193

Anthropometrie, 1960
Colore blu su carta/Blue paint on paper
108x60 cm
Courtesy Fondazione Lucio Fontana, Milano
p. 194

L'esclave, 1962
Resina e polvere/Resin and dust
67x32 cm
Courtesy Guy Pieters Gallery, Knokke-Zoute
p. 191

Nike, 1962
Pigmento e resina sintetica su plastico, su
base di pietra/Pigment and synthetic resin
on plastic, on stone basement
49,5 cm
Stedelijk Museum voor Actuele Kunst, Gent
p. 192

Wolfgang Laib

Rice Houses, 1990-1993
Marmo, riso/ Marble, rice
25x27x 108 cm; 20x18x92 cm
p. 202-203

Richard Long

Indian Summer Circle, 1998
Pietre di talco bianche e pietre di fiume
grigio, blu, verde/White talc stones and
river stones, grey, blue, green
Ø 450 cm
Courtesy Tucci Russo - Studio per l'Arte
Contemporanea, Torre Pellice (Torino)
p. 210-211

Kazimir Malevič

Composition Suprematiste, 1914
Matita su carta/Pencil on paper
21,5x15 cm
Collezione privata/Private collection
Courtesy Galerie Piltzer, Paris
Non riprodotto/Not reproduced

Suprematismus, 1915-16
Matita su blocco di schizzi/Pencil on
sketchblock
16,3x11,2 cm
Courtesy Galerie Gmurzynska, Köln
p. 220

Supremus, 1916-17
Matita su carta/Pencil on paper
16x10 cm
Collezione privata/Private collection
Courtesy Galerie Piltzer, Paris
Non riprodotto/Not reproduced

Suprematistischer Entwurf, 1917
Matita/Pencil
22,4x17, 5 cm
Courtesy Galerie Gmurzynska, Köln
p. 220

Visage-Tache completement blanche, 1928-30
Matita su carta/Pencil on paper
28x25 cm
Collezione privata/Private collection
Courtesy Galerie Piltzer, Paris
p. 218

*Project pour la decoration du theatre à
Leningrad*, 1931
Acquerello su carta/Watercolour on paper
33,2x43 cm
Collezione privata/Private collection
Courtesy Galerie Piltzer, Paris
p. 217

Mario Merz

Tavolo – La frutta siamo noi, 1988
2 strutture in metallo + 4 lastre di cristallo/2
metal structures + 4 crystal plates
800x200x72 cm
Collezione/Collection Achille e Ida
Maramotti, Albinea (Reggio Emilia)
p. 226

Piet Mondrian

Composizione con rosso, giallo e blu, 1927
Olio su tela/Oil on canvas
61x40 cm
Stedelijk Museum, Amsterdam
p. 263

Composizione con blu (non finito), 1935
Olio su tela/Oil on canvas
60x50 cm
Museum Moderner Kunst Stiftung Ludwig,
Wien
p. 235

Giorgio Morandi

Natura morta, 1942
Olio su tela/Oil on canvas
44x52 cm
Collezione/Collection Achille e Ida
Maramotti, Albinea (Reggio Emilia)
p. 239

Natura morta, 1946
Olio su tela/Oil on canvas
23x30 cm
Galleria d'Arte Moderna, Bologna
p. 240

Natura morta, 1949
Olio su tela/Oil on canvas
36x50 cm
Museo Morandi, Bologna
p. 242

Edvard Munch

Melankoli. Laura, 1899
Olio su tela/Oil on canvas
110 x126 cm
Munch-Museet, Oslo
p. 252-253

Sevportrett i helvete, 1903
Olio su tela/Oil on canvas
82x66 cm
Munch-Museet, Oslo
p. 251

Snevaer i alléen, 1906
Olio su tela/Oil on canvas
80x100 cm
Munch-Museet, Oslo
p. 250

Blinki Palermo

Senza titolo, 1964
Olio su tela
94x80,7x2 cm
Kunstmuseum Bonn, Collezione/Collection
Hans Grothe
p. 256